THE ARTIST

*Claude Monet Vilhelm Hammershøi Edouard Manet
Edgar Degas Edvard Munch Vincent van Gogh Käthe Kollwitz
Paul Cézanne Frida Kahlo Grant Wood Georgia O'Keeffe
Egon Schiele Francisco de Goya Antoine de Saint-Exupéry*

보는 사람, 화가

보이지 않는 본질을 끝끝내 바라보았던 화가들의 인생 그림

최예선 지음

앤의
서재

본다는 것은 사유하는 것,
세상을 자기만의 언어로 바꾸는 일이다.

시인 라이너 마리아 릴케는 1907년 조각가 로댕의 작품과 삶을 서술한 특별한 책을 세상에 내놓았다. 예술가의 삶을 통째로 흡수하여 글로 옮겨낸 듯한 이 책은 이렇게 시작한다. "명성을 얻기 전 로댕은 고독했다. 그러고 나서 찾아온 명성은 아마도 그를 더 고독하게 했을 것이다. 명성이란 결국 하나의 새로운 이름 주위로 몰려드는 모든 오해들의 총합에 지나지 않기 때문이다."(『릴케의 로댕』, 미술문화) 릴케는 예술가를 둘러싼 오해라는 껍질을 뚫고 들어가기 위해 이 책을 썼을 것이다. 예술가의 내면과 작품의 고유성을 작가의 언어로 해석하는 건 어쩌면 새로운 오해의 겹을 한층 더 쌓는 일인지도 모른다. 그러하더라도 릴케는 이야기를 이어나갔다.

미술사에 자리한 거장 예술가들은 그 이름값 때문에 가까이하기 어려운 존재들이다. 이들은 무조건 추앙하거나 무조건 외면하는 대상이 된다. 친숙한 만큼 진부하게 느끼기도 한다. 이런 오해 때문에 소위 미술사의 걸작들을 집중해서 분석해 볼 기회가 많지 않다. 그런데 예술가들의

인생작들이 발표 당시 전폭적인 반응을 얻은 경우가 드물다는 사실은 예술가를 다르게 바라보는 기회를 줄지도 모르겠다. 그들도 자기가 그린 것이 진정 무엇인지 알지 못했고, 알았다 하더라도 알아봐 주는 사람이 없었다. 완성한 후에도 아틀리에에서 먼지만 쌓여가다가 시간이 흐른 뒤에야 그 위대함을 인정받고 미술사에 하나의 좌표를 차지하게 되었다. 지금에 이르러 두텁게 쌓인 명성이라는 수식어를 제거한다면, 그림 앞에서는 오로지 그림을 그리는 화가와 그가 본 것만이 남는다. 그것이 그림의 본질이고, 예술가가 표현하고사 한 세계다.

　　오직 그림 한 점을 오랫동안 세밀하게 바라보았다. 그러자, 걸작의 탄생에 이르는 모든 장면들이 새롭게 다가왔다. 하나도 진부하게 여겨지지 않았다. 그림의 어느 부분에서는 마음이 무너졌고, 어떤 부분에서는 그 순간의 선택에 공감하기도 했다. 예술가의 피, 땀, 눈물이 배어있지 않은 작품이 있을까? 나는 그림을 응시하는 이 순간을 피하거나 수동적인 상태로 머물고 싶지 않았다. 인간적인 호기심과 정중한 태도로 당신이 품은 강렬한 욕망과 시대정신이 무엇이었는지, 그리고 그림을 그렸던 바로 그 자리에서 당신이 무엇을 보고 어떤 생각을 했는지 묻고 싶었다. 인생 그림을 향한 위대한 여정에 한 걸음 한 걸음 충분히 음미하며 따르고 싶었다. 이 여정은 나는 왜 글을 쓰는가, 그것과도 닿아있는 질문이었다.
　　한 예술가를 진정으로 알아가는 방법은 그 화가가 가장 몰두했던

주제, 가장 유명한 작품들을 찬찬히 들여다보는 것이다. 이 책은 화가들이 평생 동안 몰두했던 주제가 잘 드러난 인생작 한 점을 선정하고 다양한 방식으로 그림을 이야기한다. 인생작을 고르는 일은 결코 수월하지 않았는데, '화가들의 작품을 한 점만 훔친다면?'이라는 유쾌한 상상을 하며 마침내 한 점 앞에서 멈출 수 있었다. 화가들의 인생 그림 앞에서 떠오른 질문은 한 줄기로 수렴되었다. 화가들은 무엇을 보았고, 그때 본 것은 어떻게 작품이 되었는가? 그리고 그 작품들은 어떻게 우리에게 오게 되었는가?

모네의 수련, 드가의 발레, 세잔의 생트 빅투아르 산은 엄청나게 많은 작품들 중에서 가장 이야기해 볼만한 작품을 골랐다. 특히, 〈수련〉 연작 중에서는 국립현대미술관 이건희 컬렉션의 〈수련이 있는 연못〉을 꼼꼼히 들여다보고 다른 수련들과 연결망을 찾아냈다. 조지아 오키프는 동물의 흰 뼈를, 에곤 실레는 끌어안은 사람을, 프리다 칼로는 드레스로 감싼 상처 입은 몸을, 케테 콜비츠는 어머니라는 주제어를 찾았다. 모던 파리를 살았던 마네의 작품들 중에서는 당시 사람들의 가장 큰 특질인 응시하는 얼굴들을 골라냈다. 현대미술의 선구로 불리는 고야의 경우, 검은 색으로 칠해진 부분이 유난히 시선을 사로잡는다. 마치 유령이 있는 듯한 그 어두운 공간을 엿보고 싶은 마음에 〈검은 그림〉 시리즈를 낙점했다.

반 고흐의 그림 중에는 당연히 〈해바라기〉를 첫손에 꼽았는데, 해

바라기에서 사이프러스나무로 이어지는 영성의 메아리를 발견하고 두 주제를 연결해 보았다. 뭉크에게서 사랑이라는 테마를 꺼낸 것은 약간의 모험이었지만, 뭉크의 모든 그림이 내게는 사랑에 대한 것으로 보였기에 어쩔 수 없었다. 게다가 그는 자신의 개인전 표제를 '사랑'으로 잡기도 했으니, 나만의 생각은 아니었다. 그리고 이 책의 마지막은 생텍쥐페리의 『어린 왕자』 드로잉으로 장식했다. 글 쓰는 사람으로서 예술가들을 좇는 모험을 하는 나의 여정과 가장 가까운 그림으로 보았기 때문이다.

이 여정에서 가장 중요한 것은 그림의 본질이기도 한 '본다는 행위'다. 본다는 것은 사유하는 것이며, 세상을 자기만의 언어로 바꾸는 것이다. 화가는 그리는 사람이기 전에 보는 사람이었다. 대상과 세상을 똑바로, 진실되게 보려고 노력한 사람들이었다. 하루하루 끊임없이 더 깊이 더욱 잘 보려고 말이다. 그림은 우리를 화가들이 집요하게 자신의 세계를 펼쳐놓은 그 시간, 그곳으로 불러들인다. 거기엔 미술사에 적힌 예술가가 아닌, 진정으로 자신의 세계를 형성하고자 한 사람이 있다.

그림은 어떻게 우리에게 오는가? 반 고흐의 〈해바라기〉나 모네의 〈수련〉이 추앙받게 된 것은 작품이 그려진 후 한 세대가 지나서였다. 마네나 세잔은 살아있을 당시에 단 한 번도 그림이 받아들여지지 않았다. 케테 콜비츠는 동서 냉전 시대에 서독에서도, 동독에서도 완전히 잊힌 채로 긴 시간을 보냈다. 당대 인기가 높았던 빌헬름 함메르쇠이는 갑작스런 죽

음과 함께 모든 명성을 잃었고 전복적인 예술에 밀려 완전히 잊혔다. 걸작들은 망각의 어둠을 견딘 다음에야 '발견'되었고 미술사에 한 자리를 얻을 수 있었다. 그렇다면 새로운 세상으로 향하는 문을 연 것은 그림 그 자체가 아니라 그림을 향한 모험과 발견이다. 그러므로 작품은 바라보고 감탄하고 해석하며 사랑하는 모든 사람들의 것이다.

글로 예술을 말하는 일을 오랫동안 해오면서 나는 내가 하는 일이 어떤 의미인지 릴케로부터 단서를 얻었다. 라이너 마리아 릴케가 예술가들의 곁에 꾸준히 머무르며 글로써 작품을 분석해 온 과정은 그의 시론에도 큰 영향을 끼쳤다. 그는 화가들이 오랫동안 사생을 한다는 점에 큰 감명을 받았다. 사생은 주변 세계를 깊이 응시하며 끊임없이 그려내는 연습 시간이었다. 손기술을 익히는 수련만은 아니었다. 세상과 만나며 부단히 자신의 세계를 바꾸고 완성해 내는 과정이었다. 릴케는 글을 쓰는 작가들에게는 이 과정이 없다고 여겼고, 작가를 둘러싼 세계를 깊이 응시하고 언어로 표현하는 이른바 사생의 글을 예술론을 쓰는 것으로 대신했다.

릴케의 로댕론은 이렇게 끝을 맺는다. "언젠가 우리는 이 위대한 예술가를 그토록 위대하게 만든 것이 무엇이었는지, 그로 하여금 한 사람의 노동자가 되어 온 힘을 다해 도구의 낮고 거친 현존 속으로 완전히 몰입하는 것 외에는 아무것도 바라지 않게 한 것이 무엇이었는지 인식하게 될 것이다. 거기에는 삶에 대한 일종의 포기도 있었다. 하지만 이러한 인

내로써 결국 그는 삶을 얻었다. 세계가 그의 도구를 향해 다가왔기 때문이다."

화가가 '보는 사람'이듯이, 그림을 보는 우리 역시 '보는 사람'이다. 화가들의 시선이 머물던 그곳에서 내가 발견한 것은 천재적인 영감과 탁월한 안목이 아니었다. 실패하지 않으려고 간절하게 바라보고 찾으며 매일같이 그림과 마주하며 사투를 벌이는 모습이었다. 끊임없이 바라보고 그리는 행위가 예술가를 만들었다. 그렇게 매일 쌓아온 것들이 예술가를 위대하게 만들었다. 이 점이 우리에게 특별한 통찰을 준다. 치열하게 바라보며 힘껏 살아낸 순간들이 우리를 더욱 단단한 곳으로 옮겨놓는다.

2024년 하지 절기에
동자동 작업실에서
최예선

| 차례 |

빛 속에
서 있는 사람

클로드 모네
Claude Monet

1917~20년
캔버스에 유화
100×200.5㎝
국립현대미술관 이건희 컬렉션, 서울

수련,
모네의 정원으로의 초대

국립중앙박물관 특별전시실에 걸려있던 클로드 모네의 '수련' 한 점. 여기서 이야기를 시작해 보자. 〈수련이 있는 연못〉은 어두운 전시실에서 환하게 빛나고 있었다. 화사하고 포근한 봄날의 기운이 그림 밖으로 흘러나와 주변까지도 따스하게 물들였다. 폭이 2미터, 높이가 1미터인 큰 그림이 포착한 연못은 빠질 것처럼 가까웠고, 보는 사람의 시선이 꽃으로 향할 수 있도록 위치와 구도가 면밀하게 설계되어 있었다. 잔잔하게 흐르는 물 위로 빛이 어른거린다.

그런데 제목과 달리 수련은 그림의 주인공이라 할 수가 없었다. 풍성하게 핀 꽃들이 연못을 가득 채우고 있다고 느꼈던 것과 달리 실제 그려진 꽃들은 몇 송이뿐이었고, 그마저도 형태가 이지러진 채로 한쪽에 치우쳤다. 수련보다는 그림 왼쪽에 두껍게 칠해진 환한 색채 덩어리가 시선을 붙잡는다. 이 색채들은 무엇을 표현한 것일까? 제목은 그림의 모든 것을 담고 있으면서도 그 무엇도 정확히 알려주지 않았다. 보는 사람이 거기에 무엇이 있는지 잘 알아봐 주길 바라는 것 같았다.

선명한 색채의 흐름을 따라 자연스럽게 시선이 이동한다. 떠있는 꽃송이의 배경에 칠해진 다양한 녹색의 팔레트가 눈길을 끈다. 그리고 그림 중앙에 흰색, 연노랑, 엷은 푸른색, 연녹색이 뒤섞여 두껍게 칠해진 색채 덩어리로 옮겨간다. 밝은 노랑이 깃든 흰색의 무리와 하늘색이 섞인

초록의 무리가 맞붙어 힘겨루기를 한다. 이 부분은 물 위에 비친 풍경을 표현한 것이다. 연못의 매끄러운 표면과 그 위에 비친 하늘과 구름, 연못을 둘러싼 초목들의 그림자가 모두 그 색채 덩어리 속에 있었다.

　　연못을 바라보면, 물속이 아니라 물에 비친 것들이 보인다. 그것은 물 바깥에 있는 것들이다. 우리는 물을 보지만, 실제로 그곳엔 물 위의 세계와 물 밖의 세계들이 뒤섞여 있다. 물그림자가 짙은 곳은 거울처럼 더욱 선명하게 바깥을 비춘다. 수련은 단순히 연못에 떠있는 게 아니라, 숲 그림자에 비친 하늘 위에 떠있다. 봄날의 따스한 바람이 불고 있다고 느낀 건, 물의 표면에 비친 하늘과 구름, 그리고 잔잔한 물결 때문이다. 〈수련〉은 보이는 것보다 보이지 않는 것의 존재가 더 크게 다가오는 그림이다.

　　한순간의 풍경이었을 것이다. 모네가 색채의 덩어리라고 인식한 물 위의 풍경은 그가 이 장면을 포착한 바로 다음 순간, 서로 휩싸이고 침범하며 다른 이미지를 만들었을 테니까. 시간은 흐르고 자연은 한순간도 멈춰있지 못한다. 그림은 화가가 바라보는 그 장소, 그 시간으로 우리를 부른다. 찬란한 빛 속에서 화가는 수많은 꽃과 나무가 드리워진 드넓은 연못의 한곳에 서있다. 이곳에서 바라보는 장면에 우리가 보아야 할 모든 것이 있다고 말하는 것처럼 말이다.

　　〈수련〉 연작은 클로드 모네의 작품 여정에서 후반기에 해당한다. 모네는 생애 마지막까지 〈수련〉을 그렸고 작품 수도 250여 점에 달한다. 이 시기 그림은 화폭의 사이즈가 큰 편이다. 정사각형 화폭도 많으며 캔버스 두세 개를 합친 크기로 파노라마 화면을 그리기도 했다. 세밀하고

정교한 색으로 빛의 실험을 밀도 있게 구현하다가도, 갑자기 심경의 변화라도 일으켰는지 강렬한 원색의 붓으로, 심지어 붓의 크기마저도 식별할 수 있을 정도로 휘둘러 순간적인 느낌을 표현하기도 했다. 〈수련이 있는 연못〉은 〈수련〉 연작들 중에서도 후기 작품이다. 그동안 수련 그림을 잠식했던 시각적 요소들을 걷어내고 더없이 간결해졌다. 생의 마지막에 이른 화가의 시선이 머문 곳에 무엇이 있었는지, 이 그림은 이렇게 말하는 것 같다. 여긴 그저 그날의 자연, 화가가 본 그 짧은 계절, 그리고 빛이 가득한 한순간이 있을 뿐이라고.

파리 오랑주리 미술관의 수련의 방은 수련의 끝판왕이라 할 수 있는 대작들이 걸려있다. 수련의 방은 국립중앙박물관의 전시실과 완전히 반대되는 개념의 공간이다. 온통 새하얗게 칠해진 벽에 천창으로 들어오는 빛까지 더해져 몇 배는 더 환한 전시실에서 엄청나게 큰 그림들을 보게 되는데, 무중력의 공간에서 붕 뜬 채로 경중경중 걷는 듯한 느낌이 든다. 전시실이 워낙 밝다 보니 그림 속 청색과 적색이 훨씬 짙게 다가온다. 크게는 12미터, 작게는 8미터에 이르는 압도적인 크기의 그림 여덟 점이 두 곳의 거대한 타원형 공간의 동서남북을 채운다. 광활한 화폭에 그려진 물의 정원은 단순한 연작이 아니라 대장식화(Grande decorations)라고 불린다. 이토록 큰 그림을 사람의 시야에 들어오게 하려다 보니, 평평한 벽이 아니라 둥글게 휘어진 벽에 그림을 걸었다. 초대형 파노라믹 스크린에서 송출되는 거대한 환영을 쉽게 경험하는 요즘과 비교한다면, 100여 년 전 수련의 방은 이미 그런 경험을 실현했던 것이다.

여덟 점의 연작은 봐야 하는 순서가 따로 없다. 계절이 순환하듯, 그림 역시 끝도 시작도 없이 이어진다. 우리는 새벽녘 푸르스름한 물에 희뿌연 대기의 질감을 보고, 뿌연 빛을 뚫고 찾아오는 아침을 본다. 코발트빛 하늘과 흰 구름이 명랑하게 드리워진 한낮의 연못을 거닐다가, 노랑과 연보라가 뒤섞여 불타는 일몰이 멀리서 지나가는 장면을 목도한다. 물 주변으로 느티나무가 드리워지면, 물의 풍경은 더욱 심오해지고 빛깔은 놀랍도록 다양해진다. 물속으로 축축 늘어진 나뭇가지가 수면에 떨어지는 빗줄기처럼 물의 환영에 교감한다. 환한 빛 속에서 거대한 그림과 마주하니, 내가 무엇을 보고 있는 것인지, 그림인지 현실인지 약간 혼미한 기분마저 들었다. 〈수련〉을 본다는 건, 지베르니에 자리한 모네의 정원을 모네와 함께 거니는 것과 같다. 요즘 유행하는 체험형 실감 미디어 전시의 100년 전 버전인 셈이다.

여덟 점 중 〈수련, 구름〉은 〈수련이 있는 연못〉과 비교해서 보아야 하는 그림이다. 바로 〈수련, 구름〉의 오른쪽 부분과 구도가 완전히 일치하기 때문이다. 모네는 이 구도의 그림을 여러 점 남겼으니, 이 장면을 특별히 염두에 두고 오랫동안 탐구했다고 보아도 될 것이다. 그 결과 완벽하게 자신의 것으로 만들었다. 〈수련, 구름〉이 〈수련이 있는 연못〉과 다른 점은 더욱 깊고 청명한 날씨라는 점이다. 연못 가장자리에 조성된 숲이 물 위에 깊은 그늘을 드리워 검푸른색으로 물의 반영을 표현했다. 이는 중앙의 눈부시게 밝고 찬란한 하늘, 구름 등과 대비되어 청량하고 신비롭게 느껴진다. 〈수련이 있는 연못〉이 노골적인 색채의 대비 없이 밝고

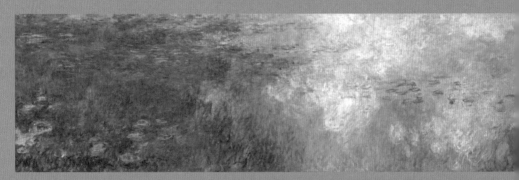

수련, 구름

1914~26년
3개의 패널을 엮은 캔버스에 유화
200×1275㎝
오랑주리 미술관, 파리

부드러운 톤으로 몽환적인 물의 반영을 담아냈기에 그 자체로 완결된 그림이 될 수 있었다면, 〈수련, 구름〉은 주변의 맥락을 함께 엮어 현실적인 계절감과 시간성을 갖는다. 두 그림은 바로 그곳에 서서 집요하게 관찰하는 화가의 눈을 떠올리게 한다. 우리는 섬광처럼 지나가는 그 짧은 순간을 포착하고 감탄하는 빛 속의 화가와 함께 서있게 된다.

빛을 탐구하는
화가의 눈

모네는 평생 찰나의 인상을 담아내는 불가능에 가까운 작업에 몰두했다. 그러기 위해서 매일 그곳에 서서 바라보는 일부터 했다. 수련을 그릴 때는 물의 정원을 오랫동안 관찰하면서 물과 꽃과 이

파리의 관계를 충분히 이해한 다음에 그림으로 옮겼다. 바다를 그릴 때면 매일 같은 시간에 바다에 나가 다양한 날씨 속에서 바다의 형태를 살폈고, 건초 더미를 그릴 때나 루앙 대성당을 그릴 때도 그 앞에 서서 시시각각 변하는 빛과 그림자, 그리고 대기의 흐름으로 촉발된 색채의 변화를 지켜보았다. 빛과 대기는 너무도 빠르게 변했고, 화가의 붓질은 변화무쌍한 움직임을 따라가느라 바빴다.

지베르니의 정원에서 생애 끝까지 부여잡을 강렬한 주제를 만나기 전에도, 모네의 활동은 눈부셨다. 노르망디의 항구도시인 르아브르에서 자란 클로드 모네는 부두 풍경과 뱃사람들을 곧잘 그리는 아이였다. 그가 노르망디 해안의 풍경화를 즐겨 그려 '해변화가'라는 별명을 가졌던 외젠 부댕을 알게 되는 건 시간문제였다. 부댕으로부터 그림을 배우면서 쏟아지는 햇볕 속에서 사물과 풍경을 순간적으로 표현하는 감각을 익혔다. 산업혁명은 화가들에게도 새로운 세계를 열어주었다. 접이식 이젤과 튜브 물감 등 간편한 그림 도구를 들고 햇볕 아래 어디든지 갈 수 있게 되자, 아틀리에 안에서 그림을 그릴 필요가 없게 되었다. 야외의 빛 속에서 색채는 더욱 화사해졌다.

도시화, 산업화가 가속도를 더하며 도시를 바꿨고 화가들은 그 변화에 마음을 빼앗겼다. 모네도 카미유 피사로, 알프레드 시슬레, 오귀스트 르누아르와 함께 바깥으로 나가서 사생하는 화가의 일원이 되어 변화를 맞이한 파리 곳곳의 신풍속도를 그렸다. 그렇지만 모네는 자신이 추구하는 것이 도시화된 규격 속에 존재하지 않는다는 사실을 곧 알게 되

었다. 증기기관차의 희뿌연 연기가 대기 속으로 흩어지는 〈생 라자르 역 (1877년)〉과 막 솟아난 태양이 물결을 일렁이게 하는 〈인상, 해돋이〉는 분명 탁월한 성과이긴 하나, 그 이면에 담긴 모네의 생각이 궁금해지는 그림이다.

인상주의라는 용어를 탄생시킨 〈인상, 해돋이〉의 경우, 이 그림을 출품할 때 모네는 그 자신이 보는 장면을 '풍경(paysage)'이 아니라고 보았기에 '인상(impression)'이라 제목을 붙였다고 했다. 바로 이 '인상'이라는 단어를 비평가가 풍자적으로 사용하면서, 자연광 아래서 눈에 보이는 대로 시대를 그려내던 일련의 젊은 예술가들을 '인상주의자'라고 부르게 되었다. 억설석으로 모네가 그리고자 했던 건 인상이 아니라 '풍경'이었고, 풍경은 그 자신에게 끊임없는 영감을 북돋아 주는 '자연'을 뜻했다.

〈인상, 해돋이〉는 모네가 아내, 아이들과 함께 여행을 갔던 르아브르의 옛 항구를 그린 그림이다. 언뜻 한가로운 해안처럼 보이지만, 자세히 들여다보면 보이는 것 속에 예상치 못한 것을 발견하게 된다. 막 솟아오른 햇빛을 받아 반짝이는 잔물결 위에 호젓하게 흔들리는 조각배와 뱃사공이 있다. 강은 엷은 색의 짧고 단조로운 선으로 물결의 흐름을 표현했다. 그러나 시선을 조금 위로 옮기면 원경에 자리한 증기선과 화물선의 실루엣이 보이고, 그 너머로 공장 굴뚝의 그림자가 뭉개지듯이 존재한다. 그렇게 보면 이 그림은 거대한 소음과 함께 차가운 변화가 몰아닥치는 항구를 바라보는 화가의 쓸쓸한 시선을 은밀히 드러낸다.

모네는 파리를 떠나기로 결심했다. 이것은 한창 단단하게 쌓아 올

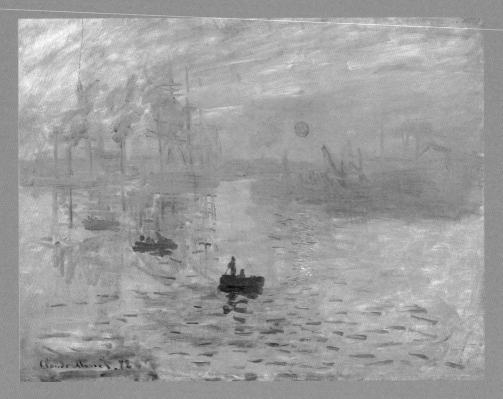

인상, 해돋이

1872년
캔버스에 유화
50×65㎝
마르모탕 모네 미술관, 파리

리던 화가의 경력을 내려놓는 것을 의미했고, 함께 그림을 그리던 동료들을 떠나겠다는 결심이었다. 그리고 인생을 바꿀 실험적인 작업을 시작했다. 빛 속에서 끊임없이 관찰하며 혼신을 다해 그려낸 대규모 연작들, 〈건초 더미〉, 〈루앙 대성당〉이 그것이다. 그는 언제 어디서든 빛과 자연을 그릴 수 있는 자기만의 정원을 만들기로 했다. 1883년 모네 가족은 노르망디 남쪽에 위치한 한가로운 마을 지베르니에 정착했다. 바로 이곳에서 그 유명한 모네의 정원이 탄생하게 된다.

목가적인 이층집 외에도 층고가 높은 서쪽 별채, 오랫동안 방치되어 제멋대로 무성해진 정원이 있었다. 파리에서는 꿈도 꾸지 못할 만큼 드넓은 영지였다. 가족 모두가 집 꾸미기에 나섰다. 이층집의 덧창을 초록색으로 칠하고, 별채는 화가의 아틀리에로 꾸몄다. 출입구에서 집 현관까지 나무를 심고 화단을 꾸미며 산책로인 '그랑 알레(grand allée)'를 만들었다. 그랑 알레는 모네 정원에서 가장 먼저 조성된 곳으로, 이 주변을 '꽃의 정원'이라 불렀다.

정원이 아름다워지려면 시간이 필요하다. 정원이 무르익는 동안 모네는 그림 여행을 떠났다. 해안과 자연을 찾아 남쪽으로는 이탈리아 해안까지 내려갔다가 다시 북쪽 네덜란드를 향해 올라갔다. 네덜란드의 원예학은 모네의 정원 취미에 불을 지폈다. 드넓은 들판을 돌아다니며 꽃과 들판을 그림에 담았고, 네덜란드 농부들로부터 원예 기술도 익혔다. 모네의 그림 속에 자주 등장하는 모티브 중에 수로를 떠다니는 꽃 무더기가 있는데, 바로 네덜란드에서 영감을 얻은 풍경이었다.

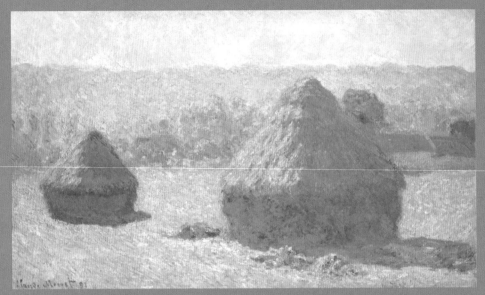

건초 더미, 늦여름

1891년
캔버스에 유화
60.5×100.8㎝
오르세 미술관, 파리

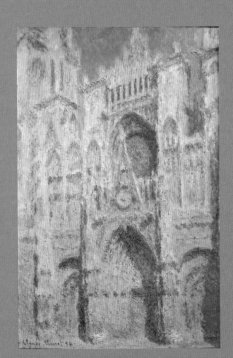

루앙 대성당, 정문(햇빛)

1894년
캔버스에 유화
99.7×65.7㎝
메트로폴리탄 미술관, 뉴욕

이때의 경험은 지베르니를 더욱 눈부시고 풍요로운 정원으로 이끌었다. 꽃의 정원이 만발하던 시기에 모네는 온갖 색채가 찬란하게 쏟아지는 그림을 완성했다. 불타오르는 듯 서있는 키 큰 나무들은 융단처럼 넓게 펼쳐진 아이리스와 튤립 등 키 작은 꽃들과 어울려 서로 구분되지 않은 채 존재한다. 이 시기 모네의 그림에는 꽃과 나무의 그림자로 뒤덮인 그랑 알레가 자주 등장하고, 등나무 꽃도 아이리스만큼 자주 그려졌다. 자연이 그러하듯, 사물과 사람, 꽃과 풍경 사이의 경계선은 존재하지 않았다.

서가에 미술에 대한 책보다 원예 카탈로그가 더 많다고 할 정도로 모네는 원예학에 열심이었지만, 정확히는 시시각각 변화하며 색채의 환희를 보여주는 자연의 물성에 끌렸다는 쪽이 옳을 것이다. 그는 그림을 그리기에 적합한 화초들을 감각적으로 골라 심었고, 그것이 생태적으로 서로 상충되더라도 개의치 않았다. 지베르니에 정착한 지 10년 후인 1893년, 모네는 수로를 포함한 1,200평의 대지를 추가로 구입했다. 이곳이 모네의 정원을 차원이 다른 빛으로 물들게 할 '물의 정원'이 된다.

몇 달에 걸쳐 공사를 감행한 그곳엔 호수의 수면을 향해 우아하게 팔을 늘어뜨린 버드나무와 포플러가 자라고, 녹색으로 칠한 나무다리가 놓였다. 다리 주변으로 대나무와 모란, 철쭉 등이 펼쳐졌다. 모네의 머릿속에 떠오르는 이미지에 따르면 이곳엔 반드시 수련이 있어야 했다. 꽃더미가 여기저기 뭉쳐지는 수련이어야 했다. 모네는 수련을 돌보는 정원사를 따로 고용할 정도로 수련을 가꾸는 데 정성을 다했다. 그는 더 이상

그림 여행을 떠나지 않았다. 온전히 자신에게 속한 두 곳의 정원, 꽃의 정원과 물의 정원에서 나머지 인생을 모두 쏟을 미적 대상을 발견했기 때문이다. 정원의 빛은 하루도 같은 것을 보여주지 않았으니, 그가 남은 인생을 걸 만큼 그릴 것이 많았다.

드넓은 물의 정원에서 모네가 발걸음을 멈추고 그림을 그린 곳은 어디일까? 물의 정원을 그린 그림들을 시기별로 살펴보면, 그는 가장 먼저 물 위에 떠있는 수련을 정확하게 묘사하는 일부터 시작했다. 형태를 익힌 후엔 일본식 다리라고 불렀던 초록색 나무다리가 잘 보이는 곳으로 자리를 옮겼다. 물가에 어우러진 초목과 물 위로 가볍게 아치를 그리는 녹색의 나무다리 덕분에 강렬한 구도 위에 초록색 팔레트를 다양하게 실험해 볼 수 있었다. 초록은 단순하지가 않아서, 나무다리의 초록, 느티나무의 초록, 우거진 수풀의 초록, 물에 비친 환영의 초록이 모두 달랐다. 그런 후에 물로 시선을 돌려 연못 가장자리를 맴돌며 물과 풀이 만나는 기슭, 그 주변의 빽빽한 초목을 그렸다.

그다음으로 모네의 시선은 수면으로 향했다. 흐르는 물과 잔잔히 뿌리내린 수련이 전부인 곳으로. 화폭의 대부분은 물에 비친 반영이었고 실재하는 것은 오로지 수련의 꽃과 잎사귀뿐이었다. 일렁이는 물을 표현하려는 마음이 강렬해지자 온 시간을 거기에 바쳤다. 수련에서 화가가 그리고자 한 것은 물이었고, 결국엔 물도 꽃도 아닌, 빛과 색채였다. 대기 속에 등장했다가 사라지는 반사물이자 환영이었다. 작은 환영에 마음이 충만해진 모네는 시야를 더욱 넓혀 연못 전체를 화폭에 담고자 했다. 걸으

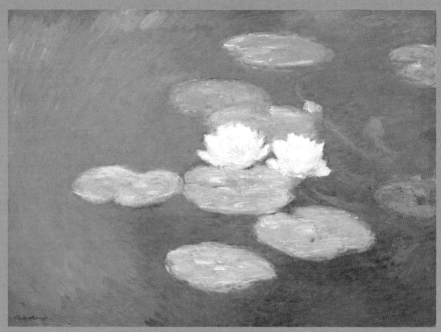

수련, 저녁 효과 1897년
캔버스에 유화
73×100㎝
마르모탕 모네 미술관, 파리

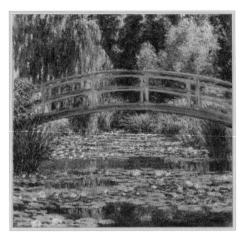

지베르니 수련 연못과 일본식 다리

1899년
캔버스에 유화
89.2×93.3㎝
필라델피아 미술관, 필라델피아

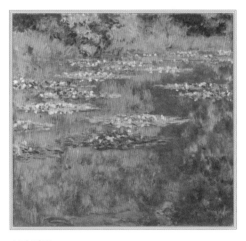

수련 연못

1904년
캔버스에 유화
87.9×91.4㎝
덴버 미술관, 덴버

면서 물과 빛이 시시각각 달라지는 그 흐름을 누구나 느낄 수 있으면 좋으리라고. 그에겐 연못 전체만큼 커다란 캔버스가 필요했다.

물의 정원에는 수많은 초목들이 어우러졌다. 그러니 하나만 솎아내어 형체와 색채에 독립성을 부여하는 것이 큰 의미가 없었다. 계절과 날씨까지도 연못의 빛과 색의 변화에 일조했다. 그러므로 수련은 존재하면서도 사라진다. 물과 초목의 일부로, 더욱 크게는 자연의 일부로 수련은 사라지며 연못이라는 전체를 이룬다.

그림이 된 자연, 자연이 된 그림

Claude Monet

모네가 일흔이 된 1910년부터 슬픈 일들이 꼬리를 물고 찾아왔다. 폭우로 둑이 무너져 그토록 아끼던 정원이 황폐해졌고, 아내 카미유가 사망한 뒤 화가의 지고지순한 동반자가 되어준 알리스가 백혈병으로 죽고 말았다. 화가가 마음을 추스르기도 전에 신경쇠약을 앓던 장남 장 모네가 뇌졸중의 후유증으로 사망하여 슬픔을 안겨주었다. 화가로서도 큰 고난이 다가왔다. 점점 시야가 흐려지던 화가는 양쪽 눈 모두 백내장이라는 진단을 받았다. 그는 빛으로부터 많은 것을 배웠고 얻었지만, 그림의 시작점인 그 빛은 화가의 눈을 빼앗아 갔다. 점점 더 보이지 않을 터였다. 수술하면 시력은 되찾더라도, 그때 보이는 것이 그 전과 같

으리란 보장이 없었다.

　　모네는 그림을 내려놓고 정원으로 돌아갔다. 망가지고 사라진 정원의 곳곳을 붓으로 그림을 그리듯이 메워나갔다. 그즈음 지베르니에는 수염이 무성하게 자란 커다란 몸집의 노인이 흐린 눈빛으로 물을 바라보는 모습이 자주 목격되었을 것이다. 모네는 모든 것을 처음부터 다시 배우는 초심자로 돌아갔다. 몇 년을 들인 노력 끝에 꽃의 정원과 물의 정원이 이전의 색채를 되찾게 되자, 그제야 모네도 그림으로 돌아갈 용기를 낼 수 있었다. 그때의 그림은 이전과 같을 수 없었다. 모네는 벽 전체를 가릴 정도의 큰 그림을 그리기로 결심했다. 수평선도, 물가의 경계도 없이 수련이 떠있는 연못을 무한하게 확장하려는 시도였다. 물의 정원이 전시실의 드넓은 공간을 가득 채우는 장면을 상상하면서, 그 자신처럼 누구나 이 무한한 세계를 만나기를 바랐다. 시작도 끝도 없는 그림들, 무한과 영원을 향한 화가의 그림은 더욱 거대하고 심오해졌다. 모네는 〈수련〉 대작을 그리기 위해서 새로 아틀리에를 지었다.

　　대장식화라고 부르게 될 거대한 그림은 화가에게만 도전이 아니었다. 개인 소장자들이 살 엄두를 내지 못하는 그림이기에 화가의 아틀리에에서 먼지를 뒤집어쓴 채 잠들게 될 가능성이 높았다. 그러나 모네는 파는 일과 무관하게 기념비적인 그림에 매진하기로 결심했다. 모네가 일생일대의 프로젝트를 계획하고 있음을 알게 된 친구이자 정치인인 조르주 클레망소는 국가가 나서도록 이끌었다. 그리하여 국립미술관에서 새로운 전시공간을 마련하고 이곳에 모네가 수련 대작을 기증하기로 협약

을 맺었다. 전시실은 모네가 구상한 계획대로 꾸며질 예정이었다.

이 담대한 계획이 오랑주리 미술관의 수련의 방이라는 결실로 이어지기까지는 십수 년의 시간이 걸렸다. 그사이 프랑스는 제1차 세계대전의 고통을 겪었고, 모네 또한 백내장 수술의 후유증으로 모든 것이 노랗게 보이다가 갑자기 푸르게 보이는 황색증과 청색증을 앓으며 그림을 그리지 못하리라는 두려움 속에 있었다. 그림은 계속 그 자리에 머물렀다. 화가는 색을 제대로 구분해 내지 못할까 봐 그림의 완성을 미루었으며, 마음에 들지 않는다며 그려놓은 것들을 없애버리기도 했다. 그의 눈은 다른 세상을 보고 있었다. 평생 세밀하고 섬세한 색조를 유지하던 그림에 강렬한 색채가 불타오르듯이 등장했고, 형태는 더욱 이지러지며 색채 속으로 숨어들었다. 모네는 끝까지 그림을 내놓지 않았다. 모네가 사망한 다음인 1926년 12월이 되어서야 수련 그림 22점이 지베르니를 떠날 수 있었다.

그리고 1927년 5월, 오랑주리 미술관에서 파노라마 프리즈 형식의 수련의 방이 공개되었다. 타원형의 공간과 흰색의 벽, 태양의 움직임을 느낄 수 있는 천창까지 모네가 구상한 대로 구현되었다. 이 아름다운 환영 앞에서 당시 사람들은 무엇을 느꼈을까? 놀랍게도, 1930년대 관객들은 지금처럼 오랑주리 미술관에 열광하지도 〈수련〉을 좋아하지도 않았다고 한다. 인상파를 저무는 시대의 그림으로 여겼던 그들은 모네가 수련이라는 주제를 품고 너무 멀리 갔다고 생각했다. 무엇보다 거대한 환영처럼 보이는 대장식화의 의미를 이해하지 못했던 것이다.

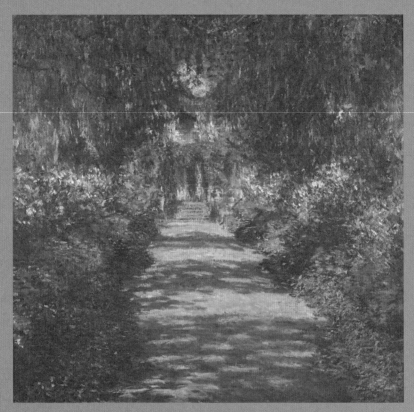

지베르니 모네의 정원 오솔길

1902년
캔버스에 유화
89.5×92.3㎝
벨베데레 미술관, 빈

それでは、モネの絵が今まで competition에 나올 때마다 최고가를 경신하며 저물지 않는 거장으로 추앙받게 된 데는 어떤 사연이 숨겨져 있을까? 그 후로 20여 년이 넘도록 이따금 아트 페어에 존재를 드러냈을 뿐 조용히 저물고 있던 모네를 새롭게 발견한 사람들이 생겨났다. 1950년대부터 현대미술의 새로운 수도가 된 뉴욕에서 모네의 후기 작품들, 그중에서도 〈수련〉이 새롭게 조명되기 시작했다. 뉴욕은 잭슨 폴록, 마크 로스코, 엘스워스 켈리, 사이 톰블리, 조안 미첼 등 추상화가들이 폭발적으로 작품활동을 하고 있었고, 추상미술이 미술사의 중요한 사조로 자리매김하는 데 모네의 후기 작품이 가교 역할을 했던 것이다. 추상미술의 형식적 특징으로 거대한 캔버스의 표면을 균일하게 가득 채우며 심지어 캔버스 가장자리까지 물감으로 칠하는 올오버 페인팅을 꼽을 수 있는데, 이는 모네가 〈수련〉에서 이미 시도했던 것이었다. 뉴욕 현대미술관의 초대관장이자 미술사학자인 앨프리드 바는 〈수련〉의 의미를 이렇게 설명한다.

Claude Monet

"〈수련〉 대작에서 모네는 추상적 인상주의에 가까워졌다. 〈수련〉에는 하늘과 구름이 반사되어 갈대, 꽃, 기타 식물이 뒤섞여 있다. 부유하는 것들의 모호한 이미지, 평평하고 가파르게 솟아오른 원근감, 크고 활력 넘치는 붓 터치는 풍경에 비현실적이거나 추상적인 효과를 주는 동시에 칠해진 표면 자체의 흥미진진한 현실을 강조하는 경향이 있다. 최근 몇 년 동안 모네의 후기 작품은 20세기 중반의 젊은 추상화가들에게 중요하게 작용했다."[1]

　　앨프리드 바는 뉴욕 현대미술관의 정체성인 '현대성'을 확립하고자 미국의 젊은 작가들과 유럽 회화 전통과 맥락을 이어주는 모네의 후기 작업, 특히 〈수련〉 대작을 미술관에 들이는 데 전력을 다했다. 1955년부터 여러 차례에 걸쳐 모네의 〈수련〉을 포함한 후기 작품들이 뉴욕 현대미술관의 컬렉션에 포함되었다. 모네는 추상화를 추구한 것은 아니었지만, 그림으로 미래와 연결되었다. 모더니즘 회화를 혁명적으로 이끌었던 인상주의 화풍이 철 지난 것으로 여겨져 사람들의 시야에서 사라지고 있을 때, 인상파라는 말을 탄생시키며 전통에 혁신을 불어넣었던 모네가 가장 마지막까지 남아 추상미술로 이어지는 다리가 되었다. 그렇게 아틀리에에서 잠들어 있던 〈수련〉들이 전 세계 미술관으로 부지런히 옮겨졌다.

　　앨프리드 바의 적극적인 노력으로 뉴욕 현대미술관이 소장하게 된 〈수련〉은 세 개의 캔버스로 이루어진 대작이다. 이 그림은 오랑주리에 소장된 〈수련, 구름〉과 크기와 구도가 완벽하게 같을 뿐 아니라, 계절적으로 유사한 장면을 담고 있다. 우리는 이 그림의 오른쪽 캔버스가 〈수련이 있는 연못〉의 바로 그 장면이라는 것을 이제는 알아볼 수 있다. 오랑주리 미술관의 수련의 방이 타원형으로 휘어지게 작품을 설치해서 넓은 화폭 전체를 관람자의 시야 속에 들어오도록 했다면, 모마에서는 작품의 바깥쪽 두 면을 약간씩 들어 올려 삼면 제단화처럼 연출했다. 그 옆에는 다른 수련 작품들을 간결하게 걸어서 독보적인 스펙터클을 연출하는 이 작품을 돋보이게 한다.

"나는 자연과 밀접하게 연결되는 것 외엔 다른 소망이 없고, 자연의 법칙에 어긋나지 않고 조화롭게 사는 것 외에는 다른 운명을 바라지 않네. 자연의 위대함, 그 힘, 그 불멸성 앞에 인간은 가여운 원자에 불과하다네."[2]

〈수련〉 앞에 서면, 화가가 눈을 잃어가면서도 그림을 멈추지 않았다는 사실만이 명징하게 다가온다. 그간 보이지 않던 색으로 세상이 물들고 시야가 흐려지더라도, 모네는 끝까지 자신의 눈으로 보려 했고 그렇게 본 것을 그렸다. 하늘도 땅도 구분되지 않으며 모든 것이 뒤섞여 있는 물 위의 환영은 이 세상이 처음 생겨날 때의 혼돈의 풍경일지도 모른다. 그리고 우리의 눈은 그 혼돈 속에서 고유의 질서를 찾아가는 색채들을 포착한다. 이것이 자연이 들려주는 이야기라는 것도 깨닫는다.

〈수련〉에서 수련은 중요하지 않다. 수련이 제대로 표현되었는지도 중요하지 않다. 빛과 색이 창조한 마술 속에 기꺼이 갇히고 거두어지는 순간에 빠져들 뿐이다. 마법 같은 시간이 흐르는 동안 세상은 움직임을 멈추고 우리는 생각을 멈춘다. 아주 잠시라도 그 영원 속에 잠겨있고 싶은 마음이다. 우리의 세상 속으로 되돌아가기 전까지.

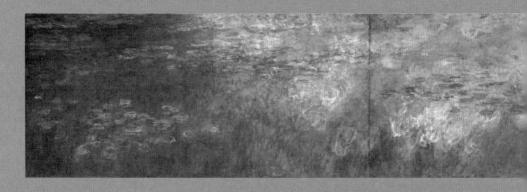

수련

1914~26년
3개의 유화 패널
200×1276㎝
현대미술관, 뉴욕

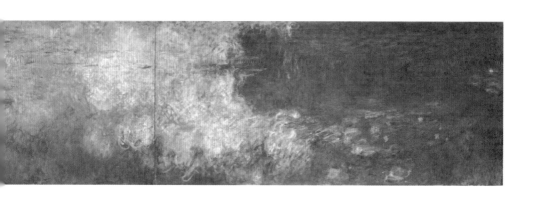

빈 방에서 포착한 낯선 아름다움

빌헬름 함메르쇠이
Vilhelm Hammershøi

| 스트란드가드 30번지 실내 |

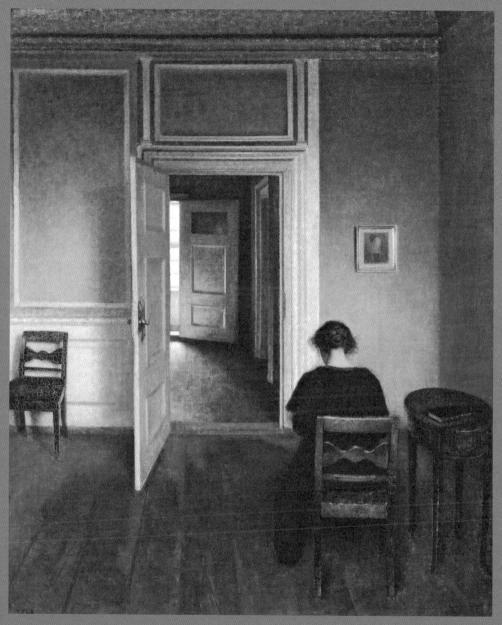

1906년
캔버스에 유화
71×57.5㎝
아르후스 쿤스트 뮤지엄, 아르후스

고요한 방 안,
여인의 빛나는 목덜미

방 안에 여인이 홀로 있다. 의자에 앉아있는 여인에게서 검소함과 꼿꼿함이 느껴진다. 장식이 거의 없는 검정 드레스를 입고 머리를 틀어 올려 동그랗게 묶었다. 고개를 약간 숙이는 바람에 새하얀 목덜미가 드러났다. 아마도 책이나 편지를 읽고 있을 것이다. 늘 앉아있던 곳에서 늘 해온 행동인 것처럼 그 자세가 편안해 보인다. 이곳은 여인에게 익숙한 곳, 그녀가 살고 있는 집이 틀림없다.

여인이 앉은 나무의자에 리본 모양의 등받이 장식이 있다. 그림 왼쪽에 벽 가까이 놓인 의자도 같은 모양이다. 카펫이 깔리지 않은 나무 바닥은 생활의 흔적이 엿보이고, 섬세한 나무 세공 장식이 있는 청회색 벽에 작은 그림액자가 걸려있다. 어떤 사물도 살림살이의 부유함이나 옹색함을 말하지 않고, 취향의 정도 또한 드러내지 않는다. 열린 문은 또 다른 문 열린 방으로 통하고, 그 열린 문으로 들어오는 창밖의 빛이 여인이 앉아있는 방을 비춘다. 우리의 시선은 저 먼 곳의 창, 그러니까 소실점이 있는 언저리로 향한다.

정물 사이에 오롯이 앉아있는 여인 역시 정물이다. 영원 속에 박제된 것만 같은데 빛나는 목덜미 때문에 묘한 생동감이 느껴진다. 빛과 그림자로 유추해 보면, 그녀의 우측이나 등 뒤엔 커다란 창이 있고 그곳에서 들어오는 오후의 빛이 여인의 목덜미에 머물러있다. 약간 여윈 목의

피부가 희고 매끈하다. 그림의 핵심이 여기에 있다는 듯 목덜미가 빛난다. 슬그머니 손을 대어본다면 깜짝 놀라며 돌아볼 것만 같다. 그렇지만 이 그림에 관능적인 분위기가 어울리긴 할까? 빛나는 목덜미는 그저 정적인 공간에 가벼운 긴장감을 불러일으킬 뿐이다.

〈스트란드가드 30번지 실내〉는 덴마크 화가 빌헬름 함메르쇠이가 자신의 집에서 아내 이다를 모델로 그린 그림이다. 1864년 코펜하겐의 부유하고 예술적 감성이 풍부한 상인 집안에서 태어난 빌헬름 함메르쇠이는 동생 스벤트와 함께 어려서부터 그림을 배웠다. 덴마크 최고 미술 교육기관인 로열미술아카데미에서 본격적인 미술교육을 받았고 자유분방한 화가들과 어울려 전시회도 열었지만, 그에게는 특별한 점이 있었다. 당시 새로운 물결로 젊은 예술가들을 매혹한 인상주의의 터질 것 같은 색채나 북유럽을 강타한 세기말 기운이 일으킨 상징주의의 흐름에 물들지 않고, 자신의 생활공간에서 가장 내밀한 관계들을 응시하며 그림으로 표현해 온 것이다. 초기엔 전원 풍경화에도 관심을 기울였지만, 화가의 경력이 무르익을수록 실내를 정교하게 표현하거나 건축미를 간직한 도시 풍경 쪽에 집중했다.

그림처럼 그의 삶과 인간관계도 단순했던 듯하다. 아내 이다는 빌헬름의 동료 화가 피터 일스테드의 동생이었다. 부부에게는 아이가 없었고 함께 사는 다른 식구도 물론 없었다. 부부는 가끔 예술의 도시를 찾아 그림 여행을 떠났는데, 그 여행에서도 화가는 엷은 회색의 풍경 속에 머무르곤 했다. 런던에서는 자욱한 안개와 그을음이 만들어낸 그늘에 매료

Vilhelm Hammershøi

되어 화가 제임스 휘슬러를 흠모하게 됐으며, 파리에선 루브르의 고대 조각을 그림으로 재현하며 자신의 색채를 이어갔고, 네덜란드에선 페르메이르의 실내 정경에서 섬세한 미스터리를 발견했다. 여행에서 돌아오면 그들이 살고 있는 코펜하겐 중심가에 자리한 17세기에 지어진 아파트를 무대로 무채색의 고요한 작업을 이어갔다.

　　그림의 제목이기도 한 '스트란드가드 30번지'는 함메르쇠이 부부가 살았던 아파트의 주소다. 1898년부터 1909년까지 두 사람은 이 집의 1층에서 살면서, 남편은 화가로 아내는 모델 겸 조력자로 370여 점의 실내 풍경을 함께 완성했다. 문이 열린 방 너머로 또 문이 열린 방, 테이블이나 긴 소파, 책상, 피아노 등 몇 점의 가구만 덩그러니 놓인 방, 창문 사이로 빛이 새어드는 그늘진 방이 있다. 그곳에는 아련한 그림자가 드리우고, 이따금 아내가 등장하여 수수께끼 같은 신비로움을 더한다. 이다는 약간 부스스한 머리(사진으로 남아있는 이다의 헤어 스타일은 아무리 매만져도 깔끔하게 되지 않는 곱슬머리로 보인다.)로 집안일을 하거나 책을 읽고 피아노를 연주하지만, 고된 노동을 보여주려는 의도도, 음악의 즐거움을 알려주려는 의지도 없다. 음악을 연주하는 게 아니라 잠시 건반에 손가락을 올려놓았거나, 마음을 다해 읽는다기보다는 단지 종이를 들고 있는 것뿐인지도 모른다.

　　아파트의 실내 풍경도 반복적이라, 몇 개 그림을 이어 붙이면 그들이 사는 집이 어떤 구조인지 알 수 있을 정도다. 큰길로 향한 창이 세 개가 나있는 큰 방엔 피아노나 소파가 놓여있으니 응접실로 보인다. 난로가

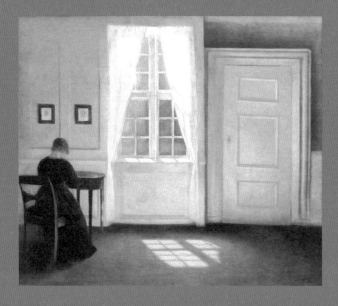

**스트란드가드 아파트 실내,
바닥에 가득한 햇빛**

1901년
캔버스에 유화
46.5×52㎝
덴마크 국립미술관, 코펜하겐

**햇빛. 빛 속에서 춤추는 먼지,
스트란드가드 30번지**

1900년
캔버스에 유화
70×59㎝
오르루프고르 미술관, 코펜하겐

있는 크지 않은 방엔 테이블이 자주 놓이는데, 아내는 이곳에서 집안일을 한다. 주로 큰 창과 문이 나란히 있어 아침볕이 새어들거나 늦은 오후의 느릿한 빛이 들어오는 모습이 그림 속에 남아있다. 열린 문이나 창으로 들어오는 빛이 시간대에 따라 다른데도 방 안에 머무는 공기는 필터로 여과한 듯 한결같다. 그의 집은 계절도 시간도 존재하지 않는다. 고통도 아픔도 없다.

그렇다면 무엇이 있을까? 그저 빛이 있을 따름이다. 가녀린 빛이 섬세하게 공간을 밝힌다. 빛과 가까운 곳은 선명하게 그렸고, 빛에서 멀어질수록 경계가 흐릿하다. 흔히 보는 테이블 상판과 매일 마주하는 문, 늘 그대로 서있는 벽도 빛의 반사광까지 반영하여 세밀하게 표현한 걸 보면, 이 화가의 눈에 비친 세상의 감도는 일반인의 눈과는 차원이 다른 것 같다.

사건도 감정도 없는 정적인 그림들이 마음에 파문을 일으킨다. 왜 이 집은 이토록 고요할까? 어떤 이유로 함메르쇠이는 집을 무채색으로 그렸을까? 아내는 어떤 표정을 짓고 있을까? 그녀의 마음에는 무슨 일이 일어나고 있을까? 중간톤의 회색 팔레트는 흑백 사진의 감도와 닮았다. 당시 새롭게 등장했던 사진이라는 매체가 화가들에게 큰 충격과 흥분을 주었으니, 함메르쇠이도 사진의 매력에 빠졌던 것일까? 요하네스 페르메이르가 카메라 오브스쿠라로 들여다본 풍경을 그린 것처럼, 섬세하게 인화된 흑백 사진이 함메르쇠이에게 특별한 영감을 준 것은 아닐까?

이렇듯 고요하고 절제된 그림은 많은 예술가들에게 낯선 아름다

움을 전파했다. 표현주의 화가 에밀 놀데, 예술가론을 써온 시인 라이너 마리아 릴케, 무대 예술가 디아길레프 등이 그를 흠모했던 동시대 추종자들이다. 그럼에도 과묵한 은둔자였던 함메르쇠이는 예술가들과 적극적으로 교류하지 못했다. 자신의 예술에 대해 남긴 글도 거의 없고 교류도 즐기지 않았던 그가 1907년 개인전을 개최할 때 남긴 인터뷰가 있어 그림에 대한 신비로움과 비밀스러움에 다가갈 약간의 단서가 되어줄 뿐이다. 그는 이렇게 말했다.

<div style="text-align:left; font-style:italic;">Vilhelm Hammershøi</div>

"사람이 없는 방이라 해도, 아니 사람이 없기에 그 텅 빈 방에서 나는 놀랄만한 아름다움을 느끼게 됩니다. 모티프를 선택할 때 가장 중요한 것은 선입니다. 나는 그것을 건축적인 태도라고 부르지요. 거기엔 자연스럽게 빛이 존재합니다."[3]

덴마크의 페르메이르이자 19세기의 에드워드 호퍼

19세기에서 20세기로 넘어가던 세기 전환기를 돌아보면 수많은 예술사조들이 폭발적으로 탄생하고 소멸했다. 예술이 폭발하던 시기에도 무채색의 그림만 그린 함메르쇠이는 신비롭고 비범한 아름다움으로 여러 미술관의 초대를 받았다. 1898년과 1900년에는 만국박

람회에 초대되었고, 1904년 뒤셀도르프 쿤스트팔라스트에 전시된 〈화가의 약혼녀의 초상화(1890)〉는 그 특유의 몽환적이고 우울한 분위기로 라이너 마리아 릴케를 한순간에 매료시켰다. 미술 시장에 거리를 두었던 함메르쇠이에게도 열렬한 후원자가 생겼고 미술관에서 그림을 소장하기 시작했으며, 덴마크 예술원의 위원으로 위촉되기도 했다. 그러나 1916년 쉰한 살의 나이에 인후암으로 사망한 뒤로 예전 같은 유명세가 이어지지 못했고, 전쟁과 전후의 폐허 속에서 고요한 그림은 힘을 잃었다. 함메르쇠이가 재평가를 얻기까지는 꽤 오랜 시간이 흘러야 했다.

1997년에서 1998년까지 코펜하겐 오르루프고르 미술관, 파리 오르세 미술관, 뉴욕 구겐하임 미술관 세 곳을 순회하며 열린 〈고독과 빛의 덴마크 화가(Danish Painter of Solitude and Light)〉라는 전시는 함메르쇠이에게 빛을 되찾아 준 전시였다. '덴마크의 페르메이르'라는 별명도 이때부터 정착되었다. 빛이 묘사하는 분위기와 감도를 화폭에 담으려는 집요한 탐구정신, 그림 속 여인에게 스며있는 신비로운 기운, 실내 장면이라는 작업 주제 등 두 화가는 비슷한 점이 많다. 함메르쇠이 전문가들도 함메르쇠이 부부가 네덜란드 여행에서 페르메이르로부터 특별한 영감을 얻었으리라는 점에 의문을 갖지 않는다.

커피메이커와 흰색 잔이 놓인 테이블 옆에 서서 앞치마를 입은 여인이 편지를 읽고 있는 〈편지를 읽는 여인〉은 아파트 실내를 본격적으로 그리기 시작한 초기에 완성된 그림으로, 언뜻 보기에도 요하네스 페르메이르의 〈편지를 읽고 있는 푸른 옷의 여인〉이 연상된다. 휘슬러가 그림으

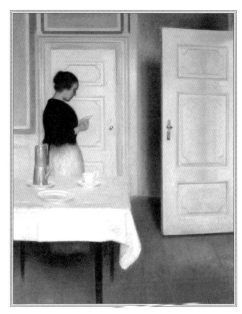

편지를 읽는 여인

1899년
캔버스에 유화
66×59㎝
개인 소장

요하네스 페르메이르

**편지를 읽고 있는
푸른 옷의 여인**

1662~63년
캔버스에 유화
46.5×39㎝
네덜란드 국립미술관, 암스테르담

로 표현한 안개가 자욱한 런던의 색채에 매혹된 함메르쇠이가 휘슬러의 〈어머니〉와 같은 구도로 자신의 어머니 프레데리케를 그렸듯이, 〈편지를 읽는 여인〉도 페르메이르에 대한 오마주로 보기에 적합하다.

페르메이르가 활동했던 17세기 네덜란드는 황금시대로 불릴 정도로 경제 호황을 이루었다. 해상무역으로 부를 축적한 상인들이 늘어나고 칼뱅주의가 널리 퍼지면서 도시를 기반으로 새로운 시민사회가 성립되었다. 전반적인 삶의 질이 상승한 가운데, 집을 꾸미고 예술을 즐기는 등 일상을 예찬하는 분위기가 널리 퍼져있었다. 신흥 세력의 집에 품격과 취향을 더해주는 회화가 활발히 꽃피웠는데, 정물화와 풍경화, 그리고 집안의 일상을 다룬 그림이 주를 이뤘다. 때로는 과장과 풍자가 은근히 드러난 그림들도 높은 인기를 얻었다. 보는 즉시 재미와 아름다움을 느낄 수 있는 그림들, 복잡한 상징은 사라지고 갖고 싶다는 욕망을 자극하는 그림들이 그려졌다.

이런 장르화의 영역에서도 페르메이르의 그림은 독립적인 위치에 있다. 현실의 소음이 제거된 실내의 시적인 분위기는 절묘한 한순간을 포착한 사진처럼 찰나의 아름다움을 보여준다. 순간을 영원으로 만드는 마법 같은 포착이야말로 페르메이르와 함메르쇠이가 공통적으로 뛰어난 부분이다. 이를 위해 두 화가는 빛을 중요하게 다룬다. 사물과 공간의 경계를 부드럽게 만들어주는 빛은 여인의 이마와 포근하게 덮은 옷자락에도 존재하지만, 배경인 벽이나 가구, 벽에 걸린 액자 등에도 스며들어 부드러운 표면에 기묘한 그림자를 남긴다. 단순한 실내의 정경도 미적 체험

의 대상이 되고 예술가의 심오한 작품세계를 충분히 보여줄 수 있는 주제가 되었다.

매일 끔찍한 이미지들과 마주하며 살아가는 현대인들에게 함메르쇼이의 절제된 이미지는 오히려 뚜렷한 메시지를 전달한다. 2019년 파리 자크마르—앙드레 미술관에서 열린 회고전 〈함메르쇼이: 덴마크 회화의 대가(HAMMERSHØI: Le maître de la peinture danoise)〉는 함메르쇼이의 무채색 공간과 지금 우리 시대가 공명하는 부분을 확인하는 전시였다. 전시의 기획을 맡은 장 루 샹피옹은 함메르쇼이의 그림이 평온함과 동시에 불안감을 주는 독특함이 있다며 작품의 의미를 조금 더 확장했다 [4] 순고하고 명상적인 빛 속에 묵상하게 만드는 그림인 동시에 그 고요한 침묵이 실존적 고립감과 슬픔을 불러온다는 것이다. 군중 속의 고독한 개인을 보여주는 에드워드 호퍼와도 통하는 부분이다. 함메르쇼이의 그림에는 서사가 존재하지 않기 때문에 관객들 누구나 자신의 이야기를 반영할 수 있으며, 그 점이 현대의 관객들에게 매력을 준다는 평가도 남겼다.

이 그림들은 무해한 신비로움 쪽일까, 죽음과 고립의 공포 쪽일까? 함메르쇼이의 아내는 빛과 그림자 사이에 등장하지만, 페르메이르의 생동감과 사랑스러움은 전혀 존재하지 않는다. 어쩌면 호퍼의 인물들처럼 도시의 어느 길모퉁이에서 자신의 존재를 입증하는 쪽에 가까울지도 모른다. 뒤돌아서 있다는 건, 당시를 살아냈던 익명적 존재가 자신만의 의식과 감각을 가진 인물로 뚜렷해지려는 제스처가 아닐까? 어디에도 기록되지 못한 남들과 다를 바 없는 흐릿한 존재이기에 그렇게 수십 번

수백 번 같은 자세로 등장해야만 했던 건 아닐까? 이 점은 분명 호퍼의 그림이 보여주는, 디테일을 걷어낸 휑한 건축물과 텅 빈 공간에서 느껴지는 소외와 고독의 감정과 닮았다. 부드럽고 미묘한, 기이하고 이상한, 고독하고 고립된. 함메르쇠이에 대한 감상은 이런 형용사로 이루어진다. 그런데도 그의 그림은 부정적으로 느껴지지 않으며 특유의 아름다움이 존재한다. 그 점이 함메르쇠이의 신비로움이다.

따뜻하지도 행복하지도 않은 그 집에서

'휘게'라는 말이 한동안 우리 사회에 떠돌았다. 덴마크 사람들이 삶의 만족도가 높은 원인을 그들의 생활 개념인 휘게에서 찾은 것이다. 휘게는 가족, 친구와 함께하는 따뜻하고 안락한 행복, 나 홀로 만끽하는 소소한 즐거움이라고 한다. 휘게는 함메르쇠이가 살았던 19세기의 덴마크 사회에서도 널리 퍼졌던 풍조다.

그 이야기를 하려면 덴마크의 황금시대라 불리는 19세기 초로 거슬러 올라가야 한다. 유럽 열강들의 각축에 덴마크는 큰 타격을 입었고, 경제는 파탄에 이르렀다. 국민 대다수가 고통 속에 허우적대던 그 시절, 역설적으로 덴마크 고유의 정신을 일깨우는 다양한 문화예술 활동이 탄생했다. 덴마크의 역사와 사람들의 일상을 작품화한 국민화가, 국민작가

들도 새롭게 부상했다. 부유층으로 떠오른 상인 세력들이나 지식인들이 대거 각성하면서 힘든 시대에도 예술의 꽃이 활짝 피어오른 것이다.

바닥을 치면 떠오르게 된다. 도시는 웅장한 신고전주의 양식의 건축물을 세우며 새롭게 도약했고 지식인들은 낭만주의를 넘어선 새로운 철학으로 무장했다. 미술은 물론 음악, 시, 건축, 과학, 철학 등 모든 분야에서 삶의 열정을 일깨우는 활동이 발생했다. 덴마크 동화를 전 세계인의 것으로 만든 한스 안데르센도 이 시기의 예술가다. 낭만적 민족주의를 지향하는 국가 양식이 등장한 1800년대 초부터 1850년대에 이르는 시기를 '덴마크의 황금시대'라고 부른다.

함메르쇠이는 이 황금시대의 수혜를 크게 입은 예술가 세대였다. 스웨덴에게 노르웨이 영토를 빼앗겨 국토가 축소되고 여전히 국외적으로 위축된 시기였기에 덴마크 고유의 감성을 깊이 추구하는 일은 젊은 화가들에게 매우 중요한 과제였다. 19세기 후반기를 살아가던 예술가들은 자신의 일상에서 본질적인 것들을 찾아내기 시작했다. 삶의 본질이 '휘게'의 개념을 입고서 예술로 나타나게 된 것이다.

산업혁명의 바람으로 덴마크 사회도 변화하고 있었다. 흔히 덴마크 빈티지라 불리는 가구들도 등장했다. 중산층의 거실은 간결하면서도 멋진 취향을 반영한 가구들을 놓고 각종 서적으로 서가를 탄탄히 채웠다. 집을 꾸미는 일은 외부 활동만큼 중요한 일이었다. 집집마다 벽에 그림을 걸었는데, 초상화를 걸던 이전과 달리, 집과 어울리는 그림을 찾는 예술 애호가들이 많아졌다. 가정에선 악기를 갖추고 삼삼오오 모여 연주회를

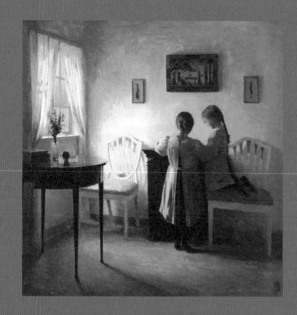

피터 일스테드

두 소녀가 있는 실내

1900년
캔버스에 유화
크기 미상
개인 소장

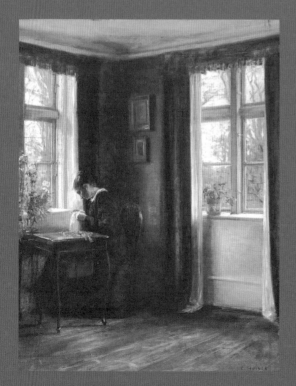

칼 홀쇠

**실내, 창가에서 바느질하는
화가의 아내**

연도 미상
패널에 유화
53×49㎝
개인 소장

열기도 했다. 시민사회의 내적인 발전은 개인의 발견으로 이어졌다.

　　그림 시장에서는 전원 풍경화보다 도시적인 실내 풍경이 훨씬 인기가 높았다. 그러니 실내 그림은 함메르쇠이만의 전유물이 아니었다. 함메르쇠이의 동료 화가인 피터 일스테드와 칼 홀쇠도 실내 풍경을 상당수 남겼다. 세 사람은 동시대 유행했던 덴마크의 디자인 가구와 조명, 패션과 생활 문화 등을 관찰하며 공통적으로 코펜하겐 중산층의 집을 그렸다. 여성은 가정생활을 설명해 주는 따스하고 친밀한 전달자로 그림 속에 중요하게 등장한다.

　　따뜻한 가정의 모습, 세련된 생활 문화 쪽에 초점을 맞춘 동료들과 달리, 함메르쇠이의 그림에서 휘게 정신을 찾아보기란 쉽지 않다. 그는 다른 곳에 있었다. 리얼한 현실성과 담을 쌓고 낯선 차원으로 문을 연 그림은 오로지 함메르쇠이뿐이었다. 또한 아내 이다에게 가정생활의 친밀한 안내자 역할 따위를 맡기지도 않았다. 차라리, 현실성이나 감정 등을 지워냄으로써 그 어디에도 속하지 않는 영원한 존재로 만들었다. 부스스한 머리에 일상복을 입은 채로 그녀는 불멸의 계단에 서있다.

　　윈저 체어, 비더마이어(19세기 중엽에 등장한 간결하고 실용적인 실내디자인 경향) 소파, 장미나무 식탁, 연주가 끝난 후 여운이 감도는 피아노와 첼로, 로열 코펜하겐풍의 푸른 무늬가 있는 찻잔, 노란 버터가 놓인 흰색 접시. 사소한 일상 사물들이 실존의 광채를 내뿜으며, 고요하고 그늘진 아파트를 시적인 고독으로 채운다. 채워져 있어도 텅 빈 것 같은 방을 비추는 한 줄기 빛이 그 방을 바라보는 우리를 이곳이 아닌 저곳으로, 불멸

Vilhelm Hammershøi

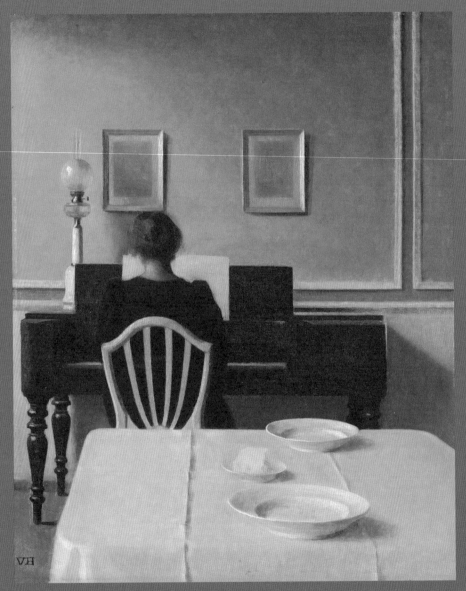

피아노 치는 여자가 있는 실내, 스트란드가드 30번지

1901년
캔버스에 유화
55.9×44.8㎝
개인 소장

의 공간으로 옮겨놓는다.

함메르쇠이의 단순한 집념이 너무도 강렬하여 우리를 매혹하는 것은 아닐까? 화가의 직분에 너무도 충실했던 한 인간이 마침내 도달한 단순하고 감각적인 성찰에 우리가 감화되고 만 것일까? 라이너 마리아 릴케도 함메르쇠이를 만나고 이런 생각을 했던 것 같다. 릴케는 1904년 뒤셀도르프에서 함메르쇠이의 〈자화상〉을 비롯한 여러 그림에서 익명적인 존재의 신비롭고 불안한 개성을 발견하고 그의 그림에 매혹되었다. 그의 예술론을 쓰고 싶어 했던 릴케는 마침내 함메르쇠이의 후원자이자 화상인 알프레드 브람센의 주선으로 그를 만났다.

기대에 찬 릴케가 만난 함메르쇠이는 내성적이고 과묵한 한편, 단순함과 복잡함을 동시에 보여주는 인물이었다. 두 사람의 대화는 오래 이어지지 못했는데, 거기엔 확실한 이유가 있었다. 릴케는 덴마크어를 하지 못했고, 함메르쇠이는 독일어를 하지 못했기 때문이었다. 서로 통하지 않는 언어가 점차 희미해지고, 긴 침묵 속에서 그림만 바라보며 시간은 흘러갔다. 릴케는 함메르쇠이의 예술론에 대해서는 글로 남기지 못했지만, 그의 마음에 대해서는 조각가인 아내 클라라 베스토프에게 편지를 쓸 만큼은 알게 되었다. 릴케는 이렇게 썼다. 그는 천천히 느리게 일하는 사람이었고, 그 행위는 예술에서 진정 중요한 것, 본질적인 것이 무엇인지 성찰하게 한다고. 그가 하는 일은 그림을 그리는 일뿐이고, 그가 하고 싶어 하는 일도, 할 수 있는 일도 그것뿐이라고.

보는 사람,
마네

에두아르 마네
Edouard Manet

1868~69년
캔버스에 유화
170×125㎝
오르세 미술관, 파리

| 발코니 |

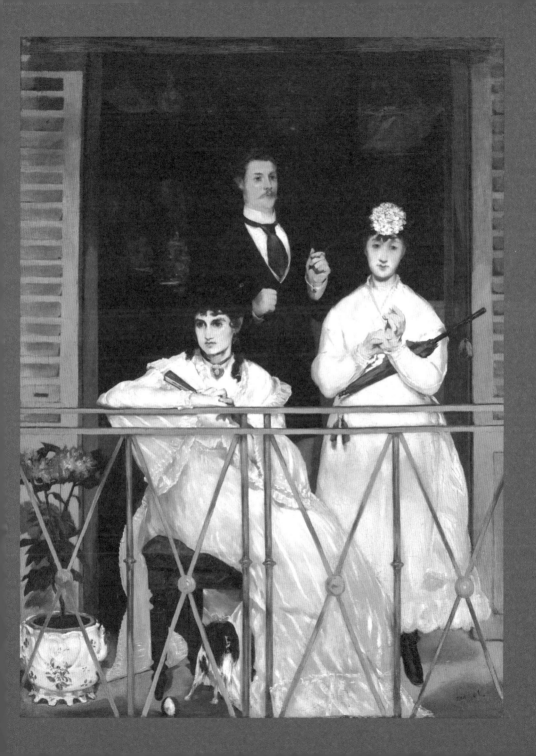

그 여자는
우리를 보고 있다

19세기 중엽 오스만 스타일로 재건된 파리의 아파트에는 발코니가 있다. 기다란 두 개의 창문이 안으로 열리는 프렌치 윈도의 바깥에 살짝 나온 여유 공간을 발코니라고 한다. 이 발코니로 인해서 거리의 아름다움은 몇 배로 뛰었다. 발코니가 있는 아파트에는 어느 정도 부를 축적하고 대대로 학식과 교육을 겸비한 비슷한 계층들이 산다. 서재에는 고급 장정의 교양서들이 지식을 자랑하듯 꽂혀있고, 거실 벽에는 주인의 취향을 보여주는 도자기와 그림들이 전시장처럼 걸려있다. 파리지엔이라 부르는 그네들의 삶은 19세기 화가들이 그리고 싶었던 가장 즐거운 주제였다.

에두아르 마네의 〈발코니〉는 자주 볼 수 있는 그림은 아니지만, 꼭 알아야 할 그림이다. 발코니에서 바깥을 내다보는 세 인물이 있다. 실크 드레스를 입고 꽃이 장식된 모자를 쓴 두 여성과 검정 코트를 입고 콧수염을 멋지게 기른 남성이다. 막 퍼레이드가 시작되었을까? 아니면 햇볕 좋은 날 거리를 걷는 즐거운 인파들을 구경하고 있을까?

우아한 매너를 갖춘 세련된 사람들이란 점은 굳이 집 안을 보여주지 않아도 이들의 제스처로 알 수 있다. 가볍고 섬세한 손동작, 구부정하지 않고 반듯한 척추, 상스러운 언동이 결코 어울리지 않는 차분하고 이지적인 표정. 인물들은 가까운 위치에 서거나 앉아서 각자 다른 곳을 보

고 있다. 우리의 시선은 가장 앞쪽에 앉아 난간에 팔을 올리고 바깥을 바라보는 여인으로 향한다. 다른 두 인물이 어딜 보는지 모호할 때, 그녀는 무엇을 보아야 하는지 정확히 알고서 바로 그곳을 응시한다. 그 시선이 어찌나 강렬한지, 이 그림이 마치 그녀를 위해 존재하는 것 같다.

이 그림을 그릴 때 화가의 팔레트에는 검정과 흰색, 녹색, 청색밖에 없었던 건 아닐까? 흰색은 여인들의 새하얀 드레스와 햇볕에 과노출되어 창백하게 보이는 얼굴에, 검정은 남성의 옷과 아파트 내부에, 녹색은 덧창과 발코니의 철재 난간과 여인의 팔에 들린 우산에 칠해져 있다. 청색은 정중앙에 보이는 남성의 넥타이와 청화백자로 보이는 화분의 꽃무늬에서 보이는데, 흰색 바탕이라 더더욱 선명한 효과가 있다.

여기서 녹색은 그림에 묘한 인상을 준다. 덧창과 난간이 다 보이지 않지만, 중앙을 가로지르는 선과 가장자리를 두른 면에 칠해져서 그림의 주조를 이룬다. 중앙에 거대하게 자리한 검정은 가장 확고하게 존재하면서도 의외로 잘 보이지 않는다. 발코니에 햇살이 쏟아질수록 내부의 어둠은 짙어진다. 그래서 검정 속에 숨어있는 한 인물, 찻주전자를 들었는지 약간 비스듬하게 서서 팔을 뻗고 있는 인물을 곧잘 놓치게 된다. 색은 현상을 보여주는 게 아니라, 화폭 위에서 창조된다. 마네는 검정을, 흰색을, 녹색을 새롭게 창조했다. 옛 대가들이 자연의 신비로움을 살리는 데 썼던 녹색 물감이 마네에게 이르면 도시의 세련된 무드를 정확히 표현하는 색이 된다.

1869년 살롱전에 〈발코니〉가 출품되었을 때 그 누구도 이 그림을 이해하지 못했다. 원색들이 서로 강렬하게 부딪히는 색채의 문제를 가장

먼저 지적했다. 인물과 사물 사이의 위계나 질서가 무시된 점도 못마땅하게 여겨졌다. 여인의 얼굴은 흐릿한데 그 여인의 모자에 달린 꽃은 훨씬 정교하게 그려놓았으니 이 또한 바람직하지 않았다. 여인의 치맛자락에 얼렁뚱땅 그려진 강아지는 종잇장처럼 평면적이었다. 살롱의 심사위원이 이 그림을 감당하기란 실로 어려웠다. 〈풀밭 위의 점심〉과 〈올랭피아〉로 격분한 관객들이 그림을 내리라고 아우성치던 그날이 아직도 생생했다. 그러니 마네는 어떤 그림을 출품하더라도, 야심은 하늘을 찌르면서 기본도 안 된 엉성한 실력을 가진 화가라고 비난받게 될 터였다.

모더니즘의 선봉장이라 불리는 에두아르 마네는 그가 살았던 시대를 통틀어 단 한 번도 자신의 그림이 받아들여지는 순간을 경험해 보지 못했다. 그러거나 말거나, 마네는 자신이 그리고자 하는 방식으로 그렸고, 그럼에도 불구하고 자신이 속한 사회의 인정을 추구하는 열망도 강했다. 그 자신이 발코니 그림 속의 사람들, 파리 출신의 부르주아였기 때문이다. 하지만 이해받지 못할지언정, 자신의 눈을 속이는 일은 하지 않았다.

발코니가 연극 무대이고 인물들은 무대의 배우라 해도 될 듯하다. 이들은 모두 마네와 가까운 사이다. 남자는 마네의 친구인 풍경화가 앙투안 기메, 오른쪽에 서있는 여인은 마네의 아내인 쉬잔 린호프의 친구이자 마네의 또 다른 화가 친구 피에르 프랭의 아내인 바이올린 연주자 파니 클라우스, 그리고 발코니 난간에 팔을 기대고 앉은 여인은 나중에 인상주의 그룹에 참여하게 되는 화가 베르트 모리조다. 몇몇 스승을 거치며 그림 공부를 해오던 모리조는 마네의 스튜디오를 드나들며 전문 화가로 나

설 준비를 하던 차에 모델이 되어달라는 요청을 받게 되었다. 남자의 왼쪽 뒤편에 그늘에 묻혀 잘 보이지 않는 인물은 마네의 아들 레온 린호프로 추정한다.

직업모델의 상투적인 동작들, 고전적인 그림 속의 제스처를 극도로 싫어했던 마네는 평범한 주변 사람들을 모델로 세웠다. 마네가 요구했던 건 이런 것이다. "자연스런 포즈 좀 취할 수 없어요? 채소 가게에서 무한 다발 사는 중이라고 생각해 보세요." 발코니의 인물들을 살펴보면 담배를 손가락에 끼운 채로 옆으로 비켜서는 자세, 양산을 품에 안고 장갑을 끼려고 하는 자세, 난간에 한 팔을 올리고 접은 부채를 살짝 기울이는 자세가 그냥 얼어걸린 것 같지는 않다. 일상의 단순한 한때처럼 보이는 이 장면을 위해서 마네는 수십 차례 스케치를 하고 친구들은 피곤할 정도로 긴 시간 동안 포즈를 취했던 것이다.

원래 이 그림은 파니 클라우스의 초상화를 그리는 일에서 시작되었다. 그런데 진척이 잘되지 않았던지 초상화는 완성하지 못했다. 대신 베르트 모리조를 주인공으로 바꿈으로써 〈발코니〉라는 대작이 탄생하게 되었다. 마네는 이 작품을 시작으로 베르트 모리조를 모델로 한 작품을 다수 남겼다. 그중에는 교양 있는 집안의 여성이 나른하고 흐트러진 포즈를 취했다 해서 또다시 스캔들을 일으킨 〈휴식〉이라는 작품도 있다.

베르트 모리조의 확고한 응시의 눈빛은 우리가 이 그림에 매혹되는 이유이기도 하다. 모리조는 자신이 보아야 할 것이 무엇인지 잘 알고 있다는 표정으로 그곳을 집요하게 바라본다. 그리는 대상을 바라보는 존

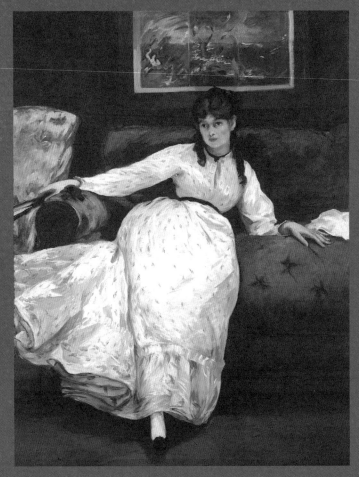

휴식

1871년
캔버스에 유화
150.2×114㎝
로드아일랜드 디자인학교 뮤지엄, 프로비던스

재는 화가 마네지만, 모델이 된 모리조 역시 바라보는 사람이었다. 응시와 관찰은 화가의 직업적 습관이지만, 19세기 근대사회를 살아가는 도시인에게도 필수적인 자질이었다. 자신이 살아가는 도시 곳곳을 알아가는 일도, 예술을 창작하는 일도 응시에서 시작된다.

이제부터 베르트 모리조의 입장에서 이 상황을 살펴보기로 하자. 베르트의 아버지는 에콜 데 보자르에서 건축을 공부한 행정가였고 어머니는 화가 장 오노레 프라고나르의 혈족이었다. 베르트를 포함한 모리조가의 세 딸은 모두 그림에 푹 빠져있었다. 취미를 넘어 화가가 되려면 제대로 된 선생이 필요했고, 미술 그룹에 들어가야 했다. 성공한 화가들의 조언을 듣고 루브르에서 거장을 모사하는 것으로는 충분하지 않았다. 모리조가의 세 딸들은 마네로부터 수업을 받기로 했다. 마네는 사교적인 언어와 부르주아적인 우아한 태도로 모리조가의 엄격한 어머니를 사로잡았다.

아무리 직업화가가 되어 평생을 바치겠다고 결심했기로서니, 논란의 중심에 서있는 마네의 그림에 등장한다는 건 섣불리 내릴 결정이 아니었다. 이 또한 마네가 나서서 베르트의 어머니와 담판을 지었다. 정확히 어떤 대화가 오갔을지 궁금하지만, 마네가 성공했다는 것 외엔 알려진 것이 없다. 마침내 베르트는 마네 앞에 섰다. 〈발코니〉는 〈올랭피아〉와 〈풀밭 위의 점심〉 등으로 마네를 대표해 온 모델 빅토린 뫼랑를 대신하여 베르트 모리조가 마네의 새로운 얼굴이 될 것임을 알리는 신호탄이나 마찬가지였다.

마네는 모리조의 초상을 열세 점이나 그렸다. 모리조의 얼굴에는 총명한 인상, 과감하면서도 섬세한 태도, 이지적이고 때로는 의미가 모호한 표정이 담겼다. 화가와 모델이라는 미묘한 관계는 분명 수십 수백 가지의 드라마를 숨기고 있겠지만, 화폭을 사이에 두고 어떤 사건이 벌어졌는지 알려주는 기록은 전해지지 않는다. 마네에게는 남들에게 알리지 않았으나 다들 그 관계를 알고 있는 아내와 아들이 있었고 그에 얽힌 사연도 꽤나 복잡했다. 그러니 그림이 아닌 다른 스캔들은 더 이상 필요 없다고 생각했을지도 모른다. 마네는 베르트를 동생 외젠에게 소개했고 그 후로는 그녀의 초상화를 그리지 않았다. 외젠 마네의 아내가 된 베르트 모리조는 인상주의 화가로 그 이름을 당당히 올렸다.

〈발코니〉는 마네가 죽은 뒤에도 아틀리에에 남아있었다. 마네 사후에 열린 유작 경매에서 인상주의 화가이자 그들의 든든한 후원자였던 귀스타브 카유보트에게 3,000프랑에 팔렸고, 카유보트가 사망한 후 1896년에 그의 소장품들과 함께 국립미술관에 기증되었다. 마네의 후폭풍이 여전히 거셌던 탓에 미술관 측은 이 기증을 썩 반기지는 않았다는데, 어쨌건 이로써 마네는 그토록 원했던 루브르에 마침내 입성할 수 있었다. 〈발코니〉는 문제적 작품인 〈올랭피아〉, 〈풀밭 위의 점심〉과 함께 루브르에 속했다가 1986년 오르세 미술관이 개관하면서 루브르 컬렉션의 19세기 작품들이 옮겨갈 때 함께 이전했다. 두말할 것도 없이 마네의 작품들은 지금의 오르세 미술관을 유명하게 만든 걸작으로 자리하고 있다.

모던 파리를 산책하는
검은 모자들

아파트 발코니에서 내려다본 19세기 모던 파리의
풍경을 우리는 굳이 상상할 필요가 없다. 카유보트의 〈창가에 서있는 젊
은 남자〉나 〈발코니〉, 카미유 피사로의 〈파리의 대로〉 등 19세기 화가들
이 발코니에서 내려다본 파리의 풍경을 엄청나게 그려놓았으니 말이다.
도로를 따라 도열한 아파트의 엇비슷하면서도 각기 다른 섬세한 디테일,
거리를 따라 펼쳐진 활기찬 상점가, 도로를 활보하는 마차와 사람들의 물
결, 뉴스를 알리는 안내판과 광고로 도배된 광고탑, 길을 밝히는 가로등
과 사람들에게 식수를 제공하는 분수, 곳곳에 자리한 공원, 공원에 놓인
벤치, 유행하는 패션을 선보이는 마담과 무슈······. 화가들을 매혹하고도
남을 모던 파리의 풍경들이 수많은 그림 속에 남아있다.

파리 개조라 불리는 도시정비가 일으킨 새로운 경관은 새로운 인
간군상을 탄생시켰다. 바로 산책하는 사람들, 즉 도시를 걸으며 구경하
는 사람들이다. 마네를 '현대 사회를 그리는 화가'라고 불렀던 샤를 보들
레르는 멋지게 차려입고 거리를 거니는 도시인을 추앙하며 '플라뇌르
(flâneur, 산책자)'라고 표현했다. 그렇게 군중 속에서 군중을 바라보고 도시
를 산책하며, 시민과 예술가가 탄생했다. 변화무쌍한 도시는 관찰하고 응
시하는 시선을 통해서 예술로 남았다. 예술이 지금 순간을 포착해야 한다
고 믿었던 마네는 그림에 담을 인물을 거리에서 찾았다.

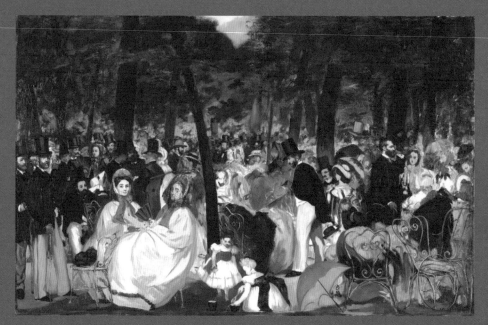

튈르리 정원의 음악회

1862년
캔버스에 유화
76.2×118.1㎝
내셔널갤러리, 런던

〈튈르리 정원의 음악회〉는 〈올랭피아〉, 〈풀밭 위의 점심〉보다 앞서 마네가 모던 파리를 새로운 시각으로 표현한 작품이다. 울창한 숲을 배경으로 검은 실크해트를 쓰고 슈트를 차려입은 신사들, 드레스에 베일과 모자를 갖춘 여성들, 그리고 아이들이 무리 지어 각자 즐거운 시간을 보내는 장면이 담겼다. 마치 실내 사교 모임을 숲으로 옮겨놓은 듯한 분위기다. 이 그림의 제목이기도 한 연주하는 악단은 그려지지 않았지만, 원경 어딘가 존재하는 것 같다. 이 그림에는 소리가 존재한다. 이야기 소리, 웃음소리, 끊이지 않고 연주되는 악기 소리가 때론 빠르게 때론 로맨틱하게 사람들 사이를 흘러 다닌다. 각자 즐거운 시간을 보내는 사람들 사이에 흙을 퍼 담으며 놀이에 열중하는 아이들이 있다. 작은 악마로 취급되던 어린이가 순진무구한 귀여운 존재로 그림에 등장한 것은 그리 오래되지 않았기에, 이처럼 아이가 성인과 같은 공간에서 자기만의 세계에 몰두한 장면이 표현된 건 매우 이례적이었다.

이 그림은 마네가 자주 만나던 예술가 군중들을 한자리에 불러 모은 단체 초상화다. 화가인 팡탱 라투르와 자카리 아스트뤼크, 시인 테오필 고티에와 샤를 보들레르, 작곡가 자크 오펜바흐 그리고 에두아르 마네 자신과 동생 외젠 마네가 숨은그림찾기라도 하듯 곳곳에 그려졌다. 앞줄에 앉아있는 여성은 사교모임인 살롱을 운영하는 안주인 마담 레존이며, 마네는 그녀의 살롱에서 보들레르를 만났다. 마담 레존 뒤에 팡탱 라투르가 정면을 바라보고 있고, 그 옆으로 보들레르와 테오필 고티에가 있다. 보들레르의 얼굴은 알아보기 어려울 정도로 흐릿하게 처리되었지만 이

그림에서 가장 중요한 사람을 찾으라면 당연히 보들레르다. 가장 중요한 인물을 가장 엉성하게 그려놓은 것이다. 베일을 쓴 나이 든 여성은 오펜바흐의 부인이며, 그림 중앙에서 살짝 오른편에 옆모습으로 서있는 인물이 외젠 마네다.

이렇듯 알만한 인물들이 곳곳에서 활력을 돋우고 있는데, 그렇다고 모두 정확하게 묘사된 것은 아니다. 앞에 서있어도 흐릿하게 대충 표현된 사람도 있고 뒤에 있어도 인상을 알아볼 정도로 사실적으로 그려지기도 했다. 화가 마네는 캔버스의 가장 왼쪽에 서있다. 신체의 절반 정도만 겨우 화폭에 등장한 그는 바로 옆에 서있는 화가 알베르 드 발레로이에 가려 뒤로 물러났다. 마네는 손에 붓 혹은 그림을 그릴 때 사용하는 막대 비슷한 것을 들고서 보는 사람을 향해 시선을 집중한다. 화가는 그가 바라보는 풍경에 속하면서도 그 풍경에서 살짝 떨어진, 거리 두기가 가능한 위치를 겨우 찾은 듯한데, 보는 사람으로서 화가의 캐릭터가 명확하게 표현되어 있다.

〈튈르리 정원의 음악회〉는 중심 서사가 존재하지 않는다. 캔버스 가장자리까지 꼼꼼하게 그렸지만, 대부분은 대충 그린 것처럼 흐릿하고 평면적이다. 순간을 빠르게 포착하여 쉬지 않고 그린 그림, 앞에서 시작한 붓질을 중앙, 뒤, 아래, 위로 쉼 없이 연결해서 그린 그림 같다. 보들레르는 현대 예술에 대해 "현대성은 일시적이고 덧없고 우연적인 것이다. 예술은 일시적인 것에서 영원한 것을 찾아가야 한다."라고 말한 바 있는데, 마네는 그림으로 보들레르의 뜻을 이어가고 있다.

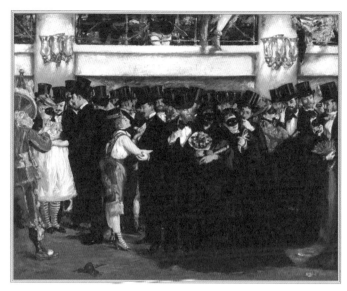

오페라 하우스의 가장 무도회

1873년
캔버스에 유화
59.1×72.5㎝
내셔널갤러리, 워싱턴

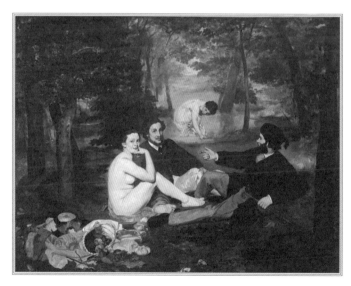

풀밭 위의 점심

1863년
캔버스에 유화
207×265㎝
오르세 미술관, 파리

〈튈르리 정원의 음악회〉의 소장처인 런던 내셔널갤러리는 이 작품을 현대회화를 알리는 첫 번째 그림이라고 소개하고 있지만, 실제로는 마네 생애 내내 이어진 혹평과 악평의 서막이자 마네 스캔들의 시발점이었다. 조르주 바타유는 마네에 대해 쓴 예술론 『마네』에서 이 그림이 분노를 일으킨 원인을 일상적인 패션에서 찾았다. 남성들이 검정 재킷과 모자를 쓰고 등장하는 건 역사화의 전통에 맞지 않고, 여성들이 입고 있던 드레스를 벗는 행위는 신화 속 누드의 관습과 어긋나는 것이니, 그림에서 이런 상황을 맞닥뜨리는 건 기존의 세계관이 붕괴되는 것과 같다는 것이다. 그러니 〈올랭피아〉의 드레스를 벗어둔 여인과 〈튈르리 정원의 음악회〉의 재킷과 모자를 쓴 남자가 합쳐진 〈풀밭 위의 점심〉은 그림 애호가들을 일대 혼란에 빠트리고도 남았다.

〈풀밭 위의 점심〉은 시민들이 즐거운 한때를 누리던 숲에서 은밀한 피크닉이 이루어지고 있음을 보여주는 그림이다. 회화의 전통에서 누드는 완전무결한 아름다움을 상징하지만, 마네는 누드가 아니라 옷을 벗어 옆에 놓아둔 여성을 등장시켜 전통 회화의 상징들을 뒤집어 버렸다. 여성의 시선은 화가와 관객에게 똑바로 꽂힌다. 빅토린 뫼랑의 응시는 우리를 그 숲의 시간으로 초대한다. 숲속에서 벌어지는 추악한 일들에 모르쇠로 일관해 온 상류층의 위선을 꼬집으며 이들의 의도적인 무지를 건드린다. 마네는 완전한 것, 상징적인 것, 대단한 것이 존재해야 할 그곳에 아무것도 아닌 것, 일상적인 것, 무의미한 것, 쉽게 사라지는 것을 대신 그렸다. 그토록 가볍고 추악하며 별것 아닌 일상을 예술이라는 장르로 영원토

록 남긴 마네의 작품들을 바타유는 '시적'이라고 말했다.

하나의 화폭에
그릴 수 없는 장면을 그리는 화가

곰브리치는 『서양 미술사』에서 마네는 자신이 혁명가로 불리는 데 대해 극구 부인했다고 전한다. 그 자신이 상상력이 부족한 화가임을 알았기에 옛 거장으로부터 많은 것을 얻었노라고 밀이다. "색채 대가들의 위대한 전통, 즉 베네치아 화가 조르조네와 티치아노에 의해서 파생되었고 스페인의 벨라스케스가 성공적으로 계승하여 19세기 고야에까지 이르는 위대한 전통 속에서 충실히 영감을 찾아냈다."[5] 마네는 모두가 존경하는 대가들의 작품을 박물관의 높은 벽에서 꺼내어 일상생활을 담아내는 프레임으로 활용했다.

미셸 푸코는 마네의 혁명성을 인정하며, 인상주의자에게 길을 열어준 화가라는 의미를 넘어 현대회화의 문을 연 화가라고 평가했다. "마네가 한 일은 말하자면 그림에 재현된 것 안에서 서구 회화의 전통이 그때까지 숨기고 피해 가려 했던 캔버스의 속성·특질·한계가 다시 튀어나오게 한 것이었습니다. 사각형의 표면, 커다란 수평축과 수직축, 캔버스를 비추는 실제 조명, 감상자가 그림을 이 방향 저 방향에서 바라볼 가능성, 이 모든 것이 마네의 그림에 현존하며, 마네는 자신의 그림들 안에 이

Edouard Manet

것들을 다시 부여하고 재현했습니다."[6] 1975년 튀니스에서 열린 강연에서 푸코는 마네 시대의 사람들이 원근법도 모르는 화가, 기본도 안 된 그림이라 노골적으로 비하했던 바로 그 부분이 역설적으로 위대한 점이라고 설파했다. 마네는 하나의 화폭에 그릴 수 없는 장면을 마침내 그려내면서 그 이전의 회화가 그토록 고수해 온 문법과 기교들을 가볍게 무너뜨렸다. 19세기 화단을 혼란하게 했던 이런 점들은 20세기로 건너오면서 새로운 회화를 열었다는 평가로 바뀌었고, 20세기 후반에 이르러 모던 사회의 개척자로 마네의 위상이 점점 높아졌다.

〈폴리 베르제르 바〉는 마네의 저돌적인 실험을 감상할 수 있는 그림이다. 그림의 배경이 된 곳은 파리 사람들이 즐거운 밤 나들이를 약속했던 카바레 뮤직홀이다. 1869년에 문을 연 이곳은 당시 오페라, 희곡, 서커스 등 대중공연에 화려한 무대와 의상, 이국적인 풍물 등을 접목시켜 다양한 볼거리를 제공했다. 무희 조세핀 베이커가 바나나껍질을 이어 만든 의상을 입고 춤을 추었던 곳이 이곳 폴리 베르제르 바다. 댄서들의 유혹적인 춤에, 비싼 값을 치를 수 있는 손님들이 객석을 가득 채웠다. 그림의 배경에 펼쳐져 있듯이 화려하게 차려입은 객석의 손님들이 왁자지껄한 소동에 동참하고 있다. 오페라 안경으로 살피는 걸 보면, 이미 무대에서 화려한 쇼가 진행되고 있는 모양이다. 커다란 샹들리에와 갖가지 조명의 연출로 어둠과 빛이 화려하게 어우러진다.

그림의 주인공은 검은 드레스를 입고 중앙에 서있는 여인이다. 그녀의 이름은 쉬종, 바에서 일하는 종업원이다. 직업적인 무심함과 피로감

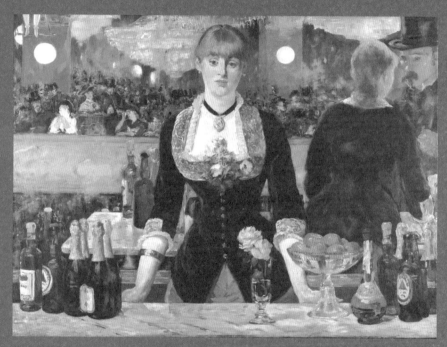

폴리 베르제르 바

1882년
캔버스에 유화
96×130㎝
코톨드 갤러리, 런던

이 얼굴에 가득하다. 모든 사람이 웃고 떠드는 가운데, 그녀는 초점을 잃은 눈으로 앞을 바라보고 있다. 쉬종 앞에는 넓은 대리석 테이블이 놓였고, 그 위엔 붉은 포도주병, 샴페인병, 맥주병과 노란색과 연보라색의 꽃이 담긴 물잔, 오렌지가 가득 담긴 유리그릇이 있다. 그녀도 판매 중인 상품들처럼 서있다.

그녀는 무엇을 보고 있을까? 배경에 펼쳐진 장면은 커다란 거울에 비친 상이다. 붉은 벽지 위에 금박 테두리가 있는 거울이 걸려있고, 쉬종의 앞에 놓인 대리석 상판과 그녀의 뒷모습은 물론, 쉬종이 보고 있는 장면도 거울에 비친다. 거울에 그려진 것은 쉬종이 보는 장면이자, 우리가 보는 장면이며, 바로 우리가 서있는 곳이다. 쉬종은 손님을 보는 동시에 우리를 본다. 우리는 쉬종이 응대해야 할 손님이나 마찬가지다.

거울 아이디어는 마네가 추앙했던 벨라스케스의 〈시녀들〉에서 가져왔다. 어린 공주 뒤에 걸린 거울에 흐릿하게 비친 왕과 왕비의 실루엣은 〈시녀들〉의 설정이 왕과 왕비의 초상화를 그리던 중에 국왕의 피로를 덜어주기 위해서 공주를 데려왔다는 점을 명확히 한다. 〈시녀들〉은 보는 사람, 바로 우리의 자리에 국왕 부부가 서있음을 알려준다. 마네는 벨라스케스의 놀라운 시점과 거울 프레임을 이 그림 속에 재현하면서 언제나처럼 그가 경험해 온 시대를 비틀고 웃음거리로 만들고 비정함을 폭로한다. 르네상스 대가 티치아노의 〈우르비노의 비너스〉를 차용하여 〈올랭피아〉를 그렸듯이, 마찬가지로 라파엘로의 〈파리스의 심판〉의 구도를 그대로 가져와 〈풀밭 위의 점심〉을 그렸듯이, 고야의 〈1808년 5월 3일〉에서

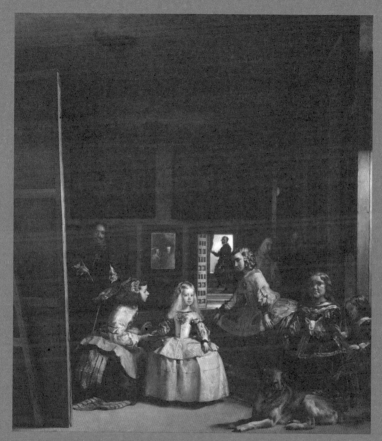

디에고 벨라스케스

시녀들

1656년
캔버스에 유화
320.3×279.1㎝
프라도 미술관, 마드리드

영감을 받아 당시 큰 물의를 일으켰던 멕시코 황제 막시밀리언의 처형 사건을 그려냈듯이, 마네는 대가들의 구도 안으로 성큼 들어가서 삶의 비정함과 위선을 오페라 안경을 들이대고 세밀하게 보여준다. 공주의 초상화이자 궁정인들의 관습을 보여주는 풍속화인 〈시녀들〉처럼 〈폴리 베르제르 바〉도 모던 시대의 초상화이자 모던 사회의 풍속화다.

　　이 그림에도 풀리지 않는 수수께끼가 있다. 쉬종의 뒤에 걸린 거울을 잘 살펴보자. 그녀의 뒷모습이 보이고, 그 앞에 모자를 쓴 신사가 대충 그려져 있다. 남자의 위치는 그림을 그리는 화가의 위치 혹은 이 상황을 지켜보는 사람의 위치다. 그 남자를 화가 마네라고 보아도 될까? 남자의 손은 붓을 들고 있는 것 같지만, 어쩌면 물건 값을 치르기 위해 지갑에서 돈을 꺼내는 중인지도 모른다. 이 장면은 실제로 모델과 화가로서 서로를 바라보는 장면일 수도 있지만, 쉬종이 기다리는 일, 자신에게 돈을 치를 손님을 기다리는 그녀의 마음속 장면이거나, 가까운 미래에 벌어질 장면일 수도 있다. 〈시녀들〉에서 거울에 비친 국왕 부처의 상이 원근법으로 불가능한 장면이었던 것처럼, 이 그림의 거울도 남자의 등장으로 원근법이 무너졌다. 거울은 현실을 넘어선 현실, 너무도 많은 현실을 비춘다.

　　마네는 보는 사람이었다. 그리고 그림 속에 똑바로 쳐다보는 인물을 배치함으로써 그림에도 보는 사람의 역할을 부여했다. 인물과 눈을 맞추며 관람객인 우리는 그림을 보고 있다는 사실을 깨닫는다. 우리는 마네의 그림 앞에서 수동적인 구경꾼으로 남지 않는다. 시선의 게임 속에 그림 안팎으로 시공이 확장된다. 마침내 그림 속의 인물과 그림을 보는 관

객의 위치가 전복되는 경험에 이르게 된다. 우리라고 쉬종의 입장과 다르다고 할 수 있을까? 그러므로 우리는 시선을 뗄 수가 없다. 멀리서도 눈 밑의 거뭇한 다크서클이 또렷이 보이는 쉬종의 얼굴이 향하는 곳으로, 삶에 지친 쉬종의 얼굴에서 지금 우리의 표정을 발견할 때까지.

Edouard Manet

드가의 아름답고도
슬픈 발레리나들

에드가 드가
Edgar Degas

| 발레 연습 |

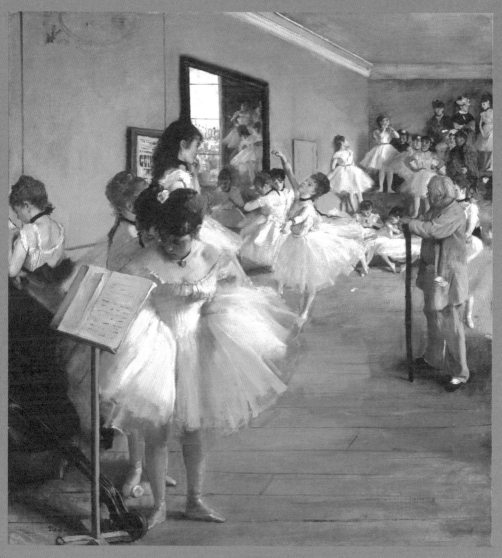

1874년
캔버스에 유화
83.5×77.2㎝
메트로폴리탄 미술관, 뉴욕

발레에 미친 화가

2023년 오르세 미술관에서 열린 〈마네/드가〉 전은 미술관이 자랑하는 두 거장이 얼마나 친밀한 관계였는지 보여주는 전시였다. 두 화가는 공통점이 많다. 명망 있는 가문 출신의 부유한 부르주아였던 마네와 마찬가지로 드가 역시 은행업을 이어받은 부친과 뉴올리언스에서 목화 산업으로 성공한 부유한 실업가 집안의 모친이라는 만만치 않은 부의 결합으로 태어났다. 탄탄한 교육은 기본, 사립학교인 루이 르그랑 중학교를 나와 소르본에서 법학을 전공하다가 그림에 몰두하고자 국립미술대학에 속하는 에콜 데 보자르에서 학업을 이어갔다. 차근차근 엘리트 코스를 밟아나간 과정이 어쩐지 드가의 그림 인생과 꽤나 이질적으로 느껴지는 것도 사실이다.

두 사람의 공통점은 또 있었는데, 인상주의 미술운동과 매우 밀접한 관련이 있으면서도 인상주의자에 속하기를 꺼렸다는 점이다. 둘 다 야외로 나가 사생하는 대신 스튜디오에서 모델을 두고 그리는 걸 선호했고 빠른 붓놀림으로 빛나는 순간을 묘파하는 인상파의 기법과는 결이 다른 그림을 그렸다. 특히 드가는 데생의 중요성을 놓치지 않았다. 그는 좋은 선을 긋기 위해 연습을 거듭했다. 드가가 그린 모델의 포즈는 어색함이라고는 찾아볼 수 없는 몸 선을 갖고 있는데, 이는 훌륭한 데생의 결과물이었다. 모든 인물의 가장자리엔 검은색으로 그은 선이 존재한다.

마네와 드가는 공통점만큼이나 격렬하게 다른 점도 있었으며 자

주 경쟁 관계에 놓였다. 외향적인 성격에 멋쟁이 보헤미안을 자처했던 마네와 달리, 드가는 내성적이며 사람들을 삐딱하게 보는 시선을 갖고 있었다. 이런 특성은 그림에도 묻어났다. 마네와 드가 둘 다 오페라 극장의 배우 엘렌 앙드레를 모델로 그림을 그렸는데, 동일인이라고 믿기 어려울 정도로 다른 그림이 나왔다. 마네의 〈플럼 브랜디〉가 카페에 앉아 기대에 찬 표정의 젊고 아름다운 여성을 그렸다면, 드가의 〈카페에서〉는 초록빛 독주인 압생트 한 잔을 앞에 두고 오늘이 세상이 끝나는 날인 것처럼 낙담하고 지친 남루한 행색의 여인과 마주하게 된다. 드가의 그림을 본 엘렌 앙드레는 큰 충격을 받았다고 한다.

그렇다고 인성까지 못난이는 아니었던 터, 그림 공부를 하려는 베르트 모리조에게 마네를 소개한 사람이 드가였다. 마네가 죽은 뒤엔 마네를 위한 미술관을 지어야 한다는 모두의 뜻을 이어받아 자신이 직접 경매에 나가 마네의 그림 여덟 점과 판화 60점을 사들였고, 유족들이 조각낸 〈막시밀리언의 처형〉을 수습하여 미술관에 기증한 일도 있었다. 베르트 모리조가 작고한 뒤엔 그의 딸 줄리 마네의 후견인이 되었다. 드가는 세심하게 돌보는 사람이었고 그 점은 그림에서도 드러난다. 드가는 단순한 주제의 그림이라 해도 사회의 이면을 들여다보게 하는 남다른 시선을 갖고 있었다. 특별한 통찰은 천천히, 깊이 바라보아야 겨우 발견할 수 있는 법. 마찬가지로 드가라는 예술가도 그의 긴 인생을 살펴보아야 비로소 진가를 알 수 있다.

엉뚱한 타이밍에 찍어서 인물 포즈가 애매한 사진 같은 그림도 있

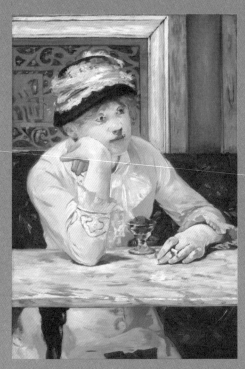

에두아르 마네

폴럼 브랜디

1877년
캔버스에 유화
73.6×50.2㎝
내셔널갤러리, 워싱턴

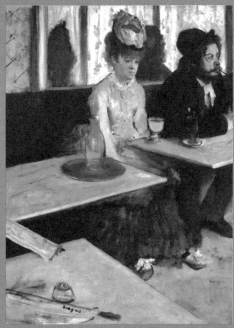

카페에서

1875~76년
캔버스에 유화
92×68.5㎝
오르세 미술관, 파리

고, 군중이 등장하는 풍속화 같은 그림도 있고, 모자가게에서 일하는 점원이나 다림질을 하는 세탁부 등 보이지 않는 곳에서 일하는 여인들의 그림도 있지만, 드가의 대표작은 발레 연습을 하는 무용수에서 찾아야 한다. 드가는 평생 발레 무용수를 그렸고, 그 수는 1,500여 점이나 된다. 그녀들은 토슈즈를 매만지고, 무대로 나가기 위해 커튼 뒤에서 대기하면서 무대를 바라보고, 넋을 놓고 앉아 쉬고 있다. 일상적인 동작들조차 우아함을 잃지 않는 무희들이 유화와 데생으로, 그리고 부드럽게 풀어진 파스텔로 그려졌다. 무대 위의 흠결 없는 무용수의 아름다운 춤 선만 그리고자 했다면 이렇듯 다채로운 신체의 움직임은 탄생하지 못했을 것이다. 무대 위와 커튼 뒤, 그리고 연습실에 모인 수많은 무용수들이 가득한 군중 그림들에서도, 같은 포즈는 하나도 없으며 무용수 한 명 한 명이 저마다의 세계를 품고 있는 듯 생생하다. 데생으로 갈고닦은 재빠른 손으로 그려낸 발레의 세계는 엄청난 몰입감을 선사한다.

드가가 발레를 그림의 소재로 삼게 된 이유는 무엇일까? 경마장에서 달리는 말의 빠른 움직임에 반해 수많은 말 그림을 그린 바 있던 드가가 그와 마찬가지로 빠른 움직임과 화려한 빛이 존재하는 발레 무용수로 관심이 옮겨갔다는 설도 있고, 어떤 주제를 택하든 문제가 되지 않을 만큼 재력가였기에 발레 오페라를 감상하거나 백스테이지에 들어가서 데생을 하는 것이 그리 어려운 일이 아니었다는 설도 있다. 경마장도 오페라도 모든 예술가들이 취하지 못하는 귀족적인 취미였다. 드가는 발레 오페라에 심취해 오페라 극장을 수시로 드나들었다. 한 공연을 서른 번이나

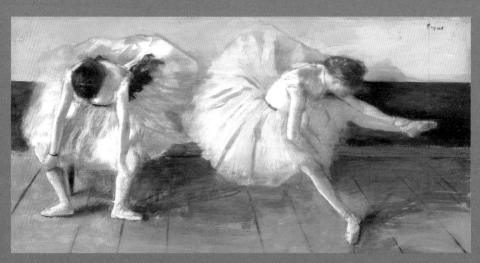

두 무용수

1879년
종이에 파스텔과 과슈
46×66.7㎝
셀번 미술관, 셀번

보러 갔다는 기록이 있는 걸 보면 단순히 취향을 넘어 드가를 사로잡은 무엇이 있었던 것 같다. 공연이었을 수도, 무용수에 대한 관심일 수도, 혹은 발레 공연 주변에서 벌어지는 여러 가지 사건이나 사고였을 수도 있다.

드가의 발레 무용수 그림은 1865년 외제니 피오크르의 초상화가 그 시작이다. 미모와 재능 모두에서 뛰어난 외제니 피오크르는 1864년부터 1875년까지 파리 오페라의 수석 무용수로 활약했는데, 남장을 하고 춤을 추는 무용수로도 유명했다. 그때만 해도 드가는 평상복을 입은 피오크르의 옆모습을 담은 평범한 초상화를 그렸을 뿐이었다. 그러나 이때의 만남이 계기가 되어 외제니 피오크르가 출연한 '샘(La Source)'이라는 발레 오페라의 한 장면을 그릴 수 있었다.

〈발레 '샘'에 등장하는 피오크르 양의 초상화〉는 외제니 피오크르가 의상을 입고 리허설을 하다가 다른 무희들과 잠시 쉬고 있는 장면을 담고 있다. 동양을 배경으로 왕과 공주, 그리고 목동의 러브스토리를 담은 공연이라고 하는데, 묵직하고 우아한 색채가 세련되게 표현된 그림이라 어떤 무대를 보여주었을지 궁금하게 만든다. 무대 장치로 흐르는 샘물을 구현하고 살아있는 말을 무대에 올렸다는 기록을 입증하듯 그림에는 흐르는 물도 보이고 말도 있다. 누레다 공주 역을 맡은 외제니 피오크르는 분홍색 토슈즈를 벗어둔 채로 앉아있다.

1870년대 본격적으로 늘어난 발레 무용수 그림은 1890년대 정점을 찍었다. 드가의 디지털 카탈로그 레조네(catalogue raisonné, 전작 도록)[7]를 보면, 드가는 마지막까지 발레 무용수들을 그렸음을 알 수 있다. 드가의

발레 '샘'에 등장하는 피오크르 양의 초상화

1867~68년
캔버스에 유화
130.8×145.1cm
브루클린 미술관, 뉴욕

무용수들은 무대 뒤에서 준비하거나 옷매무새를 고치거나 연습이 끝난 뒤 긴 다리를 아무렇게나 접은 채로 쉬고 있다. 정신을 가다듬을 수 없는 상태에서도 그들의 자세는 반듯하고 우아하다. 드가는 발레가 아니라, 신체의 움직임이 어떻게 아름다움을 창조하는지 그것을 관찰하고 있었던 것 같다. 그리고 드가가 몰두한 아름다움이란 평범한 시선으로 보는 아름다움과는 분명 달랐다.

발레 연습, 완벽하게 설계된 그림

드가는 파리 오페라 발레단 무용수들과 많은 시간을 보냈다. 수업과 리허설에 참여하기도 하고, 무대 위와 무대 뒤편까지 자유롭게 드나들며 그들을 관찰하고 데생으로 옮겼다. 발레단에 처음 입단하는 무용수들은 보통 13~14세의 어린 소녀들이었다. 무대에서는 군무를 맡게 되는데 이들은 '발레 쥐', '작은 쥐(les petits rats)'라고 불렸다.[오페라 아가씨(demoiselle de l'opéra)를 줄여 끝음 '라'로 부른 것이 쥐와 발음이 유사한 데서 비롯되었다고 한다.] 발레 쥐들은 연습실에 상주하다시피 하는 드가에게 익숙해지기도 했고, 쉴 틈 없이 공연 연습을 하느라 화가의 존재를 의식할 겨를도 없었다. 이 틈에 드가는 무용수들을 자유롭게 그리고, 장면을 구성했다. 연습실의 다양한 장면들 속에서 자세 지도를 받고, 서로 치장을

도와주고, 혼자서 연습하고 휴식하는 무용수들의 자발적이고 자연스러운 제스처들이 다량의 스케치로 옮겨졌다.

1873년, 바리톤 성악가이자 미술 컬렉터인 장 바티스트 포르는 드가에게 발레 수업을 담은 그림을 한 점 의뢰했다. 드가는 곧바로 작업에 착수했지만 완성에 이르지는 못했다. 이 그림을 미뤄두고 이듬해 앞선 작업을 복제한 듯 닮은 구도의 작업을 새로 시작했다. 이렇게 두 가지 버전으로 완성하게 된 〈발레 수업〉은 드가의 대표작으로 손꼽힌다. 1874년에 완성하여 포르에게 제공했던 작품은 메트로폴리탄 미술관에, 초기 버전을 계속 발전시켜 1876년에 완성한 작품은 오르세 미술관에 걸려있다.

같은 주제, 같은 장소, 같은 구도, 거의 일치하는 등장인물 등 두 그림은 매우 유사하지만, 디테일의 차이가 그림 전체의 차이로 발전했다. 그림 중앙에서 우측에 서있는 백발의 신사는 발레 거장인 쥘 페로, 스무 살에 파리 발레단의 주역으로 활약하고 러시아 국립발레단으로 옮겨가 길고 탄탄한 경력을 갈고닦은 인물이다. 현역에서 은퇴한 그는 파리로 돌아와 단원들을 지도하며 명성을 누리고 있었다. 쥘 페로가 친히 연습실을 방문했으니, 무대에 설 인물을 뽑는 경연을 앞두고 있거나 특별한 리허설 시간임이 틀림없다.

튀튀라 부르는 하늘거리는 풍성한 발레 스커트가 역동적인 장면을 완성한다. 대부분은 키도 체구도 비슷한 소녀들인데, 머리엔 분홍색 카네이션을 달고, 목엔 검정 초커, 허리엔 분홍색이나 하늘색 리본을 맸다. 연습 때는 사용하지 않는 특별한 장신구들이다. 발레 마스터 앞에서

주요 동작을 선보이는 무용수, 초조하게 바라보며 순서를 기다리는 무용수, 목에 두른 검은 초커를 매만지거나, 벽에 기대 시간이 지나가기를 기다리는 무용수도 있다. 대충 걸터 앉아있으면서도 발을 뾰족하게 세운 자세를 하고 있어 귀여움을 자아낸다. 뒤쪽에 서있거나 앉아있는 여성들은 소녀들의 어머니다. 참관 중인 어머니들도 초조하기는 마찬가지다.

메트로폴리탄 미술관 버전의 그림(79페이지 참고) 속 주인공은 왼쪽 앞에 서있는 두 명의 소녀 무용수다. 앞에 서있는 소녀의 발레 스커트를 뒤쪽에 서있는 소녀가 손보고 있다. 이 공간에서 가장 중요한 사건은 쥘 페로와 춤추는 무용수지만, 그 사건은 슬쩍 뒤로 물러나고 옷매무새를 손보는 어린 무용수들의 긴장감과 초조함, 그리고 서로 꾸밈을 도와주는 우정 어린 몸짓들이 서사의 중요한 뼈대가 된다. 보면대와 악기가 놓였으니, 음악 연주자들도 이 공간에 함께 있다. 초록색 벽에 걸린 커다란 거울은 보이지 않는 공간의 풍경을 그림 속으로 끌어들이며 시선을 확장한다. 거울엔 창 너머 도시 풍경이 펼쳐진다. 활기차다 못해 비정하게 돌아가는 산업사회의 풍경은 발레단 연습실과 대조적인 에너지를 뿜어낸다. 이곳에 모인 소녀들이 발레단에서 성공하지 못한다면 산업사회의 가장 낮은 곳에서 끊임없는 노동에 시달리게 될 터였다. 거울 옆에는 로시니의 오페라 윌리엄 텔의 포스터가 붙어있다. 장 바티스트 포르가 출연하여 호평을 받았던 바로 그 작품이었으므로, 이는 포르를 잘 아는 드가의 팬서비스라고 해도 되겠다.

오르세 미술관 버전은 앞서 살펴본 메트로폴리탄 미술관 버전과

확연히 분위기가 다르다. 발레 마스터 쥘 페로가 그림 중앙으로 두어 걸음 더 이동했고, 모든 무용수들이 그의 지도에 집중하고 있다. 옷매무새를 도와주던 두 소녀가 서있던 자리엔 중앙을 향해 등을 돌린 소녀들이 자리한다. 연습실 인테리어도 고풍스럽게 바뀌었다. 화려하게 세공된 벽에는 금색 장식이 있는 검은 대리석 기둥이 서있고, 커다란 거울은 고전적인 장식의 문으로 바뀌었다. 첼로가 있던 자리에 피아노가 있으며, 소녀의 발치에는 떨어진 꽃송이 대신 털이 복슬복슬한 강아지 한 마리가 재롱을 부린다. 앞선 그림의 부산스러운 긴장감 대신 여유롭고 귀족적인 분위기를 느끼게 한다.

인물들의 동적인 포즈도 차이가 있다. 메트로폴리탄 버전이 복잡하게 서있는 인물들을 통해서 각각의 인물이 뿜어내는 생동감이 있다면, 오르세 버전은 우아한 균형과 조화 속에서 디테일을 차곡차곡 쌓아간다. 쥘 페로는 모든 소녀들의 시선을 집중시킬 만큼 카리스마가 넘친다. 따스한 오후의 햇살이 내려앉은 연습실에는 느리고 우아한 공기가 흐른다. 적어도 이 그림에서는 발레 무용수들의 가정 형편에 대해 굳이 생각할 필요가 없다. 이 아름다운 장면에 담긴 의외의 이야기라면 잠자리 날개처럼 아름다운 발레복이 땀이 흐르는 소녀들의 등을 쓰라리게 하고 가려움을 유발한다는 정도다.

그런데 이 그림은 실제 발레 수업 장면이 아니라, 드가가 완전히 꾸며서 구성한 것이다. 드가는 각각의 포즈를 관찰하고 지속적으로 드로잉 작업을 하면서 인물들의 위치를 찾아나갔고, 화폭 속에서 이야기를 만

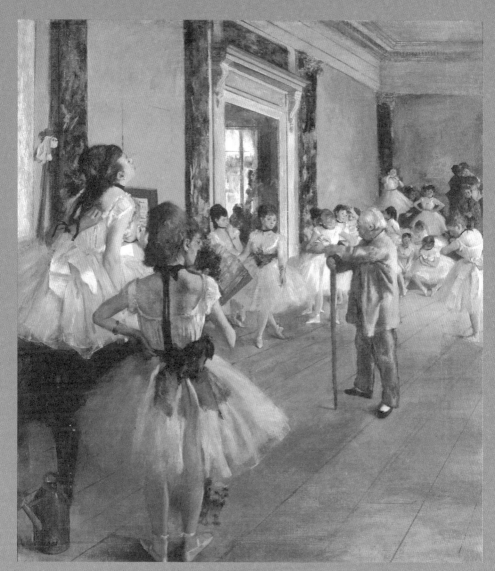

발레 수업

1873~76년
캔버스에 유화
85×75㎝
오르세 미술관, 파리

들었다. 이런 과정 속에서 아라베스크를 추는 포즈, 무심하게 서있는 포즈, 토슈즈의 끈을 조이거나 몸을 뒤틀며 등을 긁는 포즈까지 무용수들의 몸의 세계를 총체적으로 담아냈다. 무용수들이 춤을 추는 현장뿐만 아니라, 무대 바깥에서 벌어지는 사건들, 무대를 둘러싼 다채로운 설정들도 그림에 쌓여갔다.

왜 드가는 메트로폴리탄 미술관 버전의 그림을 포르에게 제공했을까? 조화롭고 우아한 구도와 색채보다는 어수선하면서 땀 냄새가 풍기는 그림이 더 생생하고 자극적으로 다가와서일까? 흐트러진 옷매무새를 매만지는 소녀들을 방구석 1열에서 직관하는 은밀한 즐거움 때문이라면, 그리는 사람과 보는 사람 사이의 공모가 석연찮게 보이기도 한다.

무대 바깥에서 펼쳐지는 비정한 드라마

드가가 발레 공연에 푹 빠졌던 19세기 중후반의 파리는 과학과 기술의 발전 속도가 급진전했고, 스펙터클한 대중예술도 한계를 모르고 새로움을 향해 달려나갔다. 드가가 즐기던 발레는 보통 '오페라 발레'라고 불리던 음악과 춤이 통합된 장르였다. 이즈음 파리에서는 거대한 오케스트라와 합창단, 솔리스트와 군무를 추는 무용수가 대거 등장하여 압도적인 기량을 선보이는 '그랜드 오페라'가 유행했다. 무대 미

술과 의상도 볼거리로 가득했다. 관객들은 프리마돈나의 아리아만큼, 발레 순서를 기대했다. 파리 오페라단에는 200여 명에 달하는 무용수들이 있었고, 오페라 가수들과 함께 공연을 펼쳤다.

〈발레 수업〉의 배경이 되는 연습실은 밤마다 오페라 발레가 펼쳐지던 '오페라 펠레티에' 극장에 있었다. 국립음악원이 있던 펠레티에 극장은 1873년에 화재로 건물이 모두 불타고 말았다. 1875년 1월에 그 뒤를 이어 파리 오페라단의 상주 공연장인 '오페라 가르니에' 극장이 더욱 화려한 무대를 품고 파리 중심부에 개관했다. 그렇다고 새 오페라 하우스가 개관할 때까지 오페라 발레가 문을 닫는 건 있을 수 없는 일이었다. 부라부라 희곡 무대가 펼쳐지던 방타두르 하우스를 빌려 공연을 올릴 정도로 오페라 발레의 인기는 식을 줄 몰랐다. 수많은 공연단이 있었지만 드가는 파리 오페라단의 무용수들만 그림에 옮겼고, 많은 극장이 있었지만 오페라 펠레티에만큼 사랑했던 극장은 없었다.[8]

관찰자의 위치에 서있던 드가의 시선 덕분에 우리는 무대 바깥에서 펼쳐지는 본격적인 드라마를 가까이서 관전할 수 있다. 무대 뒤에는 무대 위의 절정의 아름다움과 대비되는 비정하고 섬뜩한 드라마가 펼쳐지고 있었다. 〈발레 '악마 로베르'〉는 무대를 바라보는 관람객들이 주인공인 그림이다. 악단과 나란할 만큼 무대와 가까운 객석에는 잘 차려입은 나이 지긋한 남성 관객들이 자리하고 있다. 이들은 마주 보며 대화를 하기도 하고 오페라 안경으로 무대가 아닌 다른 곳을 바라보기도 한다. 원경에 자리한 무대는 배우들이 분주히 움직이고 있음을 넌지시 보여주는 장치일 뿐

Edgar Degas

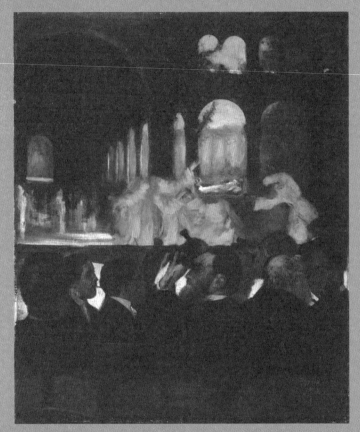

발레 '악마 로베르'

1871년
캔버스에 유화
66×54.3㎝
메트로폴리탄 미술관, 뉴욕

이다. 우리의 시선은 어둠 속에서 더욱 분주한 남성 관객들에게로 향한다.

오페라 안경은 좋아하는 배우와 무희를 보기 위한 것이다. 최근 음악 방송에서 아이돌 멤버 한 명 한 명을 비추는 개인캠이 당연하게 사용되고 있는데, 오페라 안경은 당시 개인캠 역할을 했다. 관객들은 무용수들의 아름다운 몸과 벗은 다리를 구경하는 것을 넘어 성적 유희를 목적으로 오페라 하우스를 찾기도 했다. 오페라 가르니에 극장은 이 목적을 적극적으로 반영해서 설계되었다. 단원 대기실을 '회원'이라 불리던 남성 후원자들이 자유롭게 드나들게 하여 무용수들과 만나는 장소로 활용했던 것이다. 외젠 라미, 장 루이 포랭 등의 화가기 그린 대기실 풍경은 노골적이고 적나라하다. 무대 뒤에 자리한 무용단 대기실(foyer de la danse)은 물론, 눈부신 샹들리에가 휘황찬란한 관객 대기실(grand foyer)도 회원들이 무용수와 어울리는 공간으로 활용되었는데, 살결을 드러낸 무대의상을 입은 무용수들이 회원들 사이를 돌아다니며 춤 동작을 선보이거나 대화를 나누는 장면이 모종의 관계가 형성되었음을 암시한다.

회원들은 사회적 지위는 물론 재력 면에서도 오페라 하우스의 운영에 막대한 영향을 끼쳤다. 대기실을 배회하는 남성 회원들은 단원들에게 좋은 배역을 줄 수도 있고, 주어진 배역을 빼앗을 수도 있었다. 이들에게 발레 쥐는 장난감이나 마찬가지였다. 소녀 무용수들은 대부분 가난한 환경을 벗어나려는 욕망과 가족을 부양하려는 목적으로 발레단에 들어온 경우가 많았고, 이들에게 굴복하고 수입을 채우는 일은 공공연한 관행이었다. 무용수의 어머니들도 딸들의 꿈을 격려하고 보호하는 역할뿐만 아

니라, 딸들이 적극적으로 후원자의 구애를 받아들이도록 독려하기도 했다. 물론, 예술계에 만연한 문란한 관행을 비판하는 사람들도 존재했다.

　　드가는 어느 쪽이었을까? 그는 무대 뒤 연습실에서 작은 쥐와 검은 옷을 입은 남성 사이의 성적 정치성을 꾸준히 그림에 옮겼다. 〈발레-에투알(로지타 마우리)〉은 어린 소녀들뿐 아니라, 주역 무용수들조차 이런 관행에서 벗어나지 못했음을 암시하는 그림이다. 로지타 마우리는 마네 등 당대 화가들이 앞다퉈 초상화를 그리고자 했고 사진가 나다르가 기꺼이 그녀를 촬영했던 스타 무용수였다. 드가는 주역 무용수의 커튼콜에 환호하는 관객들 말고, 커튼 뒤 대기실에서 전리품을 품평하며 당당하게 서있는 검은 턱시도의 사내를 그려 넣었다. 드가의 그림에는 곳곳에서 검은 옷의 사내들을 발견하게 되는데, 이는 노골적이라기보다 가혹한 현실을 고발하려는 제스처에 가깝다. 미적 대상을 숭고하게 드러내려는 예술가의 의지만큼, 자신이 속한 사회의 비정한 이면을 솔직하게 담아내기 위해서는 용기가 필요하다. 드가가 마네와 결정적으로 다른 점은 그 양 갈래의 입장 사이에서 약한 쪽에 연민의 시선을 갖고 있었다는 것이다.

조각으로 빚어낸
어린 무용수의 목소리

〈14세의 어린 무용수〉는 1917년 드가가 죽은 후 그

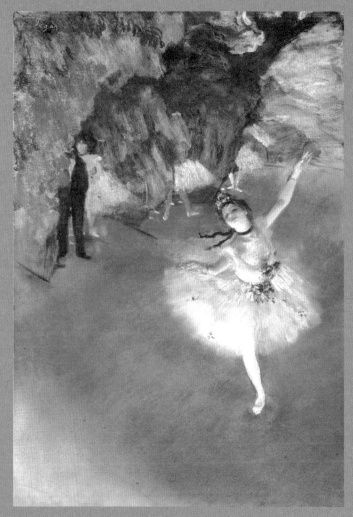

발레─에투알 (로지타 마우리)

1876~77년
모노타이프에 파스텔
58.4×42㎝
오르세 미술관, 파리

의 아틀리에에서 발견된 150점이 넘는 왁스 조각상 중 하나다. 파리 발레 단에서 작은 쥐로 활동했던 마리 반 괴템의 전신상이다. 무용수는 두 다리로 힘차게 상체를 지지하고 등 뒤로 맞잡은 두 손을 아래로 뻗었다. 얼굴은 뒤쪽으로 젖혀 눈을 감았다. 발레 동작을 시작하기 전에 몸을 푸는 스트레칭 자세인데, 몸을 혹사시키는 포즈는 아니지만 자세에서 팽팽한 긴장감이 감돈다. 그림에서 멋진 포즈를 취하던 작은 쥐의 실물이 다 자라지 않은 애처로운 신체와 그 어떤 교태도 없는 무심한 얼굴이란 점이 인상적이다.

　　이 작품은 1881년 인상주의자들의 전시회에 출품된 적이 있다. 조각은 천으로 만든 튀튀를 입고 말의 털로 머리카락을 심고 리본을 묶었으며 유리로 된 전시대에 넣은 채로 공개되었다. 당시 만연했던 인종 전시를 연상케 하는 이런 전시 방식은 좋은 평가를 받지 못했다. 소녀의 관상학적 평가도 그리 좋지 않았다. 소녀의 두상, 즉 평평한 얼굴과 튀어나온 아래턱이 쉽게 유혹에 빠지고 사회악에 물들 두상이라며 잠재적인 범죄자로 판단하기도 했다. 인종학이 흔히 활용되던 시대의 오류였다. 물론, 호평도 있었다. 한 번도 보지 못한 새로운 조각이며 전통과 결별한 모더니즘 조각이라는 것이다. 특히 르누아르는 로댕을 능가하는 위대한 조각이라고 평가했다. 이 사건 이후로 드가는 다시는 전시에 조각을 출품하지 않았다. 구매를 원하는 컬렉터들에게도 보여주지 않았으며 팔겠다는 응답도 하지 않았다. 이 작품을 만든 드가의 진정한 의도는 지금까지도 알려지지 않고 있다.

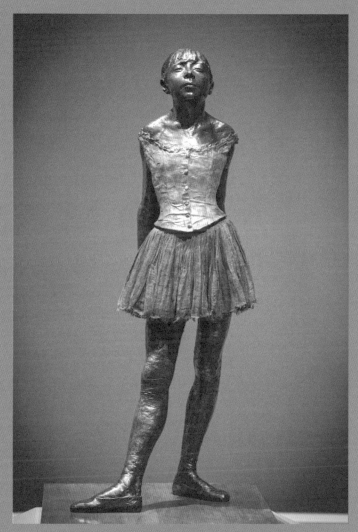

14세의 어린 무용수

1880년(1920년 청동 주형)
청동, 거즈, 새틴
97.8×41.3×34.9㎝
세인트루이스 미술관, 세인트루이스

남겨진 왁스 조각들은 후손들의 뜻에 따라 에브라르 주조공방에서 석고와 청동으로 제작되었다. 소녀 무용수 조각은 25개가 넘는 에디션이 제작되어 여러 미술관으로 팔려나갔다. 에브라르 공방에서 제작한 석고틀을 포함해서 드가의 왁스 조각 50여 점을 인수한 손 큰 컬렉터가 있었으니, 미국 은행가 집안의 후계자인 폴 멜런이다. 폴 멜런의 드가 컬렉션은 그의 아버지 앤드류 멜런이 설립한 워싱턴 내셔널갤러리에서 소장하고 있다. 이 미술관은 14세 무용수의 밀랍 조각과 그 외 다양한 조각들은 물론, 이전과 완전히 다른 새로운 구도의 〈발레 수업〉도 소장하고 있다.

그러다 드가 생전에 주형을 뜬 오리지널 조각이 있다는 의외의 소식이 전해지면서 드가의 조각은 새로운 주목을 받게 되었다. 절친했던 예술가 바르톨로메에게 의뢰하여 발수아니 주조공방과 작업한 목형이라고 하는데, 이때 제작된 버전은 우리에게 익숙하게 알려진 작품과 약간 차이가 있었다. 더 어린아이에 가까운 몸, 그리고 콘트라포스토(contraposto, 한쪽 다리에 기대서는 우아한 자세)를 벗어나 그야말로 두 다리로 떡하니 서있는 자세다.[9] 한편에서는 출처 불명의 새로운 조각을 받아들일 수 없다고 하고, 한편에서는 이 조각이야말로 드가 생전의 평가들, 즉 반듯하게 서있는 이집트 조각상의 신체가 유행하던 그 흐름이 드가의 조각에 이어졌다는 평가와 맞아떨어진다고 주장한다. 조르주 쇠라나 피카소가 앞으로 이어갈 아프리카, 혹은 이집트 조형의 원천이 바로 이 조각상에서 나왔다는 해석도 내놓았다. 진실 공방이 이어지는 가운데, 14세 소녀 무용수 조각에 다시 한번 관심이 쏠리게 되었다.

소녀는 전 세계 여러 미술관에서 조금씩 다른 자세와 얼굴로 관객을 맞는다. 드가 생전에는 값싼 모슬린 천으로 만든 치마를 입었지만, 지금은 고급 실크 소재의 튀튀를 입는다. 뉴욕 메트로폴리탄 미술관처럼 소녀 무용수 조각을 소장한 여러 미술관에서는 새로운 옷을 입히는 행사를 성대하게 열기도 한다. 미술사의 새로운 발견으로 과거의 미스터리를 해소하는 동안, 이 조각상에서 작은 기쁨과 호기심을 느낀 사람들에겐 풀리지 않는 의문이 따라다닌다. 그 소녀, 마리 반 괴템은 어떤 인생을 살았을까? 드가는 왜 14세라는 나이를 명시했을까? 15세의 마리는, 20세의 마리는 어떻게 달라졌을까?

전해지는 자료에 따르면, 발레 쥐에 속했던 마리는 다른 소녀들처럼 가난과 노동으로 점철된 가정 출신이었다. 파리 발레단에서도 오래 일하지 못하고 제적되고 말았는데, 그 이유는 출석 미달이었다. 드가의 모델이 된 것이 출석 미달의 이유 중 하나였을지도 모른다. 이후 마리의 자취는 어디서도 발견되지 않았고 오직 이 조각상만이 사라진 마리를 대신하며 전 세계에 흩어져 존재한다. 마리의 얼굴을 마주하면, 꼭 다문 입술, 감정이 사라진 얼굴에서 신음하듯 목소리가 흘러나오는 것 같다. 마리는 이렇게 말하고 있는 듯하다. '부디 나를 기억해 주세요. 나를 찾아주세요.'라고. 드가는 발레 쥐들을 화폭에 남김으로써 세상의 어둠을 짊어진 어린 소녀들에게 작은 목소리라도 주고 싶었던 건 아닐까?

나는 느끼며
아파하고
사랑하는 존재를
그린다

에드바르 뭉크
Edvard Munch

| 키스 |

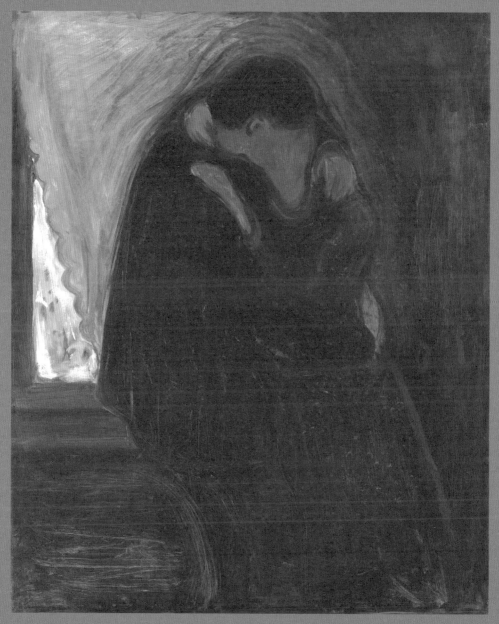

1897년
캔버스에 유화
99×81㎝
뭉크 미술관, 오슬로

절규와 키스,
생의 변주곡

지난 팬데믹 시절에(이렇게 말할 수 있어 얼마나 감사한지!) 에드바르 뭉크만큼 자주 소환된 화가가 또 있었을까? 코로나19는 1917년대 유럽을 넘어 미국, 아프리카, 중국을 비롯, 우리나라와 일본에도 전파되어 그 치명성을 널리 알렸던 스페인독감과 자주 비교되었다. 뭉크도 스페인독감에 걸렸지만 다행히 견뎌내고 화가의 삶을 이어갈 수 있었다. 병에서 회복한 그는 수척한 얼굴에 눈빛만큼은 형형함이 가득한 자신을 묘사한 〈독감을 앓고 난 자화상〉을 그렸다. 100년 후 이 그림은 시련을 극복하는 강인한 의지의 메시지를 품고 우리 앞에 다시 나타났다.

〈절규〉 또한 이 시대 인간이 저지르는 오류를 고스란히 받아내는 자연의 역공에 맞닿아 있는 작품으로서 21세기 무대에 다시 등장했다. 흔히 해골로 표현된 인물이 절규하는 것으로 오해하곤 하지만, 사실은 자연이 내지르는 핏빛 비명에 놀라 귀를 막고 서있는 사람을 그린 것이다. 강렬한 색채와 처절한 몸짓이 도끼처럼 신체를 강타한다. 자연의, 세상의, 외부 세계의 절규를 깨달으며 인간은 각성한다. 〈절규〉에서 느낄 수 있는 공포와 혼란과 각성은 팬데믹을 거쳐 포스트·팬데믹을 통과하는 지금과도 여실히 맞닿아 있다. 재난 이후의 어지러운 세계에서 과연 어떤 예술이 이 세계를 규명하고 이야기할 수 있을까? "예술이 과연 가능할까?"라고 질문을 던지는 사람들도 있다. 어쩌면 백여 년 전, 전쟁과 질병을 한꺼

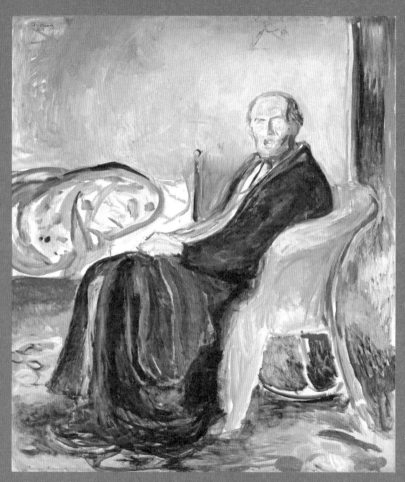

독감을 앓고 난 자화상

1919년
캔버스에 유화
150×131㎝
노르웨이 국립미술관, 오슬로

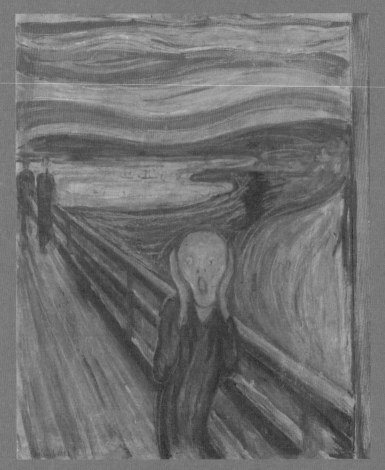

절규

1893년
보드에 템페라, 크레용
91×73.5㎝
노르웨이 국립미술관, 오슬로

번에 겪은 그 시절 예술이 하려 했던 일들을 살펴보는 것이 지금 이 시대에도 도움이 될 듯하다.

뭉크는 하나의 테마가 마음에 들면 약간의 변주를 주거나 재료를 바꿔가며 지속적으로 작품화했다. 예를 들어 〈절규〉는 여러 점이 존재한다. 템페라와 파스텔로 그린 채색 작품도 있고, 판화도 다수 제작했기에 작품 수를 정확히 명시할 수가 없다. 뭉크 미술관은 템페라와 파스텔의 채색 두 점과 판화 여섯 점 등 가장 많은 〈절규〉를 소장하고 있다. 오리지널 버전이라 불리는 〈절규(1893년)〉는 템페라로 그린 것이며, 노르웨이 국립미술관에 수장되어 있다. 뭉크의 작품을 모두 모아둔 디지털 카탈로그 레조네[10]를 살펴보면, 〈절규〉뿐만 아니라, 〈마돈나〉, 〈키스〉, 〈멜랑콜리〉, 〈생의 춤〉, 〈질투〉, 〈달빛이 비치는 호수〉, 〈아픈 아이〉 등 대표작들이 〈절규〉와 같은 방식으로 유화, 판화, 파스텔 등 매체에 변화를 주며 생애 내내 꾸준히 그려졌음을 알 수 있다.

그러니까 뭉크는 시대에 따라 천착했던 주제가 변화한 것이 아니라, 자신의 인생을 관통하는 이야기들을 일찌감치 발견하고 이를 변주해가며 조금씩 다른 연작들을 그렸다. 이는 뭉크가 지속적으로 파고들었던 삶의 본질과도 관련되어 있을 것이다. 어머니와 형제자매를 잃었던 뭉크의 유년시절은 항상 죽음의 그림자가 드리워져 있었다. 죽음의 공포와 불안, 슬픔을 거부하거나 받아들이는 장면은 우리 예술 전통에서는 잘 볼 수 없는 주제이기에 더욱 강렬하게 다가온다. 가냘프게 여윈 소녀의 머리 위로 흰 빛이 떨어지고 옆에 앉은 나이 든 여인이 슬픈 표정으로 바라

보는 〈아픈 아이〉는 뭉크가 여러 번 그릴 정도로 각별했던 작품인데, 당시 노르웨이 화단에서는 '아픈 아이' 주제가 매우 보편적이었다고 한다.

그러나 뭉크의 예술에서 지속적으로 펼쳐지는 강렬한 그림자는 사랑이다. 인간의 가장 기본적인 욕망들이 얽히고설킨 남녀 관계에 대한 것이다. 성적 욕망, 소유욕, 삼각관계, 질투, 기만, 벗어나고 싶고 또한 사로잡히고 싶은 두 얼굴의 감정, 적나라한 다툼과 이별 등 막장 드라마의 소재로 쓰일법한 사랑의 오만가지 이야기들이 뭉크의 예술세계의 시작과 끝을 장식한다. 사랑의 그림은 뭉크의 연애사와도 긴밀한데, 그림에서 느껴지는 충격만큼이나 뭉크의 사랑도 파란만장이었다. 막 성인에 접어든 시기에 경험한 불꽃같은 사랑에서 총격 다툼까지 벌인 적나라한 이별, 그리고 그 후의 트라우마를 극복하는 과정까지 고스란히 그림으로 남아 있다. 어쩌면 뭉크에게는 사랑의 다양한 속성을 맛보는 그 순간들이 삶을 이끄는 원동력이었는지도 모른다. 생애 내내 사랑의 속성을 붙잡고 몰두했던 뭉크에게 대체 사랑이 무엇이냐고 묻고 싶어진다.

〈키스〉(103페이지 참고)는 그의 연애사에서 이렇게 젊고 순수한 순간이 있었나 궁금할 정도로 연인 사이의 순도 높은 애정을 담은 그림이다. 단둘이 남기를 간절히 바랐던 남녀는 그 방에 들어서고 나서야 격정적으로 서로를 끌어안으며 입술을 찾는다. 얼마나 세게 부둥켜안았던지 커튼이 밀려 올라갈 정도다. 방 안은 어두운데 창밖은 한낮의 일상이 펼쳐진다. 이들은 남의 눈을 피해 은밀히 만나야 하는 사람들이다. 서로 조금도 떨어질 수 없다는 뜨거운 감정이 진하게 쌓인 색채들 속에 농염하게

녹아든다. 황금색으로 번쩍이는 클림트의 〈키스〉와 비교하면 찬란하지도 아름답지도 않으나, 현실적이어서 아찔하고 열렬하다. 진짜 인생에서 비롯된 이야기, 진짜 경험한 감정이 직관적으로 느껴진다.

〈키스〉도 〈절규〉처럼 시간차를 두고 여러 번 그렸다. 초기작은 검푸른 어둠 속에 묻힌 연인이 오른편에 치우쳐 서 있는데, 푸른 밤의 색채가 신비로움을 자아낸다. 또 다른 〈키스〉는 남녀가 나체로 부둥켜안고 있으며, 세월이 한참 흐른 뒤에 그린 〈키스〉는 꽉 막힌 방이 아니라 신비로운 달빛이 쏟아지는 호숫가를 배경으로 한다. 이 호수는 뭉크의 작품에 자유롭고 신비로운 낙원으로 자주 등장해 왔던 곳이다. 배경과 분위기는 다르지만 두 얼굴이 하나로 융합된 인체의 모티브와 두 사람 주변으로 일렁거리는 기류의 표현은 변함이 없다. 뜨겁고 애틋한 인물의 제스처에서 오로지 둘만이 이 공간과 시간을 점유하고자 하는 열렬한 욕망이 느껴진다. 이렇듯 소진되지 않고 끊임없이 흘러넘치는 사랑의 샘이 뭉크에게는 지속적으로 필요했던 것이다.

Edvard Munch

갈망하면서도 두려워했던
그 한 가지 '사랑'

뭉크는 사랑이라는 감정, 그리고 그 감정의 표출이 한 가지가 아니라는 것을, 그 사랑으로 인한 고통과 절망이 인생을 망가

키스

1892년
캔버스에 유화
73×92㎝
노르웨이 국립미술관, 오슬로

달빛이 있는 해변가의 키스

1914년
캔버스에 유화
77×100.5㎝
뭉크 미술관, 오슬로

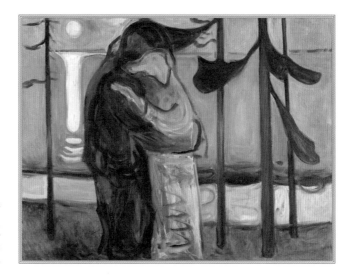

트릴 수도 있다는 것을 그림으로 보여준 최초의 화가가 아닐까? 뭉크가 살았던 세기말의 세상은 극단적인 자유주의자들이 날뛰던 시절이었다. 개개인의 감정을 표출하는 데 한계를 두지 않으려는 예술지상주의자들은 사랑을 나누는 데 그 어떤 장벽도 없었다. 서로를 추앙하는 분위기 속에서 복잡한 애정전선이 펼쳐졌다. 뭉크의 연애도 이런 무리들 속에서 시작되고 끝났다.

1880년대 말, 뛰어난 재능을 가진 젊은 예술가 뭉크는 노르웨이 자유주의자들의 모임인 크리스티아니아 보헤미안 그룹에 속해 있었다. 혼란의 시대는 역설적으로 정신적인 풍요로움을 수+하며, 철학, 문학, 예술의 뒤섞임 속에 서로를 이끌었다. 뭉크는 예술가에게 주어진 사명은 눈에 보이지 않는 것, 즉 심리적 경험이나 삶의 고뇌, 사랑과 죽음, 생을 움직이는 고양된 의지를 그림으로 그려내는 것이라 믿고 자기만의 그림을 찾고자 했다. 관객들이 화가의 감정을 고스란히 느끼며 화가의 내면세계로 빠져드는 그림이 좋은 그림이었다. 눈앞에 닥친 공포, 격정적인 환희, 터져 나오는 슬픔이 점점 더 격렬한 터치와 색채로 나타났다. 무엇보다 뭉크가 집중한 주제는 사랑의 복잡성이었다.

1893년 베를린에서 전시할 기회를 얻은 뭉크는 유화, 수채화, 드로잉 등 50여 점을 전시하면서 전시 제목을 '사랑'이라고 붙였다. 지금이야 전시회에 표제를 붙이고 주제에 걸맞게 그림을 거는 전시 형태가 일반적이지만 당시 뭉크의 기획과 시도는 매우 독특한 아이디어였다. 그가 '사랑'으로 묶은 그림 목록에는 〈키스〉, 〈마돈나〉, 〈뱀파이어〉, 〈질투〉 등이

들어있었다. 이 그림들이 걸린 전시실을 상상해 보면, 관객들은 분명 화가가 고약한 농담을 하고 있다고 생각했을 것이다. 어쩌다 뭉크는 사랑했던 여인들을 이렇듯 위험한 존재로 그렸을까? 공포를 조장하고 남자를 조종하다 못해 광기에 사로잡힌 존재로 말이다.

〈키스〉의 주인공은 뭉크의 첫 번째 연인 에밀리 다울로프다. 밀리라 불리던 그녀를 뭉크는 보헤미안 그룹에서 만났다. 세 살 연상의 유부녀이자 대담한 신여성인 밀리는 뭉크에게 연애의 신비로움을 일깨워 주었다. 둘의 만남은 오래가지 못했으나, 안타깝고 아찔한 첫사랑의 순도 높은 연심은 평생 이어졌다. 밀리는 순수한 첫사랑의 상징으로 뭉크의 예술에 평생 그림자를 드리웠다. 억장이 무너졌는지 심장을 부여잡고 있는 남자 옆에 눈부신 바람을 타고 떠날 태세를 하고 있는 여성이 그려진 〈이별〉, 뭉크가 아틀리에를 꾸몄던 호숫가 마을 오스고르스트란의 밤 풍경을 배경으로 사랑스런 미소를 띠며 아련하게 서있는 여성을 그린 〈여름밤〉, 높은 나무를 사이에 두고 남녀가 서로 마주 보고 있는 〈사랑의 시작〉 등 수많은 그림에서 밀리의 그림자가 스친다. 그림 속 남자는 속마음을 알 수 없는 여성 앞에서 불안한 기색이다. 그러나 그 사랑을 거부할 수 없다. 밀리는 타락과 결별을 예감하면서도 마주할 수밖에 없는 매혹의 대상으로 지속적으로 등장한다.

뭉크의 다음 상대는 베를린의 자유주의 예술가 그룹인 검은 돼지 클럽의 멤버였던 다그니 유엘이다. 뭉크는 천진한 표정으로 웃는 그녀의 초상화를 그려 그 자신을 그린 〈담배를 피우는 자화상〉과 나란히 걸어둘

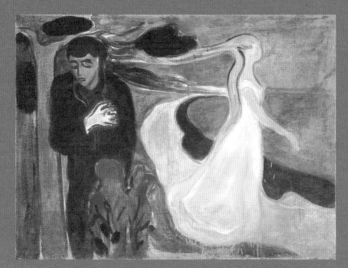

이별

1896년
캔버스에 유화
96×127㎝
뭉크 미술관, 오슬로

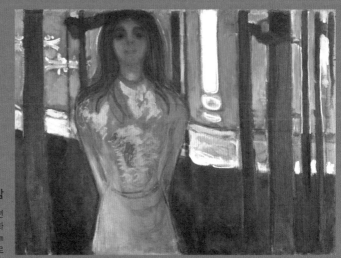

여름밤

1896년
캔버스에 유화
90×119㎝
뭉크 미술관, 오슬로

마돈나

1894년
캔버스에 유화
70.5×90.5㎝
노르웨이 국립미술관, 오슬로

뱀파이어

1895년
캔버스에 유화
91×109㎝
뭉크 미술관, 오슬로

만큼 다그니를 마음에 담았다. 남자 멤버들 모두가 다그니를 추앙했다는 게 문제였다. 뭉크가 우유부단하게 머뭇거리던 사이 다그니는 동료 예술가인 스타니슬라프 프시비세프스키와 결혼한다. 뒤늦은 좌절감으로 뭉크는 다그니의 얼굴이 고스란히 담겨있는 〈마돈나〉를 그렸다. 〈마돈나〉는 성모의 자세가 유혹적이어서 여성 숭배의 그림인지 여성 모독의 그림인지 헷갈리게 하는 작품이다. 더 노골적으로는 성행위 직후의 환희를 표현한 그림으로 보기도 한다. 후광도 금색이 아닌 핏빛 붉은색을 둘렀고, 판화로 다시 제작한 〈마돈나〉의 액자에는 웅크린 태아와 마돈나를 향해 돌진하는 정자가 그려져 있어 잉태를 예감한 여성이 이루 말할 수 없는 환희라고 설명하기도 한다. 어느 쪽이든 '뒤끝 작렬'이란 말을 떠올리지 않을 수 없다.

　　사랑에 대한 뭉크의 입장은 남녀가 격렬하게 싸우는 전투였다. 〈뱀파이어〉를 살펴보면 머리를 숙인 남성을 끌어안고 있는 여인이 보인다. 여인은 남자의 목에 입맞춤을 하고 있는 것 같은데, 흘러내린 붉은 머리카락이 여인의 얼굴을 가리고 남자의 몸에 달라붙어 있다. 남자는 저항의 의지를 잃은 무력한 상태이며, 여성은 아무런 감정도 보이지 않는 차가운 존재 같다. 붉은 머리카락만이 감정을 가진 생물처럼 꿈틀거리며 남자를 조여온다. 뭉크는 이 작품에 '사랑과 고통'이라는 제목을 붙였지만 프시비세프스키가 "순종적으로 변한 남자의 목을 물어버린 뱀파이어"라고 언급한 뒤로 〈뱀파이어〉라고 불리고 있다.

　　사랑의 주도권을 거머쥔 정도가 아니라, 상대 남성을 파멸에 이르게 할 무시무시한 힘을 가진 여성을 '팜 파탈(femme fatale)'이라 한다. 뭉크

의 여성들이 그런 존재들이다. 당시의 자유로운 분위기에 따라 뭉크는 여성해방과 여성들의 평등한 권리를 위한 투쟁을 지지하면서도 여성들이 자신을 지배하고 조종하리라는 두려움에서 벗어나지 못했다. 여성을 갈망하면서도 두려워하는 그 마음은 〈스핑크스: 여성의 세 단계〉로 그려졌다. 과거, 현재, 미래의 세 얼굴을 가진 여성을 한 장의 그림에 담으면서 뭉크는 "다른 이들은 하나, 당신은 수천"이라는 코멘트를 남겼다. 이는 로맨틱한 고백일 수도, 견딜 수 없는 불안을 표현한 것일 수도 있다. 순수하고 친밀한 존재와 어둡고 두려운 존재 사이에 정념을 불태우는 존재가 있다. 그 옆에 체념한 듯 눈을 감은 남자는 뭉크 그 자신이다. 뭉크는 "남자에게 여자의 다양한 속성은 미스터리"라고 말하며, 여성을 복합적인 캐릭터로 묘사하곤 했다.

뭉크는 서른다섯 무렵 툴라라고 불리던 스물아홉의 마틸다 라르센을 만나 마침내 서로의 마음이 일치된 연애를 시작했다. 툴라는 다양한 분야에 관심이 많았고, 무엇보다 엄청난 유산을 상속받은 젊은 거부였다. 그들은 함께 여행하며 끊임없이 이야기를 나누었고, 함께하지 못하는 동안은 책 두께만큼 긴 이야기를 담은 편지들을 주고받았다. 한편, 가학적이고 감정적인 다툼도 끊이지 않았다. 예술가로서 확고한 입지를 갖는 게 최우선이었던 뭉크와 안정된 삶을 원했던 툴라는 인생의 목표가 일치하지 않았다.

뭉크는 그녀가 곁에 있으면 견딜 수 없어 했고, 그렇다고 그녀를 떠나보낼 수도 없었다. 이러지도 저러지도 못하고 4년 동안 이어진 연애는 툴

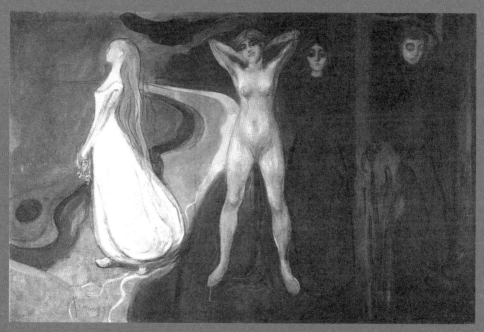

스핑크스: 여성의 세 단계

1894년
캔버스에 유화
164×250㎝
코드 아트 뮤지엄, 베르겐

라의 자살 소동과 총기 오발사고로 돌이킬 수 없는 지경에 이르러서야 끝을 보았다. 뭉크를 떠난 툴라는 어리고 다정한 새 애인과 결혼하여 안정된 보금자리를 찾았지만, 뭉크는 그녀를 떠나보내는 데 성공했으면서도 결코 홀가분해지지 못했다. 뭉크는 트라우마에 시달렸는데, 그것이 오른손을 관통한 총알 때문이었는지, 이도 저도 아닌 연애 때문이었는지 알 수 없었다. 그리고 툴라는 가장 자주 그리고 가장 끔찍하게 뭉크의 그림에 등장했다.

〈마라의 죽음〉은 파국에 이른 뭉크와 툴라의 관계를 은유하는 그림이다. 프랑스혁명의 급진적 혁명가 중 한 명인 장 폴 마라가 반대파 당원인 샤를로트 코르데에게 살해당한 사건을 그림으로 구성하면서 뭉크는 침대에서 피를 흘리며 죽어있는 남자의 얼굴에 자신을, 유령처럼 서있는 여자의 얼굴에 툴라를 그려 넣었다. 〈마라의 죽음〉도 다른 그림들처럼 여러 버전이 존재한다. 툴라의 얼굴을 한 침울한 표정의 여성은 멀찍이 혹은 가까이 서있거나, 드레스를 입은 채로 혹은 나체로 서있을 뿐, 총을 들지도 그 어떤 살인의 행위를 하지도 않는다. 두 사람 사이에 자리한, 격자무늬 형태로 굵고 다급하게 그어 내린 선과 여러 색채를 휘몰아치듯 그은 붓질이 어떤 강렬하고 파국적인 사건이 일어났음을 암시한다.

현실 속의 툴라는 뭉크의 관계망에서 사라졌으나, 미술의 역사에서는 여전히 운명을 선고받는 혹은 선고하는 얼굴로 남아있다. 툴라의 얼굴은 고통과 슬픔으로 일그러져 있다. 처참하게 소멸해 가는 사랑의 끝을 침묵하며 견디는 얼굴 같아서, 보는 이마저도 그 괴로움에 이끌려 들어간다. 뭉크가 마지막으로 본 툴라의 얼굴이 이렇지 않았을까? 그 얼굴이 뭉

마라의 죽음

1907년
캔버스에 유화
150×199㎝
뭉크 미술관, 오슬로

크의 뇌리에 너무도 강렬하게 각인되어 이렇듯 수차례 그렸어야 했는지도 모른다. 피를 흘리며 죽어있는 남자는 아무런 표정이 없다. 툴라는 이 끔찍한 그림들을 접하면서 어떤 기분이었을까? 명예훼손으로 고발해도 시원치 않았을 텐데, 그에 대해서는 어떤 기록도 전해지지 않는다. 뭉크와 툴라는 그 후로도 오랫동안 살아있었고, 결코 다시 만나지 않았다.

진실로 중요한 것은 눈에 보이지 않는다

뭉크의 그림은 지독하게도 사적인 그림일기다. 뭉크도 고상한 주제를 그리고 싶은 마음이 있지 않았을까? 예컨대, 풍경이나 꽃, 변화하는 도시 풍경 혹은 위대한 인물, 철학적인 주제나 정치적 행동을 그릴 수 있지 않았을까? 만약 친절한 친구가 뭉크에게 이런 충고를 했더라면, 단박에 거절하며 이렇게 응수했을 것이다. "나는 예술로 삶의 의미를 설명하려고 하는 거야. 나는 자기의 심장을 열어젖히는 열망 없이 탄생한 예술은 믿지 않아. 모든 미술과 문학, 음악은 심장의 피로 만들어져야 해. 예술은 한 인간의 심혈이야!"

우리가 뭉크의 그림을 접하며 감정적 혼란과 심리적 충격을 경험한다면, 그것이 예술가의 심혈인 까닭이다. 진실로 그림을 보는 일은 한 인간이 예술로 존재하려는 강렬한 몸부림과 마주하는 일이다. 인생이 불

안으로 가득하고, 행복에 이르기도 전에 좌절과 공포로 끝나게 될지라도. 상처 입을까 벌벌 떨다가도 초연한 척하고, 누군가를 겨냥하며 죽일 듯이 벼르다가도 용서를 구하며 지질하게 구는 뭉크의 그림은 어쩌면 평범한 우리의 모습이 아닐까? 사실, 뭉크는 운이 좋은 예술가였다. 스승의 아낌없는 지원으로 주요 박물관을 마음껏 드나들며 데생하는 기회를 가졌고 국비 유학생의 자격을 얻어 파리 에콜 데 보자르에서 그림 공부를 이어가기도 했다. 내친김에 유럽의 미술 성지인 파리와 베를린에 체류하며 예술의 향취를 다양하게 경험했다. 뭉크는 그때 이런 결론에 다다랐다고 한다.

　　"더 이상 책을 읽는 사람이나 뜨개질하는 여인이 있는 실내 정경을 그리지 않을 것이다. 나는 숨을 쉬고 느끼며 아파하고 사랑하는 살아있는 존재를 그릴 것이다."

　1889년 첫 개인전이 열렸을 때 뭉크의 나이는 고작 스물여섯에 불과했고, 노르웨이 국립미술관이 그의 작품 두 점, 〈니스의 밤〉, 〈담배를 든 자화상〉을 소장하게 되었을 때조차도 서른이 되기 전이었다. 미술사에서 뭉크의 걸작으로 꼽는 그림은 대부분 젊은 시절에 그려졌다. 전시는 스캔들을 몰고 다녔고, 뭉크를 유명하게 만들었다. 비난도 있었지만, 화가 내면에서 엄청난 예술의 불꽃이 타올랐다. 뭉크를 심리적으로 괴롭힌 것은 사랑의 고통이 아니라 예술의 정점에 오르고 싶은 자의 불안이 아니었을

까? 아무리 추구하고 노력해도 찾아오지 않는, 왔다가도 금방 사라지는 예술의 성취감을 끊임없이 목말라했던 건 아닐까? 동서고금을 막론하고, 행복에 겨운 예술가는 없다. 뭉크에 비추어보면, 예술가란 보이지 않는 것들 속에서 불꽃같은 의미를 찾으며, 스스로 불안과 불행 속으로 걸어 들어가는 사람이다.

젊은 뭉크는 거침없이 해외 주요 도시에서 전시회를 열었고 비난과 호평을 동시에 받았다. 1892년 베를린 예술협회의 초대로 열린 전시회는 뭉크의 인생은 물론, 예술사에도 길이 남을 전시였다. 젊은 예술가의 도발적인 작품세계에 비난이 쇄도하자 베를린 예술협회는 회원들의 의결을 거쳐 진행 중인 전시회를 철회해 버렸다. 이 사건은 무명의 뭉크를 유명인사로 만들기에 충분했다. 이 사건에 반발하여 베를린의 젊은 예술가들이 집단행동에 나섰다. 시대는 급변하는데 베를린의 예술은 과거에 머물러있다며 전통 화단을 공격한 것이다. 이들은 예술가의 표현의 자유는 보장되어야 한다고 주장하며, 과거의 권위에 매달리는 관영전람회에서 분리하여 독자적으로 활동할 것을 선언했다. 이 그룹이 베를린 분리파다. 막스 리버만 등이 주축이 되어 설립된 베를린 분리파는 예술의 경향과 국적을 초월하여 상호 교류하는 새로운 미술연합으로 성장하며, 뮌헨과 빈으로 확장되었다. 빈 분리파의 수장이 구스타프 클림트였고 분리파의 활동은 미술, 건축, 음악 등 모든 분야로 확장되었다.

뭉크 역시 이 전시회로 얻은 것이 있었다. 자신의 작품을 아우르는 큰 주제를 '인생'으로 정하고, 삶의 구체적인 모습을 담은 〈생의 프리즈〉

연작을 기획한 것이다. 뭉크는 자신의 그림은 개별적으로 놓이는 것보다 한자리에 모아서 볼 때 인생 이야기라는 맥락을 더욱 잘 전달한다고 생각했다. 전시회에 소개할 그림들을 사랑, 이별, 불안, 죽음의 테마로 구성하고, 작품의 맥락을 효과적으로 전달할 수 있도록 전시 공간을 꾸미는 작업까지 이어갔다. 큐레이션과 전시 디스플레이를 적극적으로 활용한 것이다. 1903년 라이프치히에서 공개한 〈생의 프리즈〉 시리즈는 전시실 상부에 액자를 하지 않은 그림을 나열하여 걸고, 그 하단에는 세부를 담은 작은 그림들을 걸었다. 이는 주요 작품들이 한 권의 텍스트로, 작은 작품들이 텍스트의 각주로 작동하다 총체적인 작품세계를 전달하는 방식에서 흥미로움을 넘어 혁신을 가져온 것이다.

Edvard Munch

　　노르웨이 국립미술관의 뭉크 룸은 뭉크가 계획했던 〈생의 프리즈〉에 해당하는 그림들을 한자리에서 보여준다. 〈달빛〉, 〈마돈나〉, 〈멜랑콜리〉, 〈뱀파이어〉, 〈카를 거리의 밤〉, 〈골고다〉, 〈생의 춤〉이 그 당시처럼 걸려있다. 뭉크 탄생 150주년을 맞은 2013년에는 이 전시실을 그 옛날 1903년처럼 액자를 제거한 채 그림만 흰색의 벽지 위에 거는 방식으로 뭉크의 의도를 따라가 보기도 했다.

　　이 연작의 중심은 〈생의 춤〉이다. 뭉크가 사랑했던 평화로운 호숫가 마을 오스고르스트란에 둥근 달이 뜨면 수많은 남녀가 몰려와 서로 어울려 춤을 춘다. 아는 사람들도 모르는 사람들도 들뜬 마음으로 모인다. 중앙에 마주 보고 서있는 남녀는 뭉크와 연인이다. 둘은 마주 보고 있지만 그들이 어떤 마음을 먹고 있는지 우리는 알지 못한다. 남자의 몸이 붉

은 치마에 휩싸였으니, 남자는 이미 여자의 포로가 되어버렸다. 왼쪽에는 흰옷을 입은 생기 넘치는 금발 여인이, 오른쪽에는 절망에 지친 검은 옷의 여인이 서있다.

마주 선 여인을 밀리, 흰옷의 여인을 다그니, 검은 옷의 여인을 툴라로 보는 해석도 있고, 세 사람 모두 툴라이며 여러 단계의 사랑의 감정을 표현한 것으로 읽어내기도 한다. 그림의 해석도 다양하다. 누군가는 색채의 생생함을 통해 인물들의 다양한 감정을 전달하며 인간과 자연의 상호연관성을 보여주는 작품으로 평가하고, 한편으로는 모든 등장인물들이 각자 사랑의 대상을 찾아 헤매고 정념을 발산하며 마침내 애정에 매몰되는 섹슈얼한 관계가 주요 모티브라고 해석한다.

뭉크는 이런 글을 남겼다.

"세상의 모든 아름다움과 고통이 달빛 속 얼굴에 있다. 수천의 삶과 죽음은 하나로 이어져 있다."

피투성이 예술가 뭉크는 사랑이라는 진폭이 큰 감정에도 달빛을 보는 차분한 밤과 같은 느린 파동의 감정들이 존재하고, 때론 느린 파동의 감정이 생을 이어간다는 것을 알고 있었던 것 같다. 사랑의 부드러운 합일이 담긴 〈키스〉에서 확인했듯이 말이다. 푸르게 가라앉은 밤의 빛깔 속에서 사랑은 생을 이어가는 철학이 되었다가 마침내 전설이 된다.

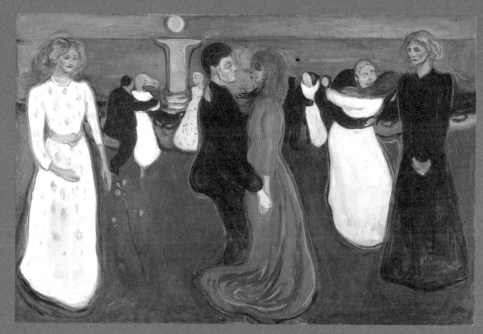

생의 춤

1899~1900년
캔버스에 유화
125×191㎝
노르웨이 국립미술관, 오슬로

불멸을 보는 눈

빈센트 반 고흐
Vincent van Gogh

1888년
캔버스에 유화
92.1×73㎝
내셔널갤러리. 런던

| 해바라기 |

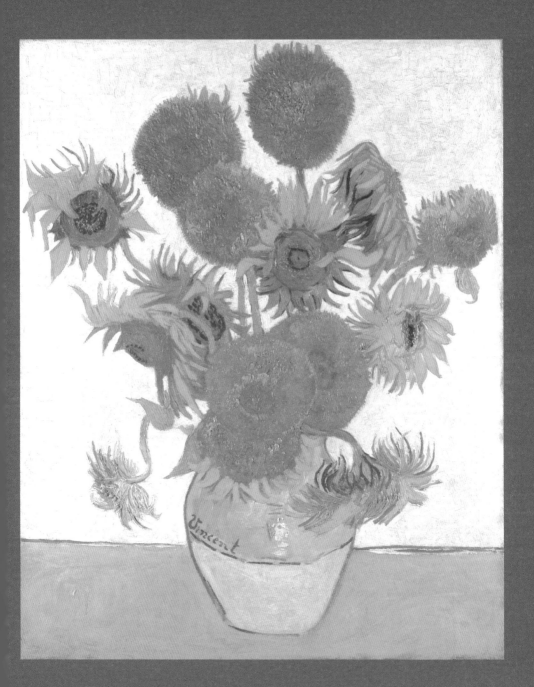

해바라기는
나의 것이라네

런던 내셔널갤러리의 어두운 전시실에서 〈해바라기〉를 보았을 때 나도 모르게 탄식이 터져 나왔다. 시간이 멈춘 것처럼 그림 앞에 서있었다. 무릎을 꿇고 칭송해도 모자랄 만큼 찬란한 빛으로 가득했다. 백 년도 더 된 그림의 두껍게 바른 노란색 물감이 이토록 빛나 보이는 것은 어떤 이유일까? 어떤 부분은 채도가 높아 연둣빛이 돌았고 어떤 부분은 묵직한 금속성의 황색으로 보였다. 꽃도 바탕도 황금색으로 빛나고 있어서, 화병에 꽂힌 해바라기 다발이 불멸의 존재처럼 보였다. 그 순간 뜨거운 감정이 격렬하게 솟았다.

붓질에서 화가의 손길이 생생하게 느껴졌다. 반 고흐가 바로 그 자리에 붓을 든 채로 서있는 것만 같았다. 내가 경이로운 눈으로 바라보는 것처럼, 화가도 자신이 그린 것이 믿기지 않는다는 표정으로 말이다. 두껍게 발린 물감의 냄새가 진동했다. 모든 것이 살아있었다. 암스테르담의 반 고흐 미술관에서도 〈해바라기〉를 보았지만, 이때만큼 압도적이지는 않았다. 구도도 색채도 비슷한 두 〈해바라기〉는 왜 이렇게 달라 보이는 걸까?

빈센트 반 고흐는 〈해바라기〉를 한 점만 그리지 않았다. 화병에 담긴 해바라기 그림은 모두 일곱 점이다. 1888년 8월 단 일주일 만에 넉 점을 완성했고, 1888년에서 1889년으로 넘어가는 겨울에 앞서 그린 것들을 카피하여 석 점을 더 그렸다. 이렇게 일곱 점이 되어버린 터라, 〈해바라

기〉 연작이라고도 한다. 그 시절, 반 고흐는 남프랑스 아를이라는 곳에 새로운 터를 잡고, 노란색으로 칠해진 집을 빌려 아틀리에로 삼았다. 〈해바라기〉는 이곳에서 그려졌다.

반 고흐가 해바라기를 그린 것은 이때가 처음이 아니었다. 아를로 오기 전 파리에서 몇 번 시도했던 터였다. 다른 직업화가들처럼 괜찮은 정물화를 그려 팔아볼 생각으로 테이블에 해바라기 몇 송이를 놓고 그린 적이 있었다. 반 고흐는 파리로 생활을 옮겨오면서 전업화가를 직업적 소명으로 받아들였다. 직업이란 적어도 생계유지는 가능해야 했으므로, 팔리는 그림을 그려볼 생각이었다. 대중이 선뜻 돈을 지불할 그림은 집에 걸어놓을 수 있는 꽃 정물화였다. 화상으로 활동하는 동생 테오의 권유도 있었지만, 빈센트도 꽃에 일가견이 있는 네덜란드 사람이었다. 화가들은 정물화의 사물들을 그저 아름답다고 정하지 않는다. 정물화에는 화가가 탐구하는 사물들이 등장한다. 세잔이 사과를 그렸듯이, 반 고흐도 자기만의 정물을 하나 갖고 싶었다.

해바라기는 어디서든 보이는 소박한 꽃이다. 네덜란드에서도, 파리에서도, 아를에서도 들판이라면 어디든 해바라기가 가득 피었다. 세련되거나 정교하지 않은 꽃, 꽃잎은 날카롭고 검은 씨앗이 쏟아질 듯 들어찬 꽃, 꽃에서 씨앗까지 생의 고리가 한눈에 보이는 꽃, 태양을 따라 움직이는 꽃이었다. 반 고흐는 그 점이 마음에 들었을 것이다. 태양은 기독교 신앙에서 신의 대체물이자 자연의 원천으로 본다. 한때 목회자가 될 생각도 가졌던 반 고흐는 하늘을 우러르는 해바라기의 성정에 이끌렸을지도

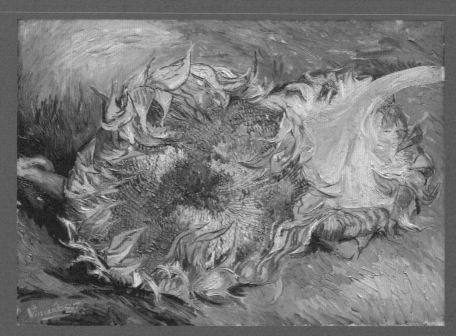

해바라기

1888년
캔버스에 유화
43.2×61㎝
메트로폴리탄 미술관, 뉴욕

모른다. 노랑은 태양의 색이자 땅의 색이었다.

파리에서 그린 해바라기 정물화는 고객을 만드는 데 실패했다. 그런데, 아를에 도착한 반 고흐는 드넓게 펼쳐진 해바라기 밭을 보았다. 아를이야말로 해바라기의 동네였다. 반 고흐는 아틀리에를 예술가의 성소로 꾸미기로 결심하고, 해바라기 그림을 여러 점 그려서 벽에 걸어두려고 했다. 1888년 여름에 완성된 첫 번째 그림은 프로방스에서 흔히 볼 수 있는 초록색의 토기 화병에 꽂힌 세 송이의 해바라기다. 지금 이 그림은 개인 소장으로 1948년 클리블랜드 미술관에 전시된 이후로 공개된 적이 없다.

두 번째로 완성한 〈해바라기〉는 색채를 달리 표현했다. 짙푸른 바탕에 노랑, 갈색, 주황이 뒤섞인 강렬한 색채가 두드러지고 꽃도 격렬하게 표현되어 표현주의 화가의 작품이라 해도 믿을 것 같다. 세 송이는 화병에, 세 송이는 바닥에 놓여있기에 '여섯 송이 해바라기'라고 불리기도 한다. 이 작품은 스위스 사업가를 거쳐 1924년 일본인 실업가인 야마모토 코야타가 소장하게 된다. 그는 1910년대부터 반 고흐와 세잔을 추종했던 예술 동인 '시라카바'의 영향으로 반 고흐의 열렬한 팬이 되었고, 도쿄와 오사카의 미술관을 통해서 이 그림을 공개하여 널리 알렸다. 이 작품은 1945년 태평양 전쟁 말기 대규모 공습으로 불타고 말았는데, 다행스럽게도 1921년에 출간된 컬러 화집이 전해져 그림의 구성을 확인할 수 있다. 세 번째는 열네 송이의 해바라기를 화폭 가득 그렸다. 배경을 연푸른색으로 칠했더니 해바라기의 노랑과 조화를 이루며 꽃이 강조되어 보인다. 우아한 감각이 돋보이는 작품으로, 뮌헨 노이 피나코테크가 소장하고 있다.

세 점을 단숨에 완성하고 보니, 해바라기는 단순한 정물화가 아니라 예술적인 도전이 되었다. 일생일대의 순간이 찾아왔음을 깨달은 반 고흐는 격정에 휩싸였다. 세 번이나 그렸으니 구도는 완성됐다고 보고, 같은 구도로 열다섯 송이의 해바라기를 그려나갔다. 이번엔 배경에 옅은 노랑을 칠했다. 노란 바탕에 노란 꽃, 노란 화병이었다. 물감을 두껍게 발라 양감을 표현하는 것을 임파스토(impasto)라고 하는데, 살아있는 형체처럼 생생한 꽃송이를 표현할 수 있었다. 또한 이 작품은 크롬 옐로의 팔레트만으로 완성한 색채의 실험이기도 했다. 오로지 노랑으로 그려낸 그림은 반 고흐만이 그릴 수 있는 그림이었다. 그는 힘찬 필치로 빠르게 〈해바라기〉를 완성했다. 그리고 자신만의 스타일이 완성되었음을 확신했다.

내셔널갤러리가 1924년부터 소장해 온 네 번째 〈해바라기〉(127페이지 참고)는 이렇게 완성되었다. 세 번째와 네 번째 〈해바라기〉를 흡족하게 생각한 화가는 화병의 중간에 그려진 선을 따라 서명을 남겼다.(그는 반 고흐가 아니라 언제나 빈센트라고 서명했다.) 네 점의 〈해바라기〉를 완성하고 자신감을 갖게 된 빈센트는 테오에게 "나는 마르세유 사람들이 부야베스(푸짐한 생선 수프)를 먹어치우듯이, 해바라기를 그렸다."고 적어 보냈다. 비로소 반 고흐는 해바라기의 화가가 되었고, 해바라기는 반 고흐의 꽃이 되었다. 자신의 화법을 완성하도록 반 고흐를 이끌어준 존재였다.

반 고흐는 기쁜 마음으로 아틀리에의 게스트룸에 이 두 그림을 걸었다. 게스트룸은 친구이자 동료 화가인 폴 고갱이 지낼 공간이었다. 고갱은 온다온다 하고선 아직도 아를행 기차에 오르지 않은 상황이었다. 그

해바라기

1888년
캔버스에 유화
73×58㎝
개인 소장

해바라기

1888년(1945년 소실)
캔버스에 유화
98×69㎝

해바라기

1888년
캔버스에 유화
92×73㎝
노이 피나코테크, 뮌헨

는 가을이 깊어가는 10월에야 아를에 도착했다. 시골 마을 아를의 풍경도, 누추한 아틀리에도 썩 마음에 차지 않았지만, 벽에 걸린 〈해바라기〉와 마주하자 그 자리에서 압도되었다. 고갱도 이 그림들이 빈센트 반 고흐 그 자체임을 알아보았다.

반 고흐는 폴 고갱의 예술을 높이 평가했고, 그와 함께라면 예술가들의 성소를 함께 창조하리라 기대했다. 하지만 자유분방하고 뜨거운 자극과 영감을 찾고 있던 고갱은 고흐의 지나친 열정과 금욕적인 삶을 견디지 못하고 두 달 만에 아를을 떠나버렸다. 그렇게 싸우고 돌아섰음에도 고갱은 〈해바라기〉에서 벗어나지 못했다. 고갱은 아를에 두고 온 자신의 습작들을 반 고흐가 갖고 대신 〈해바라기〉를 달라고 요청했다. 고갱이 떠난 뒤 정신분열에 휩싸인 반 고흐는 귀를 자르는 등 심신이 온전치 못한 상태에서도 1889년 1월 22일 폴 고갱에게 이런 편지를 보냈다.

"자네가 편지에 노란 바탕에 그린 해바라기에 대해 언급하면서 그걸 갖고 싶다고 썼더군. 나쁜 선택은 아니라고 생각하네. 자냉에게 모란이 있고 코스트에게 접시꽃이 있다면 나에겐 해바라기가 있다네. 그동안 일어났던 일을 생각해 볼 때 이 그림을 자네에게 줄 수 없을 것 같네. 그러나 이것을 선택한 자네의 안목을 높이 평가하는 뜻에서 똑같은 해바라기 그림을 정확하게 다시 그려주겠네."

겨울에 그려진 석 점은 앞서 그린 세 번째와 네 번째를 카피한 작품들이다. 테오에게 쓴 편지에 반 고흐는 아를 사람들의 초상화를 전시할 때 트립티크(triptyque), 즉 삼면화로 보여주고 싶다고 썼고, 중앙에 초상화를, 그 양편에 해바라기를 걸고자 했다. 고갱에게 선물하려는 의도도 있었지만, 삼면화로 전시하려면 해바라기 그림이 좀 더 필요했다. 이 전시는 결국 성사되지 않았고, 그림도 고갱에게 전달되지 않았다.

11월에서 12월 초에 그려진 다섯 번째 〈해바라기〉는 내셔널갤러리 버전을 카피한 것이다. 유럽에서 미국으로 건너갔다가 1984년 크리스티 경매에서 당시 미술품으로 최고가인 4,000만 달러에 일본 야스다 화재보험에 팔렸고, 현재는 야스다 화재보험을 인수한 손보화재그룹의 소장품으로 도쿄 손보 미술관에서 볼 수 있다. 1889년 1월에 그려진 여섯 번째는 뮌헨 버전을 똑같이 다시 그린 것으로 파리의 소장자를 거쳐 필라델피아 출신 화가이자 사업가인 캐럴 타이슨의 컬렉션에 들어갔다가 필라델피아 미술관에 기증되었다. 일곱 번째는 내셔널갤러리 버전과 거의 같은 구도를 취하는데, 테오의 아내 요하나와 아들 빌렘이 끝까지 소장했던 그림이다. 암스테르담에 반 고흐 미술관이 설립되면서 유족들이 소장해 온 모든 작품을 기증했고 일곱 번째 〈해바라기〉는 이 미술관의 가장 중요한 작품이 되었다.

〈해바라기〉는 폴 고갱 역시 강렬하게 옭아맸다. 이러니저러니 해도 고갱은 반 고흐가 파리에서 그린 해바라기를 포함해 여러 점의 그림을 선물로 받았고, 바로 그 그림들로 벽을 장식했다. 해바라기가 있는 정물

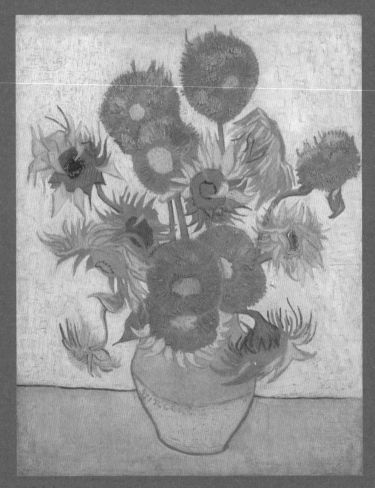

해바라기

1889년
캔버스에 유화
95×73cm
반 고흐 미술관, 암스테르담

화를 여러 점이나 그리기까지 했다. 화상 앙부아즈 불라르가 고갱에게 꽃 정물화를 그려보라고 권했을 때 고갱이 그린 것은 다름 아닌 해바라기였다. 고갱식으로 그린 해바라기는 의자 위에 놓인 해바라기 화병이 있고, 퓌비 드 샤반의 〈희망〉의 복제 그림이나 드가의 판화가 걸린 벽을 배경으로 한다. 〈희망〉은 반 고흐와 고갱이 열렬히 토론했던 그림으로 두 사람 모두에게 큰 영감을 주었던 작품이다. 그림을 그린 고갱이나 그림을 보는 사람들이나 분명 옛 친구를 떠올리지 않을 수 없었을 것이다.

반 고흐가 해바라기를 그린 후 화가들 사이에서 해바라기를 그리는 게 유행이 되어, 마티스에서 에밀 놀데, 클림트까지 해바라기 열풍에 가담했다. 내셔널갤러리에서 〈해바라기〉를 본 예술 비평가인 로저 프라이(그는 후기인상주의라는 용어를 만들어낸 미술사가다. 인상주의가 우연히 탄생했듯이 후기인상주의도 어쩌다 생겨난 용어다.)는 그 누구도 해바라기를 이렇게 그린 적이 없다고 말했고, 1900년대 독일에서 열린 반 고흐의 전시회는 키르히너, 칸딘스키가 참여한 다리파에 큰 영향을 주어 "반 고흐는 우리 모두의 아버지다!"라고 외치게 만들었다.

일곱 점의 〈해바라기〉 연작을 한자리에서 보는 날이 올까? 그날을 기약하기는 어렵지만, 일본의 오츠카 미술관에선 다른 방식으로 일곱 점을 한자리에 모았다. 이곳은 명화의 화질과 크기 그대로 도판화하고 도자기로 구워 선명한 색채를 구현한 도판미술관이다. 원본에 최대한 가까운 감상을 전해주겠다는 목표대로 세계 유수 미술관에 소장된 명화들이 가득한데, 해바라기 일곱 점을 특별 전시실에서 재현했다. 작품의 유출을

폴 고갱

정물: 〈희망〉과 함께 있는 해바라기

1901년
캔버스에 유화
65.5×77㎝
개인 소장

원치 않았던 개인 소장품인 첫 번째 작품은 물론, 모든 소장처에서 도판화에 기꺼이 협조했다는 점이 흥미롭다. 이처럼 복제를 거듭하면서 반 고흐의 〈해바라기〉는 세계 곳곳에서 발견되고 있다.

아를에서 꿈꾼
예술가들의 천국

빈센트 반 고흐는 스물일곱에 그림을 그리겠다는 뜻을 품었고 서른일곱에 무명의 위대한 화가로 죽었다. 어마어마한 수의 작품을 남겼고 그 작품들이 전 세계 곳곳에서 걸작으로 추앙받고 있는데도, 화가로 산 기간은 고작 10년에 불과하다는 사실은 놀랍기만 하다. 드로잉이나 미완성 그림, 사라진 그림을 제외하고, 온라인에 공개된 전작 도록에 실린 유화의 개수만 822점이다. 평균치만 잡아도 일 년에 80점을 완성한 것이다. 본격적인 예술가로 거듭나기 위해서 아를에 내려간 1888년부터는 매일 한 점씩 그렸다는 이야기가 전해지는데 이는 과장이 아니었다. 빈센트는 자신만의 고유한 그림을 그리겠다는 강렬한 열망을 품고 모든 에너지를 그림에 쏟아부었다.

빈센트 반 고흐의 예술적 연대기는 장소에 따라 구분할 수 있다. 그림을 시작하고 그의 주제의식을 특징짓는 작품으로 소개되는 〈감자 먹는 사람들〉을 완성한 네덜란드 시절, 직업화가로서 활동을 시작하면서

색에 매료되어 다채로운 실험에 몰두했던 파리 시절, 예술적 에너지가 가장 높았고 생산력도 높았던 아를 시절, 요양소에 입소하여 붓을 들지 못하는 날도 많았지만 〈별이 빛나는 밤〉 등 가장 아름다운 예술적 성취를 이뤄낸 생 레미 시절, 질병과 고독에 몸부림치면서 끝까지 그림에 매달렸던 오베르 시절로 나누곤 한다. 반 고흐 인생의 어느 부분이 흥미롭지 않을까마는, 여기서는 예술가의 자아를 확립하고 작품에 있어 정점을 찍은 아를과 생 레미 시절을 살펴보고자 한다.

빈센트가 아를로 간 이유는 도시생활에 지쳤고 건강이 나빠져 남프랑스의 온화한 기후와 농가 마을의 정취를 간절히 원했던 것도 있었지만, 그보다 더 중요한 건 예술공동체를 꾸리고자 했던 바람 때문이었다. 여러 화가들과 단합하여 형제처럼 함께 그림을 그리고 그림에 대해 토론하며 서로의 발전을 도모하기에 적합하다 여긴 곳이 아를이었다. 예술가들이 특정한 지역에 모여서 공동으로 활동하는 예술공동체는 19세기에 유럽 여러 나라에서 매우 활발하게 형성되어 20세기에도 계속 이어졌다. 아트 코뮌(art commune), 아트 콜로니(art colony)라고도 불렸는데, 프랑스를 중심으로 활발했다가 유럽 전역으로 퍼졌고 미국에서도 이어졌다.

대도시에서 벌어진 예술모임이 리더를 중심으로 아방가르드 운동을 일으켰다면, 전원 곳곳에서 자연 발생적으로 생겨난 예술공동체는 고도화되고 복잡해진 도시를 떠나 여유로운 풍경 속에서 예술가의 역량을 높이고자 했던 느슨한 활동이었다. 리더를 중심으로 모인 것이 아니므로, 이곳저곳을 자유롭게 옮겨 다니며 다양한 예술공동체를 경험하는 예

술가들도 생겨났다. 그러다 보면 특정한 화풍이 발생하고 그 화풍을 좇아 새로운 예술가들이 모여들기도 했다. 지베르니 모네의 집 주변으로 유럽 및 미국에서도 다양한 화가들이 몰려들어 나름의 예술촌을 형성했던 것이나, 퐁타벤에 모인 고갱을 비롯한 화가들이 자신만의 화풍을 이룩한 것이 그렇다. 미국에서는 뉴욕에서 활동하는 화가들이 여름이면 메인주로 자리를 옮겨 잃어버린 낙원을 찾듯이 전원풍경을 그렸는데, 이들 중에는 에드워드 호퍼도 있었다.

반 고흐의 구상은 훨씬 구체적이었다. 화가로서 활동을 이어가려면 판매로 이어져 수익이 발생해야 하는데, 그림 구매자를 찾지 못하는 자신과 같은 화가도 예술 활동을 지속하는 방법을 찾고자 했다. 이를 위해서는 화가들이 집단적으로 움직여야 했다. 반 고흐가 구상한 예술공동체는 화가와 화상이 함께 운영하는 것으로, 화상이 작품 제작과 생활에 필요한 돈을 제공하고 화가는 매주 한 점씩 완성된 작품을 납품하는 방식이었다. 요즘의 기획사나 에이전시의 개념과 비슷하다. 화상과 화가가 함께 성장을 도모하고 판로를 개척한다는 점에서 예술가들은 안정적으로 일할 수 있고, 기량이 훌륭한 다양한 화가들이 대거 동참한다면 화상 입장에서도 탄탄하게 작품을 확보할 수 있었다. 반 고흐는 동료 예술가들과 예술에 대해, 그러니까 예술에 대한 이야기'만' 나누고 토론하면서 예술론을 발전시키고 싶었다. 세상에는 엄청나게 다채로운 예술이 쏟아지고 있었다. 예술관을 확립하기 위해서는 시대를 이해하고 정보와 의견을 나누는 것은 물론, 서로가 서로의 스승이 되는 일이 무엇보다 필요했다.

빈센트 반 고흐가 다른 공동체에 속하지 않고 독자적으로 공동체를 열고자 한 데는 화랑을 운영했던 동생 테오가 있었기에 가능했다. 파리 예술가들의 사랑방인 탕기 영감의 화방에서 교류하던 에밀 베르나르, 조르주 쇠라 등 많은 화가들이 반 고흐를 인정했음에도 불구하고, 아를에서 함께하자는 그의 초청에 응한 예술가는 아쉽게도 오직 폴 고갱뿐이었다. 고갱도 반 고흐의 유토피아적인 꿈에 공감해서가 아니라, 화랑을 운영했던 테오로부터 금전적인 지원을 받으려는 마음이 더욱 컸다. 고갱을 높이 평가했던 반 고흐는 고갱의 응답에 기쁨을 감추지 못했다. 해부학이나 원근법 같은 논리적이고 이지적인 방식(여기엔 쇠라의 점묘법도 해당된다.)에 진저리가 났던 그는 고갱이나 세잔이 추구하는 새로운 형태적 구성에 열렬히 감응했다. 화가는 사실적인 표현력보다 상상력으로 색채와 형태를 강화해야 한다는 폴 고갱의 대담한 생각은 반 고흐에게 해방구가 되었다. 사실주의와 인상파에서 구하지 못한 해답을 바로 폴 고갱이 들려줬던 것이다. 폴 고갱은 반 고흐가 파리에서 보낸 시절에 얻은 가장 특별한 존재였다.

그리하여 두 거물급 예술가, 새로운 것을 해내겠다는 의지가 하늘을 찌를 듯하고 무엇보다 고집불통인 두 화가가 남프랑스의 호젓한 마을의 노란 집에 함께 살게 되었다. 1888년 10월에서 12월 중순까지 9주 동안 두 화가가 한 지붕 아래 살며 그림을 그린 이 사건은 미술사에서 다시 보기 어려운 흥미진진한 사건이다. 고갱과 반 고흐는 함께 먹고 마시며 그림을 그렸다. 그림에 대해 이야기하고 으르렁거리며 싸웠다가 변덕을

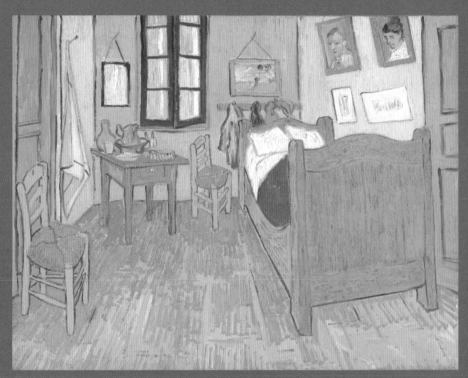

아를의 반 고흐의 방

1889년
캔버스에 유화
57.3×73.5㎝
오르세 미술관, 파리

부리며 잠이 들었다. 삶의 방식이 너무도 달랐던 두 사람에게 해피엔딩을
기대한 사람이 단 한 명이라도 있었을지 의문이다.

둘은 물감을 칠하는 방식부터 달랐다. 물감에 감정을 실은 것처럼
두껍게 바르는 반 고흐를, 물 흐르듯 가볍고 부드럽게 채색하던 폴 고갱
은 이해할 수 없었다. 그림을 위해 모든 욕구를 거세하며 침잠하는 사람
과 욕망을 즐기는 일을 뺴놓을 수 없었던 사람이란 점도 무시할 수 없었
다. 스스로를 가혹할 정도로 밀어붙이는 반 고흐의 폭력적인 열정에 진절
머리가 난 고갱이 작별인사도 없이 떠나면서 예술공동체는 제대로 시작
도 못 하고 사실상 끝이 났다. 빈센트의 절망감은 이루 말할 수 없었고, 귀
를 자르다 이웃들에게 쫓겨나 정신병원에 강제로 격리되기까지 했다. 공
교롭게도 고갱이 떠나기 직전 테오의 결혼소식을 담은 편지가 도착했으
니, 동생으로부터 물적 심적 지원을 받지 못하게 될 것을 염려한 빈센트
가 정신 줄을 놓아버린 것이라고 보는 사람도 있다.

1889년 1월에 그려진 〈귀에 붕대를 감은 자화상〉은 말을 아끼는
자신의 심경을 간절하게 드러낸다. 붕대를 감은 수척한 얼굴을 털모자로
가린 누추한 차림새의 화가는 여전히 이젤과 캔버스를 배경으로 존재한
다. 암흑 같은 시간을 어찌어찌 건너와 새로운 그림을 그리기 시작했음을
알려주는 작품이다. 깨어진 꿈과 처절한 고독 속에서도 계속 그리겠다는
의지를 다잡는 화가에게 안쓰러움을 느끼지 않는 사람이 있을까? 곰브리
치는 『서양 미술사』에서 반 고흐를 이렇게 말한다. "극도로 긴장된 감정
속에서 쓴 편지를 받아 볼 때 그 글자체나 필적을 보고 쓴 사람의 심리 상

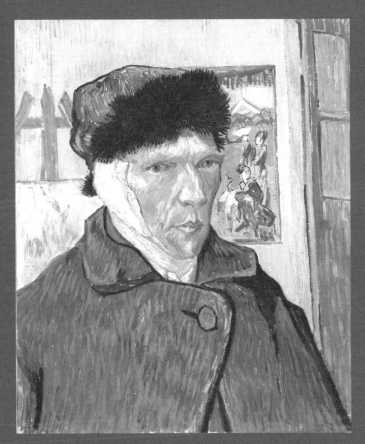

귀에 붕대를 감은 자화상

1889년
캔버스에 유화
60×49㎝
코톨드 갤러리, 런던

태나 글 쓰는 자세를 본능적으로 느낄 수 있듯이 고흐의 붓 자국은 그의 정신상태에 대해서 우리에게 직접적으로 말해주고 있다. 그 이전의 어떤 화가도 고흐만큼 시종일관 효과적으로 이런 기법을 구사하지는 못했다.”

하지만 이해받지 못했다는 슬픔과 뼛속까지 시린 고독감이라는 선입견을 제거하고 온전히 그림만 본다면, 반 고흐의 그림에선 손톱만큼도 불행의 흔적을 찾아볼 수 없다. 색채는 새벽을 여는 지빠귀의 노랫소리처럼 희망에 차있다. 하늘을 날아갈 듯 밝고 천진한 고양감이 찬란하게 쏟아진다. 책들, 촛불들, 별이 반짝이는 눈을 가진 초상화들, 나무 그루터기에서 바람에 쓰러질 듯 서있는 나무들까지 반 고흐는 우리 주변에 존재하는 사소한 것들을 어루만지듯이 다정하게 포착하고 눈부시게 표현한다. 반 고흐는 어떤 장면이든 사건의 중심으로 만들어버린다. 그리고 그의 그림은 너무도 많은 영감으로 가득해서 마음을 울컥하게 만든다. 우리를 부둥켜안고 뜨거운 악수를 건네는 것만 같다. 테오에게 보낸 무수히 많은 편지처럼, 그의 그림은 우리에게 보내는 마음으로 가득한 편지글이다.

빈센트를 살린 것, 빈센트가 살려낸 것

반 고흐는 해바라기의 화가이기도 하지만, 사이프러스의 화가이기도 하다. 파리에서 시작되어 아를에서 꽃을 피운 해바라기

처럼, 아를에서 시작되어 생의 마지막까지 그리고 또 그렸던 주제가 사이프러스나무다. 프로방스는 겨울에 '미스트랄'이라고 부르는 차고 건조하며 처절하리만치 강렬한 바람이 불어오는데, 이 강한 바람을 막기 위해서 사이프러스를 심는다. 묘지 주변에서 항상 볼 수 있는 나무이며 관을 짜는 데도 이 나무를 쓴다. 반 고흐의 사이프러스는 불타는 듯 이글거리며 하늘을 향해 뻗고 또 뻗는다. 밤이고 낮이고 바람 속에서도 어둠 속에서도 하늘에 닿으려고 거듭 애쓰는 존재처럼 보인다.

아를에서 발병한 정신병을 치료하기 위해서 반 고흐는 생 레미의 요양소로 자진해서 입소했다. 거기서 그는 모진 비림을 견디며 가장 외로운 곳에 서있는 나무, 마침내 인간의 죽음과 함께하는 나무, 결국 영성 속에 하늘과 맞닿는 나무, 영원히 순환하는 삶을 보여주는 나무를 만나게 된다.

Vincent van Gogh

"사이프러스는 여전히 나를 지배하고 있다. 아무도 내가 그들을 보는 것처럼 보지 못한다는 것이 놀라울 뿐이다. 해바라기 그림처럼 그것들로 캔버스에 무엇인가 해보고 싶다."

그는 1889년 6월 25일 테오에게 보내는 편지에 이렇게 썼다.

아무도 모르는 방식으로 보았다는 건 어떤 의미였을까? 2023년 여름 뉴욕 메트로폴리탄 미술관은 〈반 고흐의 사이프러스(Van Gogh's Cypresses)〉라는 전시회를 열어 반 고흐의 또 하나의 귀중한 모티브인 사이프

러스 그림 40여 점을 한자리에 모았다. 사이프러스는 아를에서부터 반 고흐의 그림 속에 이미 들어와 있었다. 원경의 지평선 끝자락에 그려진 조그마한 나무로부터 시작된 사이프러스 모티브는 〈별이 빛나는 밤〉에서 밤의 그늘이 내려앉아 자연물 모두가 일렁거리는 그 중심에 자리하기까지 여러 단계를 거쳤다.

메트로폴리탄 미술관이 소장한 〈사이프러스〉는 저 홀로 그림의 중심에서 우뚝 서서 덤불과 풀들과 구름과 낮에 나온 반달과 함께 불꽃 같은 생의 열망을 피운다. 프로방스를 덮친 미스트랄의 바람 소리가 들리는 것만 같은 〈사이프러스가 있는 밀밭〉에선 바람에 흔들리는 자연의 이미지 속에서 독보적인 존재감으로 자리한다. 그림은 달과 별을 덮은 푸른 물감 때문에 한참 들여다본 후에야 사이프러스를 인식하게 되는 〈별이 빛나는 밤〉으로 이어진다. 여기서는 모든 사물들이 똑같이 푸른색으로 존재하기에 그 어느 존재만 두드러지지 않는데 오히려 그래서 모든 존재가 반짝반짝 빛나 보인다.

전시회가 있던 기간에 〈뉴욕타임스〉는 〈사이프러스〉의 아래쪽 밀밭의 전경을 두껍게 바른 물감 사이에서 조약돌과 모래 들을 발견했다는 기사를 냈다.[11] 조약돌은 풀숲을 표현한 노랑과 초록색의 물감층에 자연스럽게 섞여있었다. 복원연구가들은 강한 미스트랄 바람 때문에 이젤에 놓여있던 그림이 풀밭으로 넘어졌고, 그때 흙모래와 돌조각이 두꺼운 물감에 섞인 것으로 결론지었다. 그림은 우리를 거센 바람이 부는 드넓은 밀밭으로 데려가, 강한 바람 속에서 겨우 몸을 가누며 거대한 자연 앞에 서

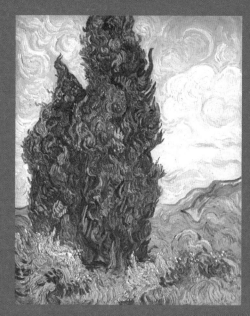

사이프러스

1889년
캔버스에 유화
93.4×74㎝
메트로폴리탄 미술관, 뉴욕

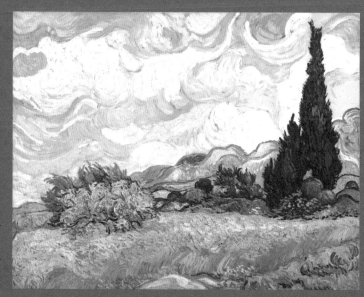

사이프러스가 있는 밀밭

1889년
캔버스에 유화
73.2×93.4㎝
메트로폴리탄 미술관, 뉴욕

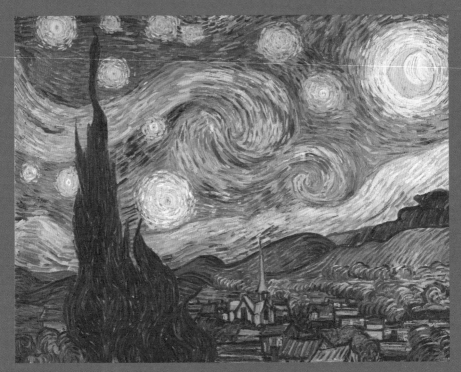

별이 빛나는 밤

1889년
캔버스에 유화
73.7×92.1㎝
현대미술관, 뉴욕

있는 화가를 보게 한다. 화구통에 담긴 녹색과 노랑과 푸른색의 튜브 물감, 돈이 없어 식사를 거르더라도 최고급을 고집했다던 그 물감, 그러다 마음이 무너지면 삼켜버리기도 했다는 그 물감이 이룬 것들을 보게 한다.

　이 시기 반 고흐의 작품에 대해서는 과대망상과 우울증이 새로운 이미지의 세계를 열었다고 보기도 하며, 반면에 그런 해석으로는 설명이 불가능하며 오히려 정신병에서 벗어난 해석이 필요하다는 의견도 있다. 다만, 화가가 내면의 사투를 치르고 있었음은 진실일 것이다. 그림은 이겨내겠다는 마음으로 전쟁을 치른 화가의 노획물이었다. 모든 것을 집어삼키는 파도처럼 너무나 많은 에너지를 쏟아부은 붓질과 두껍게 발린 물감은 캔버스에 존재하는 화가의 실존을 고스란히 느끼게 한다.

　키가 작은 사이프러스와 키가 큰 사이프러스가 나란히 서서 바람을 막아내는 모습이 반 고흐에게 다른 세계를 열어주는 열쇠가 되었을까? 식물학자들은 반 고흐가 사이프러스를 항상 두 그루씩 표현한 점에 주목한다. 사이프러스는 어미가 되는 나무 곁에 자식 나무가 자라는 특이한 성질을 갖고 있는데, 화가가 두 나무 사이의 관계를 꿰뚫어 본 것이라면 그 집요한 관찰력은 물론, 그림의 상징성에 더욱 많은 의미를 찾아야 할 것이다.

　사이프러스를 좇는다면 〈사이프러스와 별이 있는 시골길〉은 깊이 들여다보아야 할 그림이다. 하늘에 달과 별이 반짝이는, 두렵지도 어둡지도 않은 밤이다. 노란 밀밭의 중앙엔 하나로 합쳐진 두 그루의 사이프러스가 서 있다. 저 멀리 존재하는 집 한 채와 달리는 마차는 전원의 활기를

보여준다. 그리고 두 남자가 어깨를 맞대며 걸어온다. 이 그림에서 천문학자는 수성과 금성의 존재를 보고, 종교학자는 순례자의 흔적을 발견하며, 어떤 연구자는 죽음을 예감하는 화가의 마음을 읽는다. 반 고흐가 고갱에게 편지를 쓰면서 이 그림의 스케치를 그려 보낸 일이 있기에 함께 걷는 두 사람을 반 고흐와 고갱으로 보기도 한다. 오로지 상상력에 의지한 그림이라고도 하고, 천문학적으로 정확하게 표현되었으므로 분명 깊은 관찰력을 발휘한 그림이라는 의견도 있다.

　　　달과 별과 나무와 우정의 그림이라는 점은 확실하다. 반 고흐가 가장 이상적인 장소에서 가장 하고 싶은 일을 그리고자 했다면, 그래서 고갱의 조언대로 마음속에 떠오르는 것들을 상상에 맡겨 그린 것이라면, 그림에 담긴 아름다운 상징들을 어찌 이해하지 못하겠는가? 달과 별과 나무와 우정이 갖는 상징성은 영성과 불멸로 향한다. 푸른 밤을 날아서 노란빛 속으로. 반 고흐의 그림은 언제나 우리로 하여금 기분 좋은 모험을 떠나게 한다.

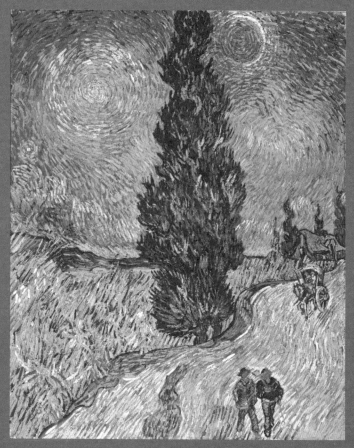

사이프러스와 별이 있는 시골길

1890년
캔버스에 유화
90.6×72㎝
크륄러-뮐러 미술관, 오테를로

가난한 사람들의
피에타

케테 콜비츠
Käthe Kollwitz

| 죽은 아이를 안고 있는 여인(6번 스테이트) |

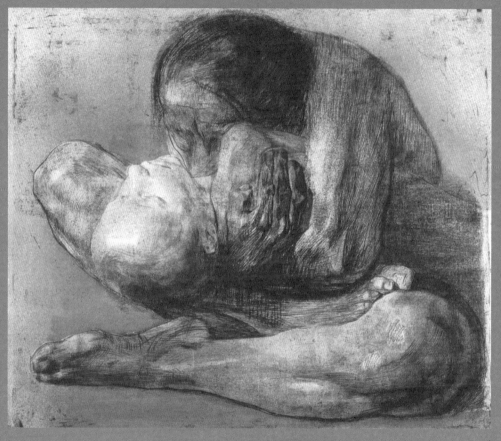

1903년
에칭, 드라이포인트, 사포질한 소프트그라운드 에칭, 연필, 금색판 리소그래프
41.5×48㎝
영국 미술관, 런던

어머니라는
이름으로

어미는 온 힘을 다해 어린것을 끌어안고 있다. 두 팔과 두 다리로 부여잡는 것으로 부족하여, 가슴과 배와 몸의 깊은 곳까지도 힘을 짜내어 아이를 안았다. 아이의 연약한 쇄골과 가슴팍에 어미는 코를 묻고 숨을 불어넣는다. 그 숨을 받아 다시 눈을 뜨기를 바라건만, 생명이 떠나간 어린것의 깨끗하고 말간 얼굴은 이미 다른 세상으로 떠나버린 뒤였다. 짐승처럼 변한 어미의 일그러진 미간이 곧이어 터져 나올 울부짖음을 예고한다.

특별한 관계에서만 가능한 포옹이 있다. 두 팔과 두 다리 그리고 온몸을 밀착한, 서로 떼어낼 수 없는 포옹. 온전히 나의 것인 소중한 존재만이 가능한 그런 포옹이다. 아이가 죽었는데, 감히 누가 아름다운 비극이라 부르는가! 온몸이 찢기는 아픔 앞에서 애도는 불가능하다. 애도는 문명의 행위이고, 어미의 고통은 본능적이고 동물적인 세계에서 서성거리고 있다. 우리는 심장을 찢는 고통이 우리 모두의 얼굴을 그처럼 만들 것임을 알고 있다. 그 얼굴은 어느 시대에도 어느 나라에도 존재했고 앞으로도 존재할 것이라는 사실에 참을 수 없는 슬픔이 찾아온다. 우리는 알게 된다. 이 얼굴은 우리 모두의 얼굴이라는 것을.

검은 선으로 표현된 신산한 삶은 더 이상의 색은 필요하지 않다는 듯 적확하고 간결하다. 아이의 얼굴은 가볍고 섬세한 선으로 그려 선량한

햇살이 닿은 것처럼 무구하고, 삶에 찌들어 늙어버린 어미의 굳은 몸에는 유난히 많은 선과 뭉개진 그림자가 존재한다. 검은 선이 여러 번 긁고 지나간 어미의 팔과 다리는 노동하는 자의 근육과 상처를 갖게 되었다.

　이 여인의 신체 주위에 흙색에 가까운 금색이 부드럽게 칠해져 있다. 남루한 어미의 몸에 성모의 후광을 입히려 했던 것일까? 그렇다면 이 그림을 '피에타'라고 보아도 되겠다. 죽은 예수를 안고 "자비를 베푸소서."라고 간절히 기원하는 성모의 비통한 모습을 그려낸 피에타는 가장 순도 높은 신앙을 일깨우는 표상이다. 케테 콜비츠는 가난한 사람들이 주인공인 피에타를 그렸다. 그 어머니를 위로하되 종교적인 의미는 조금도 담고 싶지 않았던지, 후광은 반짝이는 금색이 아니라 현실적인 흙의 색에 가깝다.

　〈죽은 아이를 안고 있는 여인〉은 케테 콜비츠의 예술세계를 상징하는 작품이다. 케테 콜비츠는 독일의 국경 안에서 독일인의 정체성으로 살았으나, 결코 국가에 속박되지 않았던 예술가다. 그는 노동자들, 가난한 사람들과 가까운 곳에서 그들의 삶을 바라보았고, 판화의 검은 선에 이들이 처한 고통과 저항의 순간들을 담았다. 인쇄매체의 삽화나 포스터로 공개되는 판화는 삶의 문제를 가장 빨리 반영하고 사람들에게 가장 빨리 전달되는 예술 장르였다. 예술이 교양 있는 계층만 향유하는 것이 아니라, 광범위한 대중에게 다가갈 수 있어야 한다는 신념으로 케테 콜비츠는 판화가가 되었다.

　독일의 역사 속에서 발견한 민중의 저항정신을 그린 〈직조공 봉

Käthe Kollwitz

〈직조공 봉기〉 연작 중 '직조공들의 행진'

1893~97년(인쇄 1931년)
에칭
21.4×29.7㎝
현대미술관, 뉴욕

〈농민 봉기〉 연작 중 '밭 가는 사람들'

1907년
에칭, 드라이포인트, 애쿼틴트, 사포질한 소프트그라운드 에칭
31.5x45.7㎝
쿤스트 뮤지엄, 바젤

기〉 연작(1893~97), 〈농민 봉기〉 연작(1903~08)은 19세기 말의 시대와 맞물려 큰 반향을 일으킨 작품들이다. 대중과 가장 가까운 예술을 하고 있다고 자부했고 아픔과 저항의 이야기로 사회를 고발하는 메시지를 계속 던지고 있음에도 불구하고, 케테 콜비츠는 민중의 삶이 더욱더 큰 고통 속으로 추락하는 것을 목격하게 된다. 그는 자신의 예술이 달라져야 한다는 내면의 소리를 들었다. 수많은 서사가 중첩된 연작 시리즈 말고, 가장 단순한 조형에 본질적인 이야기를 담는 방식을 찾아 나섰다. 본질의 핵심은 바로 죽은 아이를 안고 있는 어머니, 피에타였다. 케테 콜비츠의 손은 슬픔 속에서 구원의 희망을 바라는 비련의 어머니가 아니라, 동물적인 힘으로 섬뜩한 운명과 힘겨루기를 하는 고통스러운 어머니를 탄생시켰다.

어미의 얼굴은 케테 콜비츠 자신이고, 아이는 일곱 살이던 막내아들 페터다. 케테 콜비츠는 페터를 안고 이리저리 자세를 취하면서 거울에 비친 모습을 스케치하며 무척 힘들게 작업을 이어갔다. 그녀 자신도 일하는 어머니였고, 큰아들 한스는 병까지 앓고 있었다. 온통 걱정과 피로에 휩싸인 엄마의 얼굴을 어린아이라고 모를 리가 없었다. 자신이 힘들까 걱정하는 엄마에게 어린 페터는 괜찮다는 위로의 말을 건넸다. 아직 품을 벗어나지 못한 아이들에 대한 안타까움과 애타는 마음은 그림 속 어머니의 비통함에 진실을 더했다.

그렇지만 누구도 이 작품이 미래를 예견하게 될 줄은 예상치 못했다. 십여 년이 지난 1914년 제1차 세계대전이 터지자, 갓 열여덟 살이 된 페터는 부모의 만류에도 불구하고 지원병으로 전쟁터에 나갔고 첫 전투

에서 전사하고 말았다. 콜비츠 부부는 경험 없는 어린 지원병이 전투에서 결코 살아남을 수 없음을 알면서도 아들의 뜻을 존중할 수밖에 없었다. 아들의 예견된 죽음은 깊은 절망을 이끌고 왔다. 그림의 여인은 아이의 체취를 맡으며 슬퍼할 시간이라도 있었지만, 콜비츠는 전장에서 죽어 묻힌 아들의 유해를 보지 못했다. 이 그림은 이토록 가까이서 따뜻하게 숨 쉬던 아이를 안고 있던 그날을 떠올리게 했을 것이다. 아이를 잃은 어머니는 상상의 인물도, 그녀가 생애 내내 그려온 길거리의 노동자도 아닌, 바로 예술가 자신이었다.

케테 콜비츠는 슬픔을 이겨내기 위해서 더욱 큰 슬픔 속으로 걸어 들어갔다. 〈더 이상 전쟁은 있어서는 안 된다(1924)〉, 〈독일 아이들이 굶고 있다(1924)〉와 같은 반전 포스터와 인쇄물을 창작했고, 전쟁이 끝나고 살아남은 사람들의 사무치는 슬픔과 고통에 집중한 〈전쟁〉 연작을 시작했다. 파탄에 이른 경제상황으로 가족을 잃은 심리적 고통이 치유되기는커녕, 빵 한 덩이 구하기도 어려운 시절이 이어졌다. 케테 콜비츠는 예술가의 본분을 다하기 위해 애썼다. 그가 바라는 건 부당한 죽음이 더 이상 생겨나지 않는 것이었고, 부당함을 목격한 자의 책임을 다해 그가 본 것을 말하고자 했다. 평화주의자이고 진보주의자인 케테 콜비츠는 이제 반전주의자의 걸음을 시작했다.

가장 본질적인 이야기는
어떻게 창조되는가

〈죽은 아이를 안고 있는 여인〉은 동판화로 보기 어려울 만큼 표현력이 탁월하다. 손으로 그린 것처럼 선의 표현이 자연스럽고 색채를 문질러 펼친 듯한 부드러운 그림자는 격렬한 인물의 감정을 강하게 끌어올리는 효과가 있다. 콜비츠는 이 작품을 동판화 중에서도 소프트그라운드 에칭으로 구현했다. 왁스를 입힌 동판에 날카로운 도구로 선을 그려서 부식시키는 방식인데, 왁스 표면에 다양한 테스처를 만들 수 있어 작가의 손맛대로 독특한 결과물이 나오는 기법이다.

이렇게 처리된 동판화에 연필로 선 터치를 더한 뒤 석판화의 방식으로 배경에 부드러운 금색을 물들였다. 동판과 석판을 함께 작업하는 것은 매우 독창적인 작업이었다. 석판 기법에 자신이 있던 콜비츠는 작품의 완성도를 위해서 다양한 방식으로 실험을 감행했다. 판화는 도구를 다루는 기술의 연마에 따라 작품의 품질도 달라진다.

〈죽은 아이를 안고 있는 여인〉은 최종 에디션을 찍기 전에 여덟 차례의 시범 작업(이를 스테이트라고 부른다.)을 거쳤다. 영국 미술관이 소장하고 있는 3번, 6번, 7번 스테이트와 뉴욕 현대미술관이 소장한 8번 스테이트를 비교해 보면, 콜비츠가 가장 좋은 해답을 찾기 위해 어떤 과정을 거쳤는지 살필 수 있다. 콜비츠는 선을 굵고 강하게 표현하기도 하고, 선을 가늘고 부드럽게 만들기도 했다. 배경에 균일하지 않은 흔적을 남기거나

여인의 몸 주변을 은은한 금빛으로 덮기도 했다. 이 과정에서 선을 새긴 동판을 추가하기도 하고, 다양한 컬러의 석판 과정을 추가했으며, 색지, 연필, 목탄, 수채화 등 섬세한 매체를 넣거나 빼기도 했다.

작업은 최종으로 향해 갈수록 점점 단순하고 담담해졌다. 8번 스테이트는 그간의 작업들이 보여주는 과감하고 혼란하며 찬란한 과정을 싹 감추려는 듯, 텍스처도 금색도 모두 제거한 담담한 바탕에 섬세한 선으로 표현하고 짙은 그림자로 그 위를 덮었다. 그 이유를 더듬어보면, 화려하고 아름다운 것, 감정을 강요하는 것, 어머니를 종교적인 존재로 부각시키는 것을 모두 제거하고, 어머니의 행위 그 자체에 집중하려는 의도라고 생각된다. 가장 선명하고 단순하게, 사람들에게 직접적으로 다가가는 그림을 만들고자 한 것이다.

동판(에칭), 목판(우드컷), 석판(드라이포인트), 공판(실크스크린)의 네 가지 기법은 기술은 물론 판화의 표현 영역도 서로 다르다. 케테 콜비츠는 섬세한 선이 돋보이는 동판에서 시작하여 부드러운 표현이 가능한 석판을 겸하다가 단순하고 강렬한 이미지의 목판으로 표현 영역을 확장해 나갔다. 콜비츠는 가슴을 울리는 충격적인 주제와 표현으로도 우리에게 시사하는 바가 크지만, 판화의 기법 연구를 끝까지 파헤쳐 모든 영역에서 탁월한 성과를 이룩한 예술가로 평가받기도 한다.

콜비츠는 예술가이자 노동자로서 투철한 직업의식과 태도를 갖고 있었다. 긴 시간을 요하는 연작으로 작가적 입지를 다지면서, 잡지 삽화용으로 제작된 작은 그림들이나 집회와 전시회에 사용될 포스터, 선전용

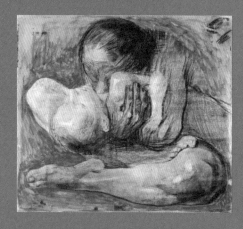

죽은 아이를 안고 있는 여인(3번 스테이트)

1903년
에칭, 드라이포인트, 사포질한 소프트그라운드 에칭,
금색 수채화, 연필, 목탄
42×48㎝
영국 미술관, 런던

죽은 아이를 안고 있는 여인(7번 스테이트)

1903년
에칭, 드라이포인트, 사포질한 소프트그라운드 에칭,
녹색과 금색 수채화
41.5×48㎝
영국 미술관, 런던

죽은 아이를 안고 있는 여인(8번 스테이트)

1903년
에칭, 드라이포인트, 사포질한 소프트그라운드 에칭
41.2×47.1㎝
현대미술관, 뉴욕

삽화 등으로 대중과 직접 만났다. 그는 항상 '신속하게 완성하고, 대중적으로 표현하며, 예술적으로 살아남을 가능성을 확보할 것'을 염두에 두었는데, 이 시대 예술가들이 치열하게 다투는 방식과 그리 다르지 않다. 그의 삶을 들여다보면 "성공에 대한 기대보다는 실패하지 않기 위해"라고 일기에 남긴 그의 예술적 태도에 더욱 공감하게 된다.

> "동판화는 더는 못 하겠다. 이번 한 번만 하고 안 하련다. 석판화는 종이가 너무 많이 든다. 게다가 돌을 화실에 운반하려면 돈을 주고 사람을 부려야 한다. 그리고 석판화로 나오는 작품도 신통치 않다. 나는 장애물에 부딪히면 늘 그에 굴복하고 만다. 바를라흐를 보면 그는 나름대로 그것을 돌파했다는 생각이 든다. 바를라흐처럼 목판화를 해볼까? 과거에는 이런 생각이 들 때마다 내가 석판화에 천부적인 소질이 있다고 생각했다. 어쨌든 요즘 유행하듯 목판화와 석판화를 혼합하는 기법은 사용하지 않겠다. 내게 중요한 것은 오직 표현을 잘해낼 수 있는 기법을 구사하는 것이다."
>
> _1920년 6월 25일의 일기[12]

목판과 석판을 혼합하는 방식은 에드바르 뭉크를 포함해서 독일의 표현주의 화가들까지도 자신의 전유물처럼 활용하고 있었다. 케테 콜비츠는 표현주의는 물론, 어느 유파에도 속하지 않았고 유행하는 방식들

과 거리를 두면서 자신만의 표현을 계속 끌어올리고자 했다. 목판화라는 새로운 장르는 돌파구가 되어주었다. 〈전쟁〉 연작은 목판의 특성을 간파한 콜비츠가 더욱 간결해진 조형과 단순명료하고 과감한 표현력으로 완성한 작품이다.

〈전쟁〉 연작은 이전보다 단순해진 구성, 강렬하게 부딪히는 흑백의 면과 선이 그들이 사는 세상의 아픔을 통렬하게 드러낸다. '희생', '자원병', '부모', '어머니들', '과부I, II', '민중'의 제목을 가진 일곱 점의 그림에는 사랑하는 아이들이 전쟁의 희생양이 되어버린 시대, 아이를 잃은 슬픔에 고통받던 민중들이 마침내 남은 아이들을 지키기 위해 결연하게 일어서는 장면들이 담겼다. 케테 콜비츠는 학살의 현장도 영웅적인 전투도 그리지 않았고 구체적인 사건을 다루지도 않는다. 그가 그린 건 되돌릴 수 없을 만큼 절망적인 곳까지 추락하는 세계를 더 이상 참지 못해 터져 나오는 분노, 그것이었다.

1922년에 제작에 들어간 〈전쟁〉 연작은 1923년 세 번의 에디션을 찍고, 1924년 베를린에 설립된 국제반전미술관에 전시되었다. 이 작품은 아들을 잃은 어머니, 전쟁을 겪은 시민, 경험한 것을 말해야 할 책임을 가진 예술가인 콜비츠의 모든 것을 말하고 있다. 콜비츠는 로맹 롤랑에게 쓴 편지에 이렇게 밝히고 있다.

"나는 그 전쟁을 형상화하려고 무던히 애썼음에도 포착해 낼 수 없었습니다. 이제야 비로소 내가 말하고자 했던 것을 어느

Käthe Kollwitz

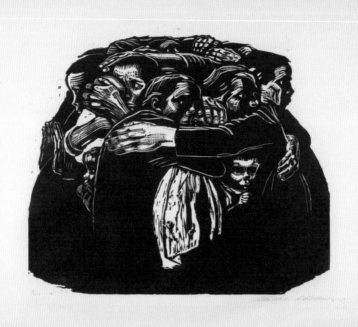

〈전쟁〉 연작 중 '어머니들'

1921~22년(1923년 인쇄)
목판화
34.3×40㎝
현대미술관, 뉴욕

정도 말해줄 목판화 연작을 완성하게 되었습니다. 이 작품들
은 마땅히 온 세계를 돌아다니며 이렇게 말해야 할 것입니다.
보시오, 우리 모두가 겪은 이 참담한 과거를."[13]

예술이 된
수많은 어머니들

〈전쟁〉 연작에도 〈죽은 아이를 안고 있는 여인〉의 그
림자가 드리워져 있다. 아이의 죽음을 슬퍼하는 부모, 아버지를 잃은 아
이를 태중에 품고 비통해하는 어머니, 아이들을 끌어안고 서로 몸으로 밀
착하고 연결하여 신체의 바리케이드를 만든 어머니들이 있다. 그동안 콜
비츠는 다양한 여성들의 면면을 표현해 왔지만, 앞으로는 아이를 결단코
지키겠다는 어머니의 모습으로 존재하게 된다. 모든 이야기가 이 하나의
주제, 하나의 이미지로 수렴되면서 콜비츠는 인간의 고통을 대변하는 예
술가가 되었다.

물론, 콜비츠는 다양한 주제를 넘나들며 놀라운 이미지들을 창조
했다. 케테 콜비츠 미술관(쾰른)의 소장품과 작품 가이드는 콜비츠의 세
계를 총체적으로 바라보기에 충분한 정보와 통찰을 준다. 영국 미술관에
소장된 콜비츠 컬렉션은 채색 판화와 주류에서 벗어난 다양한 주제의 작
품들에 깜짝 놀라게 된다. 무엇보다 콜비츠는 자화상으로 유명하다. 젊은

시절부터 나이 든 얼굴까지 깊이 사색하는 얼굴, 때론 저돌적인 눈빛으로 응시하는 자신의 얼굴을 수백여 점 남겼다. 여성의 누드도 그렸다. 전통적인 누드와 거리가 먼 일하는 여성의 몸을 보여주는 누드화는 탄탄한 근육이 움직이는 인간의 몸을 세밀하게 들여다보게 한다.

만년에는 콜비츠가 "나의 조각품은 자리바꿈한 판화가 아닌가?"라고 말한 바대로, 판화로 보여줬던 세계가 고스란히 조각으로 옮겨갔다. 판화가 사회참여적인 작업이라면 조각은 재료를 매만지며 내면의 형태를 끄집어 내는 작업으로, 두 장르는 작가적 태도에서 차이가 있다. 콜비츠의 조각은 내면에서 꿈틀거리는 형상들이 오랜 시간에 걸쳐 완전한 형태를 갖추고 세상 밖으로 나온 것이라는 인상을 준다.

그 모든 주제들 중에서 가장 핵심은 바로 어머니다. 〈죽은 아이를 안고 있는 여인〉에서 파생된 수많은 어머니들이 콜비츠 예술의 중심에 존재한다. 콜비츠는 다양한 어머니상을 남겼다. 죽은 아이를 안고 비통해하는 모습으로도, 살아있는 아이를 끌어안으며 끝까지 지키겠다는 모습으로도. 케테 콜비츠가 만든 어머니는 그 자신의 등가물이다.

케테 콜비츠는 "나는 모든 방향에서 투쟁했다. 주로 우파들과 싸웠지만, 좌파와도 싸웠다."라고 말했다. 가장 처절하게 싸운 것은 예술과의 싸움이었다. 그렇다면, 죽음에 이른다 해도 끝나지 않을 이 괴로운 싸움에 지지 않기 위해서, 이 싸움의 도구로 어머니를 선택한 것은 아닐까? 죽은 아들, 죽어가는 조국, 죽어버린 지식과 철학을 감당하기 위해서 함께 짐을 나눠줄 존재로 어머니를 동반한 것은 아닐까?

그러나 콜비츠 자신은 숭고한 어머니이기를 거부했다. 자상한 어머니도 아니었고, 그렇다고 자상한 할머니도 아니었다. 대신 아이들을 진지하게 대했고, 아이들의 이야기를 경청했다. 그리고 콜비츠는 언제나 아래층 작업실에서 일하는 어머니였고, 정의롭고 친절한 할머니였다.[14]

케테 콜비츠의 삶은 매 순간이 자신과의 치열한 투쟁이었다. 이는 신념을 지키기 위한 투쟁이라 해도 옳을 것이다. 그는 사회사상가인 외조부모의 영향으로 견실한 철학을 가진 지식인으로 성장했다. 그 자신이 노동자 그룹에 속한 것은 아니었지만, 의사인 남편이 저녁마다 돌보는 노동자들과 항상 가까이 있었다. 그녀는 힘겹게 일하고 아이를 돌보는 여자, 아무리 일해도 가난에서 벗어나지 못하는 남자, 배고프고 아픈 아이를 지켜보았고, 그들의 삶을 잘 알았다. 평생 사회민주주의를 신봉하고 부당한 죽음과 불합리한 구조를 비판해 왔다. 혁명을 지지하고 전쟁을 반대하며 여성의 역할을 긍정했다. 그는 소련과 미국과 중국에서 동시에 환호했던 예술가였다.

그럼에도 콜비츠는 사회주의 정당에 가입하거나 여성운동에 몸담지 않았다. 그는 혁명가가 아니라 매일을 일하며 살아가는 노동자를 추앙했으며, 여성의 권리가 아니라 고통받는 사람들의 마음을 어루만졌다. 여성 최초로 프로이센 예술 아카데미의 교수로 임명되었다가 나치의 집권에 반대성명을 냈다는 이유로 퇴출되었을 때, 작품의 전시와 판매는 물론 제작마저도 어렵게 된 상황에서도 그는 꺾이지 않았다. 케테 콜비츠에게 예술은 다른 노동자처럼 살기 위해서 매일 하는 일이었기 때문이다.

몸에 밴 투철한 태도로 매일 예술이라는 노동을 하는 사람으로 살았던 그는 어떤 예술가가 되려고 했을까? 그가 남긴 글에서 답을 유추해 본다.

"천재가 된다면 훨씬 앞서가면서 새로운 길을 개척해 보겠지만 좋은 예술가는 천재의 뒤를 좇으면서 그동안 사라진 끈을 복구시켜야 한다."[15]

천재 예술가와 좋은 예술가, 그는 그 사이에서 갈등하지 않았다. 그가 해야 할 일은 언제나 좋은 예술가 쪽에 있었다.

보시오,
우리 모두가 겪은 참담한 과거를

〈죽은 아이를 안고 있는 여인〉을 완성한 이듬해인 1904년, 서른일곱이 된 케테 콜비츠는 파리에 체류하면서 예술가들과 만났다. 로댕의 아틀리에를 방문하여 큰 감명을 받았고, 줄리앙 아카데미에서 조각수업에 참여하기도 했는데, 이 시기부터 콜비츠의 세계에 조각이 자리 잡았다. 실제로 조각과 가까워진 것은 아들이 죽은 1914년 이후다. 어머니로서 죽은 아들의 형상을 만들지 않을 수 없었기 때문이었다. 슬픔

의 끝에서 마침내, 1932년 아들 페터가 묻힌 전사자 묘역에 얼굴을 떨군 채 슬픔에 젖어있는 부모의 조각상 두 점을 세울 수 있었다.

나치의 압박으로 판화 작업이 어렵게 되자, 그는 작은 조각에 몰두했다. 조각으로 구현된 콜비츠의 작품들은 분명하게도 목판화의 연장선에 있음을 단박에 알아차릴 수 있다. 콜비츠는 직접 대리석을 깎고 청동으로 주형을 뜨는 조각가는 아니었다. 왁스로 빚은 소형 조각을 내놓았고, 제조소의 장인들이 이를 큰 작품으로 제작했다. 지금까지 남아있는 왁스 조각은 43점이며, 이 중에서 17점이 청동으로 제작되었다.

어머니라는 주제는 조각에서도 돋보인다. 분연히 일어나 아이들을 지키기 위해 몸들을 서로 엮은 〈어머니들의 탑〉은 〈전쟁〉 연작 중 '어머니들'을 곧바로 떠올리게 하고, 웅크린 채로 두 아이를 끌어안고 있는 〈두 아이를 안고 있는 어머니〉는 〈죽은 아이를 안고 있는 여인〉과 이어진다. 이 작품은 애초에 어머니가 한 아이를 안고 있었는데, 케테 콜비츠의 며느리 오틸리에가 쌍둥이를 낳자 아이 하나를 더하여 두 아이를 안은 어머니가 되었다. 어머니의 조각은 온몸을 밀착하는 행위가 얼마나 인간적인 것인지를, 그리고 강력하게 끌어안은 몸에서 화합, 애정, 연대, 보호, 책임과 같은 공동체를 지키는 신념들이 발생한다는 것을 보여준다. 인간의 원초적인 감각을 형상화한 조각은 차가운 청동이란 사실을 잊게 만들 정도로 따스하고 열렬한 감정의 덩어리로 보인다. 조각은 가난하고 슬픈 사람들을 숭고한 존재로 우리 눈앞에서 일으켜 세운다.

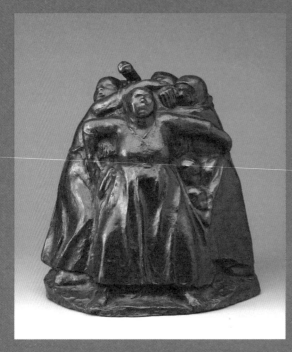

어머니들의 탑

1937~38년
청동
28.1×27.5×28.7㎝
케테 콜비츠 미술관, 쾰른

두 아이를 안고 있는 어머니

1932~36년
청동
76×85×80㎝
케테 콜비츠 미술관, 쾰른

나치의 압박 속에서도 독일 예술계의 지지자들과 국내외 애호가들의 우호적인 지원 덕분에 콜비츠의 활동은 이어질 수 있었다. 그러나 제2차 세계대전의 발발은 재앙이 다시 시작된 것과 같았다. 전쟁의 소용돌이 속에서 베를린의 집과 작업실이 폭격의 위험에 처하자 콜비츠는 문화계 인사들의 도움으로 모리츠부르크라는 작은 도시에 은둔할 수 있었다. 전쟁의 시간은 거대한 죽음이었다. 손자 페터가 전장에서 죽고 또 수많은 죽음을 매일 목격하면서 의지의 예술가조차도 한계에 다다르게 되었다. 생의 대부분을 함께했던 일기에 케테 콜비츠는 이렇게 썼다. "나의 시대는 갔다."[16] 1945년 봄, 그는 종전을 보지 못하고 숨을 거두었다.

콜비츠가 바랐던 평화는 여전히 찾아오지 않았다. 그의 조국은 두 조각이 난 채로 서로를 향해 총구를 겨눴고, 하나로 통일된 후에도 화합의 어려움을 겪었다. 나치 시대에도 지지자들과 예술 애호가들의 협조로 국립미술관에 소장되었던 케테 콜비츠의 작품들은 독일이 동과 서로 분단되고 냉전이 시작되자 아무도 꺼내주지 않는 암흑 속으로 빠져들었다. 서독에서는 러시아의 사회주의 혁명에 지지를 표현했던 이력이 문제가 되었고, 동독에서는 끝내 사회주의 노선을 지지하지 않았던 것이 문제가 되었다. 독일 어느 미술관도 케테 콜비츠를 수집하지 않았고, 전시회도 열리지 않았다. 그런 이유로 미국이나 아시아 등지로 콜비츠의 그림이 흘러들어 갔다. 케테 콜비츠가 독일 국민들 앞에 다시 나타난 것은 독일이 통일이 된 후인 1993년, 헬무트 콜 총리의 요청으로 동서의 화합과 전쟁의 회복을 기원하는 기념관인 '노이에 바헤'에 케테 콜비츠의 〈피에타〉 조

각을 봉안하면서였다.

　노이에 바헤는 베를린에 자리한 '전쟁과 독재 피해자 추모 공간'이다. 문도 없고 지붕도 없는 열린 기념 공간의 중앙에 케테 콜비츠의 청동 조각 〈피에타〉가 자리한다. 어린 티를 갓 벗어났을까, 어머니의 품에 기대어 잠든 것처럼 보이는 아이는 세상의 질서를 깨닫기도 전에 생명을 잃었다. 가난한 어머니는 어깨와 머리를 두른 숄로 생기를 잃은 아이의 얼굴을 덮어준다. 어머니는 이전과 달리, 고통에 사무치는 얼굴이 아니라 깊은 고뇌에 빠진 얼굴이다. 슬픔과 고통은 침묵 속에서 메아리친다. 콜비츠의 작품에 등장하는 모든 아이는 아들 페터이고 콜비츠가 그린 모든 어머니는 콜비츠 자신이다.

　'피에타(Pietà)'는 '자비를 베푸소서.'라는 뜻을 가진 말로, 성모 마리아가 죽은 예수의 시신을 무릎에 안고 애통해하는 구도를 띤 도상이다. 매장하기 전에 자식을 안고 최후의 이별을 고하는 성모의 모습을 성상화한 것은 중세 독일에서 시작된 전통이다. 저녁기도상이라는 조촐한 이름으로 불렸던 피에타는 르네상스 거장 미켈란젤로에 이르러 확실한 종교성과 상징성을 갖게 되었다. 종교적인 의미에서 피에타는 애도의 장면이자, 부활을 예고하는 경배의 장면이다. 구원을 위해 기꺼이 희생제물이 된 아들을 안은 마리아의 비탄은 순종과 희망까지도 포함한다.

　그러나 현실에서 죽음은 영원한 상실이며, 그 상실감은 통제할 수 없는 슬픔과 저항, 회복이 더딘 트라우마와 함께 온다. 콜비츠는 누추한 옷을 입은 가난한 어머니를 성모의 반열에 놓았고, 인간이 살아가면서 겪

피에타

1937~39년
청동
37.9×28.6×39.6㎝
케테 콜비츠 미술관, 쾰른

는 무상한 감정들도 숭고한 것으로 이름 붙일 수 있게 되었다. 노이에 바헤의 〈피에타〉는 그 누구도 아닌 우리 모두를 껴안고 대신 슬퍼하고 눈물을 흘려줄 어머니, 우리 모두가 공감하는 어머니다. 우리는 시대와 장소를 넘어 그 슬픔이 무엇인지 안다. 우리 모두에게 그와 닮은 역사가 있으므로. 어느 시대, 어느 민족, 어느 국가에게나 되돌릴 수 없는 슬픔의 시절이 있다. 그토록 반전을 부르짖으며 민중의 힘에 기댔지만, 그녀의 조국 독일은 다시금 전쟁을 일으켰고, 이전보다 더 많은 사람들이 희생되었다. 그 전쟁은 예술가 자신에게도 예외가 아니어서 그는 결국 평화로운 죽음을 얻지 못했다. 전쟁의 끝은 평화가 아니라 새로운 전쟁이었고, 세상은 끝없는 죽음의 무도를 이어왔다.

　〈전쟁〉 연작이 나온 후 백 년 동안 벌어진 국제 정세는 케테 콜비츠의 슬픔을 전 세계적으로 확산시키기 충분했다. 중국과 한국에서, 베트남과 러시아에서, 오키나와와 르완다에서, 동독과 서독에서, 보스니아와 시리아, 이라크에서 벌어진 전쟁들은 아무런 승산 없이 깊은 상처만 남겼다. 우크라이나는 여전히 꺼지지 않은 화염 속에 있고, 이스라엘은 팔레스타인을 지도에서 지우려는 듯 폭탄을 퍼붓는다. 전쟁의 포화는 지난 백 년간 계속되었다. 그럼에도 세계의 다른 쪽에서는 '전쟁으로 민족의 명예는 회복될 수 없고 전쟁은 지속적인 전쟁을 부른다.'는 생각을 명확히 했던 케테 콜비츠의 작품들을 끊임없이 호출한다. 가장 먼저 찾는 작품이 〈죽은 아이를 안고 있는 여인〉이다.

　2019년 영국을 순회한 〈예술가의 초상: 케테 콜비츠(Portrait of the

Artist: Käthe Kollwitz)〉 전은 시대의 암흑기를 그림으로 헤쳐 나온 예술가의 삶을 소개하면서 〈죽은 아이를 안고 있는 여인〉을 중심에 두었다. 2024년에는 뉴욕 현대미술관도 미국 최초로 케테 콜비츠의 대규모 회고전을 개최하면서 모두 여덟 점의 〈죽은 아이를 안고 있는 여인〉을 한자리에 소개하며 예술가의 끊임없는 노력을 보여주고자 했다. 우리에게도 케테 콜비츠는 낯설지 않다. 2015년 서울시립미술관 북서울관에서 〈전쟁〉 연작을 포함하여 오키나와 사키마 미술관의 케테 콜비츠 컬렉션을 걸었다. 사키마 미술관은 사키마 미시마 관장이 전쟁과 점령으로 얼룩진 오키나와의 역사를 기억하기 위해 설립했으며, 학살과 만행, 인간성의 말살과 인간들의 저항을 다룬 작품들을 수집하고 전시하는 특별한 미술관이다.

　　사키마 관장은 케테 콜비츠의 오랜 컬렉터이기도 하다. 그는 인터뷰에서 대학생이던 1970년대 어느 전시회에서 〈죽은 아이를 안고 있는 여인〉을 접하고 강한 충격을 받았다고 말했다. 이날 케테 콜비츠라는 예술가에게 매료된 그는 케테 콜비츠의 작품을 소장하면서 미술수집가의 길로 들어섰다. 케테 콜비츠가 오키나와의 슬픔과 통했기 때문이었다. 오키나와에도 수많은 죽은 아이를 안고 울부짖는 어머니들이 있었다. 그곳에도 케테 콜비츠가 있었다. 전쟁을 겪고 평화를 바라는 곳이라면 어디라도 케테 콜비츠가 있다.

색채로 쌓아 올린
산

폴 세잔
Paul Cézanne

| 생트 빅투아르 산 |

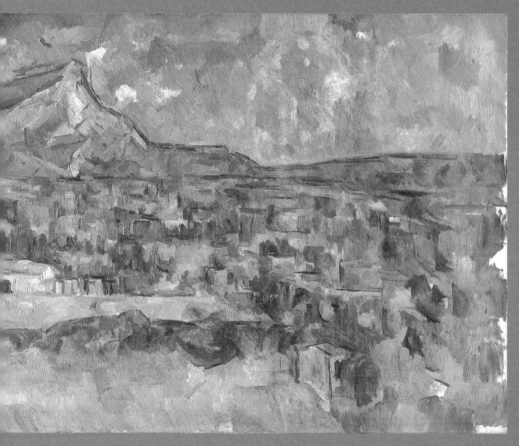

1902~06년
캔버스에 유화
57.2×97.2㎝
메트로폴리탄 미술관, 뉴욕

세잔의 작품을
단 한 점만 훔친다면

세잔의 작품을 대할 때는 그림을 제대로 읽어주는 위대한 친구가 곁에 있기를 바라는 마음이다. 마음을 흔드는 감정의 표출도, 내면을 꿰뚫는 정성스런 소묘도 없는, 주제도 상징도 없는 이 그림들을 어째서 위대하다 하는지 말해줄 수 있는 친구 말이다. 풍경도 사물도 인물도 두루 그렸지만, 산도 사람 같고 사람도 사물 같아서 어쩐지 장르를 구분하기가 무색해진다. 그런데도 폴 세잔에게는 '현대미술의 창시자'—'현대미술의 아버지'라고도 한다. 세잔 스스로도 '현대미술의 개척자'라는 표현을 수줍어하면서도 썼다고 한다.—라는 신화적인 수식어가 따라다닌다. 자연을 있는 그대로 구현하려 했다는 점에서는 인상주의와 같은 선상에 있지만, 재현의 방식에 있어서는 다른 길을 걸었기에 고갱, 반 고흐와 함께 후기인상주의로 구분한다.

미술사적 평가에서 빠져나오면, '화가들의 화가'라는 난해한 수식어 앞에 도착하게 된다. 부유한 예술가 피카소는 세잔의 그림을 사서 간직했고, 가난한 예술가 디에고 리베라는 앙부아즈 볼라르가 운영하던 갤러리 쇼윈도에 걸린 그림을 온종일 꼼짝도 않고 바라보면서 그림을 흡수했다. 놀랍게도 세잔은 일본, 그리고 근대 경성에서도 환영받는 존재였다. 1930년대 경성에서는 이제 막 붓을 든 학생들이 세잔과 반 고흐를 추앙하며 모방하느라 여념이 없었다. 화가이자 미술평론가인 김주경은

1939년 세잔 탄생 100주년을 기념하여 〈동아일보〉에 칼럼을 쓰면서 미켈란젤로보다 더 위대한 작가라고 높이 평가했다. 물론 김주경의 그림도 세잔의 영향을 받았음을 부인할 수 없다.

"근대회화를 말할 때 우리는 세잔의 이름을 들지 않을 수 없다. 그의 지위는 모름지기 근대회화의 비조(鼻祖)다. 그의 탄생 이후의 백 년간은 과거 전통에 일대 변혁을 일으킨 일세기였고 이 일세기를 보다 더 근대미술사에 획시기적 에포크를 열었던 놀랄만한 존재다. 회화의 목적, 조직, 형태, 색채 이 모든 점에서 아카데믹한 이전 시대의 전통을 포기하고 새로운 예술운동을 시사했으면서도 그는 거의 무명인 채 죽었다"[17]

쉽지 않은 이야기다. 그렇다면 이런 질문은 어떨까? "만약 세잔의 작품을 딱 한 점만 훔친다면 어떤 작품을 선택하겠는가?" 이제 우리는 세잔의 카탈로그 레조네부터 찾아야 할 것이다. 디지털 카탈로그 레조네를 쉽게 볼 수 있으므로, 작품 리스트를 살피는 건 어렵지 않다.[18] 전작 도록은 한 예술가를 아는 데 많은 도움을 준다. 가령, 어떤 흐름으로 그림의 주제가 변화했는지, 기법적인 변화는 어떠했는지, 때론 어느 시점에 최고 작품이 나왔는지를 알게 해주는 무시무시한 정보가 담겨있다.

세잔은 〈절규〉의 뭉크나 〈모나리자〉의 다빈치처럼 단 하나의 작품으로 천재로 각인되는 사람은 아니다. 서명이 있는 완성작과 서명 없는 미완의 작품까지 전 생애를 통틀어 살펴보아야 비로소 그가 표현하고자 했던 세계가 무엇인지 알게 되는 예술가다. 가령, 생트 빅투아르 산을 그린 일련의 그림을 이해하려면 1870년부터 1906년 그가 사망할 때까지

36년여에 걸쳐 유화와 수채화로 그린 산 그림 전부, 그 산으로 가기 위해 거쳤던 숲속과 마을의 풍경을 그린 그림 전부가 필요하다. 비슷비슷해 보이는 수십 점의 그림을 찬찬히 들여다보고서야, 색과 구도와 붓질의 미세한 차이가 드러나고 화가가 마주한 풍경이 무엇인지 알게 된다. 화가가 서있는 그곳, 그 하루가 우리 앞에 나타나고, 화가가 바라본 경이로운 장면이 서서히 드러난다. 그제야 그날의 날씨와 바람과 그 풍경 속에 서있는 화가의 마음까지도 알 것만 같다.

화가는 마을을 지나 오솔길을 걸어 오른다. 햇살이 쏟아지는 숲에선 나뭇가지들이 흔들흔들 춤을 추고, 살짝 기울어진 나무 기둥 너머로 흰 구름을 얹은 듯 새하얀 석회암 산이 점차 선명해진다. 하염없이 산을 바라보던 화가는 더 좋은 풍경을 찾아 채석장 쪽으로 자리를 옮긴다. 폭풍이 몰려오자 나무들이 흔들린다. 그림을 그릴 수 없을 정도로 날씨가 혹독해지면, 화가는 화구를 접고 내려온다. 생트 빅투아르는 그런 산이다. 세잔의 산은 니콜라 푸생이 역사와 문학 속에서 끌어낸 완벽한 질서를 대변하는 이상적인 자연도 아니고, 카스파르 다비트 프리드리히가 추구했던 신처럼 숭고한 자연도 아니다. 그저 내 눈앞에 존재하며 앞으로도 영원히 존재할 자연이다. 지금 여기의 산은 마침내 기억과 마음의 풍경으로 자리 잡는다.

그래서 세잔의 작품을 단 한 점만 훔친다면? 이 질문에 나는 메트로폴리탄 미술관의 〈생트 빅투아르 산(1902~06)〉(178페이지 참고)이라고 답하고 싶다. 세잔의 예술 경력에서 후기, 즉 가장 집요하게 자신의 화법을

완성한 시기에 속하는 작품이다. 산과 하늘이, 산 아래 마을과 숲이 느슨한 경계로 서로 이어져 있다. 마을은 가까이 있고 산은 멀리 있으며 하늘이 그 너머에서 풍경을 감싼다. 빛이 서서히 움직이며 만들어냈을 바위산의 요철들이 오로지 색채로만 표현되어 있다. 정확한 묘사도 완벽한 원근법도 없지만, 웅장한 산과 언덕에 흩어진 마을과 공활한 하늘의 자연스러운 어우러짐이 명백하게 아름답다. 그 산에 기대고 싶은 마음이다. 그 산은 순식간에 환영처럼 쪼개지고 사라질 테지만 말이다.

그림에는 헤아릴 수 없이 긴 시간의 흐름이 느껴진다. 화가는 얼마나 오랫동안 산을 보고 있었을까? 색채가 뒤섞이고 형태가 뭉개질 때까지 그 시간은 얼마나 길었을까? 코톨드 갤러리에 소장된 〈큰 소나무가 있는 생트 빅투아르 산(1887)〉과 비교해 보면 세잔이 이룩한 성과가 분명해진다. 이 작품은 색채의 결합 속에 부피와 깊이를 만들려는 흔적들을 볼 수 있지만 드러내고자 하는 바가 아직은 불분명하다. 20년에 가까운 시간이 흐르는 동안 산은 변함이 없었지만, 화가의 실험은 확신으로 옮겨갔다. 사각형의 색면을 균질하지 않게 이어 붙여 평면에 공간감이 생기게 함으로써 입체감을 형성하는 것이다. 이미지의 디지털화에 익숙한 우리는 이 그림이 색채를 픽셀화하는 방식과 닮았다고 느낄 것이다. 그러니까 세잔은 디지털 이미지를 견인한 가장 이른 버전의 그림을 그린 것이다.

그는 이 작품을 오랫동안 그렸다. 마무리할 생각이 없었는지도 모른다. 아주 천천히 붓질을 탐구했고, 이와 꼭 닮은 구도를 가진 그림들을 여러 점 제작해서 조금씩 다르게 색을 칠했다. 그 여러 점 모두 세잔의 후

큰 소나무가 있는 생트 빅투아르 산

1887년
캔버스에 유화
67×92cm
코톨드 갤러리, 런던

기 걸작으로 꼽히며 전 세계 미술관에 흩어져 있다.

붓을 든 채로
명상에 잠기는 화가

세잔의 산 생트 빅투아르는 프랑스 남부 프로방스—알프스—코트다쥐르 지역에 걸쳐있는 석회암질의 산맥이다. 정상의 높이는 1,011미터로 그리 높지 않으나 산맥의 길이가 20킬로미터에 달한다. 회백색으로 빛나는 상부가 깎은 듯 평평한데, 그 형세가 어느 지역에서건 강력하게 풍경을 장악하고 있다. 생트 빅투아르는 숲이 아니라 돌로 빚어진 산으로, 석회암을 채취하는 채석장이 17세기까지 운영되어 인근 도시의 건축 재료로 활용되었다. 세잔은 생트 빅투아르가 강력한 존재감을 뿜어내는 엑스라는 도시에서 태어나고 죽었으니, 산은 그가 살아온 내내 삶의 배경으로 자리했다. 산은 평평한 정상부를 보이기도 했지만 다른 지역에선 원뿔형으로 높이 솟아올랐고, 어떤 곳에선 산골 마을 농가의 넓적한 면과 어떤 곳에선 철교의 기다란 직사각형 조형과 어우러졌다.

세잔이 생트 빅투아르 산을 풍경화 속에 담은 첫 작품은 1870년경 그린 것으로 추정되는 풍경화다. 〈멱 감는 사람들〉이나 커다란 소나무가 주인공인 목가적 풍경화를 그릴 때도 원경에 순백의 산이 조형적 요소로 등장한다. 그러다 화가가 산에 가까이 다가가는 정황이 포착된다.

떡 감는 사람들

1875~76년
캔버스에 유화
82.2×101.2㎝
반스 파운데이션, 필라델피아

〈가단느 근처 생트 빅투아르 산 앞의 집〉에는 오렌지색 지붕을 얹은 황토색 농가 뒤로 청회색으로 빚은 산이 압도적인 존재감으로 그려져 있다. 산 꼭대기가 평평한 특징을 푸른 계열의 색조로 표현해서 따뜻하고 평화로운 산골 마을과 대조를 이룬다. 냉정하고 준엄한 산이 멀리서 펼쳐진다.

　　〈비베뮈스 채석장에서 바라본 생트 빅투아르 산〉은 따뜻한 오렌지색 바위와 푸른빛이 감도는 산이 대비된다. 17세기까지 채석장으로 운영되었다가 기능을 멈춘 비베뮈스 채석장에는 철분이 섞여 오렌지 빛으로 보이는 바위들이 널려있었다. 원경의 생트 빅투아르와 근경에 자리한 채석장의 바위는 위계 없이 맞물려 서로를 돋보이게 한다. 자세히 보면 푸른 색조가 황색조보다 멀찍이 물러난 것처럼 보인다. 원근법 대신 색조가 공간감을 주는 역할을 한다. 색은 대상을 가까이 다가오게도 하고 멀어지게도 한다. 세잔은 오랫동안 색으로 공간감을 구현하는 것을 탐구했다.

　　어느새 산은 그림의 중심에 자리 잡는다. 메트로폴리탄 미술관의 〈생트 빅투아르 산〉처럼, 산 그 자체를 표현하는 데 주력한다. 세잔은 산을 '모티프'라고 불렀다. 산을 끝까지 마주하며 그려내야만 하는 시각적 탐구 주제로 삼은 것이다. 산의 겉모습이 아니라 본질을 구현하기 위해 세잔은 매일 그곳으로 향했다. 도심에서 떨어진 외곽 지역인 레 로브 언덕의 농가주택을 아틀리에로 삼고, 2킬로미터 남짓 떨어진 계곡을 오갔다. 세잔이 한 일의 대부분은 바라보는 일이었다. 눈앞에 펼쳐진 자연을 찬탄하며 앉아있다가 눈에 띄는 것들을 포착하고 아틀리에로 돌아와 탐구한 바를 화폭에 옮겼다. 때로는 그 길에 지질학자인 친구가 동행하여

가단느 근처 생트 빅투아르 산 앞의 집

1886~90년
캔버스에 유화
65.5×81.3㎝
인디애나폴리스 미술관, 인디애나폴리스

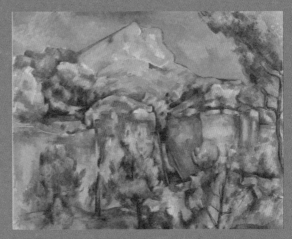

비베뮈스 채석장에서 바라본 생트 빅투아르 산

1895~99년
캔버스에 유화
65.1×81.3㎝
볼티모어 미술관, 볼티모어

탐험의 결과를 보태기도 했다.

　세잔을 마음의 스승으로 삼았던 화가 에밀 베르나르는 1904년 이른 봄에 세잔을 찾아 엑스의 아틀리에를 방문했다. 한 달 동안 세잔과 함께 그림을 그리고 일상을 엿보면서 그는 노화가에게 깊이 감동했고, 그날의 경험과 대담을 꾸밈없이 담아 회상록을 펴냈다.[19] 에밀 베르나르에 따르면 세잔의 일상은 이러했다. 세잔은 아침 여섯 시에서 열시 반까지 아틀리에에서 그림을 그리고 엑스 시내 불르공 거리 25번지의 집으로 돌아와 점심을 먹었다. 쉴 틈 없이 다시 밖으로 나와 오후 다섯 시까지는 산이나 다른 곳에서 풍경화를 그렸다. 그러고선 저녁식사를 하고 바로 잘들 채비를 했다. 세잔은 오직 그림만 그리는 화가였다. 그림만 그려도 기진맥진할 정도로 과로한 일상이었다.

　그렇다고 완성된 작품이 많은 건 아니었다. 세잔의 집 다락방에는 마무리하지 못한 그림들이 잔뜩 쌓여있었다. 중도에 멈춘 그림들, 습작도 초벌도 아닌 소재들만 가득 담긴 그림들이었다. 탐구나 실험의 과정으로 보이는 그 그림들은 세잔이 붓을 든 채로 그 앞을 오가며 명상에 잠기듯 색을 칠하다가 몇 번 칠하지 않고 붓을 내려놓은 것들이었다. 세잔은 완성의 의미로 서명을 한 그림이 많지 않기로 유명하다. 그런들 어떠한가, 세잔의 마음은 이러한데 말이다. '나는 매일 조금씩 발전하고 있다네. 중요한 것은 바로 그 점이지.' 오래 바라보며 명상하듯 더디게 그리는 작업 방식을 알게 된 에밀 베르나르는 지금까지 그린 것은 앞으로 그릴 그림들의 서막에 불과하다고 전했다.

생트 빅투아르를 표현하기 위해서 세잔은 어떤 색을 썼을까? 물감 색에 대해서는 재미난 에피소드가 전해진다. 에밀 베르나르가 그린 그림을 약간 손을 보아도 되겠느냐고 양해를 구한 세잔은 그의 팔레트를 보고 깜짝 놀랐다. 청색 이하의 어두운 계열을 쓰지 않는 인상파들과 마찬가지로 에밀 베르나르의 팔레트에는 크롬 옐로, 버밀리언, 울트라 마린, 크림슨 레이크, 실버 화이트의 다섯 개 컬러만 있었고, 이를 본 세잔은 쓸 색이 없다며 크게 당황했다는 것이다.

세잔의 아틀리에로 가서 그의 팔레트를 확인한 에밀 베르나르는 이 또한 기록으로 남겼다. 세잔은 색상의 모든 단계별로 물감을 구비해 두고 팔레트에 풀어서 그 색채를 그대로 사용했다. 세잔의 팔레트에는 황색, 적색, 녹색, 청색군의 순서로 단계별로 완벽하게 물감이 채워졌다. 브라이트 옐로, 옐로 오커, 로 시에나, 레드 오커, 코발트 블루, 프러시안 블루, 베로네세 그린, 에메랄드 그린 등 수십 개의 물감이 톤별로 가득한 팔레트는 기본색을 혼합하느라 색조의 강도와 신선함을 잃는 우려를 애초에 차단하고, 색채의 대비를 통해 원하는 시각적 효과를 만들어냈다.

다채롭고 폭넓은 색조는 황홀한 시각적 경험으로 이어졌다. 라이너 마리아 릴케는 1907년 가을 파리에서 열린 살롱 도톤에서 세잔의 그림을 접한 뒤, 살롱 전시가 끝나는 날까지 매일 세잔을 보러 갔다. 세잔을 보고 나서 루브르를 방문한 릴케는 갑자기 울부짖는 벼락처럼 색채가 쏟아지는 생경한 감각에 깜짝 놀라고 말았다. 마치 세잔 전에는 거장들의 작품에 이 색채들이 있었다는 사실을 몰랐던 것처럼 색채에 대해 놀라운

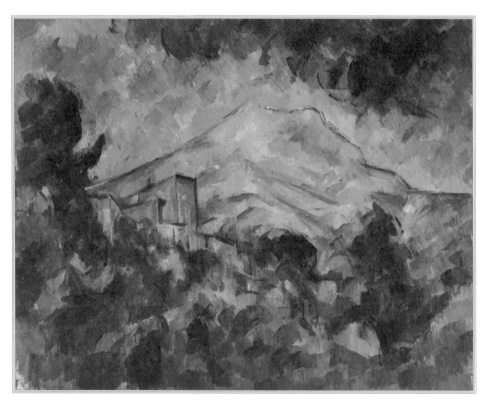

생트 빅투아르 산과 검은 성

1904~06년경
캔버스에 유화
66.2×82.1㎝
아티존 미술관, 도쿄

깨달음을 얻었던 것이다. 릴케는 아내 클라라에게 매일같이 긴 편지를 쓰며 그가 본 것들을 이야기했는데, 세잔의 그림에 대해서는 모든 것이 색채 사이에서 해결되는 일이었다고 적어보냈다.[20] 릴케가 세잔의 푸른색이 가식을 벗어버린 색이라고 설명했다면, 세잔은 이렇게 말했다.

"푸른색은 다른 색에게 떨림을 전해준다. 그래서 그림을 그릴
때 일정량의 푸른색을 칠해야 한다."

세잔의 열쇠는 푸른색에 있었다. 아지랑이가 피어오르는 듯한, 구름이 움직이는 듯한, 대기의 밀도가 옅어졌다 짙어지는 듯한, 습기가 사라지고 메마른 표면이 부서지는 듯한 그런 푸른색의 세계.

미완성인 채로 완성인
세잔의 산

세잔에 대해서라면, 어떤 수식어보다도 김주경이 쓴 "그는 거의 무명으로 죽었다."는 문장이 가장 마음에 남는다. 폴 세잔의 아버지 루이 오귀스트 세잔은 모자 판매상으로 성공한 사업가였다. 그는 생활력이라고는 일절 없는 아들의 예술 활동을 감당해야 한다는 생각으로 은행업을 겸하며 재산을 쌓았다. 폴 세잔은 아버지의 넉넉한 재산 덕분에

자유롭게 그림에 몰두했고, 그림을 팔아서 먹고살아야 한다는 생각을 단 한 번도 한 적이 없다. 유행하는 화파를 좇아본 적도, 대중이 선호하는 주제를 따라간 적도 없다. 단 하나 세잔이 원했던 건, 살롱전에서 입상하여 아버지에게 화가로서 공식적인 인정을 받는 것뿐이었다. 그러나 살롱은 세잔의 어색한 풍경화를 받아들이지 않았다. 아버지 루이 오귀스트의 초상화 단 한 점만이 살롱이 인정한 작품이었는데, 이마저도 살롱의 심사위원인 앙투안 기메의 특전으로 세잔의 그림이 심사 없이 전시할 기회를 얻었기 때문이었다.

세잔은 스스로를 실패한 화가로 생각했고 초야에 묻혀 그리고 싶은 것만 그리는 것으로, 그래서 완성하지 않더라도 계속 노력하면서 새로운 것을 그리는 사람으로 살았다. 그는 자신이 얼마나 추앙받는지 전혀 알지 못했다. 고갱, 반 고흐, 뷔야르 같은 인상파 계열의 화가들은 물론, 피카소나 마티스처럼 새로운 표현을 추구하는 화가들에게도 큰 영향을 주었다는 사실도 들은 바가 없었다. 엑스의 마을 사람들은 세잔을 그림만 그리는 미치광이 노인네로 알았다.

자신의 그림에서 새로운 미래를 발견한 화가들이 많았고, 그래서 투기꾼들이 그림 값을 맘껏 올려놓았다는 사실을 알았다 하더라도, 세잔의 삶이 크게 바뀌었을 것 같지는 않다. 아침에는 아틀리에에서 생각한 바를 그리고, 오후에는 바깥에 나가서 화가의 눈이라는 명민한 렌즈로 자연의 질서를 받아들이는 그 일상을 그대로 지켜나갔을 것이다. 무명인 채로 죽더라도, 사후에 이토록 유명해지더라도 그에겐 상관없는 일이었다.

"똑같은 사물도 다른 시각에서 보면 엄청나게 흥미롭고 그만큼의 다양성을 갖춘 연구대상으로 변하므로, 나는 지금의 고개를 더 오른쪽으로, 그리고 다시 더 왼쪽으로 돌리는 행동만으로도 이 자리를 전혀 떠나지 않은 채 최소 몇 달은 그림을 그릴 수 있네."

에밀 베르나르가 전하는 세잔의 어록 중에서 이 문장은 많은 생각을 이끌어낸다. 세잔은 과거의 대가들, 루브르 박물관에 걸린 작품들이 보여주는 최고의 관찰력과 회화 기법을 존경했고 고전주의를 최고의 덕목으로 여겼다. 그럼에도 세잔은 예술의 관습에서 이탈하고 규칙을 모조리 어기는 그림을 그렸다. 여러 시점에서 보는 것들을 하나로 통합해서 그린 것이다. 같은 풍경을 보아도 화가마다 다르게 본다는 사실은 지당하면서도 예술의 흥미로운 점이다. 세잔의 눈은 자연의 실루엣과 색채를 좇으며 시각적 아름다움을 감각한다. 세잔은 자신의 눈, 자신의 감각을 믿으며 보이는 것들 사이의 기적 같은 마법을 읽어내려 했다. 그것이 자연의 본질이라 믿었다. 그렇게 바라보는 한 세잔의 산은 언제까지나 미완성이며, 미완성인 채로 완성이다.

의외로, 그리다 만 그림들 중에 세잔이 바라보고 마침내 이해했던 자연의 기적이 무엇인지 보여주는 것들이 존재한다. 그 언덕과 그 숲길에서 왜 화가가 멈추어 섰는지 충분히 알 수 있을 만큼 아름다운 장면들이 몇 번의 붓질 아래 슬며시 드러난다. 부드러운 빛이 스며들어 빽빽한 숲

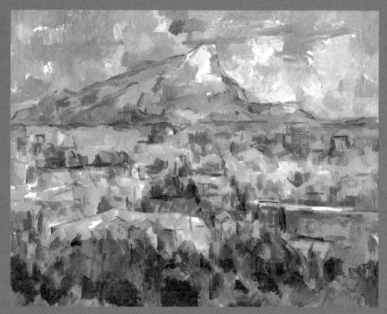

생트 빅투아르 산

1902~04년
캔버스에 유화
73×91.9㎝
필라델피아 미술관, 필라델피아

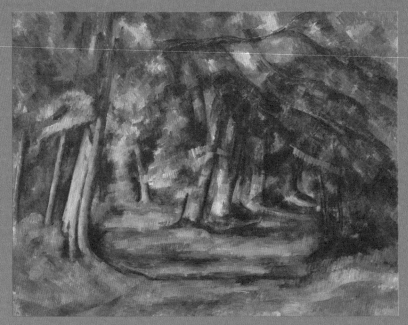

제목·연도·크기·소장처 불명

길에 출렁이는 무늬를 만들고, 쏟아지는 햇빛에 강물이 눈부시게 빛나며, 흔들리는 바람이 나무들 사이를 흐르며 공기를 맑게 교환한다. 자연은 서로 대화하며 끊임없이 이어진다. 한 점의 의혹도 없이 그 아름다움을 끝까지 추구하는 순수하고 부드러운 자연의 힘에 세잔은 굴복하지 않을 수 없었을 것이다.

에밀 베르나르에게 세잔은 자신이 그림의 원리를 너무 늦게 깨달았다는 아쉬움을 토로했다. 아쉽게도 자신은 개척자에 불과하다고, 예술가로서 인생을 전념하는 시기가 너무 늦게 찾아왔다고 말이다. 세잔도 자신이 하는 일이 어떤 의미를 지니는지, 정확히 무엇을 향해 가는지 알지 못했다. 언젠가 세잔은 '모티프'가 정확히 무엇을 의미하는지 질문을 받았지만 대답하지 못했다. 곰브리치가 말한 대로, 그는 정확한 소묘를 무시한 이 순간이 미술사의 대전환이 되리라는 걸 전혀 알지 못했다. 그러니까, 우리 모두가 무언가를 하고 있지만 이것이 앞으로 무엇이 될지 전혀 알지 못하는 것처럼.

드레스로 감싼
상처투성이의 몸

프리다 칼로
Frida Kahlo

| 멕시코와 미국의 국경에 서있는 자화상 |

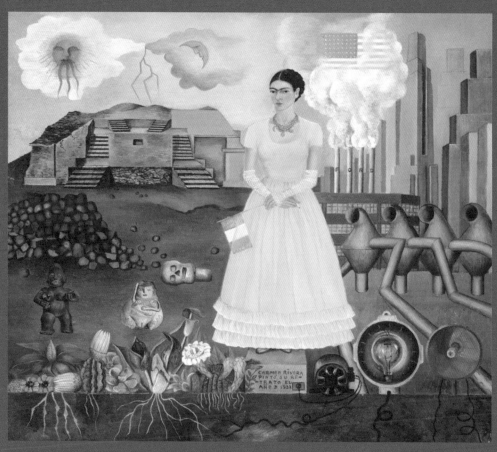

1932년
아연판에 유화
31.8×34.9㎝
모던 아트 인터내셔널 파운데이션, 뉴욕

프리다 칼로의
드레스

떠난 사람들의 흔적으로 〈소지품(Belongings)〉 연작을 작업해 온 사진가 이시우치 미야코는 2012년 프리다 칼로 미술관의 초대를 받았다. 2005년 베니스 비엔날레의 초대 작가인 이시우치를 프리다 칼로 미술관의 큐레이터 시르스 헤네스트로사가 발견하고, 칼로의 유품을 촬영해 줄 것을 의뢰한 것이었다. 촬영은 프리다가 어린 시절을 보냈고 만년에 다시 돌아와 살았던 집 '카사 아줄(casa azul, 푸른 집이라는 뜻)'의 마당에서 이루어졌다. 지금 이곳은 프리다 칼로 미술관이다.

이 물건들은 너무나 생생해서 예술가를 직접 대면하는 것만 같다. 프리다의 트레이드마크와도 같은 열대의 꽃 색깔 드레스와 화려한 장신구들, '로지'라는 컬러명 스티커가 그대로 남아있는 레블론 립스틱과 빨강 매니큐어, 부드러운 실로 짠 스타킹, 빛바랜 니트 속옷에서 여성적 관능미를 추구했던 프리다의 일상이 그려진다. 머리 혹은 목에 둘렀을 검은 깃털 장식에선 프리다의 색다른 취향도 느껴졌다. 드레스가 찢어진 곳에 색깔이 다른 실로 장난스럽게 꿰맨 흔적이 있다. 그림을 그리다가 같은 초록색인지 확인하려 했는지 물감이 묻은 초록색 드레스에선 장난꾸러기 같은 면모도 보였다. 머리를 빗던 빗에는 검은 머리카락 한 올이 걸려 있었다.

소지품 리스트에는 부서진 몸을 지탱하는 수많은 의료용 도구들

도 있었다. 어려서 앓은 소아마비로 제대로 자라지 못한 다리를 온전히 지탱했던 의족이 달린 부츠, 열여덟 살에 당한 교통사고 이후로 무너진 몸을 고정하는 데 사용한 가죽 코르셋, 간이 코르셋이 부착된 스커트, 수술을 할 때마다 온몸을 고정했던 석고 코르셋, 오른쪽 굽이 왼쪽 굽보다 두 배는 더 높은 벨벳 구두, 의료기구와 약통 등은 프리다가 아니고서는 친해질 수 없는 사물이었다. 사물은 신체적 고통을 여지없이 드러냈다. 사진가는 멕시코의 뜨거운 햇볕 아래에서 35mm 니콘 카메라로 이 모든 것들을 찍었다. 프리다 칼로의 흔적이 묻어있는, 그리고 그녀가 죽은 뒤 홀로 오랜 시간을 버텨온 사물들에게 가까이 다가가서 카메라를 들이댔나. 시간 건너편에서 희미해지던 프리다 칼로의 인생이 손에 잡힐 듯 가까운 곳으로 이끌려 나왔다.

　　프리다 칼로가 사망한 1954년 7월 13일, 남편 디에고 리베라는 칼로의 옷과 편지를 비롯해 눈에 띄는 모든 사적인 물품들을 카사 아줄의 목욕실에 넣고 잠가버렸다. 그리고 디에고 자신이 사망하고 15년이 지난 후에 욕실 문을 개방하라는 유언을 남겼다. 1957년부터 카사 아줄은 프리다 칼로 미술관으로 운영되고 있었지만, 한쪽에선 프리다 칼로의 모든 것들이 그 누구도 손대지 못한 채로 감춰져 있었던 것이다.

　　욕실 문이 열린 것은 그로부터 훨씬 많은 시간이 흐른 뒤, 칼로가 사망한 지 50년이 지난 2004년이었다. 오랜 시간이 흐른 탓에 그 안에 무엇이 있는지 아는 사람이 없었다. 박물관 관계자들은 조심스럽게 먼지가 쌓인 물품들을 살폈다. 봉인된 과거를 열고 찾아낸 수많은 편지와 책, 프

리다가 수놓은 테이블보와 담요, 드레스, 화장품 들은 섬세한 복원과 연구로 시간의 그늘에 가려졌던 프리다 칼로를 환하게 밝혀주었다.

런던 빅토리아앤드앨버트 박물관은 2018년에 직물류 복원 작업을 마친 프리다의 드레스를 보여주는 특별한 전시회를 열었다. 드레스는 프리다 칼로의 부서진 몸을 아름다운 몸으로 부활하게 하는 특별한 도구였다. 프리다 칼로의 자화상에는 수많은 드레스가 등장하는데, 그 하나하나가 특별한 상징과 극적인 스토리를 이룬다. 흰색이나 분홍색의 유럽식 드레스는 여성성과 우아한 매력을 한껏 끌어올리는 분위기 메이커로 작용했고, 멕시코 인디오 특유의 생동감 넘치는 컬러와 패턴이 적용된 드레스를 입을 때는 일자로 이어진 눈썹과 꽃으로 헤어스타일을 강조하여 멕시코 문화의 자부심을 표현했다.

삶을 덮친 불운에 분노와 저항을 표현할 때는 남성용 슈트를 입거나 의료용 코르셋을 그대로 드러냈다. 프리다 칼로는 부서진 몸의 시간을 보여주는 의료용 코르셋을 캔버스라고 생각하고 그 위에 그림을 그리기도 했다. 속치마와 이어진 석고 코르셋의 가슴 부위엔 그녀가 신봉했던 공산주의의 상징인 붉은색의 낫과 망치가 그려졌고, 생명력을 가진 괴물 같은 전신 석고 캐스트에는 중앙에 우뚝 서있는 기둥 그림 옆으로 동식물의 모티프들이 자유롭게 흩어져 있다. 이 석고 캐스트는 〈부러진 기둥〉이라는 제목을 가진 작품이 되기도 했다. 그녀가 입고 있는 것들이 바로 그녀가 누구인지 말해주는 것이었다. 그리고 세상과 싸우는 무기가 되었다. 드레스를 입은 채 그림으로 그려지고 사진으로 찍힌 변방의 한 여인은 그

렇게 혁명가가 되었다.

〈멕시코와 미국의 국경에 서있는 자화상〉은 드레스가 혁명의 도구가 될 수 있음을 보여주는 프리다 칼로의 첫 번째 그림이다. 평범한 화가로 멈춰있을 수 없음을 깨달은 그녀가 진정한 예술가로 거듭나는 시기에 그려진 작품이다. 그림은 알레고리로 가득하다. 배경의 왼쪽에는 고대 신화와 신비로운 역사, 오랫동안 풍토에 알맞게 길들여진 토착 동식물 등 멕시코의 이야기들이 그려졌다면, 오른쪽에는 기계 문명의 수혜를 받아 발전한 현대국가인 미국의 상징물들이 자리한다. 프리다 칼로는 분홍색 드레스를 입고 명백하게 대조적인 두 세계 사이에서 손을 포갠 채 반듯하게 서있다.

두 세계는 기질도 다르며 지향하는 목표 또한 다르다. 국경을 맞대고 있다는 이유로 분쟁이 속출하는 양국을 넘나들며 프리다는 목격자로서 관찰한 것들을 자기만의 언어로 그려냈다. 분홍 드레스의 낭만성과 연약함, 반듯하게 서있는 경직된 자세에도 불구하고, 프리다의 손가락에 끼어있는 반쯤 타버린 담배와 담대하게 쥐고 있는 멕시코 국기에서는 삐딱한 시선과 저항적 자세가 읽힌다. 과연 이 여인은 어떤 사람일까, 이 여인은 어떤 예술가일까, 궁금하게 만든다.

그림 속의 프리다 칼로는 자신의 삶이 어디서 시작됐고 어디로 가야 하는지, 자기의 뿌리가 준 선천적인 혜택이 얼마나 뜨겁고 집요한 것인지 잘 아는 얼굴이다. 급속도로 발전하는 산업화가 삶과 노동의 가치를 어떻게 망가트리는지 뚜렷이 인식하면서 이지적인 태도로 그 경계에

레오 엘로서 박사에게 헌정한 자화상

1940년
나무보드에 유화
59.7×40cm
개인 소장

서있다. 그녀가 서있는 경계석에는 1932년 카르멘 리베라가 그렸다는 글귀(프리다의 본명인 마그달레나 카르멘 프리다가 적혀있다.)가 새겨져 있다. 그녀 자신은 아직 예감하지 못했을지라도 이 글귀는 프리다 칼로의 평생을 따라다닐 운명 같은 것이었다. 이 그림 이후 프리다 칼로는 진정 '그리는 사람'으로서 살아가게 된다.

나는 내 현실을 그린다

Frida Kahlo

프리다 칼로는 멕시코 코요아칸에서 독일인 사진가인 아버지, 스페인과 멕시코 혼혈의 어머니 사이에서 태어나 혼혈문화의 정체성을 안고 성장했다. 어려서 소아마비를 앓으며 보통 사람들과 다른 삶을 시작한 프리다는 열여덟 살에 닥친 버스 사고로 고통 없이 살아갈 수 없는 사람이 되었다. 척추가 부러졌고 골반이 부서졌다. 침대에 누워 절망의 시간을 보내는 그녀에게 어머니는 침대 기둥의 윗부분에 거울을 붙여 자신을 볼 수 있게 해주고 그림 도구를 가져다주었다. 그때부터 그림은 존재의 이유를 설명하는 도구가 되었다. 고통의 시간을 극복하는 도구였으며, 몸이 망가진 여성이 일을 할 수 있는 수단이기도 했다. 그리고 그림을 통해 프리다 칼로는 추앙하던 디에고 리베라를 만났다.

1920년대 멕시코는 혁명의 물결로 가득했다. 300여 년의 식민지

시대를 끝내고 독립한 멕시코는 20년간 내전 끝에 혁명정부를 이끌어냈다. 문맹률이 높은 대중에게 효과적으로 정치적 쟁점을 알리기 위해 벽화가 총동원되었다. 혁명을 지지했던 예술가들은 모두 벽화운동에 나섰고, 디에고 리베라, 호세 클레멘테 오로스코, 다비드 알파로 시케이로스 등 벽화의 거장들이 탄생했다. 대통령궁, 박물관, 교육부 관청, 국립대학 캠퍼스 등 넓은 벽은 그림으로 채워졌다. 인디오 민족의 기원과 역사, 민중혁명과 그 유산, 예술가들이 꿈꾸는 민족의 비전이 그곳에 그려졌다. 디에고 리베라는 "농민과 도시 노동자들은 곡식과 채소, 상품만 만드는 것이 아니다. 아름다움도 만들어낸다."라는 생각으로 예술의 사회적 역할을 강조했다.

프리다와 디에고의 만남은 벽화를 통해 시작되었다. 미술학교 학생인 프리다는 혁명가에게 주저함 없이 다가갔고, 시민들 사이에서 열렬히 일하는 사람으로 디에고의 벽화 속에 그려졌다. 머뭇거림 없이 서로에게 돌진한 두 사람은 부부가 되었고, 행보마다 거대한 폭풍을 일으켰다. 고통 속에서도 세상을 향한 야심으로 가득했던 프리다 칼로는 죽을 때까지 디에고 리베라와 함께 혁명과 사랑이라는 모험을 감행하게 된다. 앞으로 다가올 모든 시간들이 두 사람에게는 특별하지만, 1932년은 두 사람 모두에게 인생에서 새로운 페이지를 펼친 해였다. 이 시기에 디에고 리베라는 미국에서 자신의 신화를 새로 쓰는 특별한 일들을 실행했고, 프리다 칼로는 그림이라는 도구를 꺼내 들고 자신의 이야기를 그리기 시작했다.

1930년 초부터 디에고와 프리다는 멕시코를 벗어나 미국에서 지

내고 있었다. 디에고 리베라는 혁명정부의 기조와 불화하면서 다른 곳에서 예술의 활력을 찾으려 했는데, 메트로폴리탄 미술관에서 개최된 〈멕시코 미술전〉, 뉴욕 현대미술관의 단독 개인전 등을 통해서 크게 환영받으며 록펠러와 올드리치 등 부유한 컬렉터들의 후원을 얻어냈다. 1932년에는 미국의 자동차 산업을 이끌던 포드와 디트로이트 미술원으로부터 벽화를 의뢰받고, 프리다와 함께 디트로이트로 터전을 옮겼다.

자본주의의 첨병이자 미국 산업을 쥐락펴락해 온 거대 자동차 기업 포드가 공산주의자로 알려진 디에고 리베라에게 거액의 벽화를 제안한 데는 특별한 이유가 있었다. 1930년대를 강타한 경제 대공황은 포드와 디트로이트는 물론 미국 전역을 불황의 늪에 빠트렸다. 디트로이트 산업의 대표 주자인 포드사도 대량 해고를 감행했다. 이에 반발해 노동자들의 거리 시위가 이어지고 경찰이 강제 진압에 나서며 사망자까지 나오자 포드의 기업 이미지가 크게 추락하고 말았다. 헨리 포드의 아들 에드설 포드는 실추된 기업 이미지를 쇄신하기 위해서 디트로이트 미술원의 재건에 큰 지원을 하기로 한다. 미술원의 관장인 윌리엄 발렌티너는 당시 많은 예술 사업의 본보기가 되었던 벽화 프로젝트를 제안하며 디에고 리베라를 추천했다. 디에고의 정치적 성향을 이슈화하여 산업 현장의 불신과 분노를 잠재우고 노동자들의 마음을 달래주는 한편, 국내외적으로 주목을 끌려는 의도가 담긴 결정이었다.

디에고는 산업 노동자들을 위한 거대한 기념비를 만드는 일에 즉각 착수했다. 루지 강변에 자리한 포드 공장에서 세계를 움직이는 기계미

학의 정수들을 목격하고 강한 인상을 받은 디에고는 기대와 열정으로 작업에 임했다. 포드 V-8 모델의 제작 과정을 중심에 표현하고, 디트로이트의 삶의 토대와 산업의 역사를 연결시켰다. 핵심은 열정적으로 제조 현장에서 일하는 기술자들의 일사불란한 장면들이었지만, 경제성장과 기술의 발전이 가져올 부작용과 반작용에 대한 경고도 잊지 않았다. 상부에는 대지의 신으로 보이는 거대한 몸들이 땅과 물의 생명력을 칭송했다. 기술자와 노동자의 역동적인 행진이 고전주의로 치장된 미술관에 혁명처럼 불어닥쳤다. 강인하면서도 다채롭고 힘찬 이미지가 총 27개의 패널로 구성되어 중정의 네 벽을 채웠다.

그림은 복합적이고 암시적이며 때론 노골적이었다. 자본주의에 대한 풍자와 혁명의 상징들이 무시할 수 없을 정도로 담겨있었다. 백인과 흑인의 누드뿐 아니라 멕시코인, 아시아인도 누드로 등장한 그림을 대중이 쉽게 받아들일 리가 없었다. 그럼에도 포드 측도, 미술관 측도, 디에고에게 큰 비용을 지불한 일을 아쉬워하지 않을 정도로 벽화 프로젝트는 성공적이었다. 〈디트로이트 산업〉 벽화는 디에고 리베라의 걸작으로 꼽히며 지금까지도 디트로이트 미술원으로 많은 방문객을 이끌고 있다.

디에고가 예술로 미국 한복판에 거대한 태풍을 형성하고 있을 때, 프리다 칼로는 홀로 고독과 고통의 시간을 마주하며 내적 혁명을 치르고 있었다. 정체된 멕시코 사회에서 변화무쌍한 미대륙으로 옮겨왔지만 도시생활의 지루함을 견딜 수가 없었다. 디에고 리베라가 미국이 이룩한 기계미학을 추앙하는 쪽이었다면, 프리다 칼로는 기계산업이 쌓아 올린 제

디에고 리베라의 〈디트로이트 산업〉 벽화 패널이 걸린 시카고 미술원

국의 황량함을 꿰뚫어 보는 쪽이었다. 미국에 머물수록 고향 멕시코의 흙과 공기, 오래된 문화에 대한 그리움이 날로 깊어져만 갔다. 뉴욕은 환멸의 극치였고 디트로이트는 악몽과도 같았다. 목숨을 걸고 지키려 했던 배 속의 아이를 잃었고, 어머니가 세상을 떠났다는 소식이 들려왔다. 프리다 칼로는 분열적인 심리를 극복하기 위해서 무의식적인 고백처럼 내면의 이야기를 그리기 시작한다. 봇물이 터지듯 수많은 데생이 흘러나왔고, 내적인 고통을 치르는 자화상이 쏟아졌다. 어디서도 보지 못한 그림들이었고 한 번만 보아도 어떤 이야기인지 알아차릴 수 있는 그림이었다.

〈헨리 포드 병원/사라진 욕망〉은 한꺼번에 몰아닥친 불행을 그린 그림이다. 배 속의 아이를 유산한 프리다는 헨리 포드 병원의 침상에 벌거벗은 채로 피를 흘리며 누워있다. 그녀 주변에 사라진 태아, 망가진 자궁, 달팽이, 의료기구들이 둥둥 떠있다. 그녀가 잃은 것들, 그녀를 아프게 하는 것들과 함께 황량한 도시의 비정함까지도 그려냈다. 죽음과 탄생, 출산과 유산을 복잡한 심리로 표현한 〈나의 탄생〉과 화가로서 정체성을 드러내는 작품인 〈멕시코와 미국의 국경에 서있는 자화상〉이 이때 탄생했다.

프리다 칼로에게 미국은 노골적인 빈부의 격차와 천박한 자본주의로 흔들리는 세계였다. 화려한 마천루는 오물이 가득 쌓인 거리에 세워졌고, 자본에 대한 열렬한 추앙과 노동자의 봉기가 동시다발로 터져 나왔다. 어디로 가야 할지 어떻게 살아야 할지도 알 수 없었다. 프리다는 자신의 몸과 정신이 잉태되고 성장해 온 멕시코 전통과 문화에 대한 따스한 향수를 결코 놓을 수 없었다. 그러나 멕시코는 혁명의 진통에 고통스러워

헨리 포드 병원/사라진 욕망

1932년
금속판에 유화
30.5×38㎝
돌로레스 올메도 미술관, 멕시코시티

하고 있었다. 디에고를 사랑하는 일도, 세계 혁명에 동참하는 일도 많은 고통이 뒤따르는 일이었고, 모든 걸 감내하고 너덜너덜해진 뒤에도 과연 아름다울 수 있을지 그 누구도 알지 못했다.

"나는 내 현실을 그린다."는 그의 말처럼, 프리다 칼로는 이후 더욱 많은 그림들, 내적 독백 같은 뜨거운 그림, 더 깊게 침잠하는 내면의 혼란과 강렬하고 고통스러운 경험들을 그려낸다. 화가로서 내딛은 첫발자국이 수많은 세계 사이에서 고뇌하며 정치성과 역사성 등을 격동적으로 드러내는 작품이란 점은 프리다 칼로를 새롭게 보게 한다. 프리다는 분홍 드레스로 수줍은 젊은 여성인 척 가장하고 있다. 스커트를 뒤집어 그 속에 숨겨놓은 부러진 다리를 드러내어 세상을 놀라게 할 계획이었으니까. 칼로의 작품에서 자유로움과 깊이를 간파한 앙드레 브루통은 "리본을 두른 폭탄"이라고 평했다. 분홍 드레스가 바로 폭발 직전의 폭탄이었다. 칼로는 〈멕시코와 미국의 국경에 서있는 자화상〉을 디트로이트 미술원의 발렌티너 관장에서 선물했고, 발렌티너는 새로운 예술가의 탄생을 목도하며 진실한 친구로 남았다.

너무도 많은 이야기를 가진 몸이여

〈내 드레스가 저기 걸려있다〉는 신문에 실린 이미지

내 드레스가 저기 걸려있다

1933~38년
나무보드에 유화, 콜라주
46×55㎝
FEMSA 컬렉션, 몬테레이

를 콜라주하고 유화로 그린 것으로 〈멕시코와 미국 국경에 서있는 자화상〉보다 조금 더 나아간 생각을 보여준다. 이전보다 더욱 많은 이야기와 알레고리, 더욱 복잡하게 겹쳐진 상징들은 자본으로 세워 올린 도시의 어두운 면을 강조한다. 두 개의 기둥 위에 트로피와 변기가 놓였는데, 이는 유명세와 더러운 욕망을 추앙하는 뉴욕을 설명하는 상징물이다. 그 사이에 매달린 멕시코 전통의 테우아나 드레스는 이전의 분홍 드레스에서 한 발 더 나아간 칼로의 진정한 정체성의 산물이다. 자신은 그려져 있지 않지만, 드레스로 그림 속에 존재한다. 드레스는 프리다 칼로 그 자체이며, 프리다가 없더라도 프리다를 대신하는 토템이다.

프리다 칼로 하면 갈매기 날개처럼 하나로 이어진 눈썹이 떠오른다. 눈썹과 짙은 화장은 자신의 뿌리에 대한 뜨거운 애정과 자유분방한 사고방식, 혁명을 지지하는 지적인 태도와 함께 존재하는 정체성의 일환이었다. 연필로 그린 듯 가느다란 눈썹이 유행하던 시대에 눈썹 털을 정리하지 않은 것도 모자라 미간에 자란 털을 더욱 짙고 두껍게 그린 눈썹은 미적 기준을 벗어난 혐오스런 것이었다. 게다가 여성의 초상화에서는 전혀 보이지 않던, 그러나 여성의 입가에도 곧잘 생기는 거뭇한 수염 자국마저도 프리다는 그림에 낱낱이 그려 넣었다.

멕시코에서는 하나로 이어진 눈썹을 지혜로움과 행운으로 여겼다. 그리고 프리다는 아버지로부터 물려받은 짙은 눈썹을 가늘게 손질할 생각이 전혀 없었다. 이런 눈썹을 디에고는 "날아가는 티티새의 검은 날개" 같다고 했다. 그녀는 여성적 관능미를 한 번도 놓은 적이 없었지만, 미

국이나 유럽 여성들이 아름답게 여기는 방식은 프리다 칼로에게 통하지 않았다. 피부를 매끈하게 하고, 어긋나게 자란 털을 깎고, 허리를 조이는 드레스를 입는 것과 완전히 반대편에 자리한 얼굴, 즉 자유롭고 자연스러운 멕시코 사람의 얼굴 그 자체가 되려고 했다. 다시 멕시코로 돌아온 프리다는 유럽식 드레스를 벗어던지고 여유로운 실루엣과 강렬한 색채를 가진 멕시코 전통의 테우아나 드레스로 갈아입었다.

유럽 스타일의 드레스를 입은 프리다와 테우아나 드레스를 입은 프리다가 등장하는 〈두 명의 프리다〉 역시 두 세계 사이에서 정체성의 의미를 찾는 그림으로 읽힌다. 두 심장은 하나의 혈관으로 이어져 있으며 한 손에는 겸자가, 다른 손에는 실패가 들려있다. 겸자는 하나의 심장으로 가는 혈관을 잘랐고, 그 심장은 도려내어져 외부로 드러나 있다. 유럽 출신의 아버지와 멕시코 오악사카 출신의 어머니라는 이중적인 문화 사이에 있는 프리다를 보여주는 그림이며, 남편과 이혼 직후에(물론, 이들은 결코 떨어질 수 없었기에 다시 재결합하게 된다.) 그려진 그림인 만큼, 디에고에게 거부당한 프리다와 디에고가 바라는 프리다를 표현한 것으로 보기도 한다. 어느 쪽이든 허상인 자신을 알아차리고 진정한 자아를 찾겠다는 그림으로 보는 점은 일치한다. 진정한 자신은 물론 테우아나 드레스를 입은 쪽이다.

테우아나 드레스는 오악사카와 베라크루스 사이에 있는 길쭉한 지역인 테우안테펙 지협의 원주민 여성들이 입는 일상복으로, 멕시코 혁명기부터 다양한 민족의 문화가 뒤섞인 멕시코의 상징으로 여겨졌다. 꽃

두 명의 프리다

1939년
캔버스에 유화
173.5×173㎝
멕시코 현대미술관, 멕시코시티

을 형상화한 옷답게 꽃무늬와 꽃의 색으로 가득하다. 꽃을 닮은 다양한 무늬를 수놓은 우이필(huipil) 블라우스와 긴 치마를 입고 레보조(rebozo)라고 불리는 몸 선을 타고 흐르는 넉넉한 숄을 걸친다. 여기에 꽃으로 머리를 장식하면 테우아나 스타일이 완성된다. 프리다 칼로는 여기에 화려한 보석과 액세서리를 더했다.

테우아나 드레스는 칼로의 아픈 몸을 떠받치는 의족과 코르셋, 각종 보조 장치들을 감추는 역할도 했다. 대중들 앞에 나서야 할 일이 많았던 프리다는 풍성한 실루엣의 화려한 드레스와 꽃 장식 속에 자신을 숨겼던 것이다. 사람들의 시선은 그녀의 망가진 다리가 아니라, 검은 눈썹과 화려한 꽃 장식으로 향했다. 그림이 고통스러운 내면을 보여주는 도구였다면, 드레스는 고통은 감추고 여성성을 드러내며 멕시코 전통문화에 대한 애정을 보여주는 도구였다.

〈테우아나 드레스를 입은 자화상〉은 '디에고를 생각하며' 혹은 '내 마음속의 디에고'라는 제목으로도 알려진 것처럼, 디에고를 회상하고 추앙하는 그림이다. 프리다의 상징인 이어진 눈썹 위에 선량한 미소를 띤 디에고의 얼굴이 그려져 있다. 불화를 연상케 하는 독특한 구성이다. 사랑에 푹 빠진 사람이라면 한시도 그의 존재를 머릿속에서 지울 수 없듯이, 그림은 직접적이고 직관적인 형식으로 표현되었다. 여기서 프리다가 머리에 쓴 특이한 장식이 눈에 띈다. '레스플랜도르(광채라는 뜻의 스페인어)'라 불리던 이 머리장식은 겹겹이 레이스와 새틴 리본이 달려있고 잎사귀 모양의 레이스로 얼굴 주변을 감싸는데, 이 모습이 태양과 닮아있

테우아나 드레스를 입은 자화상(내 마음속의 디에고)

1943년
나무보드에 유화
76×61㎝
배르겔재단 젤만 컬렉션, 멕시코

다. 레스플랜도르 위의 꽃 장식에서 나뭇잎의 잎맥이 뻗어 나와 프리다의 몸에 뿌리내리듯 감쌌다. 디에고와 프리다는 하나의 뿌리에서 자란 나무라고 강변하는 것만 같다.

프리다 칼로의 그림은 너무 명백하고 투명해서 긴 설명이 필요하지 않다. 그런데 고통으로 폐허가 된 자신을 그릴 때 그 고통은 표현의 기쁨으로 해소되었을까? 오히려 엄습하는 고통을 거듭 되새기며 더 깊은 고통 속에 머무르게 했던 건 아닐까?

프리다 칼로와 자주 언급되는 영국의 여성 예술가 트레이시 에민은 프리다 칼로의 자학적인 부분을 예리하게 고찰하고 이런 생각을 털어놓았다.[21] 프리다에게 닥친 고통의 순간들, 소아마비와 교통사고, 유산, 수술, 결국 아픈 다리를 절단해야 했던 사건들 모두 그녀의 삶이었고, 그 삶을 그리는 것이 그녀의 할 일이었다고. 프리다 칼로의 주변에는 현실을 벗어나 상상의 세계를 그리는 수많은 초현실주의자들이 배회하고 있었지만, 프리다 칼로는 상상이 아니라 그 자신이 진짜라고 믿는 방식으로 그녀의 두 눈으로 본 것과 진정으로 떠올린 것을 그린 것이라고 말이다. 트레이시 에민은 프리다 칼로가 그림을 그리며 결단코 자기 연민에 빠지지 않았을 것이라고 말한다.

겹쳐 입은 테우아나 드레스를 걷어내면 흐트러진 몸이 무너지지 않도록 지켜주는 코르셋이 나온다. 코르셋이 달린 페티코트는 프리다 칼로에게 최후의 드레스다. 코르셋으로 지지한 몸에 닥친 상상할 수 없는 고통을 그린 〈부러진 기둥〉은 최후의 드레스와 프리다의 공생관계를 보

부러진 기둥

1944년
캔버스에 유화
39.8×30.5㎝
돌로레스 올메도 미술관, 엑시코시티

여준다. 프리다는 온몸에 못이 박히는 통증으로 눈물을 흘리고 있다. 허리에서 턱까지 이어진 기둥은 금이 간 채로 아슬아슬하게 버티고 있다. 무너질 위기에 처한 기둥은 그녀의 몸이기도 하고 마음이기도 하다. 아무도 없는 황무지에서 프리다는 오로지 의료용 코르셋에 의지해 서있다. 망가진 자궁은 차마 그릴 수 없었던지 병원 침대의 시트를 스커트처럼 둘러 가렸다. 그럼에도 불구하고, 그녀의 몸은 건강한 구릿빛으로 물들어 있고, 매끄럽고 관능적인 실루엣을 보여준다.

프리다는 정면을 보고 있다. 그 누구도 아닌 그녀 자신을 마주 보고 있다. 그림을 그리는 자신을 향해 그녀는 서있다. 침대에 묶여서도 거울로 자신을 보며 그림을 그렸던 프리다에게 가장 중요한 것은 바로 자신의 몸이었다. 끝까지 지키고자 했던 것이었고, 또 끝까지 바라보고자 했던 것이었다. 날아가는 검은 티티새 같은 눈썹으로 프리다 칼로는 자신의 몸을 바라보고 있다. 빗방울처럼 쏟아지는 눈물도 방해하지 못했다.

아메리칸 드림이라는 허상

그랜트 우드
Grant Wood

| 미국식 고딕 |

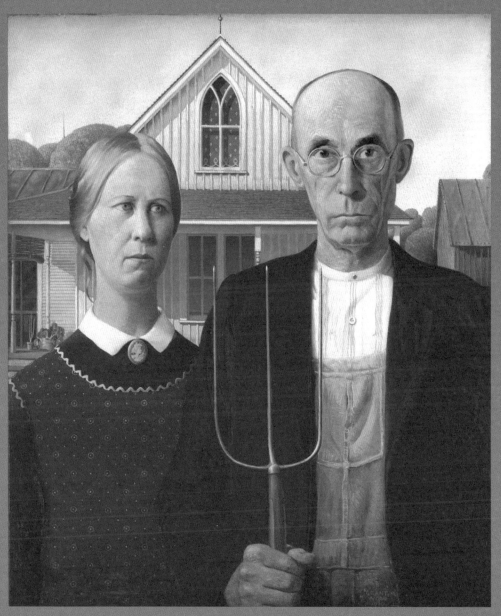

1930년
컴포지션 보드에 유화
78×65.3cm
시카고 미술원, 시카고

내가 본 것이
정말 그것일까?

그랜트 우드의 그림 〈미국식 고딕〉은 한 번 보면 잊기 힘든 강렬한 그림이다. 시골 마을의 안락한 저택 앞에 서있는 부부의 초상화를 보자. 둘 다 깐깐하고 과묵한 인상이다. 낯선 사람이 방문한 것인지, 경계심과 불안감도 엿보인다. 줄무늬 셔츠와 오버올 청바지에 외투를 걸친 남자는 창이 세 개인 쇠스랑을 들었다. 은색 안경은 전형적인 농부의 차림새와 썩 어울리지 않지만, 농담이라고는 모르는 진지한 어르신의 품새를 느끼게 한다.

매사 조심성이 많아 보이는 여자의 옷차림도 답답할 정도로 단정하다. 목까지 단추를 채운 흰색 블라우스와 그 위에 자잘한 원형 무늬가 수놓인 에이프런 원피스를 입은 전형적인 주부의 모습이다. 그런데 황급히 차려입고 나온 것인지, 꽉 끌어올려 묶은 머리 뒤쪽으로 머리카락 한 가닥이 흘러내려 왔다. 새하얗게 칠한 목가적인 목조 가옥에 화사한 햇볕이 비춘다. 평온한 하루의 예감에도 불구하고 부부는 영 심기가 불편하다. 그림에서 흘러나오는 불안감과 기이함은 인물의 비례를 일부러 늘여 전체적으로 아래위로 길쭉해진 것과도 관련이 있다. 이유를 알 수 없는 불편함은 정교하게 일그러진 그림 그 자체에서 이미 시작되었다.

이 그림의 제목인 '미국식 고딕'이 그림을 이해하는 단서가 될 것이다. 시골 마을 교회당처럼 생긴 흰색의 박공지붕 건물부터 살펴보자.

19세기 영국에서는 중세 고딕 건축의 미학을 새롭게 조명하는 고딕 부흥 양식이 등장하여 중세 고딕 건축을 닮은 집들이 다양하게 지어졌다. 이 양식은 미국으로 건너오면서 단순화되고 절제된 디테일을 가진 목조 건물로 바뀌는데, 특히 미 중부 시골 마을에 뾰족한 아치, 가파른 지붕선과 같은 장식적인 요소를 모방한 목가적인 가옥으로 나타났다. 목조 가옥에 적용된 디테일이기에 목수 고딕(Carpenter Gothic), 농촌 지역에 주로 세워졌다 하여 시골 고딕(Rural Gothic)이라고도 한다.

그림의 배경이 되는 경건하리만치 새하얀 집이 바로 미국식 고딕 양식을 추구하고 있다. 보통 고딕이라 하면 교회에 지주 쓰이는 양식이기에, 프로테스탄트적인 엄격함도 엿보인다. 그림의 집은 교회라 해도 무방할 정도로 긴 아치를 가진 창문이 있는데, 연약한 목구조로는 버티기 힘들 정도로 크고 길다. 창문은 공교롭게도 부부 사이에 놓여 종교적인 삼위일체를 구현하고 있다. 남과 여, 그리고 집. 이것은 반드시 갖춰야 하는 가정의 삼위일체라 할 수 있으니, 그렇다면 남자는 집과 가정을 종교처럼 받드는 사람이다. 집을 지키기 위해서는 쇠스랑이라도 들겠다는 결연함을 아는지 모르는지, 남자를 슬쩍 바라보는 여자의 눈에는 안도감이 아니라 불안으로 가득하다.

그런데 '고딕'에는 또 다른 의미가 존재한다. 소설이나 음악의 장르를 지칭할 때 사용되는 고딕은 공포물이나 기괴한 이야기를 상징한다. 고딕 건축물의 음산하고 신비로운 분위기가 감도는 이런 이야기들도 고딕 부흥기인 19세기 영국에서 시작되어 미국으로 건너왔다. 예컨대 '드라

Grant Wood

큘라', '지킬 박사와 하이드씨', '프랑켄슈타인' 같은 이야기들이 신대륙으로 건너와 '검은 고양이'와 '어셔가의 몰락'을 탄생시킨 것이다. 그림의 비밀스런 눈빛과 기이하게 늘인 신체 비례는 고딕소설의 표지를 장식한다 해도 어색하지 않다. 불길하게도 쇠스랑의 날카로운 창끝이 부부의 얼굴을 향하고, 창가에 놓인 화분에 담긴 베고니아는 '다가올 불안'을 암시한다. 〈미국식 고딕〉이라는 제목부터 히치콕풍의 스릴러 그 자체다.

이제 이 그림에 얽힌 진짜 이야기를 들어보자. 미국 중서부의 농촌 지역인 아이오와주를 터전으로 살아온 화가 그랜트 우드는 1930년 이웃 동네 엘든을 지나다가 우연히 이 집을 보았다. 농가에 어울리지 않는 웅장한 창문이 그의 시선을 사로잡았다. 그는 곧바로 스케치했다. 그랜트 우드는 그가 잘 알고 있는 풍경과 잘 알고 있는 사람들, 즉 자신이 몸담고 살아온 지역의 풍물과 사람과 풍경을 그리겠다는 구상을 갖고 있었다. 화가는 이 집에서 고유한 지역성을 발견했고, 이 집을 배경으로 그림을 그리기로 했다.

그런데 주변의 농부 가족들 중에는 이 집의 분위기와 어울리는 사람이 없었다. 여러 사람을 물색한 끝에 화가의 여동생 낸, 그리고 우드 가족과 친분이 있는 치과의사 맥키비 박사를 모델로 삼았다. 그럼에도 화가가 원한 인물상에 다가가지 못했는데, 화가의 동생이 너무 젊어 맥키비 박사와 부부처럼 보이지 않았던 것이다. 화가는 여동생을 일부러 더 나이 들게 그려서 그림의 서사를 완성했다. 〈미국식 고딕〉은 1930년 시카고 미술원 공모전에 출품되어 3등을 차지했고, 300불의 상금과 함께 미술관에

〈미국식 고딕〉의 모델이 된 스케치

소장되는 영광도 얻었다.

〈미국식 고딕〉이 공개되자, 그림에 쏟아진 관심은 그해 1등을 제치고도 남았다. 일단, 아이오와 사람들은 이 그림을 싫어했다. 인물들이 냉혹하고 거만해 보인다, 우리 동네를 우스꽝스럽게 묘사했다 등등의 비난이 쏟아졌다. 심사위원들도 그림의 성격에 의견이 분분했으나, 중서부 농촌 마을의 경직성을 풍자한 그림 쪽으로 해석이 모아졌다. 그런데 멀리 뉴욕에서는 완전히 다른 시선으로 이 그림을 받아들였다. 유럽에서 건너온 아방가르드한 미술에 쩔쩔매던 뉴욕의 비평가들은 '이것이야말로 진정한 미국의 초상!'이라며 크게 환영하고 나섰다.

익숙한 얼굴과 잘 아는 풍토를 표현한 그림이 오히려 신선했던 것이다. 이들은 〈미국식 고딕〉에서 서부 개척시대를 살아온 조상들의 얼굴을 발견했다. 경직된 표정의 부부는 혹독한 환경을 극복해 온 선량하고 검소한 사람들이었다. 물질만능 시대에 다시 되새겨야 할 거울 같은 얼굴, 경건한 얼굴이었다. 재즈 시대를 거치며 미국이 놓아버렸던 개척자 정신을 이 그림에서 재발견한 것이다. 예술기획자이자 갤러리스트인 메이너드 워커는 〈미국식 고딕〉에 '지역주의 미술(Regionalism)'이라는 새로운 장르를 부여했다. 〈미국식 고딕〉은 광고나 티브이에서 패러디의 소재로 재생산되었다. 그린 사람의 이름은 몰라도 그림은 집집마다 복제품이 걸릴 만큼 널리 알려졌다. 미국에서는 뭉크의 〈절규〉나 다빈치의 〈모나리자〉만큼 선풍적인 인기를 끈 작품이었다.

〈미국식 고딕〉은 농촌 마을의 경직성을 풍자한 것일까? 아니면, 개

척자 정신을 가진 농부의 초상을 그린 것일까? 화가는 결코 어느 한쪽의 손을 들어주지 않았다. 그림이 유명해질수록 그랜트 우드는 설명을 아꼈다. 그 누구에게도 해를 끼치고 싶지 않다는 듯, 무해하게 피해가는 설명으로 일관했다. 사실 화가는 아이오와 사람들이 그림을 불편해하는 것과 낸의 외모를 비하하는 것을 힘들어했다. 기회가 될 때마다 화가는 부부를 그린 것이 아니라 노인과 나이가 찬 딸을 그린 것이고, 이 두 사람을 내세워 선량하고 우직한 아이오와 사람을 표현했다고 해명했다. 여동생을 향한 세간의 평가가 내내 마음에 걸렸던지, 도회적이고 세련된 여성상으로 새로운 초상화를 그려 낸에게 선물하기도 했다 낸은 위대한 작품의 모델이 된 것에 단 한 번도 실망한 적 없다고 누차 이야기했지만, 그림이 유명해질수록 상황은 꼬였다. 설명을 요구하는 사람들과 아무것도 말할 수 없게 된 화가. 엎치락뒤치락하는 상황들이 코미디 같기도 하다. 이쯤 되면 이 그림을 '미국식 농담'이라고 불러도 되지 않을까?

미국식 장면에 담긴 두 얼굴

그랜트 우드의 그림은 이 세상의 풍경 같지 않은 환상성을 갖고 있지만, 실제로 자신을 둘러싼 환경과 역사를 정교하게 묘사한 것이라 더욱 흥미롭다. 아이오와를 배경으로 그려낸 풍경화와 역사화는 예컨대 〈오즈

낸의 초상화
1931년

의 마법사〉와 같은 판타지 영화의 배경으로 보아도 충분하다. 단순한 형태로 조형한 자연을 극사실적으로 세밀하게 표현하는 우드의 스타일은 애니메이션이나 가상세계의 풍경처럼 보이기 때문이다. 이는 그가 보고 살아온 삶터를 진실하게 진술한 것이기도 하다.

환상적인 풍경화인 〈스톤시티, 아이오와〉는 굴곡진 평원이 끝없이 펼쳐지는 전원 풍경을 담았지만, 곳곳에 깃들인 산업화의 흔적들을 보여준다. 둥글게 겹쳐지고 이어진 대평원의 평화로움은 사실 서서히 종말을 맞이하고 있었다. 열차, 교량, 전신주, 개량된 주택이 평원의 굴곡에 스며들어 있다. 도시화와 산업화는 농업을 중심으로 하는 시골 마을조차도 그냥 두지 않았던 것이다.

그런데 이것만이 전부는 아니다. 이 그림도 보면 볼수록 이상한 감정에 사로잡히게 된다. 매끈한 듯 어색한 불협화음을 느끼게 하는 요소들, 어딘지 모르게 감정을 거스르는 불편함, 단번에 파악되지 않는 미스터리가 있다. 분명 풍자적인 성격이 짙은데도 화가의 시선이 향하는 곳에 애정이 담긴 진실된 풍경이 있을 것 같아서, 아이러니를 느끼지 않을 수가 없다. 그랜트 우드의 작품을 단순히 풍자성으로 풀이할 수 없는 이유는 장인정신을 느끼게 하는 극사실적 표현 때문이다. 경건함이 느껴질 정도로 진지하게 그린 그림 앞에서 헷갈리는 건 당시나 지금이나 마찬가지다.

그랜트 우드는 1890년 아이오와주 외딴 농장에서 태어나 시더 래피즈라는 작은 마을을 터전으로 삼고 살았다. 그는 화가가 아니라, 공간을 꾸미는 장식미술가로 예술가의 경력을 시작했다. 미니애폴리스의 수

스톤시티, 아이오와

1930년
나무 패널에 유화
76.8×101.6㎝
조슬린 미술관, 오마하

공예조합과 시카고 칼로 예술공예공동체에서 공예, 건축, 장식 등의 기술을 습득하며, 다른 화가들과는 다른 경로로 예술의 세계에 들어왔다. 이곳은 산업혁명의 기술문명에 반대하여 수공예적 특성을 극대화한 영국의 예술공예운동(Art&Craft Movement)의 영향이 강력했던 곳이었다. 그랜트 우드는 예술이 특정한 소수가 아니라 평범한 누구라도 접근할 수 있어야 한다는 생각을 예술 경력 내내 놓지 않았다.

초기에는 주택개발회사의 모델하우스를 장식하는 그림, 저택의 방과 거실을 꾸미는 그림, 호텔의 연회장을 꾸미는 조명 등 인테리어 디자인에 가까운 분야에서 활동했다. 단순화되고 캐릭터화된 공간과 환상성이 가미된 조형, 고전적인 상징을 담은 제품의 디자인은 할리우드의 탄생과도 떼어놓을 수 없을 듯하다. 화가는 마치 영화감독이나 무대감독처럼 박진감 넘치는 무대를 그려냈다. 나중에는 실제로 할리우드에서 영화 스틸을 그리는 일도 하게 되었다.

1927년에는 아이오와 재향군인회 전몰 군인 기념관의 스테인드글라스 작업을 맡게 되었는데 당시 유리 제작을 담당한 에밀 프라이 아트글라스가 있는 뮌헨을 방문하게 된다. 이때 얀 반 다이크, 한스 멤링과 같은 북유럽 르네상스 대가들의 그림을 접하고 깊이 매료되었다. 풍부한 상징성과 장인다운 정교함, 종교화의 경건한 분위기는 〈미국식 고딕〉이 탄생하는 데 큰 역할을 했다.

〈미국식 고딕〉이 지역을 넘어 전국적으로 유명해진 것은 대공황의 여파와도 관련이 깊다. 삶의 기반이 무너지고 사람들이 고향을 떠나

흩어지게 되자, 국민들을 결속할 수 있는 강한 가치, 미국이 끝내 지켜야 할 가치를 담은 예술이 크게 부상했다. 전국에서 미국적인 것에 대한 향수가 들끓었다. 미국다운 주제, 미국의 경험을 적극적으로 반영한 '미국적인 장면(American Scene)'을 담은 회화들, 자신의 삶의 터전을 자연스러운 필치로 그려낸 화가들이 주목을 받았다. 뉴욕의 화가로 불리는 에드워드 호퍼, 뉴멕시코의 풍경을 그린 조지아 오키프도 이런 흐름 속에서 주목받고 성장한 화가들이다. 〈미국식 고딕〉도 평범한 부부(혹은 부녀)가 어떤 상황에서도 가정을 지키겠다는 결기를 보인 그 점이 사람들을 강렬하게 사로잡았고 마침내 미국적인 장면의 표상으로 받아들일 수 있었다. 평범한 사람들의 일상적인 집을 극도로 정교하고 세밀하게 표현하여 사실감을 높인 것이 감정을 더욱 북돋웠던 것이다.

　　대공황은 예술가들에게도 혹독한 시절이었다. 루스벨트 대통령이 실시한 국가적 지원사업인 뉴딜은 예술 분야에서도 크게 활용되었다. 연방정부가 실시한 '공공미술 예술사업(Public Works of Art Project)'의 주요한 사업으로 공공시설의 벽에 미국인들에게 자부심을 줄 수 있는 주제를 담은 벽화를 그리는 프로젝트가 도입되었다. 멕시코 벽화운동에서 영향을 받아 시도된 것으로 예술가들이 재정적 지원을 받는 사업이었다. 그랜트 우드는 아이오와 주립대 도서관 벽화의 책임자가 되었다. 그는 "경작이 시작되면 모든 예술이 따라온다. 농부는 그러므로 문명의 개척자다."라는 다니엘

WHEN TILLAGE BEGINS OTHER ARTS FOLLOW
THE FARMERS THEREFORE ARE THE FOUNDERS
OF HUMAN CIVILIZATION

벽화 '초원을 일구며'를 위한 습작

1935~39년
종이에 색연필, 분필, 연필
57.8×203.8㎝
휘트니 미술관, 뉴욕

웹스터의 격언으로부터 시작하여, 농부들이 씨를 뿌리고 거두는 장면을 공예 장인처럼 정교하게 그려냈다.

그야말로 프로테스탄트의 경건성과 정부의 프로파간다 성격이 짙은 벽화다. 이 그림과 비교하면 〈미국식 고딕〉이 추구했던 진실성은 그 방향이 다르다는 사실이 확연해진다. 그림은 세상이 앞으로 나아가게 할 수도 있지만 방향을 잃게 만들기도 한다. 미국식 장면이라는 목표는 국가주의에 매몰될 수도, 새로운 배타성을 잉태할 수도 있다. 〈미국식 고딕〉 역시 노골적인 보수성과 배타성을 보여주는 작품이라고 비판받기도 했다. 노인과 딸은 농촌에 사는 보수적인 백인 가족의 일원처럼 보이며, 지역주의라는 형식 자체도 진부하고 보수적인 예술사조로 읽힐 수 있기 때문이다.

그렇다면 그랜트 우드가 〈미국식 고딕〉을 그린 이유는 완전히 다른 곳에 있지 않을까? 〈미국식 고딕〉은 부조화와 불편함을 의도적으로 보여준다. 정교하고 매끄러운 표면 속에 감추어진 진실들이 신호를 보내는 그곳은 어디일까? 그래서, 이 작품은 제목부터 이중적이다. 고딕에는 '시대착오적인 것'이란 뜻도 있기 때문이다.

깨어진 '아메리칸 드림'

〈미국식 고딕〉을 보는 데는 몇 가지 방법이 있다. 앞서 이야기했듯

이, 불길하고 미스터리한 블랙 코미디라는 해석, 개척자 정신과 프로파간다의 이중성을 가진 미국의 장면을 담은 회화라는 해석이 가능하다. 세 번째 해석은 조금 더 감정적이고 쓸쓸한 것이다. 어떤 사람들은 이 그림에서 고향을 등지고 그동안 이루어온 삶을 버릴 수밖에 없었던 평범한 사람들의 예정된 운명을 읽기도 했다. '아메리칸 고딕'은 '아메리칸 드림', 즉 '미국식 꿈'이 깨어진 현장을 암시한다.

대공황의 대량실업은 평범한 가정을 박살 내고 오랫동안 터전으로 일궈온 고향을 떠나게 만들었다. 농촌에 살던 사람들은 도시로 왔고 도시에서 일자리를 잃은 사람들은 갈 곳을 찾지 못하고 여기저기 떠돌았다. 이들의 식탁엔 빵 대신 가난과 굶주림이 놓였다. 그림 속의 선량하고 검소한 농부 가족들도 머지않아 뿔뿔이 흩어져야 할 운명이다. 새하얗게 칠한 번듯한 집도, 깨끗하게 늘어뜨린 커튼도, 반짝반짝 윤기 나게 키워온 화분도, 애써 가꿔온 모든 것들이 증발하게 될 것이다. 늙은 농부는 무방비로 당하고 싶지 않아 쇠스랑을 힘껏 쥐어보지만 속수무책이라는 사실은 변함이 없다.

제1차 세계대전 이후 전쟁 특수로 경제가 고공 행진을 했던 1920년대의 미국은 누구에게나 돈을 벌 기회가 주어졌다. 아메리칸 드림은 미국적인 삶을 이루려는 꿈이었다. 이는 계급 없이 누구에게나 열린 기회와 자유로운 정치 체제에서 경제적인 번영을 이루고자 하는 이상 사회를 이루려는 꿈이었지만, 불과 10여 년 만에 허상으로 추락했다. 미국의 꿈은 자본주의의 꿈이었다. 월스트리트가 붕괴되면 속절없이 파괴되는 아슬

아슬한 기둥이었다. 그러기에 아이러니하게도 '꿈'이라고 했을까?

〈미국식 고딕〉을 본 사람들 중에는 미국의 꿈이 허구가 되어버린 순간을 본 사람도 있었다. 성공의 증표였던 새하얀 고딕풍 저택도 누군가의 손에 넘어갔다가 버림받을 것이다. 과거의 감수성을 지키며 관습대로 살아온 사람들에게 닥칠 끔찍할 미래는, 특히 평생 땅을 일구며 살았던 사람들에게 더욱 가혹할 것이다. 아메리칸 드림이 허공으로 사라져 버릴 것이라는 예감으로, 딸의 얼굴에 드러난 불안감에 깊이 공감했던 것이다.

그랜트 우드는 〈미국식 고딕〉에 앞서 선량하고 검소한 미국사람들, 척박한 삶을 개척해 온 진정한 미국인의 초상을 먼저 그렸다. 화가가 노모를 모델 삼아 애정으로 완성한 〈식물을 든 여인〉은 〈미국식 고딕〉과 여러 면에서 닮아있고 또 완전히 다른 그림이다. 이 그림은 옛 전통의 연장선에 있으며 전형적인 초상화의 구도를 갖고 있다. 한때 우리도 가족사진을 찍을 때 풍경이 그려진 배경 그림 앞에 서있었던 것처럼, 자신의 삶터를 배경으로 노모가 서있다. 가족의 초상을 남기는 것은 한 시대를 기념하는 것으로, 집안을 잘 경영했다는 성취감과 애정으로 자신을 돌아보는 것을 의미한다. 이 그림 역시 자기의 삶에 최선을 다해 살아온 한 사람의 살뜰한 인생을 엿보게 된다.

노년에 이른 여성의 입가에 살짝 감도는 미소와 흐트러짐 없이 꼿꼿한 자세가 인물의 성격을 드러낸다. 블라우스와 에이프런 드레스는 검소한 인상을 준다. 〈미국식 고딕〉 속 드레스와 동일한 디자인이므로, 아이오와라는 지역에서 안주인들이 흔히 입는 평상복이라고 짐작하게 된다.

식물을 든 여인

1929년
컴포지션 보드에 유화
52.1×45.7㎝
시더 래피즈 미술관, 시더 래피즈

카메오 브로치, 귀고리, 반지 등의 심플한 장신구들이 자신을 가꿀 줄 아는 인물의 윤기 있는 생의 기운을 느끼게 한다. 여인은 주름진 두 손으로 화분을 맞잡고 있는데, 이 자세는 이 인물이 영웅적 자세나 스타의 제스처를 전혀 모르는 평범한 사람이라는 사실을 일깨운다. 화분을 단단히 잡고 있는 거친 손은 그녀가 자신의 인생을 주체적으로 이끌며 강인하게 살아온 사람이라는 점을 보여준다.

화분에 심긴 산세비에리아는 혹독한 환경에서도 살아남는 강인한 식물이라는 점에서 여인의 삶을 은유하는 등가물로 볼 수 있다. 인물의 배경은 풍요로운 자연이 척박함에서 벗어나 문명화되는 과정이 담겨있다. 그랜트 우드의 장점인 극사실적인 세밀한 표현은 인물에 존경심과 경외감, 진실됨을 더해준다. 그랜트 우드는 이 그림을 그리면서 "황량하고 아득하며 시간을 초월한(bleak, far-away, timeless) 본질이 그 눈 속에 있다."고 말했다.[22] 고난 속에서 새로운 예술이 표출되고 그것이 시대의 표상으로 자리 잡는다면 바로 이런 그림이 아닐까?

예술은 앞으로 나아갈 수 있을까? 〈미국식 고딕〉으로 성공을 얻은 그랜트 우드는 동료 화가들과 예술공동체를 결성하여 어려운 시대를 공동의 힘으로 돌파해 보고자 했다. 자신이 여태 살아온 삶의 터에서 예술을 계속하기 위한 방법이었다. 스톤시티 예술공동체(스톤시티 아트 콜로니)는 카네기재단으로부터 1천 달러의 후원을 받아 설립되었고, 1935년에 재정 문제를 감당하지 못하고 해체될 때까지 뉴딜 공공미술 프로젝트를 보완하며, 자유롭게 배우고 가르치며 예술의 새로운 가치를 향해 나아갔

다. 120여 명의 사람들이 공동체 안에서 먹고 자고 일하고 그림을 그렸고, 일요일 오후에는 마을 사람들에게 공간을 개방하여 예술의 이념을 함께 나눴다. 비록 오래 지속되지 못했지만 예술공동체는 어려운 시기를 함께 헤쳐 나가려는 예술의 가능성을 보여주었다. 예술은 각양각색의 형태로 나아갈 것이며, 결코 사라지지 않는다는 것을.

Grant Wood

동물의 뼈를
들고 있는 여자

조지아 오키프
Georgia O'Keeffe

| 멀고도 가까운 곳에서 |

1937년
캔버스에 유화
91.4×101.9㎝
메트로폴리탄 미술관, 뉴욕

동물의 뼈가
말하는 것

조지아 오키프는 꽃을 그린 것에 대해 이렇게 말했다. "꽃이 좋아서 그리는 건 아니다. 오랫동안 가만히 있고 모델료가 싸기 때문에 그린다." 그리고 이렇게도 말했다. "사람들은 꽃을 오래 바라보지 않고 꽃에 대해 알려 하지 않기에, 나는 클로즈업된 거대한 꽃을 그린다"고. 크게 확대된 꽃 앞에서 사람들은 시선을 돌릴 수도 도망갈 수도 없다. 그 꽃을 자세히 보게 된 이상 온갖 상상을 동원하여 꽃을 이야기할 수밖에.

그렇다면 뉴멕시코로 떠난 조지아 오키프가 새하얗게 풍화된 동물의 뼈를 그린 이유도 이처럼 해석해 볼 수 있지 않을까? 사람들은 동물에 대해 알려 하지 않고 동물이 우리와 닮은 존재라는 사실에 관심이 없기에, 인간과 닮은 동물의 뼈를 그린다고 말이다. 크게 확대된 그 뼈 앞에서는 누구라도 삶과 죽음, 영원과 순간에 대해 떠올리지 않을 수 없다. 아주 작은 뼛조각일지라도.

〈멀고도 가까운 곳에서〉는 뿔이 나뭇가지가 펼쳐지듯 자란 동물의 백골이 화폭을 장악한다. 뿔이 지나치게 크고 턱뼈 양쪽에도 제 3,4의 뿔이 돋은 걸 보면 실물을 바탕으로 상상을 가미했다고 보는 게 맞겠다. 그림 중앙에 자리한 압도적인 사물 아래에는 드넓은 산맥의 실루엣이 흐른다. 백골이 산맥을 제단 삼아 놓은 것 같다. 한 점 구름도 없이 망망대해 같은 하늘에 주홍빛에서 푸른빛으로 변하는 일몰의 광경이 펼쳐진다. 백

골, 산맥, 하늘 세 개의 겹은 모두 날카롭게 초점이 맞춰져 가까운 것과 먼 것이 구분되지 않는다. 백골을 보는 시선과 산맥을 보는 시선이 동시에 존재하여 착시를 일으키고 사물과 풍경을 하나의 화면으로 통합한다.

통합된 장면은 은유로 가득하다. 드넓게 펼쳐진 황량한 땅에 매일같이 찾아오는 장대한 일몰의 풍경은 영원토록 계속될 우주의 섭리이자 자연의 법칙이다. 백골이 되어버린 존재의, 땅 위의 생명에 부여된 그 유한함과 대비된다. 우리는 백골로 남게 되고 그마저도 풍화되어 한 줌의 먼지가 될 운명이지만 자연은 영원의 이름으로 존재를 감싸게 될 것이니, 이것은 위로의 순간이라 해야 할까, 초월의 순간이라 해야 할끼?

그 전까지만 해도 조지아 오키프는 남편인 사진가 앨프리드 스티글리츠와 함께 뉴욕을 무대로 활동해 왔다. 꽃은 오키프의 이미지즘에 시작을 알린 주제였지만 그것만이 오키프의 전부는 아니었다. 그녀는 역동적으로 성장하는 도시 속으로 들어가 마천루의 기념비적인 형태들을 미학적으로 그려내며 포트폴리오를 채웠다. 1920년대 미술계는 도시를 그리는 여성작가를 그리 반기지 않았다. 남성적 주제에 끼어든다 하여 남성화가들의 격렬한 반대에 부딪히기도 했다. 시답잖은 평가에 매몰되지 않을 만큼 배포가 컸던 그녀였건만, 혹독한 미술계에서 살아남아야 하는 스트레스와 남편의 바람기는 견디기 힘들었다. 1927년 브루클린 미술관에서 개인전을 성공적으로 치르느라 애쓰던 그녀의 가슴에는 종양이 자라고 있었다. 종양을 떼어내는 수술을 받으며 삶과 죽음 사이에 섰던 오키프는 긴 여행길에 올랐다. 그림을 포기할 생각도 했었다. 뉴욕에서 경력

을 쌓고 명성을 누리며 뉴욕 예술계의 일부가 되었던 바로 그때, 모든 것을 버리려 했던 것이다.

오키프가 인간으로서 그리고 화가로서 생명력을 회복한 것은 뉴멕시코를 경험하고 나서였다. 뉴멕시코는 북아메리카 원주민인 푸에블로인과 나바호족이 거주해 온 곳으로, 미국과 멕시코 전쟁의 전리품으로 1848년에 미국에 병합되었다. 황량하고 건조한 사막, 붉은 흙으로 뒤덮인 평원, 그 중앙에 우뚝 솟아있는 상부가 평평한 암석지대인 메사(mesa), 다른 행성에 온 것만 같은 암석 계곡, 그리고 미국에서 가장 오래되기로 손꼽히는 활기찬 도시 산타페가 있었다.

도시는 원주민과 백인 문화가 뒤섞여 국적 불문의 자유로움이 있었고, 도시 밖은 다른 행성 같은 초자연의 광활함이 존재했다. 뉴멕시코 주로 승격된 1912년 이후에는 이색적인 여행을 꿈꾸는 부호들의 휴가지로 각광받았고, 다른 한편에서는 순례자들이 끊임없이 찾아들었다. 제1차 세계대전을 겪으며 인간성의 상실을 경험한 사람들, 삶을 바꾸고자 하는 사람들이 모였다가 흩어지며 예술가들의 공동체가 형성되기도 했다.

조지아 오키프는 "뉴멕시코에 들어서자마자 이곳이 나의 나라라는 것을 알았다."고 고백한다. 붉은 규질암으로 층층이 세워진 산맥과 긴 땅을 가르며 유유히 흐르는 차마강, 계곡 너머로 펼쳐진 사막. 납득할 수 없을 정도로 신비롭고 놀라운 자연은 죽을 때까지 바라보아도 좋은 것이었다. 뭔가 다른 것이 공기 중에 떠다녔다. 하늘도 다르고, 별도 다르고,

바람도 달랐다. 뉴욕과 뉴멕시코를 오가던 삶은 점점 더 뉴멕시코로 기울었다. 그곳엔 예술가도, 예술 애호가도 있었지만, 무엇보다 현지 사람들과 만나는 과정에서 오키프의 삶은 새로운 길로 들어섰다.

뉴멕시코 곳곳을 여행하며 그림을 그릴 때, 포드 자동차가 움직이는 화실이 되어주었다. 자동차 뒷좌석을 이젤을 놓을 수 있게 개조하고 조수석을 뒤로 돌려서 안정적인 의자를 만들었다. 그림을 그리는 동안 한낮의 더위, 한밤의 어둠, 갑작스러운 소나기, 각종 벌레로부터 자신을 보호해 주었던 검정색 포드를 화가는 '헬로'라고 불렀다. 황량한 들판에 드러누운 동물들의 백골을 발견하면 하나씩 둘씩 헬로에 실었다. 그녀는 꽃을 그릴 때처럼 백골에 사로잡혔다. 부서지지 않고 온전한 형태를 가진 뼈를 발견하면 커다란 행복감에 휩싸였다.

오키프의 스튜디오와 집에는 크고 작은 동물들의 뼈들, 즉 골반, 대퇴부, 두개골, 척추, 때로는 알 수 없는 위치의 뼈들이 가지런히 놓였다. 〈멀고도 가까운 곳에서〉의 모델이 되어준 나뭇가지 같은 뿔이 달린 사슴의 두개골은 특별히 가까이에 두었다. 형태적인 아름다움이 유난히 뛰어난 사물이었기에 그리고 싶은 마음을 누르기가 어려웠을 것이다. 뼈는 오키프의 작품, 오키프의 공간이라는 정체성을 보여주는 상징물이 되었다.

이 뼈들의 주인인 소, 말, 영양, 양, 사슴 등의 동물들은 자연적인 생태계의 순환 속에서 살고 죽은 것이 아니었다. 농장에 과잉 방목되어 길러지다가 극심한 가뭄으로 희생된 가축들이었다. 사람에게 해를 끼치

지 않고 저마다의 습성으로 살아가던 동물들은 농장 울타리가 아닌 숲속에서 자유롭게 자랐다. 가뭄이 끝없이 계속된 것이 문제였다. 숲에 물과 먹을 것이 없어지자, 농장은 관리를 포기하고 동물들을 방치했다. 동물들은 이리저리 옮겨 다니다 굶어 죽었고, 먹을 것을 찾아 마을로 갔다가 사람들에게 피해를 입힐 것을 우려하여 주정부에서 고용한 살수들에게 죽음을 당했다. 동물의 백골은 미국이 처한 모순된 현실이었다. 오키프는 이 뼈의 출처와 이유를 그림에 그리지 않았다. 다만 그 뼈와 자연의 관계를 보여줄 뿐이다. 반대로, 보는 사람이 그림 속에 잠겨있는 맥락들을 하나씩 들추며 충격적인 진실과 마주하게 된다. 그리고 뼈와 자연은 한 가지 사건이 아니라 예술가의 총체적인 생각이라는 결론에 이른다.

〈멀고도 가까운 곳에서〉를 그릴 무렵, 오키프의 사막 여행에 사진가 안셀 애덤스가 동행했다. 그는 오키프가 돌과 잡풀밖에 없는 황량한 땅을 헤치며 동물의 뼈를 들고 걸어오는 모습을 사진으로 남겼다. 척추에 붙은 갈비뼈가 부러지지 않은 채로 온전히 매달려 있고, 무소로 보이는 동물의 머리는 날카로운 뿔과 살점까지 남아있었다. 뼈의 크기로 보아 사람의 몸체를 능가하는 큰 짐승이었다. 데님 팬츠에 멕시코 사람처럼 챙 넓은 검은 모자를 쓴 오키프는 전리품을 획득하고서 기쁜 미소를 지었다. 휘청거릴 정도로 무거운 동물의 뼈를 들고 서있는 여자, 그녀가 바로 조지아 오키프였다.

내가 있었던 곳에서
내가 한 일에 대하여

〈멀고도 가까운 곳에서〉에 처음 붙인 제목은 '사슴의 뿔, 캐머런 근처'였다. 평소처럼 오키프는 단순하게 그림의 제목을 정했다가 한참 뒤에 시적인 제목으로 바꿔 달았다. '멀고도 가까운(Faraway, Nearby)'은 해마다 먼 곳으로 긴 여행을 갔다가 돌아오는 오키프에게 남편 스티글리츠가 붙여준 별명이었다. 오키프가 매년 갔던 그곳을 '머나먼 곳(far away)'이라 불렀기 때문이다. 이 그림은 스티글리츠에게 긴네는 오키프의 사적인 편지이자, 동시에 그가 항상 염두에 두었던 것, '내가 있는 곳에서 내가 한 일'이 무엇인지 보여주는 예술적 고백이다.

대공황이 시작되고 예술계가 '미국적인 것'으로 들썩거릴 때, 앨프리드 스티글리츠도 자신이 운영하던 인티미트 갤러리에 '미국의 방'이라는 이름이 붙은 작은 전시실을 마련하고 미국적 감정에 뿌리를 둔 예술운동을 펼쳤다. 조지아 오키프는 이곳에 그림을 전시하긴 했지만, 이런 활동에 회의적이었다.

"미국적이라 떠벌린다고 미국인이 되는 건 아니다. 그렇게 외치는 사람들은 때가 오면 분명 파리로 떠나버릴 것이다. 나는 아니다. 나는 내 나라에서 할 일이 있다."[23]

출생지나 교육환경이 아니라 자신이 지금 몸담고 있는 그곳에서 어떤 일을 했는가, 그것이 미국의 예술을 만든다고 그녀는 믿었다.

뼈는 실존의 증거물이자 풍경과 화가를 연결하는 사유의 대상이었다. 뉴멕시코에서 보고 그린 풍경은 초현실주의적이고 명상적인 작품이라 볼 수도 있다. 해를 거듭할수록 더 간결해지고 본질만 남은 그림은 추상화처럼 보인다. 하지만 그것은 보는 방식을 달리했을 뿐, 언제나 오키프가 직접 보고 관찰한 것이었다. 그것은 오키프가 매일 바라보는 것, 창문이나 담 너머로 보이는 풍경이고 시간을 넘어서는 형태들이다. 끝없이 펼쳐진 대자연의 풍경 속에서 뼈를 인식하고 바라볼 때 마음의 동요와 깨달음은 점점 깊어지고 섬세해졌다.

> "하늘과 대지는 너무나 광활하며, 세부는 너무나 정교하고 섬
> 세하다. 이 때문에 우리는 어디에 있든 거대함과 미세함 사이
> 의 세계에서 고립되고 만다. 그곳에서 모든 것은 우리들의 위
> 아래로 사라지며 시계는 오래전에 멈추었다."[24]

뼈와 풍경은 하나로 결합된다. 클로즈업된 중심으로 시선은 한없이 집중되고 인식은 캔버스에 담지 못한 바깥의 세계로 확대된다. 〈골반뼈 IV〉는 먼 것과 가까운 것이 합쳐진 채로 형태적인 본질과 정신적인 본질이 일치된 작품이다. 이 그림은 동물의 골반뼈의 둥근 구멍을 통해 바라보는 하늘을 그린 것이다. 푸른색으로 물든 둥근 달이 원경 속의 원경

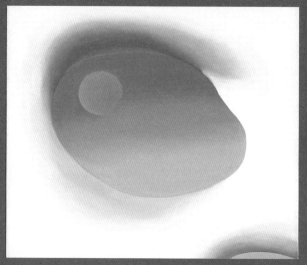

골반뼈 IV

1944년
나무보드에 유화
91.4×101.6㎝
조지아 오키프 미술관, 산타페

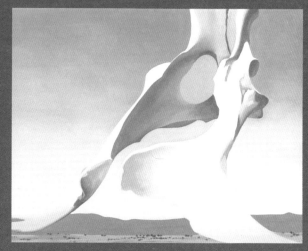

먼 곳을 향한 골반뼈

1943년
캔버스에 유화
60.6×75.6㎝
인디애나폴리스 미술관, 인디애나폴리스

으로 자리한다. 이지러진 원형의 안과 밖을 채우고 있는 깨끗하고 순한 흰색과 투명하리만치 선명한 파랑은 들여다볼수록 어느 것이 더 멀리 있고 어느 것이 가까운 것인지 알 수 없다. 눈에 보이는 것들이 그대로 통합된 화면은 착시와 환상, 그 어딘가로 이끈다. 뼈의 구멍은 창이자 통과해야 할 문이다. 그녀는 홀로 그 창문을 바라보고 홀로 그 문을 통과한다. 오키프는 동물 뼈와 꽃을 병치하는 색다른 그림을 남기기도 했는데, 뉴멕시코에서 묘지를 장식할 때 쓰는 꽃이거나 들판에 피어있는 꽃을 그렸다. 뉴멕시코에는 죽은 이들이 살아있는 가족을 찾아온다는 '망자의 날'을 명절로 삼고, 뼈와 꽃으로 망자의 무덤을 장식하는 풍습이 있다. 이처럼 뼈와 꽃은 애도의 장면인 동시에 오키프가 목격한 이색적인 문화 그 자체이기도 하다.

머나먼 곳의 풍경도 꽃과 뼈를 그리던 조형과 다르지 않다. 〈자주색 언덕, 고스트랜치 2〉와 〈무제: 붉고 노란 절벽〉에서 우리는 오키프가 마주쳤던 머나먼 곳의 절대적인 광활함을 상상할 수 있다. 나무가 자라지 않는 붉은 토질로 덮인 언덕은 태곳적 힘으로 꿈틀거린다. 마른 이끼 같은 초록색 흙먼지가 그림자처럼 덮인 굴곡들은 짙은 피부색을 가진 멕시코 사람들의 신체와도 닮았다. 층층이 다른 색깔로 쌓아 올린 암질을 자랑하는 메사는 뉴멕시코의 또 다른 신체를 보여준다. 땅 가까이에 초록색 관목 말고는 식물이 자라지 않는 암질의 절벽은 뼈처럼 단단하게 융기해 있다.

오키프는 이 풍경을 자주 그렸다. 산과 절벽을 그릴 때 화가의 위

자주색 언덕, 고스트랜치 2

1934년
캔버스에 유화
41.2×76.8㎝
조지아 오키프 미술관, 산타페

무제: 붉고 노란 절벽

1940년
캔버스에 유화
60.9×91.4㎝
조지아 오키프 미술관, 산타페

치는 그 산과 절벽의 바로 앞이었다. 언제나처럼 매혹적인 대상에 압도된 채로 그 존재를 정면으로 마주하며 온 힘을 다해 이해하려는 그 자리에 서있었던 것이다. 뉴욕의 마천루를 그릴 때 그 앞에 서서 눈에 보이는 그 이상의 것을 그렸을 때처럼, 산과 절벽을 마주했을 때도 풍경은 화폭을 가득 채우고 넘친다. 오키프는 '내가 있는 곳에서 내가 한 것에 대하여' 말하는 화가였다. 그가 그리는 것은 그가 본 것이었고, 그가 그려낸 것은 언제나 그 사람이 누구인지를 말했다.

뉴멕시코의 전쟁, 오키프와 오펜하이머

뉴멕시코에는 하얀 땅(White Place)도 있었고 검은 땅 (Black Place)도 있었다. 하얀 사람도 살고, 검은 사람도 살았다. 서로 다른 역사와 언어, 풍습이 어우러지며 뉴멕시코의 독특한 문화를 만들었다. 황무지가 많고 인구는 적었기에 뉴멕시코의 변화는 매우 느렸다. 기후는 가혹했고 물을 얻기 어려운 지역도 많았다. 오키프의 그림 중에는 차마강과 산을 잇는 도로를 그린 그림들이 여러 점 있다. 묵선으로 표현된 동양화처럼 단순화된 회화적 특징이 무척 인상적이다. 왜 물길과 도로를 그렸을까? 이 또한 화가가 어디에 집중하고 있었는지를 보여주는 단서가 된다. 물길과 길은 뉴멕시코에서의 삶에서 가장 중요하고 또 가장 열악한 것이

었기 때문이다. 도로가 닦이고 상하수도가 개발되는 과정은 이 지역에 거주하는 사람들에게 중요한 사건 중 하나였다. 오키프는 지역의 변화에 주목하고 있었다.

아직도 미개척지 분위기를 풍기는 뉴멕시코에 갑작스럽게 도로가 깔리고 식수로가 생긴 건 이곳 사람들의 편익을 위한 개발이 아니었다. 태평양전쟁에 미국이 참전하면서 전쟁 수행을 위한 기반 시설이 건설된 것이다. 뉴멕시코도 전시 상황에 돌입했다. 뉴멕시코는 징집 수에서도, 지원자 수에서도 전국 최고를 자랑했고, 사상자 수도 가장 많았다. 산타페에는 미국에 살던 일본인들을 강제로 격리하는 수용소가 세워졌다. 그리고 맨해튼 프로젝트를 완수하기 위해 로스앨러모스 연구소의 비밀도시가 건설되었다. 연구소의 건설은 뉴멕시코의 풍경을 변하게 했다. 비밀 도시에 복무하는 많은 사람들이 뉴멕시코로 몰려들었다.

어떤 이야기도 비밀스럽고 흉흉하던 이 시절의 뉴멕시코를 선명하게 알려주지 않는다. 이따금 연구소의 과학자들이 휴가를 즐기러 조지아 오키프가 살던 고스트랜치를 방문하여 과학자들과 예술가들 사이에 교류가 이루어지기도 했다. 오키프 역시 과학자들과 허물없이 대화를 나눴고, 그들의 전문 지식에 깊이 귀를 기울였다. 과학자들은 가명을 썼으므로 그들이 누구인지 알지 못했지만, 알았다 하더라도 달라지는 건 없었을 듯하다. 오키프는 감각이 예민했을 터이니, 이들과의 대화로도 뉴멕시코에 붉은 그림자가 드리워지고 있음을 어렴풋이 감지했을 것이다. 그는 어쩌면 두려움과 불안감을 느꼈을지도 모른다.

전쟁이 막바지로 치달을 때 뉴멕시코 외곽의 황무지인 트리니티 사이트에서는 로버트 오펜하이머, 닐스 보어, 엔리코 페르미, 리처드 파인만 등 저명한 물리학자들이 모인 가운데 핵실험이 벌어졌다. 1945년 7월 첫 번째 핵실험이 이루어진 그날, 뉴멕시코 사람들은 두 번째 해가 뜬 것처럼 눈부신 빛을 보았다. 보라색과 금색의 빛, 버섯 모양의 구름, 메사를 뒤흔든 강한 바람과 거대한 폭발. 이 사건으로 내 인생은 그 전과 같지 않을 것이라 했던 오펜하이머와 마찬가지로, 뉴멕시코도 전과 같지 않았다. 뉴멕시코는 전쟁의 폭력성을 고스란히 증언하는 장소가 되었다.

여기에 대해 조지아 오키프는 어떤 생각을 갖고 있었을까? 로스앨러모스 연구소와 핵실험이라는 사건은 오키프가 뉴멕시코에서 건져 올린 유골의 상징성을 더욱 뚜렷하게 만들었다. 1945년작 〈골반뼈 연작, 노랑이 있는 빨강〉은 곱게 풍화된 백골 대신 붉은빛이 감도는 뼈가 노란빛 하늘을 감싸고 있다. 붉고 노란빛은 피와 생명을 상징하는 동시에 죽음, 희생과도 연결된다. 혼탁하고 불길한 것이 응축된 색은 대재앙의 전조를 미리 본 자의 허망한 분노를 느끼게 한다. 그리고 뼈는 모든 것이 지나간 뒤에 남아있는 폐허의 증거물처럼 존재한다.

"이토록 아름답고 아무도 손대지 않은 쓸쓸한 느낌의 장소". 조지아 오키프는 '머나먼 곳'을 이렇게 표현했다. 사랑했던 고스트랜치와 산타페, 그리고 뉴멕시코의 드넓은 사막은 시적인 울림을 가진 장소였다. 그런 장소를 마음에 품고 있는 사람이라면, 아마도 오키프가 왜 끊임없이 이곳을 그림으로 남겼는지 어렵지 않게 짐작할 수 있을 것이다. 아름답고

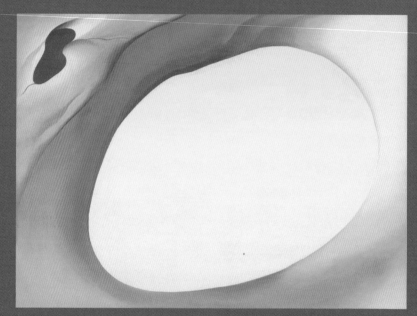

골반뼈 연작, 노랑이 있는 빨강

1945년
캔버스에 유화
91.4×121.9㎝
조지아 오키프 미술관, 신타페

소중한 것은 너무나 쉽게 사라지고 황폐해지기 때문이다. 오랜 세월을 이어온 삶의 흔적을 대자연은 거대한 힘으로 한순간에 무의 공간으로 바꿔버린다. 자연의 에너지에 팽팽하게 맞서는 일은 인간이 감당해야 할 몫이며, 그것이 세상의 질서다. 오키프는 이런 긴장과 대치에 대해서 늘 긍정하며 아름다운 도전을 감행한다. 그러나 인간의 하찮은 도발로 돌이킬 수 없게 되는 일에 대해서는 그녀만의 방식, 바로 그림으로 저항했다.

　　골반뼈를 내내 바라보다가 이런 생각이 들었다. 골반뼈의 구멍은 그 이전에 자궁이 있던 자리다. 죽어 사라진 몸에서 텅 빈 채 남아있는 이 공간이 과거엔 새로운 생명을 부르던 장소였던 것이다. 끝내 소멸하고 마는 이 삶은 자궁을 통해서 다른 생명으로 이어지며, 이는 지구상의 존재가 무한히 생명을 연장하는 섭리로 작용한다. 생명의 공간을 바라보는 일은 생명의 탄생을 기다리고 지키는 자의 역할이 아닐까? 푸른색은 하늘과 바다의 색이고 맑은 공기의 색이며 생명을 유지하게 돕는 모든 것의 색이다. 모든 인간들이 파멸한 후에도 영원히 존재하게 될 그 푸른색을 본다. 오키프가 보았던 바로 그 방식대로.

서로를 뜨겁게
끌어안은 존재들

에곤 실레
Egon Schiele

| 죽음과 소녀 |

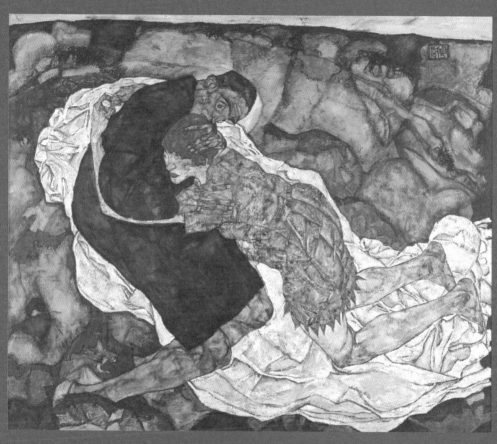

1915년
캔버스에 유화
150×180㎝
벨베데레 미술관, 빈

발리와 에곤,
집요하게 끌어안은 채로

1997년 뉴욕 현대미술관에서 열린 〈에곤 실레: 레오폴트 컬렉션, 비엔나(Egon Schiele: The Leopold Collection, Vienna)〉 전은 전례 없이 에곤 실레를 유명하게 만들었다. 뉴욕 법원에 접수된 소환장 때문이었다. 〈발리 노이젤의 초상〉과 〈죽은 도시 III〉에 대해 소유권을 주장하는 사람들이 이 두 작품이 오스트리아로 돌아가지 못하도록 막았던 것이다. 이 작품들이 과거 나치가 약탈한 유대인 소유의 미술품으로 판명이 나면, 부당하게 취득한 예술품이 되어 나치약탈문화재 반환법에 따라 후손들에게 소유권이 돌아간다.

레오폴트 컬렉션은 오스트리아 출신 의사인 루돌프 레오폴트가 청년이던 1950년대부터 40년 넘게 열정적으로 수집해 온 미술품 컬렉션이다. 그는 세기말 빈의 화가들에 집중하여 클림트, 에곤 실레, 오스카 코코슈카를 집중적으로 수집했다. 에곤 실레에 있어서는 오스트리아 국립미술관인 벨베데레 미술관과 쌍벽을 이룬다. 1994년 오스트리아 국립미술관은 5천여 점에 달하는 레오폴트 컬렉션을 인수했고, 새로운 미술관을 개관하는 준비가 한창 진행 중이었다. 5억 달러 규모의 컬렉션을 1억 5천만 달러에 인수하는 조건으로, 루돌프 레오폴트는 새로운 미술관의 종신 관장으로 봉직하게 될 터였다. 하지만 오스트리아 근대회화의 양대 산맥으로 불리게 되는 레오폴트 미술관은 개관하기도 전에 불미한 사건에 휘

말리게 되었다.

에곤 실레에 대해서도 관심이 쏟아졌다. 에곤 실레는 어느 화가와도 닮지 않은 고유한 그림을 그렸다. 질풍노도의 심리와 분열적인 욕망, 고통스럽게 비틀어진 신체에서 실존의 고통을 처연하게 확인하게 되는 그림들이다. 그러나 명성을 얻기도 전에 화가는 너무나 이른 죽음을 맞았다. 이 독특한 화가의 위대함을 일찍이 알아보았던 레오폴트는 자신을 에곤 실레의 환생이라고 여길 만큼 빠져들었고, 닥치는 대로 작품을 모았다.

레오폴트가 작품을 모으는 방식은 너무도 집요하고 간절해서 비정상적일 때도 있었다. 에곤 실레 그림을 갖고 있는 사람이라면 영국이건 아르헨티나건 상관하지 않고 찾아가 회유하고 매달렸다. 그림을 얻기 위해서라면 경쟁관계에 있던 딜러들을 속이는 일도 마다하지 않았다. 자못 끈질긴 집념은 에곤 실레 컬렉션을 하나씩 늘리는 결과로 이어졌다. 아직 실레의 가치가 그리 높지 않던 때였고, 전쟁 전에는 그림을 수집할 정도로 문화적 혜택을 누린 사람들도 전쟁 후엔 형편이 많이 달라졌다. 수집가들은 에곤 실레가 위대한 화가임을 믿어 의심치 않았음에도 생계를 위해 레오폴트가 제시한 낮은 가격에 그림을 넘겼다. 〈은둔자들〉이 이런 방식으로 레오폴트 컬렉션이 된 경우다.

레오폴트는 벨베데레 미술관으로부터 작품을 사들인 적도 있었다. 〈추기경과 수녀〉는 수용소에서 죽음을 맞은 빈 출신의 유대인 컬렉터인 하인리히 리거의 생전 소장품이었는데, 나치의 비호 아래 움직이던 프리드리히 벨츠라는 미술상에게 강제로 빼앗겼던 작품이다. 리거 역시 에

곤 실레의 작품들을 상당수 소유했고 실레가 죽은 뒤엔 회고전을 계획할 정도로 열성적인 컬렉터였지만, 이들 소장품들은 전쟁 통에 여기저기 흩어졌다. 전후 미군이 압수한 벨츠의 미술품들은 오스트리아 국립미술관에 귀속되었다가 옛 주인을 찾아갔다. 그런데 후손들 대부분이 국외에 거주하고 있었음에도 미술관은 작품의 해외 반출을 허용하지 않았다. 알고보면 국립미술관들도 과거 나치의 협조로 컬렉션을 확장시킨 전력이 있었다. 후손들은 생계를 위해 빠른 협의를 택했고, 상당수의 그림들이 다시 미술관으로 돌아왔다. 〈추기경과 수녀〉는 벨베데레가 영구 소장하는 조건으로 벨베데레 미술관에 돌아온 작품이었는데, 레오폴트가 제시한 클림트의 작품과 몇몇 유물들과 함께 맞교환되어 레오폴트 컬렉션으로 옮겨갔다. 후손들은 이 소식을 뒤늦게야 알게 되었다.[25]

　〈발리 노이젤의 초상〉도 이와 유사한 상황을 거쳤다. 이 그림은 유대인 미술상인 레아 본디 여사의 개인 소장품이었고, 목숨의 위협 속에서 벨츠에게 헐값에 넘길 수밖에 없었다. 뉴욕에서 종전을 맞은 본디 여사는 백방으로 그림을 찾아 헤매다 이 그림이 리거가 본디 여사에게 구입한 것으로 잘못 파악되어 후손에게 반환되었다가 벨베데레 미술관에 소장되었음을 알게 되었다. 본디 여사는 도움을 얻기 위해 레오폴트와 접촉하게 된다. 그림을 되찾을 방법을 찾지 못하고 지쳐버린 본디 여사는 그림을 포기했다. 그러나 레오폴트는 그림을 포기하지 않았다. 에곤 실레의 역작을 쉽게 놓칠 그가 아니었다.

　발리가 누구인가! 에곤 실레가 가장 놀라운 그림을 그리던 순간을

발리 노이젤의 초상

1912년
캔버스에 유화
32×39.8㎝
레오폴트 미술관, 빈

꽈리가 있는 자화상

1912년
캔버스에 유화
32.2×39.8㎝
레오폴트 미술관, 빈

함께했던 모델이자 연인이었다. 에곤이 미술학교라는 울타리에서 벗어나 자기만의 예술세계를 열어갈 때, 고작 열일곱이었던 발리가 그를 따랐다. 그를 위해 요리와 금전 관리를 했고, 그와 함께 미술상과 미술 수집가들을 만났으며, 그 앞에서 밤새도록 지친 기색 없이 모델을 섰다. 에곤 실레와 모든 시간, 모든 일들을 함께했던 사람이었다. 꿰뚫어 보는 듯 강렬한 푸른 눈으로 어떤 한계도 금기도 없이 모든 것을 같이한 그 시절, 에곤 실레의 작품은 자기만의 형태를 찾아가고 있었다.

온 마음을 다해 서로를 사랑하던 시절에 그려진 〈발리 노이젤의 초상〉은 크기는 작지만, 에곤 실레의 가장 유명한 자화상인 〈꽈리가 있는 자화상〉과 함께 놓였을 때 구도와 색채가 가장 알맞게 어우러진다. 레오폴트가 탐냈으리란 점은 두말할 필요도 없을 것이다. 레오폴트는 두 작품을 같은 해인 1954년에 자신의 컬렉션 목록에 넣었다. 〈발리 노이젤의 초상〉은 벨베데레에서 탐을 내던 막스 라이너의 어린 아들을 그린 〈헤르베르트 라이너의 초상〉과 맞바꾼 것으로 파악되었다.[26]

발리와의 인연은 에곤 실레의 결혼으로 파국을 맞았다. 두 사람이 함께할 것을 믿었던 발리를 배신하고 에곤은 경제적으로 안정적인 에디트 하름스와 결혼했다. 그랬다. 발리 노이젤은 가난한 집안에서 태어나 아버지 없이 근근이 살아오던 소녀였다. 세기말의 빈은 인구가 급증하여 길거리에 가난한 사람들이 널려 있었고, 도시인들이 즐기는 쾌락에 봉사하는 일은 가난한 여성들의 몫이었다. 화가 앞에서 옷을 벗고 모델을 서는 건 몸을 파는 일과 같이 취급되었기에 직업란에 쓸 수조차 없었다.

셈할 줄도, 남의 마음을 헤아릴 줄도 모르는 에곤이 여름휴가는 둘이서 보내자는 천진난만한 제안을 해오자, 낙담한 발리는 대차게 거절하고 영영 이별을 고했다. 그리고 발리는 간호사가 되었다. 천재 예술가에게 헌신하며 그의 작품 속에서 함께하는 기쁨을 포기한 대신, 세상에 도움이 되는 전문 직업인으로 발돋움한 것이다. 그것도 잠시, 제1차 세계대전의 전장에서 성홍열에 걸려 스물셋의 나이에 죽고 말았으니, 이야기의 결말은 가혹하기 짝이 없다.

〈죽음과 소녀〉(261페이지 참고)는 두 사람이 결별하기 전에 그린 그림이다. 끌어안고 있는 두 사람은 발리와 에곤이며, 거울에 비친 모습을 그린 것이다. 에곤 실레의 인물들은 자화상일 때도 마찬가지지만, 서로를 끌어안는 자세가 무척 독특하다. 놓지 않으려는 듯 힘주어 껴안은 인물의 자세는 기이하게 뒤틀려 있다. 얼음 속에 갇힌 것처럼 그 자세 그대로 얼어붙은 듯하고, 이미 그대로 오랜 시간이 흘러버려 미라가 된 것 같다. 서로를 탐하는 것 이상으로 서로의 몸의 일부가 된 것 같다. 그렇게 끌어안는 존재들은 관능적인 감정보다 슬픈 감정이 앞선다. 상실과 절망을 이겨내기 위해서 이렇듯 끌어안고 있을 수밖에 없었던 걸까? 에곤 실레의 포옹은 이처럼 마음을 아프게 하고, 또 아픈 마음을 위로한다.

에곤 실레는 이 그림의 제목을 단순하게 '끌어안은 사람'으로 했다가, 발리의 죽음을 전해 듣고 〈죽음과 소녀〉로 제목을 고쳤다고 한다. 늘 하던 대로 함께 포옹하고 거울을 보며 둘의 모습을 그리던 그 행위가, 그리고 그림을 그린 그 자신이 발리를 죽음으로 이끌었다는 회한이 이 제목

에 깃들어 있음을 짐작할 수 있다. 에곤이 맡았던 배역은 공허한 눈빛으로 소녀를 끌어안지도 밀치지도 않은 채 소녀의 머리에 키스를 하는 무심한 존재다. 그러나 발리의 역할은 그 죽음 같은 존재를 힘주어 끌어안는 것이었다. 물론 그 반대일 수도 있다. 애면글면 살아가던 애송이 화가가 불꽃처럼 자신을 끌어안는 창백한 죽음을 끝내 마다할 수 없었음을 보여주는지도 모른다. 죽음이 도처에 있던 시기였고, 에곤 실레의 삶도 그리 오래 남아있지 않았다. 에곤은 전쟁이 끝나기 직전인 1918년 10월 스페인독감이라 불리던 지독한 병에 걸렸다. 임신한 아내 에디트가 같은 병으로 죽은 지 3일 후 에곤이 그 뒤를 따랐다. 스물여덟에 죽어버린 화가에게 남은 건 미처 마무리하지 못한 그림들뿐이었다.

이 그림들이 후대에 복잡한 소송으로 역사의 페이지를 장식하게 된다. 지금처럼 에곤 실레가 세상에 알려지게 된 건 루돌프 레오폴트의 역할이 컸음을 그 누구도 부인하지 않는다. 그는 에곤 실레의 카탈로그 레조네를 정리하고 수많은 전시를 열어 이 젊은 화가를 알리는 데 앞장섰다. 레오폴트가 그림을 구하는 과정에 불미스러운 일이 있었는지도 불분명하다. 그러나 작품이 유입되는 과정에 의도적으로 보이는 정보의 누락이 있었다는 점 역시 사실이다. 작품의 출처에 오류가 존재한다는 건, 작품에 오명을 씌우는 것과 다름없다. 예술가는 작품으로 말한다. 작품에 대한 정보가 분명하고 투명해야 작품의 연구도 의미가 있으며, 그래야만 그 예술가를 제대로 볼 수 있다.

2001년 새로운 건축물이 완성되어 레오폴트 미술관이 개관한 뒤

에도 소송은 해결의 기미를 보이지 않았다. 〈발리 노이젤의 초상〉은 뉴욕에 압류된 채로 십여 년을 보냈다. 2010년 루돌프 레오폴트가 사망하고 한 달 후인 7월, 레오폴트 미술관은 〈발리 노이젤의 초상〉을 되돌려받기 위해 본디 여사의 후손에게 1천 9백만 달러를 지불하는 것으로 합의를 보았다. 이와 함께 몇몇 작품의 소송들이 연달아 터졌다. 미술관이 에곤 실레를 지키려면 보상금 문제를 원만히 해결해야 했고, 소장하고 있던 다른 에곤 실레를 경매에 내놓을 수밖에 없었다. 불미스러운 과거를 회복하는 일은 늦으면 늦을수록 더 큰 대가를 치르는 법이다.

거센 파도 속에 휘말렸던 〈발리 노이젤의 초상〉은 레오폴트 미술관 전시실에서 에곤 실레의 자화상과 나란히 걸려있다. 현실에서 함께하지 못했던 두 사람이 그림으로 나란히 존재하는 건 예술세계에서나 가능한 일이기에 슬프고도 아름답다. 발리가 헌신하며 바랐던 일이 바로 이것인지도 모른다.

에곤과 에곤,
집요한 자기 응시자

이렇듯 끈질기고 집요한 포옹을 에곤 실레가 아닌 다른 그림에서 본 적이 있었던가? 〈은둔자들〉은 끌어안은 두 남자의 이야기다. 수도사의 옷으로 보이는 짙은 색의 두꺼운 가운을 입은 두 남자가 실물 사이즈로

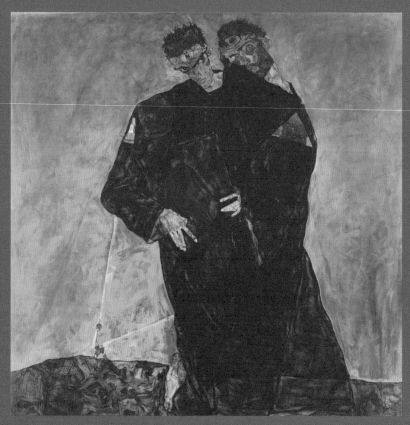

은둔자들

1912년
캔버스에 유화
181×181cm
레오폴트 미술관, 빈

그려졌다. 왼쪽에 서있는 남자의 부릅뜬 눈은 분노와 갈망으로 가득하고 오른쪽 뒤에 서있는 남자는 텅 빈 눈으로 앞에 서있는 남자를 끌어안는다. 단단히 결속된 두 사람은 한 몸인 것 같다. 등에 업힌 것인지 기댄 것인지 뒤에 선 남자는 앞선 남자에게 온몸을 맡겼다. 아버지와 아들 정도로 보이는 두 사람을 당시 사람들이라면 클림트와 에곤 실레라고 쉽게 알아보았을 것이다.

구스타프 클림트는 에곤 실레의 스승이었다. 보수적인 미술학교를 뛰쳐나온 열일곱의 에곤 실레는 빈 분리파의 수장이자 당대 최고 화가로 칭송받던 클림트의 아틀리에를 찾아갔다. 그는 클림트를 배우고 익혔으며, 클림트 역시 에곤 실레가 새로운 그림을 그린다는 것을 일찍이 알아보았다. 클림트는 실레에게 이렇게 말했다고 한다. "네가 보는 것처럼 나도 보고 싶구나." 이는 화가가 화가에게 할 수 있는 최고의 칭찬이다. 그 누구와도 닮지 않은 자신만의 그림을 그려나가는 실레에게 클림트는 전시의 기회를 열어주었고, 고객들과 만날 수 있도록 했으며, 모델을 보내주기도 했다. 영혼의 동반자와도 같았던 발리도 클림트의 스튜디오에 드나들던 모델이었다.

1910년 즈음, 스무 살을 갓 넘긴 예술가가 자기만의 길을 찾던 시기에 등장한 '자화상'이라는 장르는 이후로도 에곤 실레의 예술세계를 확장하는 주제로 자리 잡았다. 그는 길지 않은 생애 내내 자화상에 몰두했고, 그 수는 100여 점에 이른다. 그러고 보면 〈은둔자들〉의 두 사람이 입고 있는 수도사복이 화가들이 작업할 때 입는 스목과 닮았다. 그런데 실

레는 그처럼 숭배하던 클림트를 떨쳐버리고 자기 힘으로 나아가려는 것 같다. 눈먼 쪽과 대조되는 번뜩이는 강렬한 눈으로 세계를 보려고 한다. 하나의 세계를 깨부수고 새로운 세계를 여는 자, 깨부순 세계를 애도하는 동시에 경멸하는 자의 모습이다. 이 그림에 대한 에곤 실레의 설명이 편지로 남아있다.

> "흐린 하늘이 아니라, 두 사람을 둘러싼 세계가 애도를 표하는 겁니다. 그들은 그 땅에서 홀로 자라서 흙으로 돌아가겠죠. 형상들을 포함한 전체는 만물의 쇠퇴를 보여줍니다. 빛바랜 장미들이 순수하게 피어있는데, 이는 인물들 머리를 장식한 화환과 대조되는 것이죠. 왼쪽 사람이 진지한 세상을 향해 몸을 굽힙니다. 두 사람을 이 땅의 먼지 구름이라고 생각해 보세요. 땅 위에 쌓아 올려지다가 와르르 무너지는 그런 것을요."[27]

그렇다면 클림트로 알려진 오른쪽 남자가 실레의 미래, 왼쪽 남자는 실레의 과거의 모습으로 볼 수도 있지 않을까? 끊임없는 자기 혁신이란 것도 결국 다음 세대의 새로운 인식에 파묻히게 되는 법이기에, 이 그림은 에곤 실레의 현실이자 미래를 그린 것으로 볼 수도 있다. 전각을 찍은 듯한 에곤 실레의 사인이 세 개나 있어 그 이유가 궁금해진다. 디자인적 안정감을 위한 것일까, 강한 예술가적 의지를 표현한 것일까?

자신을 도플갱어처럼 표현한 이중 초상화는 클래식한 전통회화에

서 종종 나타나는 그림이다. 한 존재 안에 담긴 여러 개성과 역할을 이중 초상화 혹은 삼중 초상화로 표현하곤 했다. 젊고 아름다운 청년, 한창 무르익은 중장년, 그리고 지혜로운 노년의 모습을 한 폭에 담기도 하고, 같은 인물의 다른 개성들을 부각하고자 의상과 제스처를 달리한 이중 초상화도 있다. 하지만 각종 사조들이 범람하며 보는 방식 자체가 변화했던 20세기 초에 이중 초상화를 그리는 화가는 거의 없었다. 에곤 실레는 심지어 '자기 응시자(self-seers, Selbstseher)'라는 독특한 제목으로 옛 거장들의 방식을 20세기 버전으로 바꿔버렸다. 때는 바야흐로 프로이트의 정신분석학이 등장하고 영적인 신비주의 등이 극에 달했던 시기로, 인간 심리를 묘파하는 다양한 예술이 등장했다. '무엇을, 어떻게 보는가'의 문제는 예술가를 사로잡은 궁극적인 질문이었다.

　　에곤 실레가 명명한 '자기 응시자'는 보이는 형상이 중요한 게 아니라 보는 행위에 무게가 실린 명칭이다. 자화상은 거울에 비친 자신의 모습을 그리게 된다. 그렇다면 화가는 자신의 모습을 바라보는 자기 자신과 만나게 된다. 거울 속의 나와 거울 밖의 내가 서로를 응시한다. 거울 탐구는 자기 자신에서 멈추지 않고, 보는 대상과 보는 주체를 합치기도 한다. 예를 들면, 에곤 실레는 거울을 보는 모델을 그리고 있는 자기 자신을 그렸고, 등신대에 달하는 자화상 앞에 서있는 그 자신을 사진으로 남겨 작품과 화가가 서로를 발견하는 장면을 연출하기도 했다. 자기 응시자는 바로 거울에 비친 자신을 바라보는 화가다. 실레의 이중 초상화는 거울을 사이에 둔 자신과의 대화인 셈이다.

Egon Schiele

에곤이 에곤을 바라본다. 에곤이 에곤을 바라보는 에곤을 바라본다. 거울은 수많은 자아와 만나는 통로가 된다. 그런데 자화상의 형상은 병상에 오래 있던 사람처럼 형편없이 말랐다. 관절뼈가 드러날 만큼 수척해진 몸은 세상 풍파에 찌든 얼굴과 함께 등장한다. 투박하고 날카로운 윤곽은 과장된 자세로 고통스럽게 뒤틀려 있다. 어쩌면 매독으로 사망한 그의 부친이 이렇듯 형편없는 모습으로 죽어갔을지도 모르고, 그런 모습을 지켜보았던 어린 시절의 트라우마가 그림에 나타난 것인지도 모른다. 자세를 연구하다 보니 점점 고통스럽고 어려운 자세로 나아갔을 수도 있다. 과장되고 굴절된 선들이 그리는 나체의 형상은 체모와 성기까지 노출하고 있음에도, 선정적이라기보다 고통스런 심리 상태를 엿보게 된다. 그 자신을 응시한 결과물이 이렇듯 추하고 혐오스러운 누드, 현실적인 병마의 고통을 고스란히 안고 있는 누드라는 것이다. 보기 흉하고 혐오스럽다 해도, 이것이 인간이고 이것이 나의 삶이라고 그는 고통 속에서도 태연자약하게 자신을 드러낸다.

〈자기 응시자 II〉는 '죽음과 인간'이라는 또 다른 제목도 갖고 있다. 앞선 사람을 덮쳐 안은 뒷사람이 죽음의 역할을 맡고 있다. 움쭉달싹 못 하게 조여오는 뒤쪽 남자는 흐릿한 그림자 같은 존재다. 에곤 실레가 그린 신체 중에서 가장 시선이 가는 곳은 손이다. 어린 소녀라 해도 늙은 이의 손을 가졌다. 손가락 관절이 두드러지게 표현된 손은 움켜쥐고 흘려보내고 쓰다듬고 툭 떨군다. 삶의 모든 것이 손에 드러난다. 얼굴은 표정으로 감출 수 있지만 손은 모든 것을 보여준다. 〈자기 응시자 II〉에서

자기 응시자 II

1911년
캔버스에 유화
80.5×80㎝
레오폴트 미술관, 빈

움켜쥔 손은 누구의 손인지 분간이 어렵다. 해부학적으로 뜯어본 얼굴은 결국 인간은 죽어가는 존재, 죽음을 향해 걸어가는 존재일 뿐이라는 결론에 도달했을지도 모른다. 분리될 수 없는 자아의 인격들 중에서 가장 심오하고 어두운 것이 드러나는 순간이다. 루돌프 레오폴트가 직접 관여한 1997년도 뉴욕 현대미술관의 전시 도록의 분석으로는 "1911년에 스물한 살의 화가가 지금 우리가 상상하는 바로 그 방식으로 죽음을 묘사했다."며, 에곤 실레의 모던한 시각을 높이 평가하고 있다.[28]

에곤과 에디트, 퀼트 이불 같은 포옹

에곤과 발리가 살며 그림을 그리던 노이렌바흐의 맞은편 구역은 평범한 중산층이 사는 주택가였다. 아델과 에디트 자매가 성장했던 하름스가의 집도 바로 그곳에 있었다. 자매는 맞은편 구역에 사는 화가에게 호기심을 느꼈다. 남몰래 화가의 모델이 되기도 했고 화가와 나들이를 하기도 했다. 그럴 때마다 항상 발리가 곁에 있었다. 에곤이 언니 아델 대신 동생인 에디트를 결혼 상대로 결정한 이유는 그 누구도 알지 못한다. 에디트는 그림 속에 다소 소심한 표정으로 등장하지만, 누가 에디트에 대해 제대로 안다고 할 수 있을까? 구글에서 발견한 에디트의 사진을 보면, 그녀는 적극적이고 유행에 민감하며 때로는 못 말릴 정도로 유쾌하고 저돌

적이다. 에디트는 에곤에게 당당하게 요구했다. 결혼식 전에 발리와 관계를 정리하라고.

에곤 실레는 결혼을 해야 하기 때문에 하는 것 정도로 여겼고, 에디트에 대한 감정 역시 들끓는 사랑은 아니었던 것 같다. 그런데도 결혼이라는 인생의 단계에 접어들면서 그림에 상당한 변화가 생겼다. 병든 신체와 난잡한 드로잉은 사라지고 온전한 신체와 인간적인 개성이 부여된 초상화, 그리고 그들 주변에 펼쳐진 도시 풍경화가 등장했다. 에곤 실레를 '프로이트의 학생'이라고 부르기 좋아하는 심리분석가들은 이 시기를 남편이자 아버지라는 역할을 갖게 된 한 남자의 성장기로 분석한다. 결혼을 통한 심리적 안정이 그림을 변화시켰다고 말이다. 물론, 가장이 된 그가 가족들을 부양하고 화가로 인정받기 위해 현실적인 그림을 그리게 된 것이라면 충분히 이해 가능한 부분이다.

여전히 팔리지 않은 채로 가지고 있는 그림들이 많았지만, 1917년과 1918년은 에곤 실레에게 성공이라는 달콤한 열매를 가져다준 시기다. 빈 분리파 전시회에 내걸었던 〈화가의 아내, 에디트 실레〉는 처음으로 오스트리아 국립미술관에 소장되는 기쁨을 가져다주었다. 초상화 의뢰도 늘어났다. 그림에 담긴 색채도 밝아졌고 형태도 안정적이다. 그러나 화가의 갑작스러운 죽음으로 많은 작업들이 미완성으로 남았다. 고객들에게 전달하기 위해 동료 화가가 마무리한 그림도 있기에 실제 에곤 실레가 구상한 것과 완벽하게 일치한다고 말하기 어려운 부분도 있다.

에곤 실레가 완성한 마지막 그림이 〈가족〉이라는 점은 연구자들

화가의 아내, 에디트 실레

1918년
캔버스에 유화
139.8×109.8㎝
벨베데레 미술관, 빈

에디트의 초상(화가의 아내)

1915년
캔버스에 유화
183.7×114.7㎝
덴하흐 미술관, 덴하흐

사이에서도 이견이 없다. 〈가족〉은 남녀와 아이가 안정적인 구도 속에 겹쳐 앉은 것으로, 자기보다 여린 존재를 향한 따스한 시선이 애틋하게 느껴지는 작품이다. 작품으로 성공을 거둔 그때, 마침 아내 에디트가 아이를 가졌으니 다가올 미래를 기대하며 뜨거운 마음으로 그렸다는 설명이 가능하다. 다만, 뒤에 자리한 남자는 에곤 실레가 맞지만 여성은 에디트가 아니다. 에디트는 금발의 큰 체구를 가졌으며 얼굴 생김새도 다르다. 그렇다고 아내가 아니라고 할 수도 없다. 1915년 두 사람이 결혼한 뒤 에디트는 에곤의 모델로 포즈를 취했지만, 누드에서 자신이 드러나는 것에는 냉담하게 반응했다고 한다. 에곤 실레가 아내의 포즈를 그리면서도 다른 사람인 양 얼굴을 다르게 터치했다는 이야기도 있다. 그러니 그가 실제로 누굴 데려다가 그렸는가보다 이 그림이 그의 예술세계에 어떤 의미를 갖는지를 더 중요하게 보아야겠다.

　　〈가족〉의 여인은 〈연인〉의 주인공과 닮았다. 짙은 갈색의 구불구불한 긴 머리를 가진 여인이 구릿빛으로 그을린 남자를 안고 있다. 여인의 부드러운 피부색에서 따뜻함과 달콤함이 느껴진다. 포옹은 분명 달라졌다. 갈급한 욕망과 주체할 수 없는 감정이 폭발하는 포옹에서 연민과 애정이 담긴 끈끈한 포옹으로 바뀐 것이다. 〈죽음과 소녀〉에서는 아무리 껴안아도 서로의 세계로 진입하지 못하는 차가운 벽이 존재하는 것만 같았는데, 〈연인〉의 포옹은 서로의 온기를 나누며 하나의 세계를 열어가는 행위다. 두 사람이 함께하는 그 애틋한 마음을 단박에 이해할 수 있듯이, 이 그림은 '포옹'이라는 또 다른 제목을 달고 있다. 두 사람을 감싸는 시트

는 물결처럼 구불거리며 감정과 육체의 결이 조였다 풀어지는 느낌을 준다. 시트의 배경을 초록색 벌판으로 본다면, 원초적인 자연에서 펼칠 수 있는 가장 평화로운 장면을 그린 것으로 보아도 될 것이다.

그렇다면 〈가족〉은 〈연인〉에서 이어진 장면이다. 연인은 이제 껴안지 않아도 서로의 온기를 느끼는 사이가 되었다. 아이는 열매이자 새로운 씨앗이다. 남자는 왼손을 들어 심장 부위를 거머쥐듯이 가져다댄다. 작고 소중한 것을 감싸 쥘 때 하게 되는 동작이다. 〈연인〉에서 여인이 포옹할 때 취했던 손동작을 〈가족〉에서는 남자가 보여준다. 남자와 여자 사이에 흰색 시트와 초록, 주황이 뒤섞인 퀼트 이불 같은 것이 보인다. 여인은 아내 에디트의 얼굴이 아니라고 연구자들은 보고 있지만, 쪼그리고 앉은 여인의 허리춤에 놓인 퀼트 이불은 분명 에디트의 손길이 들어갔을 것이다.

에디트는 옷을 만들어 입는 것을 즐겨서 결혼식 드레스도 커튼으로 손수 바느질을 하고 무늬를 만들어 넣었다. 에디트의 초상화에 그려진 줄무늬 드레스가 바로 그녀가 직접 만든 옷이다. 국립미술관이 소장한 〈화가의 아내, 에디트 실레〉는 1917년 에곤 실레가 전시회에 출품했을 때만 해도 과감하게 색을 배열한 바둑판무늬 드레스 차림이었다. 이 그림을 소장하기로 한 벨베데레 미술관 관장은 점잖은 드레스로 바꾸는 게 좋겠다는 의견을 주었고, 에곤 실레는 1918년 미술관에 제공할 때 컬러가 크게 부각되지 않은 드레스와 포근해 보이는 스웨터로 고쳐 그렸다. 그러니 색색이 배열된 바둑판무늬 이불에서 에디트를 떠올리는 게 과연 지나친 상상일까? 그녀가 만들어서 매일 두 사람의 몸을 덮어주던 것이 아닐까?

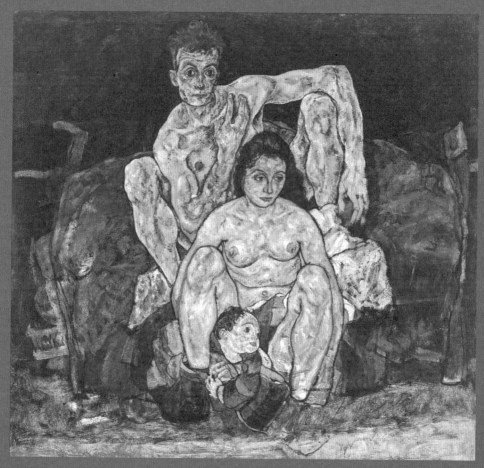

가족(쪼그리고 앉은 사람들)

1918년
캔버스에 유화
150×160.8㎝
벨베데레 미술관, 빈

에디트의 대체물이자 집이라는 감정을 실어주는 사물로서 말이다.

이 그림들이 그려진 시기는 제1차 세계대전이 아직 끝나지 않은 상황이었다. 전쟁으로 인한 고통과 상실이 어떤 결과를 가져올지 그 누구도 알지 못했지만, 거대한 슬픔과 회한이 사람들을 사로잡으리라는 것은 누구나 감지하고 있었다. 전쟁 이후 세상은 완전히 달라졌고 그 이전은 영영 먼 과거가 되어버렸다. 삶은 엄혹했고 세계는 어두웠으며 사람들은 죽어갔다. 에곤 실레의 영원한 스승인 클림트도 스페인독감의 합병증으로 1918년 2월, 고통스러운 죽음을 맞았다. 그가 지난날 몰두하던 죽음은 내면에만 존재하지 않고, 이제 도처에 있었다. 이 어두운 세계를 예술로 돌파하려면 그 죽음들을 다시 바라보아야 했다. 자신의 내부를 응시하던 두 눈을 세계를 향해 돌렸을 때 그의 눈에 띄었던 것은 어쩌면 자신의 몸을 감싸주던 색색 가지 이불이었을지도 모른다.

〈연인〉에서 〈가족〉으로 이어지는 이 그림들은 사이즈도 크고 인물들도 등신대와 가깝게 크게 그려졌다. 전시장을 찾은 1918년의 사람들은 온기와 생기를 가진 인물들과 마주하며 예술이 주는 생생한 삶의 형태에 분명 뜨거운 감정을 느꼈을 것이다. 서로를 끌어안는 것만큼 인간적인 행동은 없다. 에곤 실레의 그림처럼, 인간의 몸은 서로를 끌어안으라고 만들어진 것인지도 모른다. 안고 보듬으며 사랑을 나누고 열매를 맺는 것. 1918년의 사람들이 바랐던 것은 단순히 그것이었을 것이다. 혼자가 아니라는 감정, 아직 살아있다는 느낌, 바로 그것.

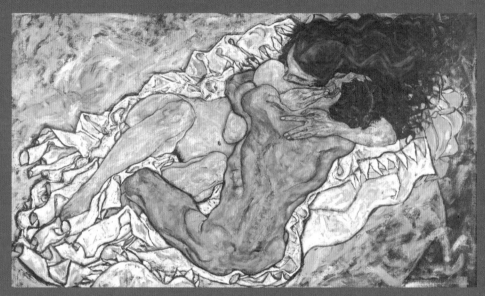

연인(포옹)

1917년
캔버스에 유화
100×170㎝
벨베데레 미술관, 빈

어둠이
세상에 드리울 때
화가가 하는 일

프란시스코 데 고야
Francisco de Goya

1820~23년
유화, 캔버스에 옮긴 벽화
140.5×485.7㎝
프라도 미술관, 마드리드

귀머거리의 집 벽에 그려진
검은 그림

스페인 바로크 회화의 주된 색채라고 하면 검정이 떠오른다. 그만큼 흑백의 대비가 뚜렷하고 명암이 짙은 그림들이 많다. 엘 그레코에서 벨라스케스로, 주르바란에서 고야로 이어지는 검정색의 흐름은 그림에 세련되고 정교한 하모니를 부여하고, 인간적인 심리를 탁월하게 표현한다. 이 그림들은 시간을 훌쩍 건너뛰어 19세기 중엽 파리에 상륙했다. 1848년 루브르 박물관에서 스페인 왕실 컬렉션이 전시되었을 때 마네와 드가 등 수많은 화가들 사이에 스페인풍의 색채와 감성이 유행했다. 이때 재발견된 컬러가 검정이었다. 검정은 모던 파리의 컬러, 모던한 멋쟁이의 컬러로 각광받기도 했다.

하지만 고야의 작품에서 검정은 조금 다른 특색을 지닌다. 고야의 검정은 윤곽과 그림자를 선명하게 하여 세련된 맛을 살리는 색이 아니라, 반대로 형태를 뭉개고 배경을 묻어버린다. 색이라기보다 무겁고 두꺼운 질감을 가진 물질이거나 그런 공간이라 해야겠다. 여러 번 겹쳐 칠해서 그림자의 밀도가 짙어지는 부분에는 어렴풋이 낯선 존재가 숨어있는 것 같다. 검은 선으로 사람을 표현할 때도 그 표정에 깊은 고통과 광기가 담겨있다. 색채에도 형언할 수 없는 힘이 담겨있다면, 고야의 검정이 그럴 것이다. 이브 클랭이 작품에 사용했던 울트라 마린을 '클랭 블루'라고 부르듯이, 고야가 사용한 검정은 '고야 블랙'이라고 불러도 수긍할 수

있다.

　　고야의 작품 중에는 〈검은 그림〉이라 부르는 연작도 있다. 이 제목은 고야 자신이 부여한 것이 아니라, 고야 사후에 동료 화가와 미술사가들이 붙인 것이다. 이해할 수 없는 수수께끼가 가득하고 소름 돋는 공포와 죽음의 기운마저 느껴지는 방대한 규모의 벽화 연작을 〈검은 그림〉이라고 부른 걸 보면, 고야와 검정색은 뗄 수 없는 관계라는 걸 당시 사람들도 알고 있었던 듯하다. 〈검은 그림〉 말고 달리 어떤 제목이 이 그림들을 더 적절하게 설명할 수 있을까? 검은색은 무언가 다가오고 있음을 암시하는 색이고, 그것들이 헤아릴 수 없이 많음을 깨닫게 하는 색이다.

　　프란시스코 고야는 일흔셋이 된 1818년에 지친 몸과 마음을 쉬게 할 목적으로 마드리드에서 멀지 않은 시골 마을에 작은 농가주택이 있는 영지를 구입했다. 이전 집주인이 듣지 못하는 사람이었기에 킨타 델 소르도(Quinta del Sordo), 즉 '귀머거리의 집'이라 불렸는데, 공교롭게도 고야 역시 마흔여섯에 얻은 큰 병으로 청력을 상실했던 터였다. 그런데 이즈음 고야에게 다시 생사를 넘나드는 큰 병이 찾아왔다. 주치의 아리에타 박사의 도움으로 겨우 회복한 그는 마음에 깃든 생각과 이미지를 그림으로 남기겠다는 마음으로 붓을 들었다.

　　오랫동안 봉직해 온 직업에 대한 책임의식, 그러니까 왕실과 귀족 후원자들의 주문에 의해 그림을 그려온 생활에서 완전히 벗어나기로 결심한 순간이었다. 이럴 때 화가는 어떤 그림을 그리게 될까? 고야는 진흙과 돌을 연상케 하는 어둡고 단조로운 팔레트로 미스터리와 공포가 느껴

지는 그림들을 남겼다. 캔버스를 새로 들여 기본 손질을 할 시간마저도 아까웠던지, 벽지 위에 회반죽을 바르고 곧바로 붓을 댔다. 고야 후기의 역작인 〈검은 그림〉은 이렇게 그려진 14점의 벽화들이다.

1층 식당과 2층 거실에 각각 일곱 점씩 그려졌는데, 출입문 쪽만 제외하면 비슷한 크기의 그림 두 점이 마주 보거나, 창이나 문을 사이에 두고 나란히 그려졌다. 1층 출입구 주변에 그려진 〈레오카디아〉는 고야의 안살림을 맡아온 내연 관계에 있던 여성이었다. 마드리드를 떠나 작은 마을에 집을 구입하게 된 계기도 남들의 시선에 구애받지 않고 레오카디아 조리야 바이스와 함께 생활하기 위해서라는 소문도 있었다. 그렇다면 〈레오카디아〉는 안주인을 그린 것인데, 그녀는 장례식에서 입는 검정 드레스 차림이다. 누구의 장례식일지 말하지 않아도 될 것이다. 그 옆에는 〈두 수도사〉 그리고 〈수프를 먹고 있는 두 노인〉이 있으며, 이는 고야 자신을 상징하는 그림이라 볼 수 있겠다. 노인의 얼굴이 해골에 가깝다. 생의 끝을 바라보는 나이에 이르렀음에도 먹는 일을 멈추지 못하는 생명의 누추함을 보여주는 이 그림은, 고야 자신을 풍자적으로 바라본 것으로 해석할 수 있다. 실내의 긴 벽을 마주 보며 채운 그림은 〈마녀들의 회합〉과 〈성 이시드로의 순례〉다. 뒤쪽 벽은 창문을 중심으로 양쪽에 제목도 무시무시한 〈아들을 잡아먹는 사투르누스〉와 〈유디트와 홀로페르네스〉가 그려졌다.

1층과 같은 구조를 가진 2층 거실의 벽화는 두 점씩 마주 보고 있다. 황량한 사막을 배경으로 환희에 휩싸인 긴 행렬을 그린 〈성 이시드로 샘을 향한 산책〉이 두 남자가 평원에서 싸움을 벌이는 〈결투〉와 마주하

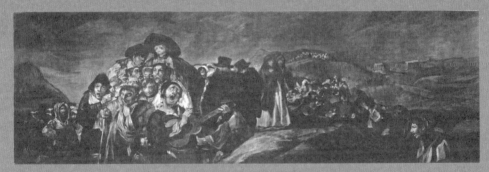

성 이시드로의 순례

1820~23년
혼합 매체, 캔버스에 옮긴 벽화
138.5×436㎝
프라도 미술관, 마드리드

아들을 잡아먹는 사투르누스

1820~23년
혼합 매체, 캔버스에 옮긴 벽화
143.5×81.4㎝
프라도 미술관, 마드리드

유디트와 홀로페르네스

1820~23년
혼합 매체, 캔버스에 옮긴 벽화
146×84㎝,
프라도 미술관, 마드리드

고, 생명을 관장하는 세 여신 옆에 움쭉달싹 못 하는 한 남자를 오싹하게 표현한 〈파르카이〉는 코카서스산을 가리키며 두려움에 떨고 있는 남녀를 그린 〈아스모데오〉와 마주한다. 뒤쪽 벽에는 풍속화로 보이는 두 점이 있다. 남녀가 시시덕거리는 〈두 여자로부터 희롱당하는 남자〉, 책을 펼쳐 읽으며 은밀하게 웃음을 주고받는 〈책 읽는 사람들〉이다. 그리고 출입구 위쪽에는 유일하게 검은 어둠이라고는 전혀 없지만 아련한 감정이 느껴지는 작품인 〈개〉가 있다. 높은 곳을 바라보는 개의 머리만 슬쩍 보이는 독특한 구도의 그림이다.

이렇듯 짝을 이룬 그림들은 주제나 상징으로 보나, 그림의 구도로 보나 서로 연결된다. 악마를 상징하는 숫염소와 마녀들을 둘러싼 군중의 열락에 빠진 얼굴(〈마녀들의 회합〉)과 순례자 무리의 맹목적인 신앙 탐닉(〈성 이시드로의 순례〉)이 다르지 않으며, 육체적인 쾌락에서 흘러나온 웃음(〈두 여자로부터 희롱당하는 남자〉)과 지식의 도락에서 발견한 웃음(〈책 읽는 사람들〉)이 그리 다를 리가 없다. 아들을 잡아먹는 사투르누스의 피눈물은 적장의 목을 베는 유디트의 긴 칼에 묻은 피에 대응한다. 울고 있는 늙은 사투르누스는 활짝 웃고 있는 젊은 유디트와 강렬하게 대비된다. 〈파르카이〉 속의 여신들과 〈아스모데오〉의 남녀들은 공중에 뜬 채로 모종의 사건을 증언한다. 그림이 지시하는 사건을 정확하게 파악하기는 어렵지만, 불길하고 두려운 징후를 감지한 예지자의 그림이라는 점은 확실히 느낄 수 있다.

왕실 초상화가라는 공적인 직함을 갖고 스페인 부르봉 왕실에 40년

넘게 봉직했던 고야는 움직일 때마다 수많은 기록을 남겼지만, 〈검은 그림〉에 대해서만은 어떠한 기록도 남기지 않았다. 언제 시작했고 언제 끝을 맺었는지, 어떤 연유로 어떤 주제를 그린 것인지 알려진 것이 하나도 없다. 고야 자신이 그렸다는 서명이나 흔적도 남겨두지 않았고, 고야 생전에 이 그림의 존재를 아는 사람도 거의 없었다. 고야는 1823년에 손자인 마르티노에게 집과 영지를 물려주고 망명길에 올랐으므로, 큰 병을 앓고 난 후인 1820년부터 1823년 사이에 수수께끼 같은 그림이 그려졌으리라 짐작한다.

동료 화가인 안토니오 브루가다가 고야 사후에 그의 작품들을 정리하면서 이 벽화의 존재를 언급한 일이 있긴 했지만, 이 그림들이 세상 밖으로 널리 알려진 것은 실질적으로 이 집을 관리하던 고야의 아들 하비에르가 사망하고 후손들이 퀸타 델 소르도를 처분하면서였다. 1856년 이 집은 독일 출신인 프랑스 은행가 프레데렉 에밀 데를랑제 남작에게 팔렸다. 이 집을 소유하게 된 남작은 놀랄만한 일을 꾸몄다. 고야의 그림을 낡은 집에 그대로 둘 수 없다고 생각한 그는 벽화를 벽지째 떼어내어 캔버스로 옮기는 기상천외한 복원을 추진한 것이다. 이 작업은 프라도 미술관의 복원전문가 살바도르 마르티네즈 쿠벨스의 책임하에 진행되었다. 1874년부터 시작된 복원은 오랜 시간이 걸릴 수밖에 없었다. 부스러져 가는 벽과 싸우다 보니 채색된 일부가 떨어져 나갔고, 옮기는 과정에서 파손된 부분은 결국 살리지 못하고 영영 사라졌다. 〈마녀들의 회합〉은 그림의 오른쪽이 댕강 잘려나갔다. 기껏해야 고야가 그렸다는 사실만 확인하

게 해준 그림에 불과하다는 야박한 평가가 나올 정도로 아슬아슬한 상황
이었다.

 데를랑제 남작이 고야의 그림을 비싸게 팔 목적으로 전대미문의
복원을 감행했다 할지라도, 그 집에 벽화가 계속 남아있었다면 그리고 그
집이 구매자를 거치고 거치다 결국 허물어졌다면 고야의 인생 후반기의
한 획을 그은 이 작품은 결국 아무도 모르게 사라졌을 것이다. 어쩌면 고
야 자신도 이 그림이 그 누구도 알지 못한 채로 흔적도 없이 사라지기를
바랐을지도 모른다. 괴상한 방식을 동원해서라도 살아남아 우리 앞에 존
재하는 그림을 보면, 그림이 우리에게 오기까지 그림을 살리겠다는 의지
가 어느 정도로 강해야 하는가 생각해 보게 된다. 디테일이 사라진 것도,
복원 과정에서 외부의 손길이 얼마나 많이 닿았을지 알 수 없다는 것도
이 그림이 껴안고 가야 할 한 줄기의 역사다.

 이 그림이 고야의 걸작 중 하나로 평가받는 이유는 삶의 끝에서 절
망과 사투하는 화가의 내면을 보여주기 때문이다. 14점의 그림은 연작으
로 살펴야 마땅하지만, 〈아들을 잡아먹는 사투르누스〉와 〈개〉는 단독으로
도 널리 알려진 작품들이다. 〈검은 그림〉 연작은 남작의 의도대로 1878년
파리 만국박람회에 전시되어 세상을 놀라게 만들었다가, 1881년에 남작
이 스페인에 기증하면서 프라도 미술관으로 옮겨졌다. 킨타 델 소르도는
1909년에 허물어졌다.

내가 그린 것은
내가 본 것들이다

프라도 미술관은 스페인 왕실 소장품을 중심으로 유럽 최고의 컬렉션을 자랑하는 스페인 국립미술관이다. 밝고 위풍당당한 신고전주의 양식의 건축물은 고야가 궁정화가로 일하던 1785년에 재위했던 카를로스 3세가 희귀한 소장품들을 모아두는 용도로 지었고, 고야가 궁정화가를 사직하는 페르난도 7세 치하인 1819년에 왕립미술관으로 전환되었다. 1,510여 점의 왕실 소장품을 정리하여 회화와 조각 박물관으로 개장한 뒤, 1863년에 프라도 미술관으로 이름을 바꿔 달았다. '프라도(Prado)'는 평원을 뜻하며, 스페인 사람들의 자긍심을 일깨우는 말이라 한다. 엘 그레코, 벨라스케스를 포함한 스페인 회화의 본산인 이곳은 고야 컬렉션을 가장 풍부하게 소장한 곳이다. 회화, 판화, 데생 등을 아우르며 2천여 점에 가까운 고야의 작품들이 바로 이곳에서 연구되고 전시된다.

고야처럼 공적인 그림과 사적인 그림이 철저하게 구분되는 화가가 또 있을까? 젊은 시절, 왕실에 납품하는 태피스트리 공방에서 밑그림을 그리던 고야는 르네상스와 바로크 거장들처럼 비단과 황금을 찬란하게 그려내는 뛰어난 테크닉으로 초고속으로 왕실화가라는 영광스런 자리에 올랐다. 고야는 뛰어난 감각과 기술로 거장의 감각을 뒤따르는 그림을 그렸을 뿐만 아니라, 부패한 왕실을 은밀하게 비판하는 데도 활용했으며, 죽음과 공포의 그림자가 가득한 그림을 그리기도 했다. 왕실 가족과

카를로스 4세 가족의 초상화

1800년
캔버스에 유화
280×336㎝
프라도 미술관, 마드리드

귀족들의 초상화, 드레스를 입고 벗은 알마 공작부인의 초상화와 나란히 마녀나 유령이 출몰하는 수수께끼 같은 그림들이 그려졌다. 머릿속에 떠오르는 이미지들을 마구 그려낸 듯한 스케치와 판화 들에는 기괴한 크리처들과 철학적인 메시지들이 가득하다. 고위층 후원자를 둔 초상화가로 승승장구하던 고야와 '그로테스크'하고 극도로 잔인한 이미지로 인간 본성의 밑바닥까지 그려내던 고야는 하나의 시간축으로 함께 움직이고 있었다.

츠베탕 토도로프는 『고야, 계몽주의의 그늘에서』에서 고야가 궁정화가에 그치지 않고, 심오한 사상가로 활동했다는 생각을 펼쳐놓는다. 고야가 살아온 스페인은 암흑기라 해도 될 정도로 고통의 시대였다. 스페인 왕실의 부정부패와 끝없이 이어진 종교재판, 기나긴 기근은 민중들을 고통 속에 몰아넣었다. 전쟁도 이어졌다. 물론 고야는 시대에 순응하는 궁정화가로서 귀부인의 사랑을 얻으며 살아갈 수도 있었다. 궁정에서 일하면서 엘리트 관료나 철학자 들과 깊이 교류하면서 국가의 이상과 미래의 삶에 대해 성찰하기 전까지는 말이다. 고야는 깨어있는 이성을 믿고 계몽주의 철학을 바탕으로 자신이 처한 상황을 정확하게 바라보았으며, 인간의 어두운 면들을 고발하는 작업들에 적극적으로 참여했다. 그러나 그가 신봉했던 계몽주의 철학의 원류인 프랑스가 스페인을 침략하고 지배 이데올로기로 계몽철학을 활용하자, 커다란 회한에 빠졌다. 그는 여러 차례 생사를 오가는 병마에 시달렸다. 긴 병에서 살아 돌아온 후에는 내면에 끓어오르는 생각을 붓 가는 대로, 펜 가는 대로 그렸다.

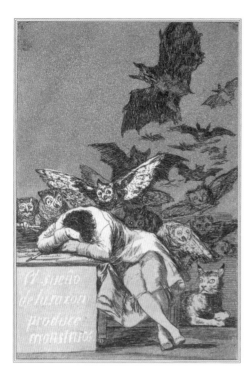

**〈로스 카프리초스〉 중
'이성이 잠들면 괴물이 깨어난다'**

1797~99년
에칭, 애쿼틴트
21.3×15.1㎝
프라도 미술관, 마드리드

**〈로스 카프리초스〉 중
'좋은 여행하시오'**

1797~99년
에칭, 애쿼틴트
21.6×15.1㎝
프라도 미술관, 마드리드

〈전쟁의 참화들〉 중 '죽음의 추수'에 대한 드로잉

1813년경
종이에 붉은색 분필
17.1×21.9㎝
프라도 미술관, 마드리드

〈전쟁의 참화들〉 중 '이건 아니다'에 대한 드로잉

1810~14년
종이에 회갈색 수채 물감, 연필, 붉은색 분필
13.4×18.6㎝
프라도 미술관, 마드리드

〈검은 그림〉 이전에 〈로스 카프리초스〉와 〈전쟁의 참화들〉이 있었다. 〈로스 카프리초스〉는 청각을 잃고 언어적 소통이 어렵게 된 그가 격렬해진 심리를 더욱 격한 그림들로 풀어낸 것이며, 〈전쟁의 참화들〉은 프랑스군의 침입과 폭력 앞에 비참하게 무너져 간 민중들을 목격하고 난 뒤에 그려낸 판화집이다. 산더미처럼 쌓인 시신과 갈기갈기 찢어진 사지, 비인간적인 고문과 살상, 강간의 장면이 너무나 참혹하여 들여다보기 어려울 정도이다. "내가 본 것들이다."라는 고야의 메시지가 적힌 그림도 있다. 고야는 자신이 겪어온 끊임없이 되풀이되는 재앙과 트라우마, 시민으로 겪은 참상을 화가로서 기록해 나갔다.

외부 세계의 충돌과 갈등이 최고조에 달했을 때, 고야의 인생에서도 정점을 찍은 작품이 등장했다. 1814년작 〈1808년 5월 3일〉은 나폴레옹의 프랑스군대의 침입에 맞서 민중들이 봉기한 그날 처참하게 진압된 시민군의 모습을 극적으로 표현한 작품이다. 시민들의 시체가 산을 이룬 그곳, 총구를 겨눈 군대 앞에는 머지않아 처참하게 쓰러질 사람들이 서 있다. 어둠 속에 한 줄기 빛이 남루한 옷차림의 남자를 비춘다. 그는 자유를 갈망하는 인간의 몸짓으로 두 팔을 번쩍 들었다. 그 얼굴엔 슬픔이 있을 뿐 죽음 앞에 초연하다. 양쪽으로 활짝 펼친 팔과 손바닥에 움푹 팬 자국으로 이름 없는 시민을 십자가에 못 박힌 예수와 다를 바 없이 표현했다.

이 그림은 고야를 위대한 미술가로 끌어올려 모더니즘의 시작이라는 위치를 선사했다. 에두아르 마네는 이 작품에 영감을 받아 〈막시밀리언 황제의 처형〉이라는 그림으로 되살려 놓았다. 프랑스 괴뢰정부의

수장으로 오스트리아 막시밀리언 왕자가 멕시코 황제에 올랐는데, 멕시코 저항군들의 봉기가 성공하자 황제는 처형당하고 말았다. 마네는 무책임으로 일관했던 프랑스 정부를 비판하기 위해 황제를 처형하는 군인들에게 프랑스 군복을 입혔다. 총구를 겨눈 프랑스군으로 두 그림은 연결된다.

프라도 미술관의 고야 전시실은 사적인 그림과 공적인 그림 사이의 간극을 체험하게 만들다가, 최후의 걸작으로 불리는 〈검은 그림〉 연작 앞으로 우리를 데려다놓는다. 〈검은 그림〉 14점은 미술관의 우아한 전시실에 들어선 그 누구라도 두 눈을 번쩍 뜨게 만들어버린다. 혼탁한 색채의 연약한 벽화들이 상하지 않도록 어둡게 유지되는 전시실에서 그림은 더욱 음침하게 보인다. 어두운 기운이 폭발하는 이 방의 그림은 바깥으로 나올 수 없다. 손상의 위험도가 높기 때문에 다른 미술관에서 대여하는 것이 영구적으로 금지되어 있다.

어두운 시절을
헤쳐 나오기 위해서

〈마녀들의 회합〉(284페이지 참고)은 〈검은 그림〉 연작에서 가장 큰 작품으로 1층 거실, 즉 중심 공간에 걸려있던 그림이다. 검정 망토를 두른 숫염소 앞에 운집한 가난한 사람들의 얼굴에 간절함과 두려움이 담겼다. 악마 옆에 앉은 흰 두건의 여성은 가톨릭 수녀인데, 그 역시 이 불온한 광

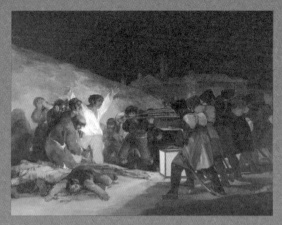

1808년 5월 3일

1814년
캔버스에 유화
268×347㎝
프라도 미술관, 마드리드

에두아르 마네

막시밀리언 황제의 처형

1868~69년
캔버스에 유화
252×302㎝
만하임 미술관, 만하임

기에 심취한 상태다. 오른쪽 가장자리에 앉아있는 검은 베일을 쓰고 손을 가린 여성 혼자 침착하게 이 과정을 지켜본다. 맨발의 여자들이 주를 이룬 관중들은 도대체 무엇을 바라고 또 무엇을 두려워하는 걸까?

스페인 민중들에게 가톨릭 신앙은 오랜 전통이고 생활문화였지만, 수십 년 이어진 맹목적인 종교재판은 신앙의 역할을 저버렸다. 그 누구도 신앙에서 구원의 희망을 기대하지 않았다. 언제 어디서 마녀로 몰려 화형을 당할지도 몰랐다. 이들은 마녀로 지목받을까 두려운 여성들이거나, 설령 그렇다 하더라도 현실의 고통을 덜어주는 마법의 존재를 믿는 사람들일 것이다. 그들의 맨발은 가난의 형태이자 모든 것을 내려놓았다는 증거다. 이런 악마적 회합이 복권을 긁기 전의 불안과 기대처럼 대수롭지 않은 의식일지도 모르지만, 일상의 삶이 무너졌음을 명백하게 보여준다.

고야는 20년 전에도 거대한 염소의 악마적 형상을 그림으로 남겼다. 〈마녀들의 회합(1798)〉과 비교하면 그때보다 악마는 인간의 형상과 더욱 가까워졌고 관중들의 불안은 거세졌으며 욕망은 한층 모호해졌다. 게다가 불온한 회합을 멀찍이서 바라보는 시점으로 그려져서 보는 사람이 회합의 광기를 침착하게 살필 수 있다. 회합의 가장자리에서 고요하게 앉아있는 여성은 누구일까? 광기의 아수라장에서 홀로 침착할 수 있는 인물이라면, 그는 깨어있는 존재일까, 더욱 위험한 존재일까?

원래대로라면 이 그림은 파노라마 스크린처럼 폭이 훨씬 더 넓은 그림이었다. 벽화를 캔버스에 옮길 때 우측 여백의 일부가 완전히 잘려나

마녀들의 회합

1797~98년
캔버스에 유화
43×30㎝
라사로 갈디아노 미술관, 마드리드

간 것이다. 귀머거리의 집에서 촬영한 당시의 사진과 비교해 보면 우측에
서 사라진 부분이 전체의 1/5가량이나 된다. 그림은 왼쪽으로 더 치우친
상태로 그려졌고, 오른쪽 여성의 등 뒤로 붓질이 가미된 여백이 훨씬 더
넓게 존재했다. 침묵하는 여성이 실제론 이야기의 중심에 더 가까이 있
고, 그 여성의 뒤엔 알 수 없는 어둠이 자리한다. 고야의 어둠이 그저 비어

있는 어둠이 아니라는 점에서 이 어둠 속에 진짜 두려워해야 할 것들이
그려져 있다 해도 이상하지 않다. "이성이 잠들면 괴물이 깨어난다."는, 고
야가 염두에 두었던 글귀가 적힌 그림이 떠오른다.

　　회화적 상징을 주고받으며 구성된 14점의 그림들은 서사성이 강

캔버스로 옮겨지기 전 벽화 〈마녀들의 회합〉을 촬영한 사진
장 로랑 촬영, 1874년

한 특징으로 인해 한 편의 대하드라마나 대서사시를 감상하는 감흥을 준다. 이 그림들을 분석하는 또 다른 이야기들 중에는 의학적이며 병리학적인 해석도 있는데, 고야가 물감의 성분인 납 중독을 비롯해서, 바이러스성 뇌염, 뇌졸중을 앓고 있었을 것이라고 주장하기도 한다. 수차례 끔찍한 재난을 목격하면서 정신분열에 이르렀다는 의견도 있다. 이렇듯 여러 분야에서 고야의 〈검은 그림〉에 접근하기 위해 수많은 판독기를 가동시켰지만 이런 분석은 지금 우리에게 어떠한 통찰도 주지 못한다.

우리가 재고해 볼만한 이야기는 단 한 가지, 귀머거리의 집을 사들이고 그 집을 떠났던 역사적 정황을 통해서 고야의 내면을 읽어보는 것이다. 그가 마드리드를 떠나 이곳에 머물던 시기, 즉 병에서 회복되어 그림을 그린 1820년에서 1823년 사이는 스페인 역사에서 자유와 혁명의 바람이 불었던 시기였다. 비밀결사대의 일원인 청년 장교 라파엘 델 리에고를 중심으로 한 혁명세력이 프랑스를 등에 업고 퇴행적인 정치를 행하던 페르난도 7세를 제압하고 스페인 혁명정부를 세웠다. 스페인 역사상 처음으로 민중의 자유를 추구하는 새로운 헌법이 반포되었다.

산전수전을 다 겪은 고령의 화가 고야는 봄날 같은 소식에 어떻게 반응했을까? 사람의 마음에 깃든 암흑의 세계를 잘 알고 있었던 그는 차분한 희망과 들끓는 동요 속에서 스스로를 되돌아보는 그림을 그렸다. 〈검은 그림〉은 노년기의 고야가 마침내 자신에게 혹은 미래의 누군가에게 말하고자 했던 회고록이라 할 수 있다.

자유의 순간은 짧았다. 자유주의정부군은 부르봉 왕조를 사수하

겠다며 스페인에 파견된 프랑스군과 대치 끝에 트로카데로 전투에서 패배를 맞았다. 리에고는 처형되었고 역사는 이전의 암흑기로 되돌아갔다. 그토록 지키고자 했던 신념들이 불쏘시개로 전락하고 사회는 퇴행을 거듭했다. 종교재판과 마녀사냥도 다시 시작되었고, 시민들의 삶은 더욱 깊은 나락으로 떨어졌다. 고야는 이 집을 손자에게 물려주고 프랑스로 망명하기로 결심했다. 아무것도 이루지 못했다는 자괴감에 더하여, 왕당파를 비판해 온 그가 이 땅에서 머물 곳은 그 어디에도 없었다. 왕실화가를 사임한 그는 건강을 돌보기 위해 온천요법을 하러 간다는 이유를 대며 프랑스 국경을 넘을 서류를 얻어냈다. 그리고 레오카디아와 함께 스페인 이민자들이 다수 정착한 보르도로 향했다. 고야는 1828년 그곳에서 죽었다. 삶이 끝날 때까지 그림을 놓지 않았다고 전해진다. 고야가 그린 마지막 그림은 〈우유를 파는 소녀〉다. 그림에는 우유도 소도 보이지 않지만 우윳빛의 고운 피부와 삶의 온기를 가진 소녀가 등장한다.

　　〈검은 그림〉 중에서 〈개〉는 가장 독특한 그림으로 분류된다. 이 그림은 밀려오는 급류에 빨려 들어 위태롭게 떠있는 개의 위험천만한 상황을 묘사한 것으로 알려져 있다. 그렇지만 그림을 보면, 살아남기를 포기한 개가 흙탕물 속에 빨려 들어가는 것이라고 보기엔 이해되지 않는 부분이 많다. 아무리 봐도 물에 빠진 처연한 개로 보이지 않기 때문이다. 물과 사투를 벌이는 게 아니라, 하늘을 향해 올려다보는 것 같다. 귀가 바짝 서지 않고 축 처진 것으로 보아 기분 좋은 것을 발견한 것처럼 긴장보다는 이완의 상태로 보인다. 어쩌면 언덕의 움푹한 곳에서 낮잠을 자다 깨어난

Francisco de Goya

개

1820~23년
혼합 매체, 캔버스에 옮긴 벽화
131×79㎝
프라도 미술관, 마드리드

캔버스로 옮겨지기 전 벽화 〈개〉를 촬영한 사진
장 로랑 촬영, 1874년

건지도 모른다. 나른하고 몽환적인 눈빛으로 개는 무엇을 보고 있을까?

장 로랑은 〈개〉를 발견했을 당시의 사진도 남겨두었다. 사진에는 우리가 잃어버린 퍼즐 조각이 담겼다. 개의 시선이 닿는 허공의 중앙에 검정색 선 몇 줄기로 이루어진 새 두 마리가 있다. 개는 물에 빠진 것이 아니라 언덕 위에서 날아다니는, 그 자신을 더 높은 곳으로 인도하는 새를 보고 있다. 귀머거리의 집에서 나동그라진 늙은 화가는 그 자신이 그저 늙은 개에 불과하다고 여겼을지도 모른다. 그럼에도 불구하고, 그는 아주 작고 보잘것없지만 아름다운 것, 마음을 따뜻하게 하고 미소 짓게 하는 것, 살아갈 용기를 주는 것, 그러니까 종달새의 노랫소리를 붙잡고 싶었던 것일까? 산뜻하게 날아다니는 새들의 날갯짓이 꿈결처럼 귓가에 스친다.

Francisco de Goya

그림은 어떻게
우리에게 오는가

앙투안 드 생텍쥐페리
Antoine de Saint-Exupéry

| 『어린 왕자』 자필 원고와 데생 |

산과 강이 있는 행성 위를 날고 있는 어린 왕자

1942년
어니언스킨 종이에 수채물감, 잉크
27.5×21.3㎝
더 모건 도서관

그림이
역사가 될 때

인스타그램에서 우리가 팔로우하는 미술관이 몇 군데쯤 될까? 그중에서 나는 더 모건 도서관(@themorganlibrary)을 가장 자주 들락거린다. 이곳은 세상에서 가장 아름다운 도서관이라 불러도 좋을 것이다. 아름다운 건축에 비견될 만큼 희귀본 서적, 판화, 드로잉, 편지, 악보, 자필 원고, 그리고 도서관에 어울리는 역사적인 오브제(공예품)까지 경이로운 컬렉션을 보유하고 있다. 인스타그램의 격자형 피드에 차곡차곡 쌓인 예술품들은 그 자체가 개방형 수장고라고 볼 수 있다. 미래의 미술관은 손 안에 존재한다. 비행기를 탈 필요도 없고 밤이라고 문을 걸어 닫을 염려도 없이, 접속만으로 무제한으로 소장품을 볼 수 있다. 실물의 오라가 부족하다고 하기엔 고해상 이미지의 퀄리티가 너무도 훌륭하다. 실제로 작품과 마주한다고 해도 이처럼 자세히 볼 수 있을까? 더 모건 도서관은 대부분의 소장품들을 누구나 마음껏 확대해서 자세히 살필 수 있게 고해상도로 공개하고 있다.

더 모건 도서관은 예술가들의 삶을 추적할 수 있는 다양한 흔적들을 수집하고 있다. 앞서 살펴본 여러 화가들의 편지, 수첩, 작품집 등도 몇 번의 검색으로 어렵지 않게 찾을 수 있었다. 나는 1888년 아를에 내려간 반 고흐가 고갱에게 보낸 편지를 발견했다. 몰스킨 방안 노트를 편지지 삼아 써 내려간 편지에는 펜 스케치로 〈아를의 반 고흐의 방〉의 실내가 그려

저 있다. 반 고흐의 필체는 간결하고 머뭇거린 흔적이 없다. 반 고흐는 편지에서조차 세월의 흐름이 느껴지지 않고 생생해서 놀랍기만 하다.

그다음으로는 모네를 찾아보았다. 지베르니의 주소로 친구 테오도르 뒤레에게 보낸 편지 한 통은 1900년 6월 23일의 하루를 기록하고 있다. 모네는 일에 열중하고 있어 언제 파리에 갈 수 있을지 모르겠다고 썼다. 그는 수련을 그리고 있었을까? 아니면 꽃의 정원에 매달리고 있었을까? 어쩐지 모네는 파리에 가기를 미루고 미루다 결국 가지 않았을 것만 같다. 에곤 실레에 대해서는 빈번하게 수집에 나서지는 않았지만, 연필 드로잉 몇 점 정도는 소장하고 있다. 빌리와 에곤이 꼭 끌어안은 스케치 말고도 에곤의 아내 에디트가 한쪽 다리를 올리고 앉아있는 스케치가 있다. 수줍은 표정과 어울리지 않는 선정적인 자세 때문에 그림이 묘하게 느껴진다. 에디트가 발리 못지않은 모델이었음을 알 수 있었다. 그리고 조지아 오키프가 뉴멕시코에서 보내온 편지들도 꽤 많이 소장하고 있다. 이 편지 묶음은 장수한 그녀만큼 오래 살았던 작가이자 시민운동가, 사진가인 허버트 셀리만에게 보낸 편지들이다. 편지가 적힌 시기만 보아도 40년 넘게 친분을 유지했던 그들의 관계에 호기심이 생긴다.

에두아르 마네에 대해서라면 많은 자료들이 쌓여있었다. 주요 작품들을 찍은 사진을 인쇄한 작품 앨범이 여러 권이며, 편지와 작품 판매 영수증은 물론, 마네가 휴대했던 수첩도 있다. 마네가 스물여덟에서 서른이 되는 1860년부터 1862년까지 사용했던 수첩은 몰스킨 포켓 사이즈 정도의 크기로 외투 호주머니에 넣고 다녔으리라 예상되는 물건이다. 수첩

반 고흐가 폴 고갱에게 보낸 〈아를의 반 고흐의 방〉
스케치가 있는 편지
1888년, 더 모건 도서관

에곤 실레

포옹

1914년
종이에 연필
48.5×32.3㎝
더 모건 도서관

에곤 실레

오른쪽 다리를 끌어안고 앉아있는 화가의 아내

1917년
종이에 검정 크레용과 수채 물감
46.3×29.4㎝
더 모건 도서관

은 전체 페이지가 다 공개되어 있는데, 아쉽게도 적힌 내용이 많지 않았다. 스케치 몇 점과 메모 몇 개 외에는 대부분이 백지 상태인데도, 이 수첩에 대해 더 모건은 엄청나게 상세하고 긴 설명 글을 달아놓았다.

앉아있는 어린이의 스케치를 보니, 〈튈르리 정원의 음악회〉의 아이들이 곧바로 생각났다. 이 수첩을 분석한 더 모건의 연구자도 이 작품부터 떠올렸던 듯하다. 마네가 1862년경에 그린 수채화 〈튈르리 정원의 아이들〉이 발견되고 나서야 등장인물과 동일한 포즈라는 걸 알고 바로잡게 된다. 몇 페이지의 메모에는 모델, 출판업자, 액자 제작자, 수집가 등 당시 미술 현장의 여러 사람의 이름과 주소가 적힌 페이지기 있낫. 마네의 문제작인 〈올랭피아〉를 작업하고 있을 무렵이었기에 빅토린 루이즈 뫼랑의 언급과 함께 흑인 모델의 이름과 주소도 등장한다. 그녀의 이름은 로르. 마네가 '무척 아름다운 흑인'이라고 적어둘 만큼, 로르는 마네의 그림 여러 곳에 등장했다.

더 모건 도서관이 수집한 기록물들은 화가와 그림을 작업 환경이나 일상생활과 연결 짓게 해준다. 흩어졌다면 그 가치를 몰랐을 것들이 수집, 연구, 분류의 과정을 거치며 화가 인생에 특정한 좌표를 찍어주고 세밀한 이야기를 더해준다. 마네의 수첩에 기록된 로르의 정보를 바탕으로 19세기 파리의 흑인 모델들을 조명하는 연구와 전시가 이어질 수 있었는데, 이들 자료들이 발굴됨으로써 어떤 작품은 이전보다 더 큰 의미를 지니게 되고 작품 환경에 대해 새로운 접근도 가능해진다. 예술가들의 일분일초가 저장된 기록물 앞에서 나는 아득한 기분에 사로잡힌다. 때론 작

품들보다 더욱 짙은 애수가 찾아오기도 한다. 저 먼 곳으로 밀려가는 시간의 파도에 여지없이 빨려 들어가고 만다.

　　사람들은 더 모건 도서관의 아름다움이 소장품에만 있지 않으며 특히 도서관의 고풍스러운 장식은 이루 말할 수 없는 감흥을 준다고 말한다. 더 모건은 맨해튼 중심가에 자리한 남북전쟁 후의 대번영기를 상징하는 신고전풍 건축물에서 그 역사가 시작되었다. 더 모건의 주인은 미국의 금융왕이라 불리는 J.P. 모건이다. 그는 이 저택을 사들인 뒤 1906년경 개인 도서관이자 집무실의 용도로 완벽하게 꾸몄다. 수집한 희귀본 고서들과 예술품을 보관하고 전시하는 장소일 뿐만 아니라, 정재계 주요 인사들과 만났던 현장이기도 했다.

　　더 모건 도서관의 정수는 J.P. 모건의 서재인 웨스트룸과 도서관으로 꾸민 이스트룸이다. 웨스트룸은 예술품들을 감상하던 개인적인 공간으로 작은 방 크기의 비밀 금고를 두어 가장 아끼는 귀한 자료들을 특별히 모셔두었다. 이 방을 채웠던 예술품들은 대부분 메트로폴리탄 미술관으로 옮겨졌다. '도서관 속의 도서관'이라 할 수 있는 이스트룸은 미국의 대호황기를 이끌어오던 인물이 추구한 찬란한 꿈의 세계를 보여준다. 3개 층 높이로 장서를 보관하는 고풍스러운 서가가 꾸며졌고 돔형으로 올린 천장에는 신성한 벽화들이 그려졌다. 벽난로 위에 걸린 16세기 태피스트리의 위엄은 르네상스 시대의 성소를 옮겨다 놓은 듯하다. J.P. 모건의 꿈은 한계가 없었다. 뿌리 깊은 유럽 문화에 대해 미국이 느끼는 경외감, 그리고 축적된 부로 가능했던 열렬한 탐구 정신은 이 아름답고 비밀스런 도

서관의 거침없는 컬렉션에서 확인할 수 있다.

　　이 화려한 장소가 1928년부터 공공기관으로 시민들과 함께하게 되었으니, 연구자들이라면 소장품을 직접 살필 수 있는 근사한 열람실을 이용해 보면 좋을 것이다. 인스타그램에 올라온 열람실 풍경에는 깜짝 놀랄 장면이 숨어있다. 거기엔 돋보기를 쓸지언정 흰 장갑을 낀 사람은 한 명도 없었다. 맨 손으로 고서들과 특별한 형식의 지류, 편지들을 한 장 한 장 펼쳐 보거나 직접 만져보며 촉감과 냄새까지 감각한다. 과거의 물성이 주는 감각적 생생함은 예술의 오라를 실존하게 만든다. 그 생생함 속에 예술가는 작품과 하나가 된다.

선 하나에서 시작된
어린 왕자라는 세계

　　더 모건 도서관의 인스타그램에서 『어린 왕자』의 자필 원고를 접한 것은 한밤중이었던 것으로 기억한다. 불쑥 내 앞에 수채화로 채색된 가느다란 펜 드로잉의 스케치가 등장했고, 나는 단번에 그 소년이 어린 왕자라는 것을 알아차렸다. 그림은 오랫동안 공들여 그렸다기보다 간밤에 불쑥 떠오르는 아이디어를 쓱쓱 그려낸 것인 양 가볍고 익살스러웠다. 약간의 조심성도 느껴졌다. 그린 이가 '이것이 책이 될까?'라고 조심스럽게 물어보는 것 같은 그림이었다. 이 그림들은 앙투안 드 생텍쥐페리가

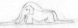

원고에 삽입된 코끼리를 삼킨 보아뱀 드로잉
더 모건 도서관

직접 그린 『어린 왕자』의 초고 데생이었다. 앞으로 수많은 사람들에게 큰 영향을 끼칠 그림과 이야기가 막 태어난 순간을 손안의 작은 화면으로 만났다.

더 모건 도서관이 소장한 자필 초고 원고와 데생은 총 175장으로 '피델리티 어니언스킨'이라는 워터마크가 찍힌 미국산 종이에 적히고 그려졌다. 온전한 그림은 35장이며 8장에는 원고 여백에 간단한 스케치가 그려졌다. 코끼리를 삼킨 보아뱀의 스케치, 양을 그려달라는 어린 왕자의 주문에 조종사가 그린 양 몇 마리와 양이 들어있는 상자 스케치 등이다. 실제로 책에서도 글이 있는 페이지 중간중간에 그림이 삽입된 채로 구성되는데, 이는 초고에서부터 쭉 이어온 방식이었다.

어떤 그림은 생각한 대로 잘 풀린 듯 선이 가볍고 매끈하여 단번에 그린 것 같고, 어떤 것은 조심스럽게 선을 여러 번 그어 고심한 흔적이 엿보인다. 완성된 형태로 책에 실린 것과 비슷하긴 하지만, 어떤 면에선 완전히 다른 그림이었다. 가느다란 선은 들끓는 감정들이 가득했다. 조심스럽고 자랑스러운 감정, 제대로 했나 머뭇거리는 감정, 좋은 것이 떠오르기를 바라는 감정이었다. 계속 그리다 보니 구도가 어색해지더라도 멈출 수 없었던 흥분의 순간도 엿보였다.

우리가 잘 아는 그 얼굴, 밀밭 빛깔의 짧은 곱슬머리에 파일럿의 상징인 머플러를 두른 어린 왕자가 있다. 소년을 어떻게 표현할지 확신을 갖지 못했는지 상당히 어려 보이는 어린 왕자도 있고 다 자란 성인 같은 왕자도 있다. 소행성 B612의 구성은 어느 정도 완성되었다. 작은 의자에

앉아 일몰을 바라보는 어린 왕자의 주변에는 한 송이 장미꽃이 자라있고, 자그마한 활화산 두 곳에서 연기가 피어오른다. 뿌리를 제멋대로 뻗어 소행성을 감싸버린 바오밥나무의 기이한 모습은 초고에서도 이미 근사하게 완성되었다. 여러 소행성을 돌아다니며 만나게 될 이상한 어른들의 모습도, 지구에 불시착한 어린 왕자 앞에 펼쳐진 사막도 어느 정도 완성형이었다. 여우는 고민을 거듭하게 될 것이다. 생텍쥐페리가 초고에서 작업한 여우는 엎드려 누운 옆모습으로 무척 사실적으로 스케치했다. 그사이 어떤 일들이 생겨, 여우는 삼각형 얼굴에 귀여운 몸을 가진 작은 짐승으로 변화하게 된다.

　책에서는 보지 못했던 장면들도 있었다. 굽이굽이 펼쳐진 사막에 서있는 어린 왕자 앞에 망치를 든 손이 크게 그려진 그림이 그것이다. 사막에서 망치를 든 사람이라면 불시착한 비행기 조종사뿐이다. 망가진 비행기를 고치느라 정신이 팔린 조종사에게 어린 왕자는 양을 그려달라고 조른다. 조종사는 어린 시절 코끼리를 삼킨 보아뱀 그림을 그렸다가 어른들과 소통이 불가능했던 민망한 사건 이후로 그림을 포기하지 않았던가? 조종사는 어린 왕자가 자기 인생에 얼마나 큰 의미를 주는지 아직은 모른다. 서로가 낯선 타인인 첫 만남의 순간을 그리면서 망치를 든 손이라니! 소련이 연상된다는 웃지 못할 이유로 이 그림은 책에서 배제되었다.

　앙투안 드 생텍쥐페리는 그림 공부를 한 적이 없고 직업화가도 아니었다. 그는 비행기 조종사였고 프랑스를 대표하는 문학상인 공쿠르상을 수상한 작가였다. 다만 어디서든 낙서를 끼적이는 사람이긴 했다. 친

어린 왕자와 망치를 손에 든 파일럿 드로잉
더 모건 도서관

엎드린 여우
더 모건 도서관

바오밥 나무가 잠식해 버린 어린 왕자의 행성
더 모건 도서관

커피 자국이 남아있는 어린 왕자 자필 원고
더 모건 도서관

한 사람들에게 편지를 보낼 때마다 삽화를 그려 넣었고, 때론 채색까지 마친 온전한 그림을 넣어 보내기도 했다. 그는 자신이 본 것, 자신의 세계를 그림으로 그릴 줄 알았고, 그림으로 마음을 전달하는 법을 알고 있었다. 『어린 왕자』는 어린이를 위한 그림책을 써보자는 출판사의 제안에 가벼운 마음으로 응했던 책이었다. 삽화를 그릴 화가와 공동작업도 염두에 두었으나 그림이 마음에 들지 않아 직접 그리게 되었다.

생각만큼 쉽게 풀리지 않았기에 가능한 한 많이 그리고 고쳤다. '글 따로, 그림 따로'가 아니라, 글을 쓰면서 떠오르는 이미지를 여백에 스케치하며 상상을 이어갔다. 담배와 커피는 집필의 동반자였다. 종이 위에 담뱃불이 떨어져 얼른 끈 흔적도, 커피가 떨어진 갈색빛 자국도 종이에 그대로 남았다. 동네 가게에서 구입한 어린이용 수채물감으로도 색을 칠하는 건 충분했다. 그는 이 원고와 그림을 뼈대로 삼아 수정에 수정을 거듭하여 한 권의 책을 완성했다. 『어린 왕자』가 전 세계적으로 유명해진 건 그림에 어느 정도 지분이 있다. 그림이 없는 『어린 왕자』를 상상할 수 없기 때문이다. 그림은 작가가 상상한 대로 독자들을 안내하는 길잡이의 역할을 넘어, 전혀 접해보지 못한 세상을 만나게 했다. 그림은 시간을 훌쩍 뛰어넘어 우리를 찾아왔다.

그림은 어떻게 역사가 되는가? 얇디얇은 종이에 가느다란 선으로 그린 아이디어 스케치가 마침내 껍질을 깨고 하나의 세계를 열었다. 어떤 위대한 걸작도 그 시작은 이렇듯 하나의 선이다. 그리고 마지막에 이르면 수많은 세월 동안 쌓이고 쌓인 이야기들이 남는다. 생텍쥐페리의 초고 원

고와 데생들이 어떻게 더 모건 도서관까지 오게 되었는지, 그 과정이 궁금해진 나는 순전히 무언가 알고 싶다는 마음으로 어린 왕자를 찾아 나섰다.

어린 왕자의
뉴욕 이야기

앙투안 드 생텍쥐페리는 프랑스 리옹의 귀족 집안에서 태어나 아름다운 성을 유람하며 어린 시절을 보냈다. '생텍쥐페리의 집'으로 알려진 생 모리스 드 레망의 아름다운 성은 신비로운 정원으로 유명하다. 이곳에서 보낸 날들은 생텍쥐페리가 성장한 후에도 그리움의 대상으로 남게 되었다. 그 추억 속에 어린 왕자가 탄생한 씨앗이 자라고 있었다.

학교생활이나 교우관계에 능숙하지 못하고 홀로 습작에 몰두하던 생텍쥐페리가 비행기 조종사가 된 것은 그리 이상한 전개는 아니었다. 20세기 초 비행술은 프랑스를 위대하게 만든 과학기술의 산물이었다. 그 시절, 어린이들은 하늘 높이 우주 속으로 날아가는 꿈을 품었다. 공군 전투 비행단에 입대하여 비행기 정비 업무를 맡게 된 생텍쥐페리는 곧바로 비행기 조종술로 보직을 바꾸었다. 비행기는 세계 위의 세계, 바로 우주를 만나는 시간이었다. 그의 시야는 다른 이들과 다른 공간으로 향했고, 그의 시간은 다른 이들과 다른 속도로 흘러갔다.

우편수송기에 몸을 실은 그는 모로코, 부에노스아이레스, 파타고

니아처럼 세상 끝과 다름없는 먼 곳으로 향했다. 추락 사고는 피해 갈 길이 없었다. 1935년 사이공까지 가장 빨리 가는 비행시간 신기록에 도전하다가 사막에 추락한 그는 베두인족의 도움으로 극적으로 살아 돌아온다. 1938년에는 뉴욕—티에라델푸에고 항로 탐사에 나섰다가 과테말라에서 추락하여 심각한 부상을 입고 장기간 치료를 받는다. 그의 동료들도 실종됐다가 다시 나타나는 일이 빈번했다. 삶과 죽음 사이에서 얻은 경험은 비행에 대한 욕구를 누그러뜨리기는커녕 더욱 활활 불태웠다. 이 경험은 『야간 비행』, 『인간의 대지』, 『남방 우편기』 등의 소설로 승화되었다.

　　제2차 세계대전이 발발하자 생텍쥐페리는 공군에 입대하여 전장에 나섰지만, 프랑스가 독일과 휴전협정을 맺자 곧바로 소집 해제되어 집으로 돌아왔다. 비행기에서 내려온 그는 나치 독일하의 프랑스에서 살아갈 수 없었다. 동료 비행사들처럼 적국인 이탈리아 공군에 소속되어 연합군을 정찰하는 일을 할 수 없었던 것이다. 그의 소설을 꾸준히 출판해 온 갈리마르사의 변절도 고통을 한층 가중시켰다. 그는 레지스탕스로서 프랑스의 자유를 위해 연대해 줄 것을 호소하기 위해 미국으로 떠날 결심을 했고, 1940년 12월 31일 험난한 여정 끝에 마침내 뉴욕에 도착했다.

　　생텍쥐페리는 이미 미국에도 널리 알려진 작가였다. 그러나 미국인들은 그를 전쟁 영웅으로 환영했을 뿐, 참전에 대한 공감대에 이르지는 못했다. 미국 곳곳과 캐나다 등 그는 갈 수 있는 모든 곳으로 가서 전쟁 중인 프랑스와 망명자인 자신을 알리며, 프랑스 자유주의자들의 대변자가 되었다. 나치에 협력하는 비시 정부도, 민족주의자인 드골파도 생텍쥐페

리를 자기 쪽으로 영입하려고 애썼다. 그러나 그는 정치적 편들기를 극구 피했다. 그는 프랑스가 자유를 되찾는 것, 비행을 다시 하는 것, 자유로운 예술가로 살아가는 것을 원했을 뿐이었다. 뉴욕에서의 삶도 황무지와 다름없었다. 그는 안전한 곳에 몸을 의탁한 망명자의 삶에 환멸을 느꼈다. 프랑스와 미국의 합작 출판사인 레이널&히치콕 출판사가 없었다면 생텍쥐페리의 삶은 완전히 망가졌을 것이다. 레이널 부부의 호의와 지지로 소설 『아라스의 전투』가 뉴욕에서 출간될 수 있었다. 이 책은 나치 점령하의 프랑스에서는 금서로 지정되었다.

사람들은 생텍쥐페리가 낙서를 남기는 모습을 자주 보았다. 편지나 원고 귀퉁이에도, 친구에게 선물로 보낸 책에도, 레스토랑의 냅킨에도, 일기에도, 여백이 있는 곳이라면 어김없이 한 소년이 그려졌다. 소년은 나비를 쫓기도 하고, 독일 전투기에 쫓기기도 했다. 공상에 빠져있을 때도 있었고, 긴 편지를 쓰는 모습으로 등장하기도 했다. 특이하게도, 자신이 살던 별을 떠나 다른 곳으로 향하기를 꿈꾸는 소년이었다. 여기저기 출몰하는 소년의 이미지를 흥미롭게 지켜본 외젠 레이널의 아내 엘리자베스는 상상 속에 떠돌던 어린 모험가의 이야기를 써보라고 권유했다. 어린이들을 위한 따뜻한 이야기를 쓰면서 피폐해진 몸과 마음을 회복하기를 바라는 마음이었다. 과연 이야기가 될까? 생텍쥐페리는 상상에서 현실로, 그림과 글로 이야기에 형체를 만들어가기 시작했다. 그날부터 생텍쥐페리는 커피와 콜라, 담배를 연료로 움직이는 비행기였다.

1942년 여름과 가을 동안 쓰고 고친 글들은 1943년 4월 책으로 출

간되었다. 『어린 왕자』는 프랑스가 아니라 뉴욕에서 탄생한 이야기다. 물론 지구라는 별을 자신의 거처로 삼았던 그에게는 뉴욕이건 알제건 파타고니아건 그리 중요하지 않았다. 생텍쥐페리는 영어를 거의 하지 못했기에 프랑스어로 썼고, 영어 번역가가 투입되어 글을 다듬었다. 영어로 번역된 원고는 프랑스어 원본보다 훨씬 길었다. 생텍쥐페리는 삽화의 위치나 크기, 그림의 설명을 꼼꼼히 감수하는 까다로운 작가였다.

책이 제작되는 동안, 전세의 판도가 바뀌었다. 미국이 참전을 선언하고 공군이 파견되면서 생텍쥐페리가 그토록 원하던 전쟁의 종식과 자유를 향한 비행이 가능하게 된 것이다. 그는 다시 전투기에 오르기 위해 백방으로 애썼다. 마흔이 넘은 나이와 수많은 부상으로 인한 후유증도 그를 막을 수 없었다. 마침내 그는 아프리카 북부 알제로 향하는 비행 편에 합류하게 되었다. 그의 품에는 따끈따끈한 『어린 왕자』 한 권이 동행했다. 이 책은 스무 살 연상이지만 만나자마자 절친한 사이가 된 작가 레옹 베르트에게 선물할 책이었다. 생텍쥐페리가 삶과 죽음을 기약할 수 없는 세계로 날아갈 때 『어린 왕자』가 그의 품에 있었다. 생텍쥐페리는 『어린 왕자』가 서점에 놓인 것을 본 적이 없으며 프랑스에서 출간된 것도 알지 못했다. 지금처럼 유명해질 것이라고는 짐작조차 하지 못했다.

생텍쥐페리는 알제에서 전쟁 초기에 복무했던 중대에 합류했고, 모로코에서 훈련을 받으며 비행에 나서기를 기다리고 기다렸다. 마침내 다섯 번의 정찰 비행을 허가받았다. 그리고 이듬해인 1944년 7월 31일 마지막 정찰 비행에 나섰던 그는 코르시카로 회항하던 중 돌아오지 않았다.

어린 왕자가 자신의 별로 돌아가는 방식 그대로 홀연히 자취를 감춘 것이다. 오랜 시간이 흐른 1998년에 마르세유 해안가에서 비행기의 잔해로 보이는 금속 조각과 그의 이름과 콘수엘로라는 아내의 이름, 레이널&히치콕의 주소가 새겨진 녹슨 팔찌가 발견되었을 뿐, 그의 흔적은 그렇게 사라졌다. 1946년 판권을 수습한 갈리마르사가 프랑스어로 『어린 왕자』를 출간했다. 그리고 지금까지 수백 개의 언어로 번역되어 널리 퍼지고 어린이부터 어른까지 행복하면서도 가슴 아픈 이 이야기를 품에 담았다. 그동안 생텍쥐페리가 그린 밀밭 색의 곱슬머리를 한 소년도 전 세계를 떠돌았다.

『어린 왕자』의 초고와 초기 데생 묶음이 세상에 나온 것은 1968년이었다. 실비아 해밀턴 라인하르트라는 여성이 25년 동안 보관해 오던 자료들을 내놓기로 했을 때, 더 모건 도서관이 나서서 이 자료를 소중히 받아 들었다. 실비아는 그 후로도 한 번도 공개된 적 없었던 편지들과 스케치들을 경매에 내놓았고, 이로써 두 사람 사이의 깊은 애정과 신뢰가 세상에 알려졌다. 1942년 봄부터 나눈 편지들은 사랑스런 시와 같은 프랑스어로 친밀한 우정을 찬미하고 있었다. 우정과 사랑을 넘나들며 특별한 관계에 있던 두 사람은 『어린 왕자』의 시작과 끝을 함께한 것으로 알려졌다. 어떤 편지에는 『어린 왕자』의 다른 버전의 그림 여러 점이 동봉되기도 했다.

실비아는 이 원고들이 생텍쥐페리가 뉴욕을 떠나기 직전에 자신에게 준 것이라고 설명한다. 군복 차림으로 불쑥 나타난 그가 놓고 간 낡은 가방 안에는 원고 뭉치 외에도 자이스 이콘 카메라가 있었다. 지난여

름 태양 아래 빛나던 실비아의 사진을 담아주었던 카메라였다. 멋진 것을 주고 싶지만 가진 것은 이것뿐이라고 했다고 실비아는 회고했다. 실비아는 생텍쥐페리가 돌아오지 않으리란 걸 알았던 것 같다. 그는 자신의 삶을 되찾으러 가는 길이었고, 비행기와 함께 세상 위에서 완전히 혼자가 되는 길을 선택했음을 알았던 것이다.

그림이
우리에게 올 때

생텍쥐페리는 1942년 봄, 번역가인 루이스 갈란티에르의 소개로 저널리스트인 실비아 해밀턴을 만났다.[29] 전쟁과 망명의 아슬아슬한 선 위에서 불안정하게 기웃거리던 방랑자의 영혼은 젊고 아름다운 그녀에게 사로잡혔고, 강렬하고 낭만적이며 짧았던 우정 속으로 곧바로 뛰어들었다. 『어린 왕자』를 쓸 때 생텍쥐페리는 전쟁 망명자의 신분이었다. 이 나라 저 나라를 다닐 때마다 비자 문제로 한참 동안 발이 묶이는 신세였다. 이런 상황에 부딪힐 때마다 그는 실비아에게 편지를 써 보냈다. 편지에는 현실의 고달픔을 잊은 문장들이 시처럼 연결되었는데, 어떤 날은 고달픈 심정을 토로했고 어떤 날은 간절한 희망을 써 보내기도 했다. 무엇보다 편지를 받는 이에 대한 그리움의 무게가 가장 크게 느껴지는 글들이었다.

생텍쥐페리에게는 롱아일랜드 북부에 자리한 베빈 하우스라는 멋진 저택이 있었다. 거기엔 그를 뒤따라온 아내, 생텍쥐페리만큼이나 자유주의자이자 예술가인 콘수엘로와 다국적의 예술가들이 곁에 있었다. 그러나 그에겐 그곳에서 보내는 시간만큼 실비아와 함께 지내는 시간이 필요했다. 뉴욕 어퍼 이스트사이드에 있던 실비아의 아파트는 생텍쥐페리의 집필실이자 예술 살롱이었다. 무엇보다 1942년 여름과 가을, 이 집은 어린 왕자의 산실이었다. 그가 경험한 모든 것이 축적된 글이었고 그림이었다. 1935년 리비아 사막에서 일어난 사고, 밀밭 빛깔의 짧은 곱슬머리를 한 소년, 아내 콘수엘로를 연상케 하는 장미, 세네갈의 바오밥나무, 안데스산맥의 눈 덮인 봉우리, 사막에서 물을 찾는 사람들까지 그가 본 것들, 그가 마음에 담았던 장면들이 이야기의 중심이 되었다. 그리고 실비아 해밀턴이 등장한다. 그녀가 키우던 털북숭이 강아지는 양 그림의 모델이 되었고, 실비아는 어린 왕자를 길들이는 여우의 역할을 맡았다. "가장 본질적인 것은 눈에 보이지 않아."라는 대화는 생텍쥐페리가 실비아와 나눈 이야기였다.

"금빛 밀밭을 보면 네가 생각날 거야. 나는 밀밭에 스치는 바람 소리도 사랑하게 될 거야." 노란빛 머리를 한 어린 왕자에게 길들임의 의미를 이야기해 주던 여우는 결국 눈물을 흘리며 자신을 길들여 달라고 한다. "누구나 자기가 길들인 것밖에는 알 수가 없어." 장미에게 바친 시간만큼 장미가 소중하다는 어린 왕자는 날카롭고 위험하지만 신선한 가르침을 준 여우에게 예견된 이별을 고한다. 이 장면은 실비아와의 인연이 끼

어들면서 해석에 새로운 국면을 만든다. 어린 왕자가 여우에게 작은 추억을 남겼듯이, 생텍쥐페리는 가장 처음 쓰고 그린 원고와 그림을 실비아에게 주었다.

그림은 어떻게 우리에게 오는가? 작가의 손을 떠난 그림이, 때론 작가가 대중에게 공개되리라고는 전혀 의도하지 않았던 그림들도 길고 긴 여정을 떠돌다가 지금 이곳 우리 앞에 도착한다. 예술은 무시되기도 하고, 불타거나 찢겨나가기도 했다. 전쟁은 많은 것을 사라지게 했다. 수많은 사람들이 오랜 세월에 걸쳐 소중히 다뤄온 것들, 온 마음으로 영원하길 염원했던 것들이 눈앞에서 처참하게 무너지는 것을 보고만 있어야 했다. 빈번한 재난으로 사라진 것들도 헤아릴 수 없다.

예술은 허무하게 사라지기도 하지만, 완전히 사라지는 것은 아니다. 얇은 종이 위에 그려진 가느다란 펜 드로잉을 소중하게 간직한 사람들이 있었고, 가치를 알아보고 비용과 기술을 들여 수집하고 보존해 온 사람들이 있었다. 시간 앞에 불멸하는 것은 우리가 살아가는 이 행성 위에는 존재하지 않는다. 지켜야 할 것들을 어떻게든 지켜오는 그 마음이, 어떻게든 기억하겠다는 의지가 예술의 생애를 무한하게 만든다. '인생은 짧고 예술은 길다.'는 명제는 온 마음을 다해 지키는 사람들이 전제가 된다.

내 서가에는 두 권의 『어린 왕자』가 있다. 갈리마르사의 프랑스어판과 황현산 선생이 번역한 열린책들 판본이다. 책 속의 삽화와 비교해보니 실비아 문건의 초기 데생이 가지는 묘미가 더욱 강렬했다. 그 차이는 예술가의 손에 있다고밖에 말하지 못하겠다. 우리가 예술 작품을 감상

하고 감탄하는 목적은 화폭을 채운 예술가의 눈과 손을 느끼기 위해서일 것이다. 예술가는 온전히 자기만의 세계를 창조함으로써 화폭 그 자체를 바라보기만 해도 좋은 것으로 바꿔놓는다. 그 화폭이 얼마나 설득적인가, 그 점이 작품의 위대성을 만든다. 자신을 둘러싼 세상을 한없이 바라보고 그려내며 다듬는 거대한 노동과 인내력은 절대적인 창조력에 앞서는 예술가의 자질이다. 그러므로, 예술은 지극히 육체적이고 일상적이며 노동 집약적인 활동이다.

"나에겐 비밀이 있어. 아주 단순한 비밀이지. 그건 오직 마음으로만 올바르게 볼 수 있다는 거야. 진정한 것은 눈에 보이지 않거든." 여우가 어린 왕자에게 말했듯이 진정 중요한 것은 눈에 보이지 않는다. 그런데 예술가는 눈에 보이지 않는 본질을 끝끝내 보는 사람이다. 본다는 것은 온몸으로 그 몸을 둘러싼 것들과 벌이는 맹렬한 싸움이다. 보이지 않는 것을 보는 데는 마음이 작동한다.

생텍쥐페리와 실비아 해밀턴은 결코 서로의 언어에 닿지 못했다. 밤마다 그가 쓴 것을 읽어주었음에도 실비아는 그가 말하는 것을 다 알아듣지 못했다. 생텍쥐페리는 영어를 하지 못했고 실비아 해밀턴은 프랑스어를 거의 몰랐다. 그들은 초보적인 번역기를 사용하거나 서툰 독일어로 뜻을 맞춰보았다. 생텍쥐페리가 보낸 그 많은 편지들을, 짧지만 뉘앙스로 가득한 프랑스어를 실비아가 얼마나 이해했을지도 의문이다.

그렇지만 그들이 서로를 이해하고 깊이 애정했음은 의심할 여지가 없다. 또한 두 사람의 대화에 그림이 어떤 역할을 했을지도 이해할 수

있다. 이야기가 실비아에게 닿기 위해서는 그림이 꼭 필요했다. 많은 내용을 덜어내고 가장 본질적인 내용만 남았을 때, "중요한 것은 눈에 보이지 않아."가 "진정한 것은 눈에 보이지 않아."로 문장이 바뀌었다.

'중요한 것'을 대신하여 '진정한 것'이 그 자리를 차지했다. 페이지마다 고쳐 그린 그림이 들어갔다. 나는 이것이 예술이 진정성을 갖는 과정이라고 생각한다. 우리는 마음으로만 올바르게 볼 수 있다. 그는 글을 고치고 또 고쳤고, 그림을 그리고 또 그렸다. 그에게는 그리겠다는 마음뿐이었다. 초고의 그림들이 보여주는 것은 그 이야기가 가닿을 때까지 그리겠다는 의지, 바로 그것이었다.

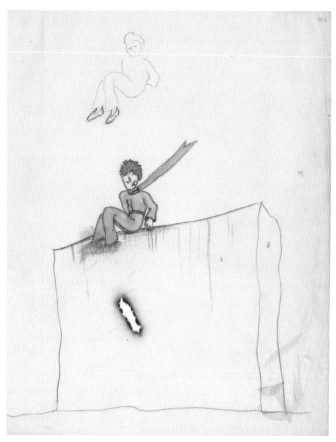

바람에 스카프가 날리는 채로 벽에 기댄 어린 왕자
더 모건 도서관

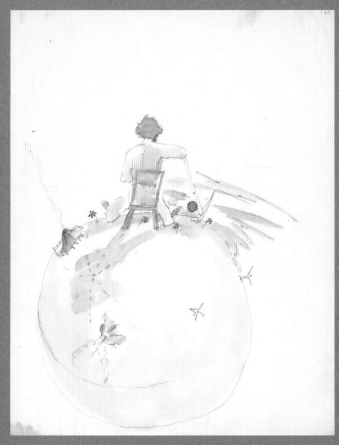

자기 별에서 의자에 앉아 일몰을 바라보는 어린 왕자
더 모건 도서관

| 미주 |

1 Alfred Barr, "Discussion of Monet Water Lilies." Written for 155.55 Water Lilies, Museum Collection Files, Department of Painting and Sculpture, The Museum of Modern Art, New York.

2 클로드 모네가 친구이자 비평가인 귀스타브 조프루아에게 보낸 편지(1909)

3 https://www.sothebys.com/en/press/vilhelm-hammershøis-interior-the-music-room-strandgade-30-comes-to-auction-at-sothebys-modern-evening-auction-this-may

4 https://www.bbc.com/culture/article/20190417-why-hammershi-is-europes-great-painter-of-loneliness

5 에른스트 곰브리치, 『서양 미술사』, 예경, 2017

6 미셸 푸코, 『마네의 회화』, 그린비, 2016

7 https://www.degas-catalogue.com/fr/catalogue.html

8 https://www.nga.gov/features/degas-opera.html

9 http://www.bhartex.com/Degas_The_Little_Dancer__Unknown_First_Version__Hedberg_.pdf

10 https://commons.wikimedia.org/wiki/Edvard_Munch_catalogue_raisonné,_2009

11 https://www.nytimes.com/2023/05/11/arts/design/van-gogh-cypresses-met-museum.html

12 카테리네 크라머, 『케테 콜비츠』, 이온서가, 2023

13 카테리네 크라머, 『케테 콜비츠』, 이온서가, 2023

14 유리 빈터베르크, 소냐 빈터베르크, 『케테 콜비츠 평전』, 풍월당, 2022

15 카테리네 크라머, 『케테 콜비츠』, 이온서가, 2023

16 유리 빈터베르크, 소냐 빈터베르크, 『케테 콜비츠 평전』, 풍월당, 2022

17 〈동아일보〉 1939년 3월 30일 자, 〈쎄잔의 생활과 예술 - 그의 생후 백 년제를 당하여〉 중에서

18 https://commons.wikimedia.org/wiki/Paul_Cézanne_catalogue_raisonné,_2019_Feilchenfeldt,_and_Nash

19 에밀 베르나르, 『세잔느의 회상』, 열화당, 1995

20 라이너 마리아 릴케, 『아내에게 보내는 편지 - 세잔에 대하여』, 가갸날, 2021

21 https://www.tate.org.uk/tate-etc/issue-4-summer-2005/frida-on-my-mind

22 휘트니 미술관에서 2023년 열린 전시 〈Grant Wood: American Gothic and Other Fables〉의 소개글. https://whitney.org/exhibitions/grant-wood?section=3&subsection=1#exhibition-artworks

23 알리시아 이네즈 구즈만, 『조지아 오키프』, 북커스, 2022

24 브리타 벵케, 『조지아 오키프』, 마로니에북스, 2006

25 https://www.nytimes.com/1997/12/24/arts/zealous-collector-special-report-singular-passion-for-amassing-art-one-way.html

26 https://www.belvedere.at/sites/default/files/jart-files/PM-Schiele-en.pdf
/www.egonschieleonline.org

27 https://onlinecollection.leopoldmuseum.org/en/object/540-hermits/

28 Magdalena Dabrowski, Rudolf Leopold, 『Egon Schiele: the Leopold collection, Vienna』, the Museum of Modern Art, New York, 1997

29 https://www.antoinedesaintexupery.com/personne/sylvia-hamilton-reinhardt

| 참고 도서 및 자료 |

빛 속에 서있는 사람

데브라 맨코프, 『모네가 사랑한 정원』, 중앙북스, 2016년
Ann Temkin, Nora Lawrence, 『Claude Monet, Water Lilies』, The Museum of Modern Art, New York, 2009년(전시 도록)
Ally Huchro, 「Alfred Barr, Water Lilies, & the Resurrection of Claude Monet」, the city University of New York, 2023년

빈 방에서 포착한 낯선 아름다움

『Vilhelm Hammershøi : The Poetry of Silence』, Royal Academy of Arts, 2008년(전시 도록)

보는 사람, 마네

조르주 바타유, 『마네』, 문학동네, 2020년
에른스트 곰브리치, 『서양 미술사』, 예경, 1997년
미셸 푸코, 『마네의 회화』, 그린비, 2016년

드가의 아름답고도 슬픈 발레리나들

Gregory Hedberg, 「Degas' The Little Dancer, Aged Fourteen-The Unknown First Version」, 2016년
이연식, 『드가-일상의 아름다움을 찾아낸 파리의 관찰자』, 아르테, 2020년

나는 느끼며 아파하고 사랑하는 존재를 그린다

이리스 뮐러 베스터르만, 『뭉크, 추방된 영혼의 기록』, 예경, 2013년
유성혜, 『뭉크-노르웨이에서 만난 절규의 화가』, 아르테, 2019년

불멸을 보는 눈

마틴 베일리, 『반 고흐의 태양, 해바라기: 걸작의 탄생과 컬렉션의 여정』, 아트북스, 2020년
마리엘라 구쪼니, 『빈센트가 사랑한 책: 반 고흐의 삶과 예술에 영감을 준 작가들』, 이유출판, 2020년
빈센트 반 고흐, 『고흐 영혼의 편지』, 동서문화사, 2019년

가난한 사람들의 피에타

카테리네 크라머, 『케테 콜비츠』, 이온서가, 2023년
유리 빈터베르크, 소냐 빈터베르크, 『케테 콜비츠 평전』, 풍월당, 2022년
Elizabeth Prelinger, 『Kathe Kollwitz』, National Gallery of Art Washington, 1992년(전시 도록)

색채로 쌓아 올린 산

이애선, 「1920-1930년대 한국의 후기인상주의 수용 양상 김주경의 폴 세잔에 대한 인식을 중심으로」, 미술사논단
49호, 한국미술연구소, 2019년
라이너 마리아 릴케, 『아내에게 보내는 편지: 세잔에 대하여』, 가갸날, 2021년
에밀 베르나르, 『세잔느의 회상』, 열화당, 1995년

드레스로 감싼 상처투성이의 몸

르 클레지오, 『프리다 칼로&디에고 리베라』, 다빈치, 2011년
정시춘, 「찰스 쉴러와 디에고 리베라의 포드 의뢰 작품 연구」, 서울대석론, 2015년
Ishuchi Miyako, 『Belongings』, Case Publishing, 2015년
Claire Wilcox, 『Frida Khalo』, Victoria and Albert Museum, 2016년
Lozano, Luis-Martin , Andrea Kettenmann, Marina Vazquez Ramos, 『Frida Kalo』, Taschen, 2023년

아메리칸 드림이라는 허상

여광천, 「미국 대공황기 뉴딜 미술 사업 정책 특징 분석 연구-1930년대를 중심으로」, 경희대석론, 2015년

동물의 뼈를 들고 있는 여자

알리시아 이네즈 구즈만, 『조지아 오키프』, 북커스, 2022년
브리타 벵케, 『조지아 오키프』, 마로니에북스, 2006년
『Georgia O'keeffe and New Mexico-A sense of Place』, Georgia O'Keeffe Museum, 2004년(전시 도록)

서로를 뜨겁게 끌어안은 존재들

Magdalena Dabrowski, Rudolf Leopold, 『Egon Schiele:the Leopold collection, Vienna』, the Museum of
Modern Art, New York, 1997년(전시 도록)

어둠이 세상에 드리울 때 화가가 하는 일

츠베탕 토도로프, 『고야, 계몽주의의 그늘에서』, 아모르문디, 2017년

그림은 어떻게 우리에게 오는가

앙투안 드 생텍쥐페리, 『어린 왕자』, 열린책들, 2015년
김화영, 『어린 왕자를 찾아서』, 문학동네, 2007년

보는 사람, 화가

초판 1쇄 발행 2024년 7월 22일
초판 2쇄 발행 2024년 9월 20일

지은이 최예선

펴낸이 한선화
책임편집 이미아
디자인 onmypaper
홍보 김혜진
마케팅 김수진

펴낸곳 앤의서재
출판등록 제2022-000055호
주소 서울 서대문구 연희로 11가길 39, 4층
전화 070-8670-0900
팩스 02-6280-0895
이메일 annesstudyroom@naver.com
인스타그램 @annes.library

ISBN 979-11-90710-86-2 03600